世界遺産シリーズ

JN122847

ユネスコ遺産ガイド

－中国編－
総合版

《 目 次 》

■中国の世界遺産の各物件の概要

■中国の世界の記憶

本書の作成にあたり、下記の写真や資料や写真を参照いたしました。
https://www.unesco.org/en/countries/cn（ホームページ2024年4月1日現在）、
https://whc.unesco.org/en/statesparties/cn, https://ich.unesco.org/en/state/china, https://www.unesco.org/en/memory-world, 世界遺産データ・ブック　2024年版、世界無形文化遺産データ・ブック2023年版、世界の記憶データ・ブック　2023年版、中華人民共和国文化和旅游部、中国駐東京観光代表処、中国駐大阪観光代表処、白 松強

【表紙と裏表紙の写真】

❶ 万里の長城（北京市）
❷ 瀋陽故宮（遼寧省瀋陽市）
❸ 武当山の古建築群（湖北省）
❹ 故宮（北京市）
❺ 麗江古城（雲南省）
❻ 杭州西湖の文化的景観（浙江省）
❼ 楽山大仏（四川省）

はじめに

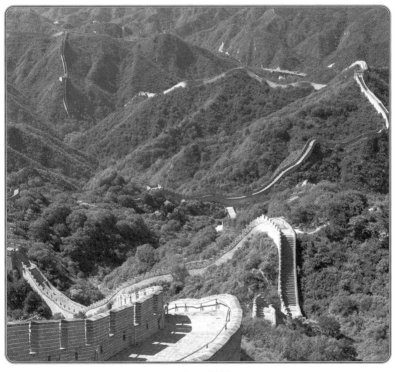

万里の長城
（**The Great Wall**）
文化遺産（登録基準 (i) (ii) (iii) (iv) (vi)）
1987年

　本書では、中華人民共和国（以下 中国）を特集します。中国については、これまでに、「世界遺産ガイド−中国・韓国−」（2002年4月）、「世界遺産ガイド−北東アジア編−」（2004年3月）、「世界遺産ガイド−中国編−」（2005年2月）、「世界遺産ガイド−中国編−2010改訂版」（2009年10月）を発刊してきましたが、今回は、世界遺産だけではなく世界無形文化遺産、世界の記憶も加えて「ユネスコ遺産ガイド−中国編−総合版」（2024年4月）として出版するものです。

　中国の国土面積は960万平方km、これはアジアで最大であり、世界的には、ロシア、カナダに次いで第3位の広さです。日本と比較すると、中国は約日本の25倍の面積です。中国は、多様な地形と文化を有する大国であり、その広大な領土に14億人以上の人々が暮らしています。

　中国の隣接国には、北朝鮮、ロシア、モンゴル、カザフスタン、キルギス、タジキスタン、アフガニスタン、パキスタン、インド、ネパール、ブータン、ミャンマー、ラオス、ベトナムなどがあり、これだけでも、国土が広大であることがわかります。

　中国の地理的な特徴は、盆地、高原、大地、丘陵地帯に砂漠など多様性に富んだ地形をしているということです。なかでも多いのが山地、丘陵地などの標高の高い地域で、国土の7割を占めています。

　気候に関しても、多種多様、基本的には大陸性の乾燥した気候ですが、南に位置する海の側では温暖湿潤気候があったり場所によっては熱帯気候、ツンドラ気候まで存在しています。

　中国の歴史は、5000年以上にわたる歴史があります。古代の世界四大文明の一つ黄河文明と長江文明が発展した先史時代、、戦国時代の始まりとされている紀元前770年から紀元前403年までの春秋時代、紀元前403年から紀元前221年までの時代で、晋が韓・趙・魏に分裂した戦国時代、紀元前221年に秦王政（始皇帝）が六国を滅ぼし、中華統一を達成した秦の時代、漢民族の文化が栄えた漢の時代、蜀、魏、呉の三国が争い分裂状態になった三国時代、晋の時代、北魏、東魏、宋斉梁陳などが支配した南北朝時代、581年から618年までの隋王朝が建国された隋の時代、618年から907年までの唐の時代、960年から1279年までの宋の時代、1271年から1368年までのモンゴル帝国が中国を支配した元の時代、文化的な発展を遂げた1368年から1644年までの明の時代、1616年から1912年までの清の時代、1912年に中華民国が建国され、1949年に中華人民共和国が成立した時代と、中国の歴史は、政治的統一と国家崩壊、平和と戦争が交互に繰り返されました。

　中国は、1985年12月12日に世界では87番目に世界遺産条約を締約、2024年3月現在、中国の世界遺産の数は57件です。自然遺産が14件、文化遺産が39件、複合遺産が4件です。中国最初の世界遺産は、1987年に複合遺産の「泰山」、文化遺産の「万里の長城」、「故宮」、「莫高窟」、「秦の始皇帝陵」、「周口店の北京原人遺跡」の6件が登録されました。
　複数国にまたがるものとしては、「シルクロード：長安・天山回廊の道路網」は、カザフスタン、キルギスとの共同登録です。危機にさらされている世界遺産リストに登録されている、いわゆる、危機遺産は有りません。

　また、世界遺産暫定リストには、「北京の中央軸線（北海を含む）」（2013年）、内モンゴル自治区の「バダイン・ジャラン砂漠−砂の塔群と湖群−」（2019年）などが記載されています。

　中国の自然遺産関係は、自然資源部（Ministry of Natural Resources（MNR））、文化遺産関係は、国家文物局（National Cultural Heritage Administration(NCHA)）が管理しています。

　世界無形文化遺産については、2004年12月2日に世界では6番目に無形文化遺産保護条約を締約、世界無形文化遺産は43件で、世界第1位です。

　最初に登録されたのは、2008年で、「昆劇」、「古琴とその音楽」、「新疆のウイグル族のムカーム」、それに、モンゴルとの共同登録であ「オルティン・ドー、伝統的民謡の長唄」の4件です。

　「代表リスト」には、「京劇」、「中国書道」、「中国珠算」、「端午節」、「太極拳」など35件が登録されています。
　「緊急保護リスト」には、「中国の木造アーチ橋建造の伝統的なデザインと慣習」、「中国の木版印刷」など7件が登録されています。
　「グッド・プラクティス」には、「福建省の操り人形師の次世代育成の為の戦略」の1件が登録されています。

　世界の記憶については、15件が登録されており、1997年に最初に選定されたのは、北京市の中国芸術研究院音楽研究所に所蔵されている「伝統音楽の録音保存資料」です。そのほかに、「清の内閣大学士の記録ー中国における西洋文化の浸透」、「麗江のナシ族の東巴古籍」などが選定・登録されています。

　今回、「ユネスコ遺産ガイドー中国編ー総合版」を発刊する動機になったのは、昨年の2023年11月、湖北民族大学の民族学・社会学学部、それに、外国語学部日本語専攻の教職員の方々と学生を対象にしたで講演(演題「世界遺産などユネスコ遺産についてー有形と無形の遺産の重層的な保護・保全の大切さー」)でした。

　中国には。これまでに、重慶市での西南師範大学（現西南大学）歴史文化旅遊学院での講演（演題「国立公園と世界遺産」　2003年9月）、それに、杭州市での「第一回中国大運河国際サミット」（杭州市人民政府・中国新聞社共催）での講演（演題「世界遺産と持続可能な観光の発展ー日本の世界遺産地の事例など」　2016年10月）の実績があってからのことだと思いました。

　わが国は、国際的にもアジア共栄圏を形成してうえでのリーダーである中国を再認識する上でのツールの一つとして、世界遺産大国・中国の歴史文化や自然環境を学び直す必要性を感じ、本書を発刊する運びとしました。また、コロナ前の様な遺産観光の再開が望まれます。

　本書の出版にあたって、湖北民族大学民族学・社会学学院の白 松強先生に、監修者の一人として、種々、ご助言、ご協力いただきましたことに感謝いたします。

<div style="text-align:right">2024年3月31日　古田陽久</div>

はじめに

※世界遺産委員会別歴代議長

回次	開催年	開催都市（国名）	議長名（国名）
第1回	1977年	パリ（フランス）	Mr Firouz Bagherzadeh (Iran)
第2回	1978年	ワシントン（米国）	Mr Firouz Bagherzadeh (Iran)
第3回	1979年	ルクソール（エジプト）	Mr David Hales (U.S.A)
第4回	1980年	パリ（フランス）	Mr Michel Parent (France)
第5回	1981年	シドニー（オーストラリア）	Prof R.O.Slatyer (Australia)
第6回	1982年	パリ（フランス）	Prof R.O.Slatyer (Australia)
第7回	1983年	フィレンツェ（イタリア）	Mrs Vlad Borrelli (Italia)
第8回	1984年	ブエノスアイレス（アルゼンチン）	Mr Jorge Gazaneo (Argentina)
第9回	1985年	パリ（フランス）	Mr Amini Aza Mturi (United Republic of Tanzania)
第10回	1986年	パリ（フランス）	Mr James D. Collinson (Canada)
第11回	1987年	パリ（フランス）	Mr James D. Collinson (Canada)
第12回	1988年	ブラジリア（ブラジル）	Mr Augusto Carlo da Silva Telles (Brazil)
第13回	1989年	パリ（フランス）	Mr Azedine Beschaouch (Tunisia)
第14回	1990年	バンフ（カナダ）	Dr Christina Cameron (Canada)
第15回	1991年	カルタゴ（チュジニア）	Mr Azedine Beschaouch (Tunisia)
第16回	1992年	サンタフェ（米国）	Ms Jennifer Salisbury (United States of Amcrica)
第17回	1993年	カルタヘナ（コロンビア）	Ms Olga Pizano (Colombia)
第18回	1994年	プーケット（タイ）	Dr Adul Wichiencharoen (Thailand)
第19回	1995年	ベルリン（ドイツ）	Mr Horst Winkelmann (Germany)
第20回	1996年	メリダ（メキシコ）	Ms Maria Teresa Franco y Gonzalez Salas (Mexico)
第21回	1997年	ナポリ（イタリア）	Prof Francesco Francioni (Italy)
第22回	1998年	京都（日本）	H.E. Mr Koichiro Matsuura (Japan)
第23回	1999年	マラケシュ（モロッコ）	Mr Abdelaziz Touri (Morocco)
第24回	2000年	ケアンズ（オーストラリア）	Mr Peter King (Australia)
第25回	2001年	ヘルシンキ（フィンランド）	Mr Henrik Lilius (Finland)
第26回	2002年	ブダペスト（ハンガリー）	Dr Tamas Fejerdy (Hungary)
第27回	2003年	パリ（フランス）	Ms Vera Lacoeuilhe (Saint Lucia)
第28回	2004年	蘇州（中国）	Mr Zhang Xinsheng (China)
第29回	2005年	ダーバン（南アフリカ）	Mr Themba P. Wakashe (South Africa)
第30回	2006年	ヴィリニュス（リトアニア）	H.E. Mrs Ina Marciulionyte (Lithuania)
第31回	2007年	クライストチャーチ（ニュージーランド）	Mr Tumu Te Heuheu (New Zealand)
第32回	2008年	ケベック（カナダ）	Dr Christina Cameron (Canada)
第33回	2009年	セビリア（スペイン）	Ms Maria Jesus San Segundo (Spain)
第34回	2010年	ブラジリア（ブラジル）	Mr Joao Luiz Silva Ferreira (Brazil)
第35回	2011年	パリ（フランス）	H.E. Mrs Mai Bint Muhammad Al Khalifa (Bahrain)
第36回	2012年	サンクトペテルブルク（ロシア）	H.E. Mrs Mitrofanova Eleonora (Russian Federation)
第37回	2013年	プノンペン（カンボジア）	Mr Sok An (Cambodia)
第38回	2014年	ドーハ（カタール）	H.E. Mrs Sheikha Al Mayassa Bint Hamad Bin Khalifa Al Thani (Qatar)
第39回	2015年	ボン（ドイツ）	Prof Maria Bohmer (Germany)
第40回	2016年	イスタンブール（トルコ）パリ（フランス）	Ms Lale Ulker (Turkey)
第41回	2017年	クラクフ（ポーランド）	Mr Jacek Purchla (Poland)
第42回	2018年	マナーマ（バーレーン）	Sheikha Haya Rashed Al Khalifa (Bahrain)
第43回	2019年	バクー（アゼルバイジャン）	Mr. Abulfaz Garayev (Azerbaijan)
第44回	2021年	福州（中国）	H.E.Mr.Tian Xuejun(China)
臨時	2023年	パリ（フランス）	H.H Princess Haifa Al Mogrin(Saudi Arabia)
第45回	2023年	リヤド（サウジアラビア）	Dr. Abdulelah Al-Tokhais(Saudi Arabia)
第46回	2024年	ニュー・デリー（インド）	H.E. Mr Vishal V. Sharma(India)

シンクタンクせとうち総合研究機構

ユネスコ世界遺産の概要

泰 山
（**Mount Taishan**）
複合遺産（登録基準（i）（ii）（iii）（iv）（v）（vi）（vii））
1987年

① ユネスコとは

　ユネスコ（UNESCO＝United Nations Educational, Scientific and Cultural Organization）は、国連の教育、科学、文化分野の専門機関。人類の知的、倫理的連帯感の上に築かれた恒久平和を実現するために1946年11月4日に設立された。その活動領域は、教育、自然科学、人文・社会科学、文化、それに、コミュニケーション・情報。ユネスコ加盟国は、現在194か国、準加盟地域12。ユネスコ本部はフランスのパリにあり、世界各地に55か所の地域事務所がある。職員数は2,446人（うち邦人職員は50人）、2022～2023年(2年間)の予算は、1,447,757,820米ドル（注：加盟国の分担金、任意拠出金等全ての資金の総額）。主要国分担率（2024年）は、米国（22%）、中国（15.364%）、日本（8.091%　わが国分担金額：令和5年度：約37億円）、ドイツ（6.155%）、英国（4.407%）、フランス（4.309%）。事務局長は、オードレイ・アズレー氏＊＊（Audrey Azoulay　フランス前文化通信大臣）。

＊日本は中国に次いで第2位の分担金拠出国（注：2018年に米国が脱退し、また、2019年～2021年の新国連分担率により、2019年から中国が最大の分担金拠出国となった。）として、ユネスコに財政面から貢献するとともに、ユネスコの管理・運営を司る執行委員会委員国として、ユネスコの管理運営に直接関与している。

＊＊1972年パリ生まれ、パリ政治学院、フランス国立行政学院（ENA）、パリ大学に学ぶ。フランス国立映画センター(CNC)、大統領官邸文化広報顧問等重要な役職を務め、フランスの国際放送の立ち上げや公共放送の改革などに取り組むなど文化行政にかかわり、文化通信大臣を務める。2017年3月のイタリアのフィレンツェでの第1回G7文化大臣会合での文化遺産保護(特に武力紛争下における保護)の重要性など「国民間の対話の手段としての文化」に関する会合における「共同宣言」への署名などに主要な役割を果たし、2017年11月、イリーナ・ボコヴァ氏に続く女性としては二人目、フランス出身のユネスコ事務局長は1962～1974年まで務めたマウ氏に続いて2人目のユネスコ事務局長に就任。

<＜ユネスコの歴代事務局長＞>

	出身国	在任期間
1. ジュリアン・ハクスリー	イギリス	1946年12月～1948年12月
2. ハイメ・トレス・ボデー	メキシコ	1948年12月～1952年12月
(代理) ジョン・W・テイラー	アメリカ	1952年12月～1953年 7月
3. ルーサー・H・エバンス	アメリカ	1953年 7月～1958年12月
4. ヴィットリーノ・ヴェロネーゼ	イタリア	1958年12月～1961年11月
5. ルネ・マウ	フランス	1961年11月～1974年11月
6. アマドゥ・マハタール・ムボウ	セネガル	1974年11月～1987年11月
7. フェデリコ・マヨール	スペイン	1987年11月～1999年11月
8. 松浦晃一郎	日本	1999年11月～2009年11月
9. イリーナ・ボコヴァ	ブルガリア	2009年11月～2017年11月
10. オードレイ・アズレー	フランス	2017年11月～現在

ユネスコの事務局長選挙は、58か国で構成する執行委員会が実施し、過半数である30か国の支持を得た候補者が当選する。投票は当選者が出るまで連日行われ、決着がつかない場合は上位2人が決選投票で勝敗を決める。ユネスコ総会での信任投票を経て、就任する。任期は4年。

② 世界遺産とは

　世界遺産（World Heritage）とは、世界遺産条約に基づきユネスコの世界遺産リストに登録されている世界的に「顕著な普遍的価値」（Outstanding Universal Value）を有する遺跡、建造物群、モニュメントなどの文化遺産、それに、自然景観、地形・地質、生態系、生物多様性などの自然遺産など国家や民族を超えて未来世代に引き継いでいくべき人類共通のかけがえのない自然と文化の遺産をいう。

③ ユネスコ世界遺産が準拠する国際条約

　世界の文化遺産及び自然遺産の保護に関する条約（通称：**世界遺産条約**）
　(Convention for the Protection of the World Cultural and Natural Heritage)
　　＜1972年11月開催の第17回ユネスコ総会で採択＞
＊ユネスコの世界遺産に関する基本的な考え方は、世界遺産条約にすべて反映されているが、この世界遺産条約を円滑に履行していくためのガイドライン(Operational Guidelines for the Implementation of the World Heritage Convention)を設け、その中で世界遺産リストの登録基準、或は、危機にさらされている世界遺産リストの登録基準や世界遺産基金の運用などについて細かく定めている。

④世界遺産条約の成立の経緯とその後の展開

1872年	アメリカ合衆国が、世界で最初の国立公園法を制定。 イエローストーンが世界最初の国立公園になる。
1948年	IUCN（国際自然保護連合）が発足。
1954年	ハーグで「軍事紛争における文化財の保護のための条約」を採択。
1959年	アスワン・ハイ・ダムの建設（1970年完成）でナセル湖に水没する危機に さらされたエジプトのヌビア遺跡群の救済を目的としたユネスコの国際的 キャンペーン。文化遺産保護に関する条約の草案づくりを開始。
〃	ICCROM（文化財保存修復研究国際センター）が発足。
1962年	IUCN第1回世界公園会議、アメリカのシアトルで開催、「国連保護地域リスト」 （United Nations List of Protected Areas）の整備。
1960年代半ば	アメリカ合衆国や国連環境会議などを中心にした自然遺産保護に関する条約の 模索と検討。
1964年	ヴェネツィア憲章採択。
1965年	ICOMOS（国際記念物遺跡会議）が発足。
1965年	米国ホワイトハウス国際協力市民会議「世界遺産トラスト」（World Heritage Trust)の提案。
1966年	スイス・ルッツェルンでの第9回IUCN・国際自然保護連合の総会において、 世界的な価値のある自然地域の保護のための基金の創設について議論。
1967年	アムステルダムで開催された国際会議で、アメリカ合衆国が自然遺産と文化遺産 を総合的に保全するための「世界遺産トラスト」を設立することを提唱。
1970年	「文化財の不正な輸入、輸出、および所有権の移転を禁止、防止する手段に関す る条約」を採択。
1971年	ニクソン大統領、1972年のイエローストーン国立公園100周年を記念し、「世界 遺産トラスト」を提案(ニクソン政権に関するメッセージ)、この後、IUCN（国際 自然保護連合）とユネスコが世界遺産の概念を具体化するべく世界遺産条約の 草案を作成。
〃	ユネスコとICOMOS（国際記念物遺跡会議）による「普遍的価値を持つ記念物、 建造物群、遺跡の保護に関する条約案」提示。
1972年	ユネスコはアメリカの提案を受けて、自然・文化の両遺産を統合するための 専門家会議を開催、これを受けて両草案はひとつにまとめられた。
〃	ストックホルムで開催された国連人間環境会議で条約の草案報告。
〃	パリで開催された第17回ユネスコ総会において採択。
1975年	世界の文化遺産及び自然遺産の保護に関する条約発効。
1977年	第1回世界遺産委員会がパリにて開催される。
1978年	第2回世界遺産委員会がワシントンにて開催される。 イエローストーン、メサ・ヴェルデ、ナハニ国立公園、ランゾーメドーズ国立 歴史公園、ガラパゴス諸島、キト、アーヘン大聖堂、ヴィエリチカ塩坑、 クラクフの歴史地区、シミエン国立公園、ラリベラの岩の教会、ゴレ島 の12物件が初の世界遺産として登録される。（自然遺産4　文化遺産8）
1989年	日本政府、日本信託基金をユネスコに設置。
1992年	ユネスコ事務局長、ユネスコ世界遺産センターを設立。
1996年	IUCN第1回世界自然保護会議、カナダのモントリオールで開催。
2000年	ケアンズ・デシジョンを採択。
2002年	国連文化遺産年。
〃	ブダペスト宣言採択。
〃	世界遺産条約採択30周年。
2004年	蘇州デシジョンを採択。
2006年	無形遺産の保護に関する条約が発効。
〃	ユネスコ創設60周年。

2007年	文化的表現の多様性の保護および促進に関する条約が発効。
2009年	水中文化遺産保護に関する条約が発効。
2011年	第18回世界遺産条約締約国総会で「世界遺産条約履行の為の戦略的行動計画2012〜2022」を決議。
2012年	世界遺産条約採択40周年記念行事　メイン・テーマ「世界遺産と持続可能な発展：地域社会の役割」。
2015年	平和の大切さを再認識する為の「世界遺産に関するボン宣言」を採択。
2016年10月24〜26日	第40回世界遺産委員会イスタンブール会議は、不測の事態で3日間中断、未審議となっていた登録範囲の拡大など境界変更の申請、オペレーショナル・ガイドラインズの改訂など懸案事項の審議を、パリのユネスコ本部で再開。
2017年10月5〜6日	ドイツのハンザ都市リューベックで第3回ヨーロッパ世界遺産協会の会議。
2018年9月10日	「モスル精神の復活：モスル市の復興の為の国際会議」をユネスコ本部で開催。
2021年7月	第44回世界遺産委員会福州会議から、新登録に関わる登録推薦件数は1国1件、審査件数の上限は35になった。
2021年7月18日	世界遺産保護と国際協力の重要性を宣言する「福州宣言」を採択。
2022年	世界遺産条約採択50周年。
2024年	世界遺産条約締約国数　195か国（4月現在）。
2030年	持続可能な開発目標（SDGs）17ゴール。

⑤ 世界遺産条約の理念と目的

　「顕著な普遍的価値」（Outstanding Universal Value）を有する自然遺産および文化遺産を人類全体のための世界遺産として、破壊、損傷等の脅威から保護・保存することが重要であるとの観点から、国際的な協力および援助の体制を確立することを目的としている。

⑥ 世界遺産条約の主要規定

- ●保護の対象は、遺跡、建造物群、記念工作物、自然の地域等で普遍的価値を有するもの(第1〜3条)。
- ●締約国は、自国内に存在する遺産を保護する義務を認識し、最善を尽くす（第4条）。また、自国内に存在する遺産については、保護に協力することが国際社会全体の義務であることを認識する（第6条）。
- ●「世界遺産委員会」（委員国は締約国から選出）の設置(第8条)。「世界遺産委員会」は、各締約国が推薦する候補物件を審査し、その結果に基づいて「世界遺産リスト」、また、大規模災害、武力紛争、各種開発事業、それに、自然環境の悪化などの事由で、極度の危機にさらされ緊急の救済措置が必要とされる物件は「危機にさらされている世界遺産リスト」を作成する。(第11条)。
- ●締約国からの要請に基づき、「世界遺産リスト」に登録された物件の保護のための国際的援助の供与を決定する。同委員会の決定は、出席しかつ投票する委員国の2／3以上の多数による議決で行う（第13条）。
- ●締約国の分担金（ユネスコ分担金の1%を超えない額）、および任意拠出金、その他の寄付金等を財源とする、「世界遺産」のための「世界遺産基金」を設立（第15条、第16条）。
- ●「世界遺産委員会」が供与する国際的援助は、調査・研究、専門家派遣、研修、機材供与、資金協力等の形をとる（第22条）。
- ●締約国は、自国民が「世界遺産」を評価し尊重することを強化するための教育・広報活動に努める（第27条）。

⑦ 世界遺産条約の事務局と役割

ユネスコ世界遺産センター（**UNESCO World Heritage Centre**）

所長：ラザレ・エルンドゥ・アソモ（Mr.Lazare Eloundou Assomo　2021年12月〜
（専門分野　建築学、都市計画など、2014年からユネスコ・バマコ（マリ）
事務所長、2016年からユネスコ世界遺産センター副所長、2021年12月から現職、
カメルーン出身）

7 place de Fontenoy　75352 Paris 07 SP　France　℡33-1-45681889　Fax 33-1-45685570
電子メール：wh-info@unesco.org　インターネット：http://www.unesco.org/whc

ユネスコ世界遺産センターは1992年にユネスコ事務局長によって設立され、ユネスコの組織では、現在、文化セクターに属している。スタッフ数、組織、主な役割と仕事は、次の通り。

＜スタッフ数＞　約60名

＜組織＞
　自然遺産課、政策、法制整備課、促進・広報・教育課、アフリカ課、アラブ諸国課、
　アジア・太平洋課、ヨーロッパ課、ラテンアメリカ・カリブ課、世界遺産センター事務部

＜主な役割と仕事＞
- 世界遺産ビューロー会議と世界遺産委員会の運営
- 締結国に世界遺産を推薦する準備のためのアドバイス
- 技術的な支援の管理
- 危機にさらされた世界遺産への緊急支援
- 世界遺産基金の運営
- 技術セミナーやワークショップの開催
- 世界遺産リストやデータベースの作成
- 世界遺産の理念を広報するための教育教材の開発

＜ユネスコ世界遺産センターの歴代所長＞

	出身国	在任期間
● バーン・フォン・ドロステ（Bernd von Droste）	ドイツ	1992年〜1999年
● ムニール・ブシュナキ（Mounir Bouchenaki）	アルジェリア	1999年〜2000年
● フランチェスコ・バンダリン（Francesco Bandarin）	イタリア	2000年〜2010年
● キショール・ラオ（Kishore Rao）	インド	2011年〜2015年
● メヒティルト・ロスラー（Mechtild Rossler）	ドイツ	2015年〜2021年
● ラザレ・エルンドゥアソモ（Lazare Eloundou Assomo）	カメルーン	2021年〜

⑧ 世界遺産条約の締約国（195の国と地域）と世界遺産の数（168の国と地域　1199物件）

　2023年4月1日現在、168の国と地域1199件（**自然遺産 227件、文化遺産 933件、複合遺産 39件**）が、このリストに記載されている。また、大規模災害、武力紛争、各種開発事業、それに、自然環境の悪化などの事由で、極度な危機にさらされ緊急の救済措置が必要とされる物件は「**危機にさらされている世界遺産リスト**」（略称　危機遺産リスト　本書では、★**【危機遺産】**と表示）に登録され、2023年4月1日現在、56件(35の国と地域)が登録されている。

＜地域別・世界遺産条約締約日順＞　※地域分類は、ユネスコ世界遺産センターの分類に準拠。

<アフリカ>締約国（46か国）　※国名の前の番号は、世界遺産条約の締約順。

国名	世界遺産条約締約日	自然遺産	文化遺産	複合遺産	合計	【うち危機遺産】
8 コンゴ民主共和国	1974年 9月23日 批准 (R)	5	0	0	5	(4)
9 ナイジェリア	1974年10月23日 批准 (R)	0	2	0	2	(0)
10 ニジェール	1974年12月23日 受諾 (Ac)	2 *㉟	1	0	3	(1)
16 ガーナ	1975年 7月 4日 批准 (R)	0	2	0	2	(0)
21 セネガル	1976年 2月13日 批准 (R)	2	5 *⑱	0	7	(1)
27 マリ	1977年 4月 5日 受諾 (Ac)	0	3	1	4	(3)
30 エチオピア	1977年 7月 6日 批准 (R)	2	9	0	11	(0)
31 タンザニア	1977年 8月 2日 批准 (R)	3	3	1	7	(1)
44 ギニア	1979年 3月18日 批准 (R)	1 *②	0	0	1	(1)
51 セイシェル	1980年 4月 9日 受諾 (Ac)	2	0	0	2	(0)
55 中央アフリカ	1980年12月22日 批准 (R)	2 *㉖	0	0	2	(1)
56 コートジボワール	1981年 1月 9日 批准 (R)	3 *②	2	0	5	(1)
61 マラウイ	1982年 1月 5日 批准 (R)	1	1	0	2	(0)
64 ブルンディ	1982年 5月19日 批准 (R)	0	0	0	0	(0)
65 ベナン	1982年 6月14日 批准 (R)	1 *㉟	2	0	3	(0)
66 ジンバブエ	1982年 8月16日 批准 (R)	2 *①	3	0	5	(0)
68 モザンビーク	1982年11月27日 批准 (R)	0	1	0	1	(0)
69 カメルーン	1982年12月 7日 批准 (R)	2 *㉖	0	0	2	(0)
74 マダガスカル	1983年 7月19日 批准 (R)	2	1	0	3	(1)
80 ザンビア	1984年 6月 4日 批准 (R)	1 *①	0	0	1	(0)
90 ガボン	1986年12月30日 批准 (R)	1	0	1	2	(0)
93 ブルキナファソ	1987年 4月 2日 批准 (R)	1 *㉟	2	0	3	(0)
94 ガンビア	1987年 7月 1日 批准 (R)	0	2 *⑱	0	2	(0)
97 ウガンダ	1987年11月20日 受諾 (Ac)	2	1	0	3	(1)
98 コンゴ	1987年12月10日 批准 (R)	2 *㉖	0	0	2	(0)
100 カーボヴェルデ	1988年 4月28日 受諾 (Ac)	0	1	0	1	(0)
115 ケニア	1991年 6月 5日 受諾 (Ac)	3	4	0	7	(0)
120 アンゴラ	1991年11月 7日 批准 (R)	0	1	0	1	(0)
143 モーリシャス	1995年 9月19日 批准 (R)	0	2	0	2	(0)
149 南アフリカ	1997年 7月10日 批准 (R)	4	5	1 *㉘	10	(0)
152 トーゴ	1998年 4月15日 受諾 (Ac)	0	1	0	1	(0)
155 ボツワナ	1998年11月23日 受諾 (Ac)	1	1	0	2	(0)
156 チャド	1999年 6月23日 批准 (R)	1	0	1	2	(0)
158 ナミビア	2000年 4月 6日 受諾 (Ac)	1	1	0	2	(0)
160 コモロ	2000年 9月27日 批准 (R)	0	0	0	0	(0)
161 ルワンダ	2000年12月28日 受諾 (Ac)	1	1	0	2	(0)
167 エリトリア	2001年10月24日 受諾 (Ac)	0	1	0	1	(0)
168 リベリア	2002年 3月28日 受諾 (Ac)	0	0	0	0	(0)
177 レソト	2003年11月25日 受諾 (Ac)	0	0	1 *㉘	1	(0)
179 シエラレオネ	2005年 1月 7日 批准 (R)	0	0	0	0	(0)
181 スワジランド	2005年11月30日 批准 (R)	0	0	0	0	(0)
182 ギニア・ビサウ	2006年 1月28日 批准 (R)	0	0	0	0	(0)
184 サントメ・プリンシペ	2006年 7月25日 批准 (R)	0	0	0	0	(0)
185 ジブチ	2007年 8月30日 批准 (R)	0	0	0	0	(0)
187 赤道ギニア	2010年 3月10日 批准 (R)	0	0	0	0	(0)
192 南スーダン	2016年 3月 9日 批准 (R)	0	0	0	0	(0)
合計	36か国	42	56	5	103	(15)
（　）内は複数国にまたがる物件		(4)	(2)	(1)	(7)	(1)

＜アラブ諸国＞締約国（20の国と地域）　※国名の前の番号は、世界遺産条約の締約順。

国　　名	世界遺産条約締約日	自然遺産	文化遺産	複合遺産	合計	【うち危機遺産】
2 エジプト	1974年 2月 7日 批准（R）	1	6	0	7	(1)
3 イラク	1974年 3月 5日 受諾（Ac）	0	5	1	6	(3)
5 スーダン	1974年 6月 6日 批准（R）	1	2	0	3	(0)
6 アルジェリア	1974年 6月24日 批准（R）	0	6	1	7	(0)
12 チュニジア	1975年 3月10日 批准（R）	1	8	0	9	(0)
13 ヨルダン	1975年 5月 5日 批准（R）	0	5	1	6	(1)
17 シリア	1975年 8月13日 受諾（Ac）	0	6	0	6	(6)
20 モロッコ	1975年10月28日 批准（R）	0	9	0	9	(0)
38 サウジアラビア	1978年 8月 7日 受諾（Ac）	1	6	0	7	(0)
40 リビア	1978年10月13日 批准（R）	0	5	0	5	(5)
54 イエメン	1980年10月 7日 批准（R）	1	4	0	5	(4)
57 モーリタニア	1981年 3月 2日 批准（R）	1	1	0	2	(0)
60 オマーン	1981年10月 6日 受諾（Ac）	0	5	0	5	(0)
70 レバノン	1983年 2月 3日 批准（R）	0	6	0	6	(1)
81 カタール	1984年 9月12日 受諾（Ac）	0	1	0	1	(0)
114 バーレーン	1991年 5月28日 批准（R）	0	3	0	3	(0)
163 アラブ首長国連邦	2001年 5月11日 加入（A）	0	1	0	1	(0)
171 クウェート	2002年 6月 6日 受諾（Ac）	0	0	0	0	(0)
189 パレスチナ	2011年12月 8日 批准（R）	0	4	0	4	(3)
194 ソマリア	2020年 7月23日 批准（R）	0	0	0	0	(0)
合計	18の国と地域	6	84	3	93	(23)
（　）内は複数国にまたがる物件		(0)	(0)	(0)	(0)	

＜アジア・太平洋＞締約国（45か国）　※国名の前の番号は、世界遺産条約の締約順。

国　　名	世界遺産条約締約日	自然遺産	文化遺産	複合遺産	合計	【うち危機遺産】
7 オーストラリア	1974年 8月22日 批准（R）	12	4	4	20	(0)
11 イラン	1975年 2月26日 受諾（Ac）	2	25	0	27	(0)
24 パキスタン	1976年 7月23日 批准（R）	0	6	0	6	(0)
34 インド	1977年11月14日 批准（R）	8	33＊33	1	42	(0)
36 ネパール	1978年 6月20日 受諾（Ac）	2	2	0	4	(0)
45 アフガニスタン	1979年 3月20日 批准（R）	0	2	0	2	(2)
52 スリランカ	1980年 6月 6日 受諾（Ac）	2	6	0	8	(0)
75 バングラデシュ	1983年 8月 3日 受諾（Ac）	1	2	0	3	(0)
82 ニュージーランド	1984年11月22日 批准（R）	2	0	1	3	(0)
86 フィリピン	1985年 9月19日 批准（R）	3	3	0	6	(0)
87 中国	1985年12月12日 批准（R）	14	39＊30	4	57	(0)
88 モルジブ	1986年 5月22日 受諾（Ac）	0	0	0	0	(0)
92 ラオス	1987年 3月20日 批准（R）	0	3	0	3	(0)
95 タイ	1987年 9月17日 受諾（Ac）	3	4	0	7	(0)
96 ヴェトナム	1987年10月19日 受諾（Ac）	2	5	1	8	(0)
101 韓国	1988年 9月14日 受諾（Ac）	2	14	0	16	(0)
105 マレーシア	1988年12月 7日 批准（R）	2	2	0	4	(0)
107 インドネシア	1989年 7月 6日 受諾（Ac）	4	6	0	10	(1)
109 モンゴル	1990年 2月 2日 受諾（Ac）	2＊13 37	4	0	6	(0)
113 フィジー	1990年11月21日 批准（R）	0	1	0	1	(0)
121 カンボジア	1991年11月28日 受諾（Ac）	0	4	0	4	(0)
123 ソロモン諸島	1992年 6月10日 加入（A）	1	0	0	1	(1)
124 日本	1992年 6月30日 受諾（Ac）	5	20＊33	0	25	(0)

	国名	世界遺産条約締約日		自然遺産	文化遺産	複合遺産	合計	(うち危機遺産)
127	タジキスタン	1992年 8月28日	承継の通告(S)	2	3	0	5	(0)
131	ウズベキスタン	1993年 1月13日	承継の通告(S)	2*[32]	5	0	7	(1)
137	ミャンマー	1994年 4月29日	受諾 (Ac)	0	2	0	2	(0)
138	カザフスタン	1994年 4月29日	受諾 (Ac)	3*[32]	3*[30]	0	6	(0)
139	トルクメニスタン	1994年 9月30日	承継の通告(S)	1	4	0	5	(0)
142	キルギス	1995年 7月 3日	受諾 (Ac)	1*[32]	2*[30]	0	3	(0)
150	パプア・ニューギニア	1997年 7月28日	受諾 (Ac)	0	1	0	1	(0)
153	朝鮮民主主義人民共和国	1998年 7月21日	受諾 (Ac)	0	2	0	2	(0)
159	キリバス	2000年 5月12日	受諾 (Ac)	1	0	0	1	(0)
162	ニウエ	2001年 1月23日	受諾 (Ac)	0	0	0	0	(0)
164	サモア	2001年 8月28日	受諾 (Ac)	0	0	0	0	(0)
166	ブータン	2001年10月22日	批准 (R)	0	0	0	0	(0)
170	マーシャル諸島	2002年 4月24日	受諾 (Ac)	0	1	0	1	(0)
172	パラオ	2002年 6月11日	受諾 (Ac)	0	0	1	1	(0)
173	ヴァヌアツ	2002年 6月13日	批准 (R)	0	1	0	1	(0)
174	ミクロネシア連邦	2002年 7月22日	受諾 (Ac)	0	1	0	1	(1)
178	トンガ	2004年 4月30日	受諾 (Ac)	0	0	0	0	(0)
186	クック諸島	2009年 1月16日	批准 (R)	0	0	0	0	(0)
188	ブルネイ	2011年 8月12日	批准 (R)	0	0	0	0	(0)
190	シンガポール	2012年 6月19日	批准 (R)	0	1	0	1	(0)
193	東ティモール	2016年10月31日	批准 (R)	0	0	0	0	(0)
195	ツバル	2023年 5月18日	批准 (R)	0	0	0	0	(0)
	合計	36か国		72	205	12	289	(6)
	() 内は複数国にまたがる物件			(5)	(3)		(8)	

<ヨーロッパ・北米>締約国(51か国) ※国名の前の番号は、世界遺産条約の締約順。

	国名	世界遺産条約締約日		自然遺産	文化遺産	複合遺産	合計	【うち危機遺産】
1	アメリカ合衆国	1973年12月 7日	批准 (R)	12*[6][7]	12	1	25	(1)
4	ブルガリア	1974年 3月 7日	受諾 (Ac)	3*[20]	7	0	10	(0)
15	フランス	1975年 6月27日	受諾 (Ac)	7	44*[15][33][42]	1*[10]	52	(0)
18	キプロス	1975年 8月14日	受諾 (Ac)	0	3	0	3	(0)
19	スイス	1975年 9月17日	批准 (R)	4*[23]	9*[21][25][33]	0	13	
22	ポーランド	1976年 6月29日	批准 (R)	2*[3]	15*[14][29]	0	17	
23	カナダ	1976年 7月23日	受諾 (Ac)	10*[6][7]	10	1	21	
25	ドイツ	1976年 8月23日	批准 (R)	3*[20][22]	49*[14][16][25][33][41][42][43]	0	52	
28	ノルウェー	1977年 5月12日	批准 (R)	1	7*[17]	0	8	
37	イタリア	1978年 6月23日	批准 (R)	6*[20][23]	53*[5][21][25][36][42]	0	59	
41	モナコ	1978年11月 7日	批准 (R)	0	0	0	0	(0)
42	マルタ	1978年11月14日	受諾 (Ac)	0	3	0	3	(0)
47	デンマーク	1979年 7月25日	批准 (R)	3*[22]	8	0	11	(0)
53	ポルトガル	1980年 9月30日	批准 (R)	1	16*[24]	0	17	(0)
59	ギリシャ	1981年 7月17日	批准 (R)	0	17	2	19	(0)
63	スペイン	1982年 5月 4日	受諾 (Ac)	4*[20]	44*[24][27]	2*[10]	50	(0)
67	ヴァチカン	1982年10月 7日	加入 (A)	0	2*[5]	0	2	(0)
71	トルコ	1983年 3月16日	批准 (R)	0	19	2	21	(0)
76	ルクセンブルク	1983年 9月28日	批准 (R)	0	1	0	1	(0)
79	英国	1984年 5月29日	批准 (R)	4	28*[16][42]	1	33	(0)
83	スウェーデン	1985年 1月22日	批准 (R)	1*[19]	13*[17]	1	15	(0)
85	ハンガリー	1985年 7月15日	受諾 (Ac)	1*[4]	8*[12][41]	0	9	(0)

	国名	世界遺産条約締約日	自然遺産	文化遺産	複合遺産	合計	(うち危機遺産)
91	フィンランド	1987年 3月 4日 批准 (R)	1 * [19]	6 * [17]	0	7	(0)
102	ベラルーシ	1988年10月12日 批准 (R)	1 * [3]	3 * [17]	0	4	(0)
103	ロシア連邦	1988年10月12日 批准 (R)	11 * [13]	20 * [11][17]	0	31	(0)
104	ウクライナ	1988年10月12日 批准 (R)	1 * [20]	7 * [17][29]	0	8	(1)
108	アルバニア	1989年 7月10日 批准 (R)	1 * [20]	2	1	4	(0)
110	ルーマニア	1990年 5月16日 受諾 (Ac)	2 * [20]	7	0	9	(1)
116	アイルランド	1991年 9月16日 批准 (R)	0	2	0	2	(0)
119	サン・マリノ	1991年10月18日 批准 (R)	0	1	0	1	(0)
122	リトアニア	1992年 3月31日 受諾 (Ac)	0	5 * [11][17]	0	5	(0)
125	クロアチア	1992年 7月 6日 承継の通告 (S)	2 * [20]	8 * [34][36]	0	10	(0)
126	オランダ	1992年 8月26日 受諾 (Ac)	1 * [22]	12[40][43]	0	13	(0)
128	ジョージア	1992年11月 4日 承継の通告 (S)	1	3	0	4	(0)
129	スロヴェニア	1992年11月 5日 承継の通告 (S)	2 * [20]	3 * [25][27]	0	5	(0)
130	オーストリア	1992年12月18日 批准 (R)	1 * [20]	11 * [12][25][41][42]	0	12	(1)
132	チェコ	1993年 3月26日 承継の通告 (S)	1	16 * [42]	0	17	(0)
133	スロヴァキア	1993年 3月31日 承継の通告 (S)	2 * [4][20]	6[41]	0	8	(0)
134	ボスニア・ヘルツェゴヴィナ	1993年 7月12日 承継の通告 (S)	1	3 * [34]	0	4	(0)
135	アルメニア	1993年 9月 5日 承継の通告 (S)	0	3	0	3	(0)
136	アゼルバイジャン	1993年12月16日 批准 (R)	1	3	0	4	(0)
140	ラトヴィア	1995年 1月10日 受諾 (Ac)	0	3 * [17]	0	3	(0)
144	エストニア	1995年10月27日 批准 (R)	0	2 * [17]	0	3	(0)
145	アイスランド	1995年12月19日 批准 (R)	2	1	0	3	(0)
146	ベルギー	1996年 7月24日 批准 (R)	1 * [20]	15 * [15][33][40][42]	0	16	(0)
147	アンドラ	1997年 1月 3日 受諾 (Ac)	0	1	0	1	(0)
148	北マケドニア	1997年 4月30日 承継の通告 (S)	1	0	1	2	(0)
157	イスラエル	1999年10月 6日 受諾 (Ac)	0	9	0	9	(0)
165	セルビア	2001年 9月11日 承継の通告 (S)	0	5 * [34]	0	5	(1)
175	モルドヴァ	2002年 9月23日 批准 (R)	0	1 * [17]	0	1	(0)
183	モンテネグロ	2006年 6月 3日 承継の通告 (S)	1	3 * [34][36]	0	4	(0)
	合計	50か国	69	485	11	565	(5)
	（　）内は複数国にまたがる物件		(12)	(16)	(2)		(30)

＜ラテンアメリカ・カリブ＞締約国（33か国）　※国名の前の番号は、世界遺産条約の締約順。

	国名	世界遺産条約締約日	自然遺産	文化遺産	複合遺産	合計	【うち危機遺産】
14	エクアドル	1975年 6月16日 受諾 (Ac)	2	3 * [31]	0	5	(0)
26	ボリヴィア	1976年10月 4日 批准 (R)	1	6 * [31]	0	7	(1)
29	ガイアナ	1977年 6月20日 受諾 (Ac)	0	0	0	0	(0)
32	コスタリカ	1977年 8月23日 批准 (R)	3 * [8]	1	0	4	(0)
33	ブラジル	1977年 9月 1日 受諾 (Ac)	7	15 * [9]	1	23	(0)
35	パナマ	1978年 3月 3日 批准 (R)	3 * [8]	2	0	5	(1)
39	アルゼンチン	1978年 8月23日 受諾 (Ac)	5	7 * [9][31][33]	0	12	(0)
43	グアテマラ	1979年 1月16日 批准 (R)	0	3	1	4	(0)
46	ホンジュラス	1979年 6月 8日 批准 (R)	1	1	0	2	(0)
48	ニカラグア	1979年12月17日 受諾 (Ac)	0	2	0	2	(0)
49	ハイチ	1980年 1月18日 批准 (R)	0	1	0	1	(0)
50	チリ	1980年 2月20日 批准 (R)	0	7 * [31]	0	7	(1)
58	キューバ	1981年 3月24日 批准 (R)	2	7	0	9	(0)
62	ペルー	1982年 2月24日 批准 (R)	2	9 * [31]	2	13	(1)
72	コロンビア	1983年 5月24日 受諾 (Ac)	2	6 * [31]	1	9	(0)

73 ジャマイカ	1983年 6月14日	受諾 (Ac)	0	0	1	1	(0)	
77 アンチグア・バーブーダ	1983年11月 1日	受諾 (Ac)	0	1	0	1	(0)	
78 メキシコ	1984年 2月23日	受諾 (Ac)	6	27	2	35	(1)	
84 ドミニカ共和国	1985年 2月12日	批准 (R)	0	1	0	1	(0)	
89 セントキッツ・ネイヴィース	1986年 7月10日	受諾 (Ac)	0	1	0	1	(0)	
99 パラグアイ	1988年 4月27日	批准 (R)	0	1	0	1	(0)	
106 ウルグアイ	1989年 3月 9日	受諾 (Ac)	0	3	0	3	(0)	
111 ヴェネズエラ	1990年10月30日	受諾 (Ac)	1	2	0	3	(1)	
112 ベリーズ	1990年11月 6日	批准 (R)	1	0	0	1	(1)	
117 エルサルバドル	1991年10月 8日	受諾 (Ac)	0	1	0	1	(0)	
118 セントルシア	1991年10月14日	批准 (R)	1	0	0	1	(0)	
141 ドミニカ国	1995年 4月 4日	批准 (R)	1	0	0	1	(0)	
151 スリナム	1997年10月23日	受諾 (Ac)	1	2	0	3	(0)	
154 グレナダ	1998年 8月13日	受諾 (Ac)	0	1	0	1	(0)	
169 バルバドス	2002年 4月 9日	受諾 (Ac)	0	1	0	1	(0)	
176 セント・ヴィンセントおよびグレナディーン諸島	2003年 2月 3日	批准 (R)	0	0	0	0	(0)	
180 トリニダード・トバコ	2005年 2月16日	批准 (R)	0	0	0	0	(0)	
191 バハマ	2014年 5月15日	批准 (R)	0	0	0	0	(0)	
合計	28か国		38	103	8	149	(6)	
（　）内は複数国にまたがる物件			(1)	(2)		(3)		

		自然遺産	文化遺産	複合遺産	合計	【うち危機遺産】
総合計	168の国と地域	227	933	39	1199	(56)
		(18)	(27)	(3)	(48)	(1)

(注)「批准」とは、いったん署名された条約を、署名した国がもち帰って再検討し、その条約に拘束されることについて、最終的、かつ、正式に同意すること。批准された条約は、批准書を寄託者に送付することによって正式に効力をもつ。多数国条約の寄託者は、それぞれの条約で決められるが、世界遺産条約は、国連教育科学文化機関(ユネスコ)事務局長を寄託者としている。「批准」、「受諾」、「加入」のどの手続きをとる場合でも、「条約に拘束されることについての国の同意」としての効果は同じだが、手続きの複雑さが異なる。この条約の場合、「批准」、「受諾」は、ユネスコ加盟国がこの条約に拘束されることに同意する場合、「加入」は、ユネスコ非加盟国が同意する場合にそれぞれ用いる手続き。「批准」と他の2つの最大の違いは、わが国の場合、天皇による認証という手順を踏むこと。「受諾」、「承認」、「加入」の3つは、手続的には大きな違いはなく、基本的には寄託する文書の書式、タイトルが違うだけである。

(注) ＊複数国にまたがる世界遺産(内複数地域にまたがるもの　3件)

①モシ・オア・トゥニャ（ヴィクトリア瀑布）	自然遺産	ザンビア、ジンバブエ	
②ニンバ山厳正自然保護区	自然遺産	ギニア、コートジボワール	★【危機遺産】
③ビャウォヴィエジャ森林	自然遺産	ベラルーシ、ポーランド	
④アグテレック・カルストとスロヴァキア・カルストの鍾乳洞群	自然遺産	ハンガリー、スロヴァキア	
⑤ローマ歴史地区、教皇領とサンパオロ・フォーリ・レ・ムーラ大聖堂	文化遺産	イタリア、ヴァチカン	
⑥クルエーン／ランゲルーセントエリアイス／グレーシャーベイ／タッシェンシニ・アルセク	自然遺産	カナダ、アメリカ合衆国	
⑦ウォータートン・グレーシャー国際平和自然公園	自然遺産	カナダ、アメリカ合衆国	
⑧タラマンカ地方ーラ・アミスター保護区群／ラ・アミスター国立公園	自然遺産	コスタリカ、パナマ	
⑨グアラニー人のイエズス会伝道所	文化遺産	アルゼンチン、ブラジル	
⑩ピレネー地方ーペルデュー山	複合遺産	フランス、スペイン	
⑮ベルギーとフランスの鐘楼群	文化遺産	ベルギー、フランス	

⑯ローマ帝国の国境界線	文化遺産	英国、ドイツ
⑰シュトルーヴェの測地弧	文化遺産	ノルウェー、スウェーデン、フィンランド、エストニア、ラトヴィア、リトアニア、ロシア連邦、ベラルーシ、ウクライナ、モルドヴァ
⑱セネガンビアの環状列石群	文化遺産	ガンビア、セネガル
⑲ハイ・コースト／クヴァルケン群島	自然遺産	スウェーデン、フィンランド
⑳カルパチア山脈とヨーロッパの他の地域の原生ブナ林群	自然遺産	アルバニア、オーストリア、ベルギー、ボスニアヘルツェゴビナ、ブルガリア、クロアチア、チェコ、フランス、ドイツ、イタリア、北マケドニア、ポーランド、ルーマニア、スロヴェニア、スロヴァキア、スペイン、スイス、ウクライナ
㉑レーティシェ鉄道アルブラ線とベルニナ線の景観群	文化遺産	イタリア、スイス
㉒ワッデン海	自然遺産	ドイツ、オランダ
㉓モン・サン・ジョルジオ	自然遺産	イタリア、スイス
㉔コア渓谷とシエガ・ヴェルデの先史時代の岩壁画	文化遺産	ポルトガル、スペイン
㉕アルプス山脈周辺の先史時代の杭上住居群	文化遺産	スイス、オーストリア、フランス、ドイツ、イタリア、スロヴェニア
㉖サンガ川の三か国流域	自然遺産	コンゴ、カメルーン、中央アフリカ
㉗水銀の遺産、アルマデン鉱山とイドリャ鉱山	文化遺産	スペイン、スロヴェニア
㉘マロティ-ドラケンスバーグ公園	複合遺産	南アフリカ、レソト
㉙ポーランドとウクライナのカルパチア地方の木造教会群	文化遺産	ポーランド、ウクライナ
㉚シルクロード：長安・天山回廊の道路網	文化遺産	カザフスタン、キルギス、中国
㉛カパック・ニャン、アンデス山脈の道路網	文化遺産	コロンビア、エクアドル、ペルー、ボリヴィア、チリ、アルゼンチン
㉜西天山	自然遺産	カザフスタン、キルギス、ウズベキスタン
㉝ル・コルビュジエの建築作品-近代化運動への顕著な貢献	文化遺産	フランス、スイス、ベルギー、ドイツ、インド、日本、アルゼンチン
㉞ステチェツィの中世の墓碑群	文化遺産	ボスニア・ヘルツェゴヴィナ、クロアチア、セルビア、モンテネグロ
㉟W・アルリ・ペンジャリ国立公園遺産群	自然遺産	ニジェール、ベナン、ブルキナファソ
㊱16〜17世紀のヴェネツィアの防衛施設群：スタート・ダ・テーラ-西スタート・ダ・マール	文化遺産	イタリア、クロアチア、モンテネグロ
㊲ダウリアの景観群	自然遺産	モンゴル、ロシア連邦
㊳オフリッド地域の自然・文化遺産	複合遺産	北マケドニア、アルバニア
㊴エルツ山地の鉱山地域	文化遺産	チェコ、ドイツ
㊵博愛の植民地群	文化遺産	ベルギー、オランダ
㊶ローマ帝国の国境線-ドナウのリーメス（西部分）	文化遺産	オーストリア、ドイツ、ハンガリー、スロヴァキア
㊷ヨーロッパの大温泉群	文化遺産	オーストリア、ベルギー、チェコ、フランス、ドイツ、イタリア、英国
㊸ローマ帝国の国境線—低地ゲルマニアのリーメス	文化遺産	ドイツ／オランダ
㊹寒冬のトゥラン砂漠群	自然遺産	カザフスタン、トルクメニスタン、ウズベキスタン
㊺シルクロード：ザラフシャン・カラクム回廊	文化遺産	タジキスタン、トルクメニスタン、ウズベキスタン
㊻第一次世界大戦（西部戦線）の追悼と記憶の場所	文化遺産	ベルギー、フランス
㊼バタマリバ人の土地クタマク	文化遺産	ベニン、トーゴ
㊽ヒルカニアの森林群	自然遺産	アゼルバイジャン、イラン

⑨ 世界遺産条約締約国総会の開催歴

回 次	開催都市（国名）	開催期間
第1回	ナイロビ（ケニア）	1976年11月26日
第2回	パリ（フランス）	1978年11月24日
第3回	ベオグラード（ユーゴスラヴィア）	1980年10月 7日
第4回	パリ（フランス）	1983年10月28日
第5回	ソフィア（ブルガリア）	1985年11月 4日
第6回	パリ（フランス）	1987年10月30日
第7回	パリ（フランス）	1989年11月 9日～11月13日
第8回	パリ（フランス）	1991年11月 2日シャーマ
第9回	パリ（フランス）	1993年10月29日～10月30日
第10回	パリ（フランス）	1995年11月 2日～11月 3日
第11回	パリ（フランス）	1997年10月27日～10月28日
第12回	パリ（フランス）	1999年10月28日～10月29日
第13回	パリ（フランス）	2001年11月 6日～11月 7日
第14回	パリ（フランス）	2003年10月14日～10月15日
第15回	パリ（フランス）	2005年10月10日～10月11日
第16回	パリ（フランス）	2007年10月24日～10月25日
第17回	パリ（フランス）	2009年10月23日～10月28日
第18回	パリ（フランス）	2011年11月 7日～11月 8日
第19回	パリ（フランス）	2013年11月19日～11月21日
第20回	パリ（フランス）	2015年11月18日～11月20日
第21回	パリ（フランス）	2017年11月14日～11月15日
第22回	パリ（フランス）	2019年11月27日～11月28日
第23回	パリ（フランス）	2021年11月24日～11月26日
第24回	パリ（フランス）	2023年11月24日～11月26日

臨 時
第1回	パリ（フランス）	2014年11月22日～11月23日

⑩ 世界遺産委員会

　世界遺産条約第8条に基づいて設置された政府間委員会で、「世界遺産リスト」と「危機にさらされている世界遺産リスト」の作成、リストに登録された遺産の保全状態のモニター、世界遺産基金の効果的な運用の検討などを行う。

　　（世界遺産委員会における主要議題 ）

● 定期報告（6年毎の地域別の世界遺産の状況、フォローアップ等）
● 「危険にさらされている世界遺産リスト」に登録されている物件のその後の改善状況の報告、「世界遺産リスト」に登録されている物件のうちリアクティブ・モニタリングに基づく報告
● 「世界遺産リスト」および「危険にさらされている世界遺産リスト」への登録物件の審議
　　【新登録関係の世界遺産委員会の4つの決議区分】
　　① 登録（記載）（Inscription）　　世界遺産リストに登録（記載）するもの。
　　② 情報照会（Referral）　追加情報の提出を求めた上で、次回以降の世界遺産委員会で再審議するもの。
　　③ 登録（記載）延期（Deferral）　より綿密な調査や登録推薦書類の抜本的な改定が必要なもの。登録推薦書類を再提出した後、約1年半をかけて再度、専門機関のIUCNや

ICOMOSの審査を受ける必要がある。
④ 不登録(不記載) （Decision not to inscribe） 登録(記載)にふさわしくないもの。
例外的な場合を除いては、再度の登録推薦は不可。
●「世界遺産基金」予算の承認 と国際援助要請の審議
●グローバル戦略や世界遺産戦略の目標等の審議

⑪ 世界遺産委員会委員国

世界遺産委員会委員国は、世界遺産条約締結国の中から、世界の異なる地域および文化が均等に代表される様に選ばれた、21か国によって構成される。任期は原則6年であるが、4年に短縮できる。2年毎に開かれる世界遺産条約締約国総会で改選される。世界遺産委員会ビューローは、毎年、世界遺産委員会によって選出された7か国（◎議長国 1、○副議長国 5、□ラポルチュール（報告担当国)1)によって構成される。2024年4月1日現在の世界遺産委員会の委員国は、下記の通り。

ジャマイカ、カザフスタン、○ケニア、レバノン、韓国、セネガル、トルコ、ウクライナ、ヴェトナム
　　（任期 第44回ユネスコ総会の会期終了＜2027年11月頃＞まで）

アルゼンチン、□ベルギー、○ブルガリア、○ギリシャ、◎インド、イタリア、日本、メキシコ、○カタール、ルワンダ、○セント・ヴィンセントおよびグレナディーン諸島、ザンビア
　　（任期 第43回ユネスコ総会の会期終了＜2025年11月頃＞まで）

＜第46回世界遺産委員会＞
◎　議長国　インド
　　議長：　Mr.ヴィシャール・V・シャーマ（H.E. Mr Vishal V. Sharma）
　　　　　　ユネスコ全権大使
○　副議長国　ブルガリア、ギリシャ、ケニア、カタール、セント・ヴィンセントおよびグレナディーン諸島
□　ラポルチュール(報告担当国)　Mr マルタン・Ouaklani（ベルギー）

＜第45回世界遺産委員会＞
◎　議長国　サウジアラビア
　　議長：　Dr.アブドゥーラ・アル・トカイス（H.H Princess Haifa Al Mogrin）
　　　　　　キングサウード大学(リヤド)の助教授
○　副議長国　アルゼンチン、イタリア、ロシア連邦、南アフリカ、タイ
□　ラポルチュール(報告担当国)　シカール・ジャイン（インド）
　　　　　　　　　　↑
◎　議長国　ロシア連邦
　　議長：　アレクサンダー・クズネツォフ氏(H.E.Mr Alexander Kuznetsov)
　　　　　　ユネスコ全権大使
○　副議長国　スペイン、セントキッツ・ネイヴィース、タイ、南アフリカ、サウジアラビア
□　ラポルチュール(報告担当国)　シカール・ジャイン（インド）

＜第44回世界遺産委員会＞
◎　議長国　中国
　　議長：　田学軍(H.E. Mr. Tian Xuejun)　中国教育部副部長
○　副議長国　バーレーン、グアテマラ、ハンガリー、スペイン、ウガンダ
□　ラポルチュール(報告担当国)　バーレーン　ミレイ・ハサルタン・ウォシンスキー
　　　　　　　　　　　　　　　　(Ms. Miray Hasaltun Wosinski)

＜第43回世界遺産委員会＞
◎ 議長国　アゼルバイジャン
　　議長：アブルファス・ガライェフ（H.E. Mr. Abulfaz Garayev）
○ 副議長国　ノルウェー、ブラジル、インドネシア、ブルキナファソ、チュニジア
□ ラポルチュール（報告担当国）オーストラリア　マハニ・テイラー（Ms. Mahani Taylor）

⑫ 世界遺産委員会の開催歴

通　常

回　次	開催都市（国名）	開催期間	登録物件数
第1回	パリ（フランス）	1977年 6月27日〜 7月 1日	0
第2回	ワシントン（アメリカ合衆国）	1978年 9月 5日〜 9月 8日	12
第3回	ルクソール（エジプト）	1979年10月22日〜10月26日	45
第4回	パリ（フランス）	1980年 9月 1日〜 9月 5日	28
第5回	シドニー（オーストラリア）	1981年10月26日〜10月30日	26
第6回	パリ（フランス）	1982年12月13日〜12月17日	24
第7回	フィレンツェ（イタリア）	1983年12月 5日〜12月 9日	29
第8回	ブエノスアイレス（アルゼンチン）	1984年10月29日〜11月 2日	23
第9回	パリ（フランス）	1985年12月 2日〜12月 6日	30
第10回	パリ（フランス）	1986年11月24日〜11月28日	31
第11回	パリ（フランス）	1987年12月 7日〜12月11日	41
第12回	ブラジリア（ブラジル）	1988年12月 5日〜12月 9日	27
第13回	パリ（フランス）	1989年12月11日〜12月15日	7
第14回	バンフ（カナダ）	1990年12月 7日〜12月12日	17
第15回	カルタゴ（チュニジア）	1991年12月 9日〜12月13日	22
第16回	サンタ・フェ（アメリカ合衆国）	1992年12月 7日〜12月14日	20
第17回	カルタヘナ（コロンビア）	1993年12月 6日〜12月11日	33
第18回	プーケット（タイ）	1994年12月12日〜12月17日	29
第19回	ベルリン（ドイツ）	1995年12月 4日〜12月 9日	29
第20回	メリダ（メキシコ）	1996年12月 2日〜12月 7日	37
第21回	ナポリ（イタリア）	1997年12月 1日〜12月 6日	46
第22回	京都（日本）	1998年11月30日〜12月 5日	30
第23回	マラケシュ（モロッコ）	1999年11月29日〜12月 4日	48
第24回	ケアンズ（オーストラリア）	2000年11月27日〜12月 2日	61
第25回	ヘルシンキ（フィンランド）	2001年12月11日〜12月16日	31
第26回	ブダペスト（ハンガリー）	2002年 6月24日〜 6月29日	9
第27回	パリ（フランス）	2003年 6月30日〜 7月 5日	24
第28回	蘇州（中国）	2004年 6月28日〜 7月 7日	34
第29回	ダーバン（南アフリカ）	2005年 7月10日〜 7月18日	24
第30回	ヴィリニュス（リトアニア）	2006年 7月 8日〜 7月16日	18
第31回	クライスト・チャーチ（ニュージーランド）	2007年 6月23日〜 7月 2日	22
第32回	ケベック（カナダ）	2008年 7月 2日〜 7月10日	27
第33回	セビリア（スペイン）	2009年 6月22日〜 6月30日	13
第34回	ブラジリア（ブラジル）	2010年 7月25日〜 8月 3日	21
第35回	パリ（フランス）	2011年 6月19日〜 6月29日	25
第36回	サンクトペテルブルク（ロシア連邦）	2012年 6月24日〜 7月 6日	26
第37回	プノンペン（カンボジア）	2013年 6月16日〜 6月27日	19
第38回	ドーハ（カタール）	2014年 6月15日〜 6月25日	26
第39回	ボン（ドイツ）	2015年 6月28日〜 7月 8日	24

第40回	イスタンブール（トルコ）	2016年 7月10日〜 7月17日*	21
"	パリ（フランス）	2016年10月24日〜10月26日*	
第41回	クラクフ（ポーランド）	2017年 7月 2日〜 7月12日	21
第42回	マナーマ（バーレーン）	2018年 6月24日〜 7月 4日	19
第43回	バクー（アゼルバイジャン）	2019年 6月30日〜 7月10日	29
第44回	福州（中国）	2021年 7月16日〜 7月31日	34
第45回	リヤド（サウジアラビア）	2023年 9月10日〜 9月25日	42
第46回	ニュー・デリー（インド）	2024年 7月21日〜 7月31日	XX

（注）当初登録された物件が、その後隣国を含めた登録地域の拡大・延長などで、新しい物件として
統合・再登録された物件等を含む。
＊トルコでの不測の事態により、当初の会期を3日間短縮、10月にフランスのパリで審議継続した。

臨 時

回 次	開催都市（国名）	開催期間	登録物件数
第 1回	パリ（フランス）	1981年 9月10日〜 9月11日	1
第 2回	パリ（フランス）	1997年10月29日	
第 3回	パリ（フランス）	1999年 7月12日	
第 4回	パリ（フランス）	1999年10月30日	
第 5回	パリ（フランス）	2001年 9月12日	
第 6回	パリ（フランス）	2003年 3月17日〜 3月22日	
第 7回	パリ（フランス）	2004年12月 6日〜12月11日	
第 8回	パリ（フランス）	2007年10月24日	
第 9回	パリ（フランス）	2010年 6月14日	
第10回	パリ（フランス）	2011年11月 9日	
第11回	パリ（フランス）	2015年11月19日	
第12回	パリ（フランス）	2017年11月15日	
第13回	パリ（フランス）	2019年11月29日	
第14回	オンライン	2020年11月 2日	
第15回	オンライン	2021年 3月29日	
第16回	パリ（フランス）	2021年11月26日	
第17回	パリ（フランス）	2022年12月12日	
第18回	パリ（フランス）	2023年 1月24日〜 1月25日	
第19回	パリ（フランス）	2023年11月23日	

⑬ 世界遺産の種類

世界遺産には、自然遺産、文化遺産、複合遺産の3種類に分類される。

□自然遺産（Natural Heritage）

自然遺産とは、無生物、生物の生成物、または、生成物群からなる特徴のある自然の地域で、
鑑賞上、または、学術上、「顕著な普遍的価値」（Outstanding Universal Value）を有するもの、
そして、地質学的、または、地形学的な形成物および脅威にさらされている動物、または、植物
の種の生息地、または、自生地として区域が明確に定められている地域で、学術上、保存上、
または、景観上、「顕著な普遍的価値」を有するものと定義することが出来る。

　地球上の顕著な普遍的価値をもつ自然景観、地形・地質、生態系、生物多様性などを有する自然
遺産の数は、**2024年4月1日現在、227物件。**

大地溝帯のケニアの湖水システム（ケニア）、セレンゲティ国立公園（タンザニア）、キリマンジャロ国立公園（タンザニア）、モシ・オア・トゥニャ〈ヴィクトリア瀑布〉（ザンビア／ジンバブエ）、サガルマータ国立公園（ネパール）、スマトラの熱帯雨林遺産（インドネシア）、屋久島（日本）、白神山地（日本）、知床（日本）、小笠原諸島（日本）、奄美大島、徳之島、沖縄島北部及び西表島（日本）、グレート・バリア・リーフ（オーストラリア）、スイス・アルプス ユングフラウ・アレッチ（スイス）、イルリサート・アイスフィヨルド（デンマーク）、バイカル湖（ロシア連邦）、カナディアン・ロッキー山脈公園（カナダ）、グランド・キャニオン国立公園（アメリカ合衆国）、エバーグレーズ国立公園（アメリカ合衆国）、レヴィジャヒヘド諸島（メキシコ）、ガラパゴス諸島（エクアドル）、イグアス国立公園（ブラジル／アルゼンチン）などがその代表的な物件。

□文化遺産 （Cultural Heritage）

文化遺産とは、歴史上、芸術上、または、学術上、「顕著な普遍的価値」（Outstanding Universal Value）を有する記念物、建築物群、記念的意義を有する彫刻および絵画、考古学的な性質の物件および構造物、金石文、洞穴居ならびにこれらの物件の組合せで、歴史的、芸術上、または、学術上、「顕著な普遍的価値」を有するものをいう。

遺跡（Sites）とは、自然と結合したものを含む人工の所産および考古学的遺跡を含む区域で、歴史上、芸術上、民族学上、または、人類学上、「顕著な普遍的価値」を有するものをいう。
建造物群（Groups of buildings）とは、独立し、または、連続した建造物の群で、その建築様式、均質性、または、景観内の位置の為に、歴史上、芸術上、または、学術上、「顕著な普遍的価値」を有するものをいう。
モニュメント（Monuments）とは、建築物、記念的意義を有する彫刻および絵画、考古学的な性質の物件および構造物、金石文、洞穴居ならびにこれらの物件の組合せで、歴史的、芸術上、または、学術上、「顕著な普遍的価値」を有するものをいう。

人類の英知と人間活動の所産を様々な形で語り続ける顕著な普遍的価値をもつ遺跡、建造物群、モニュメントなどの文化遺産の数は、2024年4月1日現在、933物件。

モンバサのジーザス要塞（ケニア）、メンフィスとそのネクロポリス／ギザからダハシュールまでのピラミッド地帯（エジプト）、バビロン（イラク）、ペルセポリス（イラン）、サマルカンド（ウズベキスタン）、タージ・マハル（インド）、アンコール（カンボジア）、万里の長城（中国）、高句麗古墳群（北朝鮮）、古都京都の文化財（日本）、厳島神社（日本）、白川郷と五箇山の合掌造り集落（日本）、北海道・北東北の縄文遺跡群（日本）、アテネのアクロポリス（ギリシャ）、ローマ歴史地区（イタリア）、ヴェルサイユ宮殿と庭園（フランス）、アルタミラ洞窟（スペイン）、ストーンヘンジ（英国）、ライン川上中流域の渓谷（ドイツ）、プラハの歴史地区（チェコ）、アウシュヴィッツ強制収容所（ポーランド）、クレムリンと赤の広場（ロシア連邦）、自由の女神像（アメリカ合衆国）、テオティワカン古代都市（メキシコ）、クスコ市街（ペルー）、ブラジリア（ブラジル）、ウマワカの渓谷（アルゼンチン）などがその代表的な物件。

文化遺産の中で、**文化的景観**（Cultural Landscapes）という概念に含まれる物件がある。
文化的景観とは、「人間と自然環境との共同作品」とも言える景観。文化遺産と自然遺産との中間的な存在で、現在は文化遺産の分類に含められており、次の三つのカテゴリーに分類することができる。
　　1）庭園、公園など人間によって意図的に設計され創造されたと明らかに定義できる景観
　　2）棚田など農林水産業などの産業と関連した有機的に進化する景観で、
　　　　次の2つのサブ・カテゴリーに分けられる。
　　　　①残存する（或は化石）景観（a relict (or fossil) landscape）
　　　　②継続中の景観（continuing landscape）
　　3）聖山など自然的要素が強い宗教、芸術、文化などの事象と関連する文化的景観

コンソ族の文化的景観(エチオピア)、アハサー・オアシス、進化する文化的景観 (サウジアラビア)、オルホン渓谷の文化的景観(モンゴル)、杭州西湖の文化的景観(中国)、紀伊山地の霊場と参詣道(日本)、石見銀山遺跡とその文化的景観(日本)、バジ・ビムの文化的景観(オーストラリア)、フィリピンのコルディリェラ山脈の棚田(フィリピン)、シンクヴェトリル国立公園(アイスランド)、シントラの文化的景観(ポルトガル)、グラン・カナリア島の文化的景観のリスコ・カイド洞窟と聖山群 (スペイン)、ザルツカンマーグート地方のハルシュタットとダッハシュタインの文化的景観(オーストリア)、トカイ・ワイン地方の歴史的・文化的景観(ハンガリー)、ペルガモンとその多層的な文化的景観(トルコ)、ヴィニャーレス渓谷 (キューバ)、パンプーリャ湖近代建築群(ブラジル) などがこの範疇に入る。

□複合遺産 （Cultural and Natural Heritage）

自然遺産と文化遺産の両方の要件を満たしている物件が**複合遺産**で、最初から複合遺産として登録される場合と、はじめに、自然遺産、あるいは、文化遺産として登録され、その後、もう一方の遺産としても評価されて複合遺産となる場合がある。世界遺産条約の本旨である自然と文化との結びつきを代表する複合遺産の数は、**2024年4月1日現在、39物件**。

ワディ・ラム保護区 (ヨルダン)、カンチェンジュンガ国立公園 (インド)、泰山 (中国)、チャンアン景観遺産群 (ヴェトナム)、ウルル・カタジュタ国立公園 (オーストラリア)、トンガリロ国立公園 (ニュージーランド)、ギョレメ国立公園とカッパドキア (トルコ)、メテオラ (ギリシャ)、ピレネー地方-ペルデュー山 (フランス／スペイン)、ティカル国立公園 (グアテマラ)、マチュ・ピチュの歴史保護区 (ペルー) 、パラチとイーリャ・グランデー文化と生物多様性(ブラジル)などが代表的な物件。

⑭ ユネスコ世界遺産の登録要件

ユネスコ世界遺産の登録要件は、世界的に「顕著な普遍的価値」 （outstanding universal value） を有することが前提であり、世界遺産委員会が定めた世界遺産の登録基準(クライテリア)の一つ以上を完全に満たしている必要がある。また、世界遺産としての価値を将来にわたって継承していく為の保護管理措置が担保されていることが必要である。

⑮ ユネスコ世界遺産の登録基準

世界遺産委員会が定める世界遺産の登録基準(クライテリア)が設けられており、このうちの一つ以上の基準を完全に満たしていることが必要。

(ⅰ) 人類の創造的天才の傑作を表現するもの。→人類の創造的天才の傑作

(ⅱ) ある期間を通じて、または、ある文化圏において、建築、技術、記念碑的芸術、町並み計画、景観デザインの発展に関し、人類の価値の重要な交流を示すもの。→人類の価値の重要な交流を示すもの

(ⅲ) 現存する、または、消滅した文化的伝統、または、文明の、唯一の、または、少なくとも稀な証拠となるもの。→文化的伝統、文明の稀な証拠

(ⅳ) 人類の歴史上、重要な時代を例証する、ある形式の建造物、建築物群、技術の集積、または、景観の顕著な例。→歴史上、重要な時代を例証する優れた例

(v) 特に、回復困難な変化の影響下で損傷されやすい状態にある場合における、ある文化(または、複数の文化)或は、環境と人間との相互作用を代表する伝統的集落、または、土地利用の顕著な例。
→存続が危ぶまれている伝統的集落、土地利用の際立つ例

(vi) 顕著な普遍的な意義を有する出来事、現存する伝統、思想、信仰、または、芸術的、文学的作品と、直接に、または、明白に関連するもの。→普遍的出来事、伝統、思想、信仰、芸術、文学的作品と関連するもの

(vii) もっともすばらしい自然的現象、または、ひときわすぐれた自然美をもつ地域、及び、美的な重要性を含むもの。→自然景観

(viii) 地球の歴史上の主要な段階を示す顕著な見本であるもの。これには、生物の記録、地形の発達における重要な地学的進行過程、或は、重要な地形的、または、自然地理的特性などが含まれる。→地形・地質

(ix) 陸上、淡水、沿岸、及び、海洋生態系と動植物群集の進化と発達において、進行しつつある重要な生態学的、生物学的プロセスを示す顕著な見本であるもの。→生態系

(x) 生物多様性の本来的保全にとって、もっとも重要かつ意義深い自然生息地を含んでいるもの。これには、科学上、または、保全上の観点から、すぐれて普遍的価値をもつ絶滅の恐れのある種が存在するものを含む。
→生物多様性

(注) → は、わかりやすい覚え方として、当シンクタンクが言い換えたものである。

16 ユネスコ世界遺産に登録されるまでの手順

世界遺産リストへの登録物件の推薦は、個人や団体ではなく、世界遺産条約を締結した各国政府が行う。日本では、文化遺産は文化庁、自然遺産は環境省と林野庁が中心となって決定している。
ユネスコの「世界遺産リスト」に登録されるプロセスは、政府が暫定リストに基づいて、パリに事務局がある世界遺産委員会に推薦し、自然遺産については、IUCN(国際自然保護連合)、文化遺産については、ICOMOS(イコモス 国際記念物遺跡会議)の専門的な評価報告書やICCROM(イクロム 文化財保存修復研究国際センター)の助言などに基づいて審議され、世界遺産リストへの登録の可否が決定される。

IUCN(The World Conservation Union 国際自然保護連合、以前は、自然及び天然資源の保全に関する国際同盟＜International Union for Conservation of Nature and Natural Resources＞)は、国連環境計画(UNEP)、ユネスコ(UNESCO)などの国連機関や世界自然保護基金(WWF)などの協力の下に、野生生物の保護、自然環境及び自然資源の保全に係わる調査研究、発展途上地域への支援などを行っているほか、絶滅のおそれのある世界の野生生物を網羅したレッド・リスト等を定期的に刊行している。
世界遺産との関係では、IUCNは、世界遺産委員会への諮問機関としての役割を果たしている。自然保護や野生生物保護の専門家のワールド・ワイドなネットワークを通じて、自然遺産に推薦された物件が世界遺産にふさわしいかどうかの専門的な評価、既に世界遺産に登録されている物件の保全状態のモニタリング(監視)、締約国によって提出された国際援助要請の審査、人材育成活動への支援などを行っている。

ICOMOS(International Council of Monuments and Sites 国際記念物遺跡会議)は、本部をフランス、パリに置く国際的な非政府組織(NGO)である。1965年に設立され、建築遺産及び考古学的遺産の保全のための理論、方法論、そして、科学技術の応用を推進することを目的としている。1964年に制定された「記念建造物および遺跡の保全と修復のための国際憲章」(ヴェネチア憲章)に示された原則を基盤として活動している。
世界遺産条約に関するICOMOSの役割は、「世界遺産リスト」への登録推薦物件の審査＜現地調査(夏〜秋)、イコモスパネル(11月末〜12月初)、中間報告(1月中)＞、文化遺産の保存状況の監視、世界遺産条約締約国から提出された国際援助要請の審査、人材育成への助言及び支援などである。

【新登録候補物件の評価結果についての世界遺産委員会への4つの勧告区分】

① 登録（記載）勧告　　　　　　　　　世界遺産としての価値を認め、世界遺産リストへの
　　(Recommendation for Inscription)　　登録（記載）を勧める。

② 情報照会勧告　　　　　　　　　　　世界遺産としての価値は認めるが、追加情報の提出を求
　　(Recommendation for Referral)　　　めた上で、次回以降の世界遺産委員会での審議を勧める。

③ 登録（記載）延期勧告　　　　　　　より綿密な調査や登録推薦書類の抜本的な改定が必要
　　(Recommendation for Deferral)　　　なもの。登録推薦書類を再提出した後、約1年半をかけて、
　　　　　　　　　　　　　　　　　　　再度、専門機関のIUCNやICOMOSの審査を受けること
　　　　　　　　　　　　　　　　　　　を勧める。

④ 不登録（不記載）勧告　　　　　　　登録（記載）にふさわしくないもの。
　　(Not recommendation for Inscription)　例外的な場合を除いて再推薦は不可とする。

　ICCROM（International Centre for the Study of the Preservation and Restoration of Cultural Property文化財保存及び修復の研究のための国際センター）は、本部をイタリア、ローマにおく国際的な政府間機関（IGO）である。ユネスコによって1956年に設立され、不動産・動産の文化遺産の保全強化を目的とした研究、記録、技術支援、研修、普及啓発を行うことを目的としている。

　世界遺産条約に関するICCROMの役割は、文化遺産に関する研修において主導的な協力機関であること、文化遺産の保存状況の監視、世界遺産条約締約国から提出された国際援助要請の審査、人材育成への助言及び支援などである。

⑰ 世界遺産暫定リスト

　世界遺産暫定リストとは、各世界遺産条約締約国が「世界遺産リスト」へ登録することがふさわしいと考える、自国の領域内に存在する物件の目録である。

　従って、世界遺産条約締約国は、各自の世界遺産暫定リストに、将来、登録推薦を行う意思のある物件の名称を示す必要がある。

　2024年4月1日現在、世界遺産暫定リストに登録されている物件は、約1800物件（186か国）であり、世界遺産暫定リストを、まだ作成していない国は、作成が必要である。また、追加や削除など、世界遺産暫定リストの定期的な見直しが必要である。

⑱ 危機にさらされている世界遺産（略称　危機遺産　★【危機遺産】　56物件）

　ユネスコの「危機にさらされている世界遺産リスト」には、2024年4月1日現在、34の国と地域にわたって自然遺産が16物件、文化遺産が40物件の合計56物件が登録されている。地域別に見ると、アフリカが14物件、アラブ諸国が23物件、アジア・太平洋地域が6物件、ヨーロッパ・北米が7物件、ラテンアメリカ・カリブが6物件となっている。

　危機遺産になった理由としては、地震などの自然災害によるもの、民族紛争などの人為災害によるものなど多様である。世界遺産は、今、イスラム国などによる攻撃、破壊、盗難の危機にさらされている。こうした危機から回避していく為には、戦争や紛争のない平和な社会を築いていかなければならない。それに、開発と保全のあり方も多角的な視点から見つめ直していかなければならない。

　「危機遺産リスト」に登録されても、その後改善措置が講じられ、危機的状況から脱した場合は、「危機遺産リスト」から解除される。一方、一旦解除されても、再び危機にさらされた場合には、再度、「危機遺産リスト」に登録される。一向に改善の見込みがない場合には、「世界遺産リスト」そのものからの登録抹消もありうる。

19 危機にさらされている世界遺産リストへの登録基準

　世界遺産委員会が定める危機にさらされている世界遺産リスト（List of the World Heritage in Danger）への登録基準は、以下の通りで、いずれか一つに該当する場合に登録される。

〔自然遺産の場合〕

(1) **確認危険**　遺産が特定の確認された差し迫った危険に直面している、例えば、

- a. 法的に遺産保護が定められた根拠となった顕著で普遍的な価値をもつ種で、絶滅の危機にさらされている種やその他の種の個体数が、病気などの自然要因、或は、密猟・密漁などの人為的要因などによって著しく低下している
- b. 人間の定住、遺産の大部分が氾濫するような貯水池の建設、産業開発や、農薬や肥料の使用を含む農業の発展、大規模な公共事業、採掘、汚染、森林伐採、燃料材の採取などによって、遺産の自然美や学術的価値が重大な損壊を被っている
- c. 境界や上流地域への人間の侵入により、遺産の完全性が脅かされる

(2) **潜在危険**　遺産固有の特徴に有害な影響を与えかねない脅威に直面している、例えば、

- a. 指定地域の法的な保護状態の変化
- b. 遺産内か、或は、遺産に影響が及ぶような場所における再移住計画、或は、開発事業
- c. 武力紛争の勃発、或は、その恐れ
- d. 保護管理計画が欠如しているか、不適切か、或は、十分に実施されていない

〔文化遺産の場合〕

(1) **確認危険**　遺産が特定の確認された差し迫った危険に直面している、例えば、

- a. 材質の重大な損壊
- b. 構造、或は、装飾的な特徴の重大な損壊
- c. 建築、或は、都市計画の統一性の重大な損壊
- d. 都市、或は、地方の空間、或は、自然環境の重大な損壊
- e. 歴史的な真正性の重大な喪失
- f. 文化的な意義の大きな喪失

(2) **潜在危険**　遺産固有の特徴に有害な影響を与えかねない脅威に直面している、例えば、

- a. 保護の度合いを弱めるような遺産の法的地位の変化
- b. 保護政策の欠如
- c. 地域開発計画による脅威的な影響
- d. 都市開発計画による脅威的な影響
- e. 武力紛争の勃発、或は、その恐れ
- f. 地質、気象、その他の環境的な要因による漸進的変化

20 監視強化メカニズム

　監視強化メカニズム（Reinforced Monitoring Mechanism略称：RMM）とは、2007年4月に開催されたユネスコの第176回理事会で採択された「世界遺産条約の枠組みの中で、世界遺産委員会の決議の適切な履行を確保する為のメカニズムを世界遺産委員会で提案すること」の事務局長への要請を受け、2007年の第31回世界遺産委員会で採択された新しい監視強化メカニズムのことである。RMMの目的は、「顕著な普遍的価値」の喪失につながりかねない突発的、偶発的な原因や理由で、深刻な危機的状況に陥った現場に専門家を速やかに派遣、監視し、次の世界遺産委員会での決議を待つまでもなく可及的速やかな対応や緊急措置を講じられる仕組みである。

21 世界遺産リストからの登録抹消

　ユネスコの世界遺産は、「世界遺産リスト」への登録後において、下記のいずれかに該当する場合、世界遺産委員会は、「世界遺産リスト」から登録抹消の手続きを行なうことが出来る。

　　1) 世界遺産登録を決定づけた物件の特徴が失われるほど物件の状態が悪化した場合。
　　2) 世界遺産の本来の特質が、登録推薦の時点で、既に、人間の行為によって脅かされており、かつ、その時点で世界遺産条約締約国によりまとめられた必要な改善措置が、予定された期間内に講じられなかった場合。

　これまでの登録抹消の事例としては、下記の3つの事例がある。

●オマーン　　「アラビアン・オリックス保護区」
　　　　　　（自然遺産　1994年世界遺産登録　2007年登録抹消）
　　　　＜理由＞油田開発の為、オペレーショナル・ガイドラインズに違反し世界遺産の登録範囲を勝手に変更したことによる世界遺産登録時の完全性の喪失。
●ドイツ　　　「ドレスデンのエルベ渓谷」
　　　　　　（文化遺産　2004年世界遺産登録　★【危機遺産】2006年登録　2009年登録抹消）
　　　　＜理由＞文化的景観の中心部での橋の建設による世界遺産登録時の完全性の喪失。
●英国　　　　「リヴァプール―海商都市」
　　　　　　（文化遺産　2004年世界遺産登録　★【危機遺産】2012年登録　2021年登録抹消）
　　　　＜理由＞19世紀の面影を残す街並みが世界遺産に登録されていたが、その後の都市開発で歴史的景観が破壊された。

22 世界遺産基金

　世界遺産基金とは、世界遺産の保護を目的とした基金で、2022～2023年(2年間)の予算は、5.9百万米ドル。世界遺産条約が有効に機能している最大の理由は、この世界遺産基金を締約国に義務づけることにより世界遺産保護に関わる援助金を確保できることであり、その使途については、世界遺産委員会等で審議される。

　日本は、世界遺産基金への分担金として、世界遺産条約締約後の1993年には、762,080US$(1992年／1993年分を含む)、その後、
1994年 395,109US$、1995年 443,903US$、　1996年 563,178 US$、
1997年 571,108US$、　1998年 641,312US$、1999年 677,834US$、　2000年 680,459US$、
2001年 598,804US$、2002年 598,804US$、2003年 598,804US$、　2004年 597,038US$、
2005年 597,038US$、2006年 509,350US$、2007年 509,350US$、2008年 509,350US$、
2009年 509,350US$、2010年 409,137US$、2011年 409,137US$、2012年 409,137US$、
2013年 353,730US$、2014年 353,730US$、2015年 353,730US$、2016年 316,019US$、
2017年 316,019US$、2018年 316,019US$、2019年 279,910US$、2020年 279,910US$
2021年 289,367US$、2022年 277,402US$、2023年 277,402US$を拠出している。

(1) 世界遺産基金の財源

□世界遺産条約締約国に義務づけられた分担金(ユネスコに対する分担金の1%を上限とする額)
□各国政府の自主的拠出金、団体・機関(法人)や個人からの寄付金

（2023年予算の分担金または任意拠出金の支払予定上位国）

❶米国*	588,112 US$	❷中国	526,734 US$	❸日本	277,402 US$
❹英国	228,225 US$	❺ドイツ	211,025 US$	❻フランス	149,113 US$
❼イタリア	110,111 US$	❽カナダ	90,756 US$	❾韓国	88,885 US$
❿オーストラリア	72,899 US$	⓫スペイン	72,201 US$	⓬ブラジル	69,504 US$
⓭ロシア連邦	64,425 US$	⓮サウジアラビア	60,329 US$	⓯オランダ	47,753 US$
⓰メキシコ	42,157 US$	⓱スイス	39,163 US$	⓲スウェーデン	30,079 US$
⓳トルコ	29,192 US$	⓴ベルギー	28,582 US$		

＊米国は、2018年12月末にユネスコを脱退したが、これまでの滞納額は支払い義務あり。

世界遺産基金（The World Heritage Fund／Fonds du Patrimoine Mondial）

- UNESCO account No. 949-1-191558　　　　　（US＄）
 CHASE MANHATTAN BANK　4 Metrotech Center,Brooklyn,NewYork,NY 11245 USA
 SWIFT CODE:CHASUS33-ABA No.0210-0002-1
- UNESCO account No. 30003-03301-00037291180-53　　　（＄EU）
 Societe Generale　106 rue Saint-Dominique 75007 paris　FRANCE
 SWIFT CODE:SOGE FRPPAFS

（2）世界遺産基金からの国際援助の種類と援助実績

①世界遺産登録の準備への援助（Preparatory Assistance）

　＜例示＞
- マダガスカル　　アンタナナリボのオートヴィル　　　　　　　　　30,000 US＄

②保全管理への援助（Conservation and Management Assistance）

　＜例示＞
- ラオス　　　　　ラオスにおける世界遺産保護の為の　　　　　　 44,500 US＄
 　　　　　　　　遺産影響評価の為の支援
- スリランカ　　　古代都市シギリヤ　　　　　　　　　　　　　　 91,212 US＄
 　　　　　　　　（1982年世界遺産登録）の保全管理
- 北マケドニア　　オフリッド地域の自然・文化遺産　　　　　　　 55,000 US＄
 　　　　　　　　（1979年／1980年／2009年／2019年世界遺産登録）
 　　　　　　　　の文化と遺産管理の強化

③緊急援助（Emergency Assistance）

　＜例示＞
- ガンビア　　　　クンタ・キンテ島と関連遺跡群（2003年世界遺産登録）　5,025 US＄
 　　　　　　　　のCFAOビルの屋根の復旧

㉓ ユネスコ文化遺産保存日本信託基金

ユネスコが日本政府の拠出金によって設置している日本信託基金には、次の様な基金がある。

○ユネスコ文化遺産保存信託基金（外務省所管）
○ユネスコ人的資源開発信託基金（外務省所管）
○ユネスコ青年交流信託基金（文部科学省所管）
○万人のための教育信託基金（文部科学省所管）
○持続可能な開発のための教育信託基金（文部科学省所管）
○ユネスコ地球規模の課題の解決のための科学事業信託基金（文部科学省所管）
○ユネスコ技術援助専門家派遣信託基金（文部科学省所管）
○エイズ教育特別信託基金（文部科学省所管）
○アジア太平洋地域教育協力信託基金（文部科学省所管）

これらのうち、ユネスコ文化遺産保存日本信託基金による主な実施中の案件は、次の通り。

● カンボジア「アンコール遺跡」　　国際調整委員会等国際会議の開催　1990年～
　　　　　　　　　　　　　　　　　保存修復事業等　1994年～
● ネパール「カトマンズ渓谷」　　　ダルバール広場の文化遺産の復旧・復興　2015年～
● ネパール「ルンビニ遺跡」　　　　建造物等保存措置、考古学調査、統合的マスタープラン
　　　　　　　　　　　　　　　　　策定、管理プロセスのレビュー、専門家育成　2010年～
● ミャンマー「バガン遺跡」　　　　遺跡保存水準の改善、人材養成　2014年～2016年
● アフガニスタン「バーミヤン遺跡」壁画保存、マスタープランの策定、東大仏仏龕の固定、
　　　　　　　　　　　　　　　　　西大仏龕奥壁の安定化　2003年～
● ボリヴィア「ティワナク遺跡」　　管理計画の策定、人材育成（保存管理、発掘技術等）
　　　　　　　　　　　　　　　　　2008年～
● カザフスタン、キルギス、タジキスタン、トルクメニスタン、ウズベキスタン
　「シルクロード世界遺産推薦　　　遺跡におけるドキュメンテーション実地訓練・人材育成
　ドキュメンテーション支援」　　　2010年～
● カーボヴェルデ、サントメ・プリンシペ、コモロ、モーリシャス、セーシェル、モルディブ、
　ミクロネシア、クック諸島、ニウエ、トンガ、ツバル、ナウル、アンティグア・バーブーダ、
　バハマ、バルバドス、ベリーズ、キューバ、ドミニカ、グレナダ、ガイアナ、ジャマイカ、
　セントクリストファー・ネーヴィス、セントルシア、セントビンセント・グレナディーン、
　スリナム、トリニダード・トバコ
　「小島嶼開発途上国における世界遺産サイト保護支援」
　　　　　　　　　　　　　　　　　能力形成及び地域共同体の持続可能な開発の強化
　　　　　　　　　　　　　　　　　2011年～2016年
● ウガンダ「カスビ王墓再建事業」　リスク管理及び火災防止、藁葺き技術調査、能力形成
　　　　　　　　　　　　　　　　　2013年～
● グアテマラ「ティカル遺跡保存事業」北アクロポリスの3Dデータの収集及び登録，人材育成
　　　　　　　　　　　　　　　　　2016年～
● ブータン「南アジア文化的景観支援」ワークショップの開催　2016年～
● アルゼンチン、ボリビア、チリ、コロンビア、エクアドル、ペルー
　「カパック・ニャンーアンデス道路網の保存支援事業」　モニタリングシステムの設置及び実施
　　　　　　　　　　　　　　　　　2016年～
● セネガル「ゴレ島の護岸保護支援」ゴレ島南沿岸の緊急対策措置（波止場の再建、世界遺産
　　　　　　　　　　　　　　　　　サイト管理サービスの設置等）　2016年～
● アルジェリア「カスバの保護支援事業」専門家会合の開催　2016年～

24 日本の世界遺産条約の締結とその後の世界遺産登録

1992年 6月19日	世界遺産条約締結を国会で承認。
1992年 6月26日	受諾の閣議決定。
1992年 6月30日	受諾書寄託、125番目*の世界遺産条約締約国となる。
	*現在は、旧ユーゴスラヴィアの解体によって、締約国リスト上では、124番目になっている。
1992年 9月30日	わが国について発効。
1992年10月	ユネスコに、奈良の寺院・神社、姫路城、日光の社寺、鎌倉の寺院・神社、法隆寺の仏教建造物、厳島神社、彦根城、琉球王国の城・遺産群、白川郷の集落、京都の社寺、白神山地、屋久島の12件の暫定リストを提出。
1993年12月	第17回世界遺産委員会カルタヘナ会議から世界遺産委員会委員国（任期6年）世界遺産リストに「法隆寺地域の仏教建造物」、「姫路城」、「屋久島」、「白神山地」の4件が登録される。
1994年11月	「世界文化遺産奈良コンファレンス」を奈良市で開催。「オーセンティシティに関する奈良ドキュメント」を採択。
1994年12月	世界遺産リストに「古都京都の文化財(京都市、宇治市、大津市)」が登録される。
1995年 9月	ユネスコの暫定リストに原爆ドームを追加。
1995年12月	世界遺産リストに「白川郷・五箇山の合掌造り集落」が登録される。
1996年12月	世界遺産リストに「広島の平和記念碑（原爆ドーム）」、「厳島神社」の2件が登録される。
1998年11月30日 ～12月 5日	第22回世界遺産委員会京都会議（議長：松浦晃一郎氏）。
1998年12月	世界遺産リストに「古都奈良の文化財」が登録される。
1999年11月	松浦晃一郎氏が日本人として初めてユネスコ事務局長（第8代）に就任。
1999年12月	世界遺産リストに「日光の社寺」が登録される。
2000年5月18～21日	世界自然遺産会議・屋久島2000。
2000年12月	世界遺産リストに「琉球王国のグスク及び関連遺産群」が登録される。
2001年 4月 6日	ユネスコの暫定リストに「平泉の文化遺産」、「紀伊山地の霊場と参詣道」、「石見銀山遺跡」の3件を追加。
2001年 9月 5日 ～9月10日	アジア・太平洋地域における信仰の山の文化的景観に関する専門家会議を和歌山市で開催。
2002年 6月30日	世界遺産条約受諾10周年。
2003年12月	第27回世界遺産委員会マラケシュ会議から2回目の世界遺産委員会委員国（任期4年）
2004年 6月	文化財保護法の一部改正によって、新しい文化財保護の手法として「文化的景観」が新設され、「重要文化的景観」の選定がされるようになった。
2004年 7月	世界遺産リストに「紀伊山地の霊場と参詣道」が登録される。
2005年 7月	世界遺産リストに「知床」が登録される。
2005年10月15～17日	第2回世界自然遺産会議　白神山地会議。
2007年 1月30日	ユネスコの暫定リストに「富岡製糸場と絹産業遺産群」、「小笠原諸島」、「長崎の教会群とキリスト教関連遺産」、「飛鳥・藤原ー古代日本の宮都と遺跡群」、「富士山」の5件を追加。
2007年 7月	世界遺産リストに「石見銀山遺跡とその文化的景観」が登録される。
2007年 9月14日	ユネスコの暫定リストに「国立西洋美術館本館」を追加。
2008年 6月	第32回世界遺産委員会ケベック・シティ会議で、「平泉ー浄土思想を基調とする文化的景観ー」の世界遺産リストへの登録の可否が審議され、わが国の世界遺産登録史上初めての「登録延期」となる。2011年の登録実現をめざす。
2009年 1月 5日	ユネスコの暫定リストに「北海道・北東北を中心とした縄文遺跡群」、「九州・山口の近代化産業遺産群」、「宗像・沖ノ島と関連遺産群」の3件を追加。

2009年 6月	第33回世界遺産委員会セビリア会議で、「ル・コルビジュエの建築と都市計画」(構成資産のひとつが「国立西洋美術館本館」)の世界遺産リストへの登録の可否が審議され、「情報照会」となる。
2009年10月1日〜2015年3月18日	国宝「姫路城」大天守、保存修理工事。
2010年 6月	ユネスコの暫定リストに「百舌鳥・古市古墳群」、「金を中心とする佐渡鉱山の遺産群」の2件を追加することを、文化審議会文化財分科会世界文化遺産特別委員会で決議。
2010年 7月	第34回世界遺産委員会ブラジリア会議で、「石見銀山遺跡とその文化的景観」の登録範囲の軽微な変更(442.4ha→529.17ha)がなされる。
2011年 6月	第35回世界遺産委員会パリ会議から3回目の世界遺産委員会委員国(任期4年)「小笠原諸島」、「平泉-仏国土(浄土)を表す建築・庭園及び考古学的遺跡群」の2件が登録される。「ル・コルビュジエの建築作品-近代建築運動への顕著な貢献-」(構成資産のひとつが「国立西洋美術館本館」)は、「登録延期」決議がなされる。
2012年 1月25日	日本政府は、世界遺産条約関係省庁連絡会議を開き、「富士山」(山梨県・静岡県)と「武家の古都・鎌倉」(神奈川県)を、2013年の世界文化遺産登録に向け、正式推薦することを決定。
2012年 7月12日	文化審議会の世界文化遺産特別委員会は、「富岡製糸場と絹産業遺産群」(群馬県)を2014年の世界文化遺産登録推薦候補とすること、それに、2011年に世界遺産リストに登録された「平泉」の登録範囲の拡大と登録遺産名の変更に伴い、追加する構成資産を世界遺産暫定リスト登録候補にすることを了承。
2012年11月6日〜8日	世界遺産条約採択40周年記念最終会合が、京都市の国立京都国際会館にて開催される。メインテーマ「世界遺産と持続可能な発展：地域社会の役割」
2013年 1月31日	世界遺産条約関係省庁連絡会議(外務省、文化庁、環境省、林野庁、水産庁、国土交通省、宮内庁で構成)において、世界遺産条約に基づくわが国の世界遺産暫定リストに、自然遺産として「奄美・琉球」を記載することを決定。世界遺産暫定リスト記載の為に必要な書類をユネスコ世界遺産センターに提出。
2013年3月	ユネスコ、対象地域の絞り込みを求め、世界遺産暫定リストへの追加を保留。
2013年 4月30日	イコモス、「富士山」を「記載」、「武家の古都・鎌倉」は「不記載」を勧告。
2013年 6月 4日	「武家の古都・鎌倉」について、世界遺産リスト記載推薦を取り下げることを決定。
2013年 6月22日	第37回世界遺産委員会プノンペン会議で、「富士山-信仰の対象と芸術の源泉」が登録される。
2013年 8月23日	文化審議会世界文化遺産・無形文化遺産部会及び世界文化遺産特別委員会で、「明治日本の産業革命遺産-九州・山口と関連遺産-」を2015年の世界遺産候補とすることを決定。
2014年1月	「奄美・琉球」、世界遺産暫定リスト記載の為に必要な書類をユネスコ世界遺産センターに再提出。
2014年 6月21日	第38回世界遺産委員会ドーハ会議で、「富岡製糸場と絹産業遺産群」が登録される。
2014年 7月10日	文化審議会世界文化遺産・無形文化遺産部会及び世界文化遺産特別委員会で、「長崎の教会群とキリスト教関連遺産」を2016年の世界遺産候補とすることを決定。
2014年10月	奈良文書20周年記念会合(奈良県奈良市)において、「奈良+20」を採択。
2015年 5月 4日	イコモス、「明治日本の産業革命遺産-九州・山口と関連遺産-」について、「記載」を勧告。
2015年 7月 5日	第39回世界遺産委員会ボン会議で、「明治日本の産業革命遺産：製鉄・製鋼、造船、石炭産業」について、議長の差配により審議なしで登録が決議された後、日本及び韓国からステートメントが発せられた。
2015年 7月	第39回世界遺産委員会ボン会議で、「世界遺産条約履行の為の作業指針」が改訂され、アップストリーム・プロセス(登録推薦に際して、締約国が諮問機関や世界遺産センターに技術的支援を要請できる仕組み)が制度化された。

2015年 7月28日	文化審議会世界文化遺産・無形文化遺産部会で、「『神宿る島』宗像・沖ノ島と関連遺産群」を2017年の世界遺産候補とすることを決定。
2016年 1月	「紀伊山地の霊場と参詣道」の軽微な変更（「熊野参詣道」及び「高野参詣道」について、延長約41.1km、面積11.1haを追加）申請書をユネスコ世界遺産センターへ提出。（第40回世界遺産委員会イスタンブール会議において承認）
2016年 1月	「富士山ー信仰の対象と芸術の源泉」の保全状況報告書をユネスコ世界遺産センターに提出。（2016年7月の第40回世界遺産委員会イスタンブール会議で審議）
2016年 2月1日	「奄美大島、徳之島、沖縄島北部及び西表島」世界遺産暫定リストに記載。
2016年 2月	イコモスの中間報告において、「長崎の教会群とキリスト教関連遺産」について、「長崎の教会群」の世界遺産としての価値を、「禁教・潜伏期」に焦点をあてた内容に見直すべきとの評価が示され推薦を取下げ、修正後、2018年の登録をめざす。
2016年 5月17日	フランスなどとの共同推薦の「ル・コルビュジエの建築作品-近代建築運動への顕著な貢献-」（日本の推薦物件は「国立西洋美術館」）、「登録記載」の勧告。
2016年 7月17日	第40回世界遺産委員会イスタンブール会議で、「ル・コルビュジエの建築作品-近代建築運動への顕著な貢献-」が登録される。（フランスなど7か国17資産）
2016年 7月25日	文化審議会において、「長崎の教会群とキリスト教関連遺産」を2018年の世界遺産候補とすることを決定。（→「長崎と天草地方の潜伏キリシタン関連遺産」）
2017年 1月20日	「奄美大島、徳之島、沖縄島北部及び西表島」ユネスコへ世界遺産登録推薦書を提出。
2017年 6月30日	世界遺産条約受諾25周年。
2017年 7月 8日	第41回世界遺産委員会クラクフ会議で、「『神宿る島』宗像・沖ノ島と関連遺産群」が登録される。（8つの構成資産すべて認められる）
2017年 7月31日	文化庁の文化審議会世界文化遺産部会で「百舌鳥・古市古墳群」を2019年の世界遺産推薦候補とすることを決定。9月に開催される世界遺産条約関係省庁連絡会議（政府の推薦決定）を経て国内の推薦が決まる。
2019年 7月30日	文化庁の文化審議会世界文化遺産部会で「北海道・北東北の縄文遺跡群」を2021年の世界遺産推薦候補とすることを決定。9月に開催される世界遺産条約関係省庁連絡会議（政府の推薦決定）を経て国内の推薦が決まる。
2022年 6月30日	世界遺産条約締約30周年。
2023年 7月	世界遺産暫定リスト記載物件の滋賀県の国宝「彦根城」、今年から始まるユネスコの諮問機関ICOMOSが関与して助言する「事前評価制度」（9月15日が申請期限。評価の結果は約1年後に示される）を活用する方針。

㉕ 日本のユネスコ世界遺産

2024年4月1日現在、25物件（自然遺産 5物件、文化遺産 20物件）が「世界遺産リスト」に登録されており、世界第11位である。

❶法隆寺地域の仏教建造物　　奈良県生駒郡斑鳩町
　　文化遺産（登録基準(i)(ii)(iv)(vi)）　1993年
❷姫路城　　兵庫県姫路市本町　　文化遺産（登録基準(i)(iv)）　　1993年
③白神山地　　青森県（西津軽郡鰺ヶ沢町、深浦町、中津軽郡西目屋村）
　　　　　　　秋田県（山本郡藤里町、八峰町、能代市）　　自然遺産（登録基準(ix)）　1993年
④屋久島　　鹿児島県熊毛郡屋久島町　　自然遺産（登録基準(vii)(ix)）　　1993年
❺古都京都の文化財(京都市 宇治市 大津市)
　　京都府（京都市、宇治市）、滋賀県（大津市）　文化遺産（登録基準(ii)(iv)）　1994年
❻白川郷・五箇山の合掌造り集落　　岐阜県（大野郡白川村）、富山県（南砺市）
　　文化遺産（登録基準(iv)(v)）　　1995年
❼広島の平和記念碑(原爆ドーム)　広島県広島市中区大手町　文化遺産（登録基準(vi)）　　1996年
❽厳島神社　　広島県廿日市市宮島町　　文化遺産（登録基準(i)(ii)(iv)(vi)）　1996年
❾古都奈良の文化財　　奈良県奈良市　　文化遺産（登録基準(ii)(iii)(iv)(vi)）　1998年

⑩日光の社寺　　栃木県日光市　　文化遺産(登録基準(i)(iv)(vi))　　1999年
⑪琉球王国のグスク及び関連遺産群
　沖縄県(那覇市、うるま市、国頭郡今帰仁村、中頭郡読谷村、北中城村、中城村、南城市)
　文化遺産(登録基準(ii)(iii)(vi))　　2000年
⑫紀伊山地の霊場と参詣道
　三重県(尾鷲市、熊野市、度会郡大紀町、北牟婁郡紀北町、南牟婁郡御浜町、紀宝町)
　奈良県(吉野郡吉野町、黒滝村、天川村、野迫川村、十津川村、下北山村、上北山村、川上村)
　和歌山県(新宮市、田辺市、橋本市、伊都郡かつらぎ町、九度山町、高野町、西牟婁郡白浜町、すさ
　み町、上富田町、東牟婁郡那智勝浦町、串本町)
　文化遺産(登録基準(ii)(iii)(iv)(vi))　　2004年／2016年
⑬知床　　北海道(斜里郡斜里町、目梨郡羅臼町)　　自然遺産(登録基準(ix)(x))　　2005年
⑭石見銀山遺跡とその文化的景観　　島根県大田市
　文化遺産 (登録基準(ii)(iii)(v))　2007年／2010年
⑮平泉ー仏国土(浄土)を表す建築・庭園及び考古学的遺跡群
　岩手県西磐井郡平泉町　　文化遺産(登録基準(ii)(vi))　2011年
⑯小笠原諸島　　東京都小笠原村　　自然遺産(登録基準(ix))　　2011年
⑰富士山ー信仰の対象と芸術の源泉
　山梨県(富士吉田市、富士河口湖町、忍野村、山中湖村、鳴沢村)
　静岡県(富士宮市、富士市、御殿場市、裾野市、小山町)
　文化遺産 (登録基準(iii)(vi))　2013年
⑱富岡製糸場と絹産業遺産群　　群馬県(富岡市、藤岡市、伊勢崎市、下仁田町)
　文化遺産(登録基準(ii)(iv))　2014年
⑲明治日本の産業革命遺産：製鉄・製鋼、造船、石炭産業
　福岡県(北九州市、大牟田市、中間市)、佐賀県(佐賀市)、長崎県(長崎市)、熊本県(荒尾市、宇城市)、
　鹿児島県(鹿児島市)、山口県(萩市)、岩手県(釜石市)、静岡県(伊豆の国市)
　文化遺産(登録基準(ii)(iv))　2015年
⑳ル・コルビュジエの建築作品ー近代建築運動への顕著な貢献ー
　フランス／スイス／ベルギー／ドイツ／インド／日本 (東京都台東区)／アルゼンチン
　文化遺産(登録基準(i)(ii)(vi))　2016年
㉑「神宿る島」宗像・沖ノ島と関連遺産群　　福岡県(宗像市、福津市)
　文化遺産(登録基準(ii)(iii))　2017年
㉒長崎と天草地方の潜伏キリシタン関連遺産
　長崎県(長崎市、佐世保市、平戸市、五島市、南島原市、小値賀町、新上五島町)、熊本県(天草市)
　文化遺産(登録基準(ii)(iii))　2018年
㉓百舌鳥・古市古墳群：古代日本の墳墓群　大阪府 (堺市、羽曳野市、藤井寺市)
　文化遺産(登録基準(iii) (iv))　2019年
㉔奄美大島、徳之島、沖縄島北部及び西表島
　自然遺産(登録基準(x))　　2021年
㉕北海道・北東北ノ縄文遺跡群
　文化遺産(登録基準((iii)(v)))　　2021年

㉖ 日本の世界遺産暫定リスト記載物件

　世界遺産締約国は、世界遺産委員会から将来、世界遺産リストに登録する為の候補物件につい
て、暫定リスト(Tentative List)の目録を提出することが求められている。わが国の暫定リスト記載
物件は、次の5件である。
　●古都鎌倉の寺院・神社ほか (神奈川県　1992年暫定リスト記載)
　　　●「武家の古都・鎌倉」2013年5月、「不記載」勧告。→登録推薦書類「取り下げ」
　●彦根城 (滋賀県　1992年暫定リスト記載)
　●飛鳥・藤原ー古代日本の宮都と遺跡群 (奈良県　2007年暫定リスト記載)
　●金を中心とする佐渡鉱山の遺産群 (新潟県　2010年暫定リスト記載)
　●平泉ー仏国土(浄土)を表す建築・庭園及ぶ考古学的遺跡群＜登録範囲の拡大＞
　(岩手県　2013年暫定リスト記載)

㉗ ユネスコ世界遺産の今後の課題

- ●「世界遺産リスト」への登録物件の厳選、精選、代表性、信用(信頼)性の確保。
- ●世界遺産委員会へ諮問する専門機関(IUCNとICOMOS)の勧告と世界遺産委員会の決議との乖離(いわゆる逆転登録)の是正。
- ●世界遺産にふさわしいかどうかの潜在的OUV(顕著な普遍的価値)の有無等を書面審査で評価する「事前評価」(preliminary assessment)の導入。
- ●行き過ぎたロビー活動を規制する為の規則を、オペレーショナル・ガイドラインズに反映することについての検討。
- ●締約国と専門機関(IUCNとICOMOS)との対話の促進と手続きの透明性の確保。
- ●同種、同類の登録物件のシリアルな再編と統合。
 - 例示：イグアス国立公園(アルゼンチンとブラジル)
 - サンティアゴ・デ・コンポステーラへの巡礼道(スペインとフランス)
 - スンダルバンス国立公園(インド)とサンダーバンズ(バングラデシュ)
 - 古代高句麗王国の首都群と古墳群(中国)と高句麗古墳群(北朝鮮) など。
- ●「世界遺産リスト」への登録物件の上限数の検討。
- ●世界遺産の効果的な保護(Conservation)の確保。
- ●世界遺産登録時の真正性或は真実性(Authenticity)や完全性(Integrity)が損なわれた場合の世界遺産リストからの抹消。
- ●類似物件、同一カテゴリーの物件との合理的な比較分析。→ 暫定リストの充実
- ●登録物件数の地域的不均衡(ヨーロッパ・北米偏重)の解消。
- ●自然遺産と文化遺産の登録物件数の不均衡(文化遺産偏重)の解消。
- ●グローバル・ストラテジー(文化的景観、産業遺産、20世紀の建築等)の拡充。
- ●「文化的景観」、「歴史的町並みと街区」、「運河に関わる遺産」、「遺産としての道」など、特殊な遺産の世界遺産リストへの登録。
- ●危機にさらされている世界遺産 (★【危機遺産】) への登録手続きの迅速化などの緊急措置。
- ●新規登録の選定作業よりも、既登録の世界遺産のモニタリングなど保全管理を重視し、危機遺産比率を下げていくことへの注力。
- ●複数国にまたがるシリアル・ノミネーション(トランスバウンダリー・ノミネーション)の保全管理にあたって、全体の「顕著な普遍的価値」が損なわれないよう、構成資産のある当事国や所有管理者間のコミュニケーションを密にし、全体像の中での各構成資産の位置づけなどの解説や説明など全体管理を行なう為の組織の組成とガイダンス施設の充実。
- ●インターネットからの現地情報の収集など実効性のある監視強化メカニズム (Reinforced Monitoring Mechanism)の運用。
- ●「気候変動が世界遺産に及ぼす影響」など地球環境問題への戦略的対応。
- ●世界遺産管理におけるHIA(Heritage Impact Assessment 文化遺産のもつ価値への開発等による影響度合いの評価) の重要性の認識と活用方法。
- ●世界遺産条約締約国が、世界遺産条約の理念や本旨を遵守しない場合の制裁措置等の検討。
- ●世界遺産条約をまだ締約していない国・地域 (ナウル、リヒテンシュタイン)の条約締約の促進。
- ●世界遺産条約を締約しているが、まだ世界遺産登録のない国(ブルンディ、コモロ、リベリア、シエラレオネ、スワジランド、ギニア・ビサウ、サントメ・プリンシペ、ジブチ、赤道ギニア、南スーダン、クウェート、モルジブ、ニウエ、サモア、ブータン、トンガ、クック諸島、ブルネイ、東ティモール、モナコ、ガイアナ、グレナダ、セントヴィンセントおよびグレナディーン諸島、トリニダード・トバコ、バハマ)からの最低1物件以上の世界遺産登録の促進。
- ●世界遺産条約を締約していない国・地域の世界遺産(なかでも★【危機遺産】)の取扱い。
- ●世界遺産条約を締約しているが、まだ世界遺産暫定リストを作成していない国(赤道ギニア、サントメ・プリンシペ、南スーダン、ブルネイ、クック諸島、ニウエ、東ティモール)への作成の促進。
- ●無形文化遺産保護条約、世界の記憶(Memory of the World) との連携。
- ●世界遺産から無形遺産も含めたグローバル、一体的な地球遺産へ。
- ●世界遺産基金の充実と世界銀行など国際金融機関との連携。
- ●世界遺産を通じての国際交流と国際協力の促進。
- ●世界遺産地の博物館、美術館、情報センター、ビジターセンターなどのガイダンス施設の充実。
- ●国連「世界遺産のための国際デー」(11月16日)の制定。

28 ユネスコ世界遺産を通じての総合学習

- 世界平和や地球環境の大切さ
- 世界遺産の鑑賞とその価値（歴史性、芸術性、文化性、景観上、保存上、学術上など）
- 地球の活動の歴史と生物多様性（自然景観、地形・地質、生態系、生物多様性など）
- 人類の功績、所業、教訓（遺跡、建造物群、モニュメントなど）
- 世界遺産の多様性（自然の多様性、文化の多様性）
- 世界遺産地の民族、言語、宗教、地理、歴史、伝統、文化
- 世界遺産の保護と地域社会の役割
- 世界遺産と人間の生活や生業との関わり
- 世界遺産を取り巻く脅威、危険、危機
- 世界遺産の保護・保全・保存の大切さ
- 世界遺産の利活用（教育、観光、地域づくり、まちづくり）
- 国際理解、異文化理解
- 世界遺産教育、世界遺産学習
- 広い視野に立って物事を考えることの大切さ
- 郷土愛、郷土を誇りに思う気持ちの大切さ
- 人と人とのつながりや絆の大切さ
- 地域遺産を守っていくことの大切さ
- ヘリティッジ・ツーリズム、ライフ・ビヨンド・ツーリズム、カルチュラル・ツーリズム、エコ・ツーリズムなど

29 今後の世界遺産委員会等の開催スケジュール

2024年 7月21日〜 7月31日　第46回世界遺産委員会ニュー・デリー（インド）会議

30 世界遺産条約の将来

● 世界遺産の6つの将来目標

- ◎ 世界遺産の「顕著な普遍的価値」（OUV）の維持
- ◎ 世界で最も「顕著な普遍的価値」のある文化・自然遺産の世界遺産リストの作成
- ◎ 現在と将来の環境的、社会的、経済的なニーズを考慮した遺産の保護と保全
- ◎ 世界遺産のブランドの質の維持・向上
- ◎ 世界遺産委員会の政策と戦略的重要事項の表明
- ◎ 定例会合での決議事項の周知と効果的な履行

● 世界遺産条約履行の為の戦略的行動

- ◎ 信用性、代表性、均衡性のある「世界遺産リスト」である為のグローバル戦略の履行と自発的な保全へ取組みとの連携（PACT＝世界遺産パートナー・イニシアティブ）に関するユネスコの外部監査による独立的評価
- ◎ 世界遺産の人材育成戦略
- ◎ 災害危険の軽減戦略
- ◎ 世界遺産地の気候変動のインパクトに関する政策
- ◎ 下記のテーマに関する専門家グループ会合開催の推奨
 - ○ 世界遺産の保全への取組み
 - ○ 世界遺産委員会などでの組織での意思決定の手続き
 - ○ 世界遺産委員会での登録可否の検討に先立つ前段プロセス（早い段階での諮問機関のICOMOSやIUCNと登録申請国との対話等、3月末締切りのアップストリーム・プロセス）の改善
 - ○ 世界遺産条約における保全と持続可能な発展との関係

＜出所＞2011年第18回世界遺産条約締約国パリ総会での決議事項に拠る。

グラフで見るユネスコの世界遺産

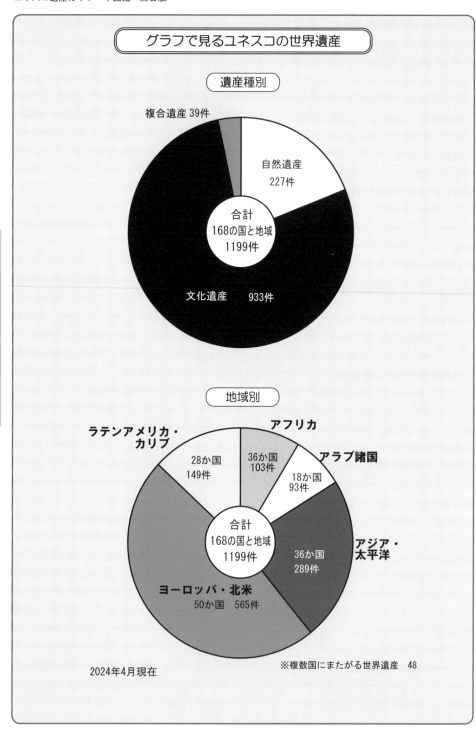

遺産種別

複合遺産 39件

自然遺産
227件

合計
168の国と地域
1199件

文化遺産　933件

地域別

ラテンアメリカ・カリブ

アフリカ

28か国
149件

36か国
103件

アラブ諸国

18か国
93件

合計
168の国と地域
1199件

36か国
289件

アジア・太平洋

ヨーロッパ・北米
50か国　565件

2024年4月現在

※複数国にまたがる世界遺産　48

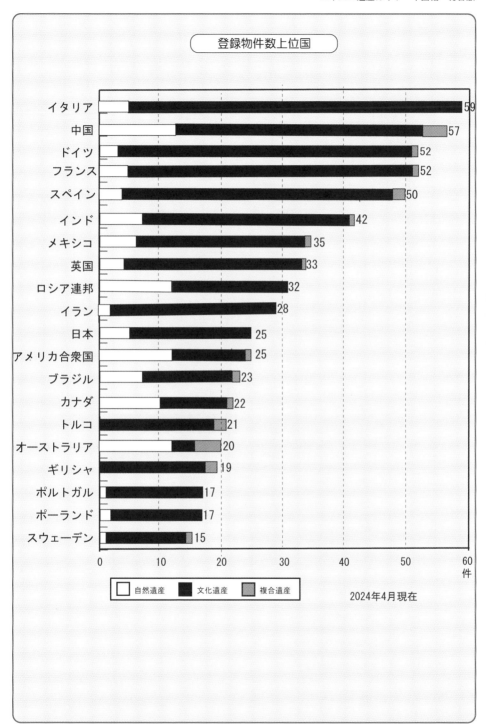

登録物件数上位国

イタリア 59
中国 57
ドイツ 52
フランス 52
スペイン 50
インド 42
メキシコ 35
英国 33
ロシア連邦 32
イラン 28
日本 25
アメリカ合衆国 25
ブラジル 23
カナダ 22
トルコ 21
オーストラリア 20
ギリシャ 19
ポルトガル 17
ポーランド 17
スウェーデン 15

0 10 20 30 40 50 60 件

□ 自然遺産 ■ 文化遺産 ▨ 複合遺産

2024年4月現在

図表で見るユネスコ世界遺産

図表で見るユネスコ世界遺産

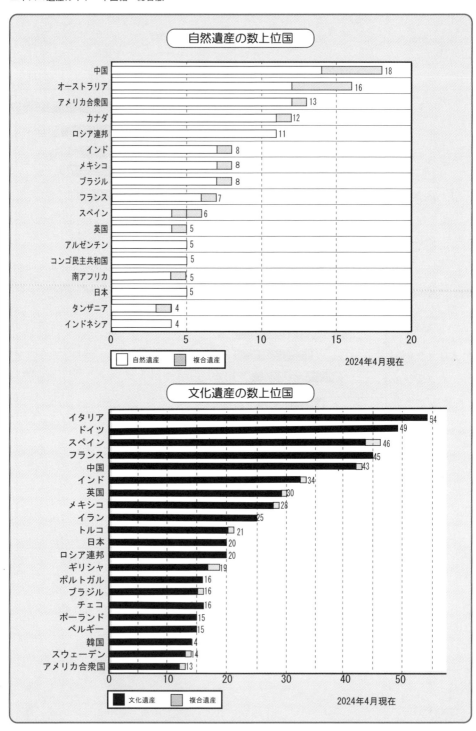

自然遺産の数上位国

	
中国	18
オーストラリア	16
アメリカ合衆国	13
カナダ	12
ロシア連邦	11
インド	8
メキシコ	8
ブラジル	8
フランス	7
スペイン	6
英国	5
アルゼンチン	5
コンゴ民主共和国	5
南アフリカ	5
日本	5
タンザニア	4
インドネシア	4

□ 自然遺産　■ 複合遺産　　2024年4月現在

文化遺産の数上位国

国	数
イタリア	54
ドイツ	49
スペイン	46
フランス	45
中国	43
インド	34
英国	30
メキシコ	28
イラン	25
トルコ	21
日本	20
ロシア連邦	20
ギリシャ	19
ポルトガル	16
ブラジル	16
チェコ	16
ポーランド	15
ベルギー	15
韓国	4
スウェーデン	4
アメリカ合衆国	13

■ 文化遺産　■ 複合遺産　　2024年4月現在

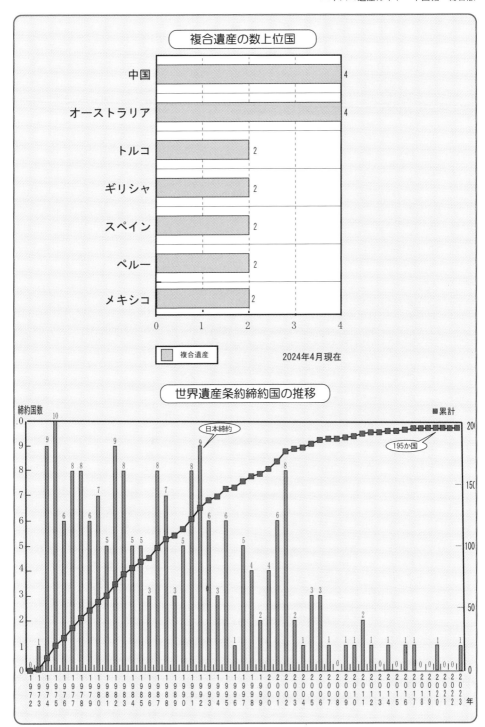

複合遺産の数上位国

国	複合遺産
中国	4
オーストラリア	4
トルコ	2
ギリシャ	2
スペイン	2
ペルー	2
メキシコ	2

複合遺産　　2024年4月現在

世界遺産条約締約国の推移

締約国数　　■累計

日本締約

195か国

図表で見るユネスコ世界遺産

図表で見るユネスコ世界遺産

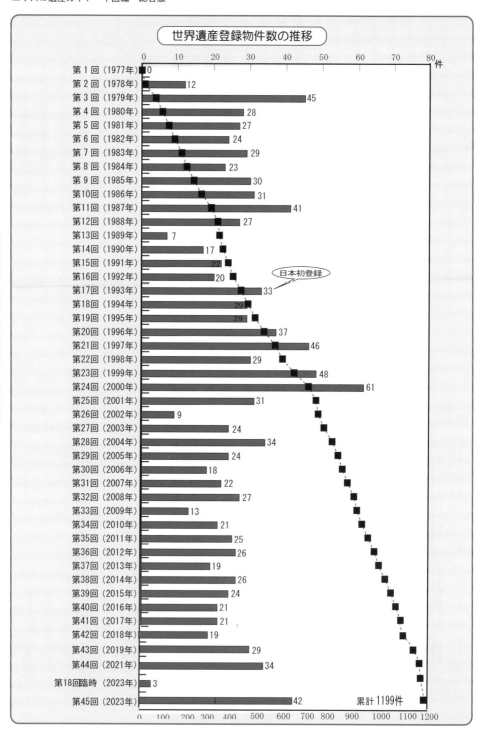

世界遺産登録物件数の推移

回	件数
第 1 回（1977年）	0
第 2 回（1978年）	12
第 3 回（1979年）	45
第 4 回（1980年）	28
第 5 回（1981年）	27
第 6 回（1982年）	24
第 7 回（1983年）	29
第 8 回（1984年）	23
第 9 回（1985年）	30
第10回（1986年）	31
第11回（1987年）	41
第12回（1988年）	27
第13回（1989年）	7
第14回（1990年）	17
第15回（1991年）	22
第16回（1992年）	20
第17回（1993年）	33
第18回（1994年）	29
第19回（1995年）	29
第20回（1996年）	37
第21回（1997年）	46
第22回（1998年）	29
第23回（1999年）	48
第24回（2000年）	61
第25回（2001年）	31
第26回（2002年）	9
第27回（2003年）	24
第28回（2004年）	34
第29回（2005年）	24
第30回（2006年）	18
第31回（2007年）	22
第32回（2008年）	27
第33回（2009年）	13
第34回（2010年）	21
第35回（2011年）	25
第36回（2012年）	26
第37回（2013年）	19
第38回（2014年）	26
第39回（2015年）	24
第40回（2016年）	21
第41回（2017年）	21
第42回（2018年）	19
第43回（2019年）	29
第44回（2021年）	34
第18回臨時（2023年）	3
第45回（2023年）	42

日本初登録

累計1199件

世界遺産と危機遺産の数の推移と比率

年	登録物件数（危機遺産数　割合）
1977年	0（0　0%）
1978年	12（0　0%）
1979年	57（1　1.75%）
1980年	85（1　1.18%）
1981年	112（1　0.89%）
1982年	136（2　1.47%）
1983年	165（2　1.21%）
1984年	186（5　2.69%）
1985年	216（6　2.78%）
1986年	247（7　2.83%）
1987年	288（7　2.43%）
1988年	315（7　2.22%）
1989年	322（7　2.17%）
1990年	336（8　2.38%）
1991年	358（10　2.79%）
1992年	378（15　3.97%）
1993年	411（16　3.89%）
1994年	440（17　3.86%）
1995年	469（18　3.84%）
1996年	506（22　4.35%）
1997年	552（25　4.53%）
1998年	582（23　3.95%）
1999年	630（27　4.29%）
2000年	690（30　4.35%）
2001年	721（31　4.30%）
2002年	730（33　4.52%）
2003年	754（35　4.64%）
2004年	788（35　4.44%）
2005年	812（34　4.19%）
2006年	830（31　3.73%）
2007年	851（30　3.53%）
2008年	878（30　3.42%）
2009年	890（31　3.48%）
2010年	911（34　3.73%）
2011年	936（35　3.74%）
2012年	962（38　3.95%）
2013年	981（44　4.49%）
2014年	1007（46　4.57%）
2015年	1031（48　4.66%）
2016年	1052（55　5.23%）
2017年	1073（54　5.03%）
2018年	1092（54　4.95%）
2019年	1121（53　4.73%）
2021年	1154（52　4.51%）
2023年（臨時）	1157（55　4.75%）
2023年	1199（56　4.67%）

0　200　400　600　800　1000　1200 件
登録物件数（危機遺産数　割合）

図表で見るユネスコ世界遺産

図表で見るユネスコ世界遺産

世界遺産委員会別登録物件数の内訳

回次	開催年	登録物件数				登録物件数（累計）				備考
		自然	文化	複合	合計	自然	文化	複合	累計	
第1回	1977年	0	0	0	0	0	0	0	0	①オフリッド湖〈自然遺産〉
第2回	1978年	4	8	0	12	4	8	0	12	（マケドニア*1979年登録）→文化遺産加わり複合遺産に
第3回	1979年	10	34	1	45	14	42	1	57	*当時の国名はユーゴスラヴィア
第4回	1980年	6	23	0	29	19①	65	2①	86	②バージェス・シェル遺跡〈自然遺産〉
第5回	1981年	9	15	2	26	28	80	4	112	（カナダ1980年登録）→「カナディアンロッキー山脈公園」
第6回	1982年	5	17	2	24	33	97	6	136	として再登録。上記物件を統合
第7回	1983年	9	19	1	29	42	116	7	165	③グアラニー人のイエズス会伝道所
第8回	1984年	7	16	0	23	48②	131③	7	186	〈文化遺産〉（ブラジル1983年登録）
第9回	1985年	4	25	1	30	52	156	8	216	→アルゼンチンにある物件が登録され、1物件とみなされることに
第10回	1986年	8	23	0	31	60	179	8	247	④ウエストランド、マウント・クック国立公園〈自然遺産〉
第11回	1987年	8	32	1	41	68	211	9	288	フィヨルドランド国立公園〈自然遺産〉
第12回	1988年	5	19	3	27	73	230	12	315	（ニュージーランド1986年登録）
第13回	1989年	2	4	1	7	75	234	13	322	→「テ・フヒポナム」として再登。上記2物件を統合し1物件に
第14回	1990年	5	11	1	17	77④	245	14	336	④タラマンカ山脈ラ・アミスタッド保護区群〈自然遺産〉
第15回	1991年	6	16	0	22	83	261	14	358	（コスタリカ1983年登録）
第16回	1992年	4	16	0	20	86⑤	277	15⑤	378	→パナマのラ・アミスタッド国立公園を加え再登録
第17回	1993年	4	29	0	33	89⑥	306	16⑥	411	上記物件を統合し1物件に
第18回	1994年	8	21	0	29	96⑦	327	17⑦	440	
第19回	1995年	3	23	3	29	102	350	17	469	⑤リオ・アビセオ国立公園〈自然遺産〉
第20回	1996年	5	30	2	37	107	380	19	506	（ペルー）→文化遺産加わり複合遺産に
第21回	1997年	7	38	1	46	114	418	20	552	⑥トンガリロ国立公園〈自然遺産〉
第22回	1998年	3	27	0	30	117	445	20	582	（ニュージーランド）
第23回	1999年	11	35	2	48	128	480	22	630	→文化遺産加わり複合遺産に
第24回	2000年	10	50	1	61	138	529⑧	23	690	⑦ウルル・カタ・ジュタ国立公園〈自然遺産〉（オーストラリア）→文化遺産加わり複合遺産に
第25回	2001年	6	25	0	31	144	554	23	721	⑧シャンボール城〈文化遺産〉
第26回	2002年	0	9	0	9	144	563	23	730	（フランス1981年登録）
第27回	2003年	5	19	0	24	149	582	23	754	→「シュリー・シュルロワールと
第28回	2004年	5	29	0	34	154	611	23	788	シャロンヌの間のロワール渓谷」として再登録。上記物件を統合
第29回	2005年	7	17	0	24	160⑨	628	24⑨	812	⑨セント・キルダ〈自然遺産〉（イギリス1986年登録）→文化遺産加わり複合遺産に
第30回	2006年	2	16	0	18	162	644	24	830	
第31回	2007年	5	16	1	22	166⑩	660	25	851	⑩アラビアン・オリックス保護区〈自然遺産〉（オーマン1994年登録）→登録抹消
第32回	2008年	8	19	0	27	174	679	25	878	
第33回	2009年	2	11	0	13	176	689⑪	25	890	⑪ドレスデンのエルベ渓谷〈文化遺産〉（ドイツ2004年登録）→登録抹消
第34回	2010年	5	15	1	21	180⑫	704	27⑫	911	⑫ンゴロンゴロ保全地域〈自然遺産〉（タンザニア1978年登録）→文化遺産加わり複合遺産に
第35回	2011年	3	21	1	25	183	725	28	936	
第36回	2012年	5	20	1	26	188	745	29	962	
第37回	2013年	5	14	0	19	193	759	29	981	
第38回	2014年	4	21	1	26	197	779⑬	31⑬	1007	⑬カラクムルのマヤ都市〈文化遺産〉（メキシコ2002年登録）
第39回	2015年	0	23	1	24	197	802	32	1031	→自然遺産加わり複合遺産に
第40回	2016年	6	12	3	21	203	814	35	1052	
第41回	2017年	3	18	0	21	206	832	35	1073	
第42回	2018年	3	13	3	19	209	845	38	1092	
第43回	2019年	4	24	1	29	213	869	39	1121	
第44回	2021年	5	29	0	34	218	897	39	1154	
臨時	2023年	0	3	0	3	218	900	39	1157	
第45回	2023年	9	33	0	42	227	933	39	1199	

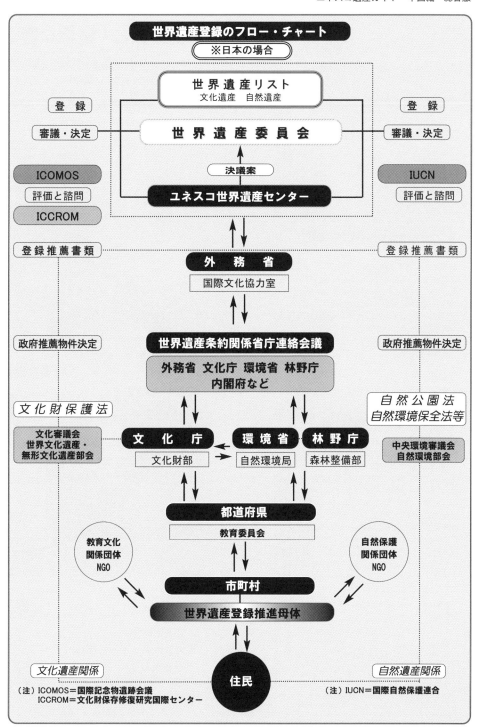

世界遺産登録のフロー・チャート

※日本の場合

世界遺産リスト
文化遺産　自然遺産

登　録　　　　　　　　　　　　　　　　　　　登　録

審議・決定　　　世　界　遺　産　委　員　会　　　審議・決定

ICOMOS　　　　　　　　決議案　　　　　　　IUCN

評価と諮問　　　ユネスコ世界遺産センター　　　評価と諮問

ICCROM

登録推薦書類　　　　　　外　務　省　　　　　　登録推薦書類

国際文化協力室

政府推薦物件決定　世界遺産条約関係省庁連絡会議　政府推薦物件決定

外務省 文化庁 環境省 林野庁
内閣府など

文化財保護法　　　　　　　　　　　　　　　　自然公園法
　　　　　　　　　　　　　　　　　　　　自然環境保全法等

文化審議会　　文 化 庁　　環境省　林野庁　　中央環境審議会
世界文化遺産・　　　　　　　　　　　　　　自然環境部会
無形文化遺産部会　文化財部　　自然環境局　森林整備部

都道府県

教育委員会

教育文化　　　　　　　　　　　　　　　　　自然保護
関係団体　　　　　　　　　　　　　　　　　関係団体
NGO　　　　　　　市町村　　　　　　　　NGO

世界遺産登録推進母体

文化遺産関係　　　　　　　住　民　　　　　　自然遺産関係

（注）ICOMOS＝国際記念物遺跡会議　　　　　（注）IUCN＝国際自然保護連合
　　ICCROM＝文化財保存修復研究国際センター

図表で見るユネスコ世界遺産

図表で見るユネスコ世界遺産

コア・ゾーン（推薦資産）

登録推薦資産を効果的に保護するたに明確に設定された境界線。

境界線の設定は、資産の「顕著な普遍的価値」及び完全性及び真正性が十分に表現されることを保証するように行われなければならない。_____ ha

- ●文化財保護法
 国の史跡指定
 国の重要文化的景観指定など
- ●自然公園法
 国立公園、国定公園
- ●都市計画法
 国営公園

バッファー・ゾーン（緩衝地帯）

推薦資産の効果的な保護を目的として、推薦資産を取り囲む地域に．法的または慣習的手法により補完的な利用・開発規制を敷くことにより設けられるもうひとつの保護の網。推薦資産の直接のセッティング（周辺の環境）、重要な景色やその他資産の保護を支える重要な機能をもつ地域または特性が含まれるべきである。_____ ha

- ●景観条例
- ●環境保全条例

長期的な保存管理計画

登録推薦資産の現在及び未来にわたる効果的な保護を担保するために、各資産について、資産の「顕著な普遍的価値」をどのように保全すべきか（参加型手法を用いることが望ましい）について明示した適切な管理計画のこと。どのような管理体制が効果的かは、登録推薦資産のタイプ、特性、ニーズや当該資産が置かれた文化、自然面での文脈によっても異なる。管理体制の形は、文化的視点、資源量その他の要因によって、様々な形式をとり得る。伝統的手法、既存の都市計画や地域計画の手法、その他の計画手法が使われることが考えられる。

- ●管理主体
- ●管理体制
- ●管理計画

- ●記録・保存・継承
- ●公開・活用（教育、観光、まちづくり）

- ●地域計画、都市計画
- ●協働のまちづくり

登録範囲

担保条件

世界遺産登録と「顕著な普遍

顕著な普遍的価値（ Outstandi

国家間の境界を超越し、人類全体にとって現代及び将
文化的な意義及び/又は自然的な価値を意味する。従
国際社会全体にとって最高水準の重要性を有する。

ローカル ⇨ リージョナル ⇨ ナショナル ⇨

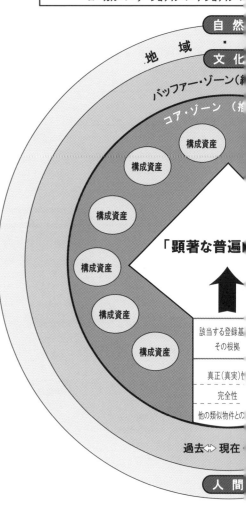

自 然

地 域

文 化

バッファー・ゾーン（緩

コア・ゾーン（推

構成資産

構成資産

構成資産

構成資産

構成資産

構成資産

「顕著な普遍

該当する登録基
その根拠

真正（真実）性

完全性

他の類似物件との

過去⇔現在

人 間

登録遺産名：○○○○○○○○○○○○○○○
日本語表記：○○○○○○○○○○○○○○○
位置（経緯度）：北緯○○度○○分　東経○○
登録遺産の説明と概要：○○○○○○○○○○○
　　　　　　　　　　　○○○○○○○○○○○

」の考え方について

al Value＝OUV）

た重要性をもつような、傑出した
遺産を恒久的に保護することは

ョナル ⇨ グローバル

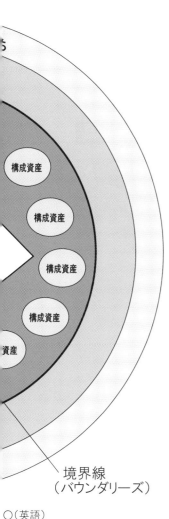

構成資産

構成資産

構成資産

構成資産

資産

境界線
（バウンダリーズ）

○（英語）
○○○

○○○○○○
○○○○

<div style="writing-mode: vertical">図表で見るユネスコ世界遺産</div>

必要十分条件の証明

必要条件

登録基準（クライテリア）

(i) 人類の創造的天才の傑作を表現するもの。
→**人類の創造的天才の傑作**

(ii) ある期間を通じて、または、ある文化圏において、建築、技術、記念碑的芸術、町並み計画、景観デザインの発展に関し、人類の価値の重要な交流を示すもの。
→**人類の価値の重要な交流を示すもの**

(iii) 現存する、または、消滅した文化的伝統、または、文明の、唯一の、または、少なくとも稀な証拠となるもの。
→**文化的伝統、文明の稀な証拠**

(iv) 人類の歴史上重要な時代を例証する、ある形式の建造物、建築物群、技術の集積、または、景観の顕著な例。
→**歴史上、重要な時代を例証する優れた例**

(v) 特に、回復困難な変化の影響下で損傷されやすい状態にある場合における、ある文化（または、複数の文化）、或は、環境と人間との相互作用、を代表する伝統的集落、または、土地利用の顕著な例。
→**存続が危ぶまれている伝統的集落、土地利用の際立つ例**

(vi) 顕著な普遍的な意義を有する出来事、現存する伝統、思想、信仰、または、芸術的、文学的作品と、直接に、または、明白に関連するもの。
→**普遍的出来事、伝統、思想、信仰、芸術、文学作品と関連するもの**

(vii) もっともすばらしい自然的現象、または、ひときわすぐれた自然美をもつ地域、及び、美的な重要性を含むもの。→**自然景観**

(viii) 地球の歴史上の主要な段階を示す顕著な見本であるもの。これには、生物の記録、地形の発達における重要な地学的進行過程、或は、重要な地形的、または、自然地理の特性などが含まれる。
→**地形・地質**

(ix) 陸上、淡水、沿岸、及び、海洋生態系と動植物群集の進化と発達において、進行しつつある重要な生態学的、生物学的プロセスを示す顕著な見本であるもの。→**生態系**

(x) 生物多様性の本来的保全にとって、もっとも重要かつ意義深い自然生息地を含んでいるもの。これには、科学上、または、保全上の観点から、普遍的価値をもつ絶滅の恐れのある種が存在するものを含む。
→**生物多様性**

※上記の登録基準(i)～(x)のうち、一つ以上の登録基準を満たすと共に、それぞれの根拠となる説明が必要。

十分条件

真正（真実）性（オーセンティシティ）

文化遺産の種類、その文化的文脈によって一様ではないが、資産の文化的価値（上記の登録基準）が、下に示すような多様な属性における表現において真実かつ信用性を有する場合に、真正性の条件を満たしていると考えられ得る。
○形状、意匠
○材料、材質
○用途、機能
○伝統、技能、管理体制
○位置、セッティング（周辺の環境）
○言語その他の無形遺産
○精神、感性
○その他の内部要素、外部要素

完全性（インテグリティ）

自然遺産及び文化遺産とそれらの特質のすべてが無傷で包含されている度合を測るためのものさしである。従って、完全性の条件を調べるためには、当該資産が以下の条件をどの程度満たしているかを評価する必要がある。
a)「顕著な普遍的価値」が発揮されるのに必要な要素（構成資産）がすべて含まれているか。
b) 当該物件の重要性を示す特徴を不足なく代表するために適切な大きさが確保されているか。
c) 開発及び管理放棄による負の影響を受けていないか。

他の類似物件との比較

当該物件を、国内外の類似の世界遺産、その他の物件と比較した比較分析を行わなければならない。比較分析では、当該物件の国内での重要性及び国際的な重要性について説明しなければならない。

Ⓒ 世界遺産総合研究所

図表で見るユネスコ世界遺産

世界遺産を取り巻く脅威や危険

世界遺産を取巻く脅威、危険、危機の因子

固有危険　風化、劣化など
自然災害　地震、津波、地滑り、火山の噴火など
人為災害　タバコの不始末等による火災、無秩序な開発行為など
地球環境問題　地球温暖化、砂漠化、酸性雨、海洋環境の劣化など
社会環境の変化　過疎化、高齢化、後継者難、観光地化など

世界遺産を取巻く脅威、危険、危機の状況

確認危険　　遺産が特定の確認された差し迫った危険に直面している状況
潜在危険　　遺産固有の特徴に有害な影響を与えかねない脅威に直面している状況

確認危険と潜在危険

危険種別 ＼ 遺産種別	文化遺産	自然遺産
確認危険 Ascertained Danger	● 材質の重大な損壊 ● 構造、或は、装飾的な特徴 ● 建築、或は、都市計画の統一性 ● 歴史的な真正性 ● 文化的な定義	● 病気、密猟、密漁 ● 大規模開発、産業開発採掘、汚染、森林伐採 ● 境界や上流地域への人間の侵入
潜在危険 Potential Danger	● 遺産の法的地位 ● 保護政策 ● 地域開発計画 ● 都市開発計画 ● 武力紛争 ● 地質、気象、その他の環境的要因	● 指定地域の法的な保護状況 ● 再移転計画、或は開発事業 ● 武力紛争 ● 保護管理計画

図表で見るユネスコ世界遺産

危機にさらされている世界遺産

	物 件 名	国 名	危機遺産登録年	登録された主な理由
1	●エルサレム旧市街と城壁	ヨルダン推薦物件	1982年	民族紛争
2	●チャン・チャン遺跡地域	ペルー	1986年	風雨による侵食・崩壊
3	○ニンバ山厳正自然保護区	ギニア／コートジボワール	1992年	鉄鉱山開発、難民流入
4	○アイルとテネレの自然保護区	ニジェール	1992年	武力紛争、内戦
5	○ヴィルンガ国立公園	コンゴ民主共和国	1994年	地域紛争、密猟
6	○ガランバ国立公園	コンゴ民主共和国	1996年	密猟、内戦、森林破壊
7	○オカピ野生動物保護区	コンゴ民主共和国	1997年	武力紛争、森林伐採、密猟
8	○カフジ・ビエガ国立公園	コンゴ民主共和国	1997年	密猟、難民流入、農地開拓
9	○マノボ・グンダ・サンフローリス国立公園	中央アフリカ	1997年	密猟
10	●ザビドの歴史都市	イエメン	2000年	都市化、劣化
11	●アブ・ミナ	エジプト	2001年	土地改良による溢水
12	●ジャムのミナレットと考古学遺跡	アフガニスタン	2002年	戦乱による損傷、浸水
13	●バーミヤン盆地の文化的景観と考古学遺跡	アフガニスタン	2003年	崩壊、劣化、盗窟など
14	●アッシュル（カルア・シルカ）	イラク	2003年	ダム建設、保護管理措置欠如
15	●コロとその港	ヴェネズエラ	2005年	豪雨による損壊
16	●コソヴォの中世の記念物群	セルビア	2006年	政治的不安定による管理と保存の困難
17	○ニオコロ・コバ国立公園	セネガル	2007年	密猟、ダム建設計画
18	●サーマッラの考古学都市	イラク	2007年	宗派対立
19	●カスビのブガンダ王族の墓	ウガンダ	2010年	2010年3月の火災による焼失
20	○アツィナナナの雨林群	マダガスカル	2010年	違法な伐採、キツネザルの狩猟の横行
21	○エバーグレーズ国立公園	アメリカ合衆国	2010年	水界生系の劣化の継続、富栄養化
22	○スマトラの熱帯雨林遺産	インドネシア	2011年	密猟、違法伐採など
23	○リオ・プラターノ生物圏保護区	ホンジュラス	2011年	違法伐採、密漁、不法占拠、密猟など
24	●トゥンブクトゥー	マリ	2012年	武装勢力による破壊行為
25	●アスキアの墓	マリ	2012年	武装勢力による破壊行為
26	●パナマのカリブ海沿岸のポルトベロ・サン・ロレンソの要塞群	パナマ	2012年	風化や劣化、維持管理の欠如など
27	○イースト・レンネル	ソロモン諸島	2013年	森林の伐採
28	●古代都市ダマスカス	シリア	2013年	国内紛争の激化
29	●古代都市ボスラ	シリア	2013年	国内紛争の激化

登録（解除）年	登 録 物 件	解 除 物 件
2006年	★ドレスデンのエルベ渓谷 ★コソヴォの中世の記念物群	○ジュジ国立鳥類保護区 ○イシュケウル国立公園 ●ティパサ ●ハンピの建造物群 ●ケルン大聖堂
2007年	☆ガラパゴス諸島 ☆ニオコロ・コバ国立公園 ★サーマッラの考古学都市	○エバーグレーズ国立公園 ○リオ・プラターノ生物圏保護区 ●アボメイの王宮 ●カトマンズ渓谷
2009年	☆ベリーズ珊瑚礁保護区 ☆ロス・カティオス国立公園 ★ムツヘータの歴史的建造物群 　　　ドレスデンのエルベ渓谷（登録抹消）	●シルヴァンシャーの宮殿と 　　乙女の塔がある城塞都市バクー
2010年	☆アツィナナナの雨林群 ☆エバーグレーズ国立公園 ★バグラチ大聖堂とゲラチ修道院 ★カスビのブガンダ王族の墓	○ガラパゴス諸島
2011年	☆スマトラの熱帯雨林遺産 ☆リオ・プラターノ生物圏保護区	○マナス野生動物保護区
2012年	★トンブクトゥー ★アスキアの墓 ★イエスの生誕地：ベツレヘムの聖誕教会と巡礼の道 ★リヴァプール−海商都市 ★パナマのカリブ海沿岸のポルトベロ-サン・ロレンソの要塞群	●ラホールの城塞とシャリマール 　庭園 ●フィリピンのコルディリェラ 　山脈の棚田群
2013年	☆イースト・レンネル ★古代都市ダマスカス　★古代都市ボスラ ★パルミラの遺跡　　　★古代都市アレッポ ★シュバリエ城とサラ・ディーン城塞 ★シリア北部の古村群	●バムとその文化的景観
2014年	☆セルース動物保護区 ★ポトシ市街 ★オリーブとワインの地パレスチナ − 　エルサレム南部のバティール村の文化的景観	●キルワ・キシワーニと 　ソンゴ・ムチラの遺跡
2015年	★ハトラ★サナアの旧市街★シバーム城塞都市	○ロス・カティオス国立公園
2016年	★ジェンネの旧市街 ★キレーネの考古学遺跡 ★レプティス・マグナの考古学遺跡 ★サブラタの考古学遺跡 ★タドラート・アカクスの岩絵 ★ガダミースの旧市街 ★シャフリサーブスの歴史地区 ★ナン・マドール：東ミクロネシアの祭祀センター	●ムツヘータの歴史的建造物群
2017年	★ウィーンの歴史地区 ★ヘブロン/アル・ハリルの旧市街	○シミエン国立公園 ○コモエ国立公園 ●ゲラチ修道院
2018年	★ツルカナ湖の国立公園群	○ベリーズ珊瑚礁保護区
2019年	☆カリフォルニア湾の諸島と保護地域	●イエスの生誕地：ベツレヘム 　の聖誕教会と巡礼の道 ●ハンバーストーンと 　サンタ・ラウラの硝石工場群
2021年	☆ロシア・モンタナの鉱山景観	○サロンガ国立公園 ●リヴァプール−海商都市 　→2021年登録抹消
2023年 （臨時）	☆トリポリのラシッド・カラミ国際見本市 ☆オデーサの歴史地区 ☆古代サバ王国のランドマーク、マーリブ	
2023年	☆キーウの聖ソフィア大聖堂と修道院群等 ☆リヴィウの歴史地区	●カスビのブガンダ王族の墓

☆危機遺産に登録された文化遺産　　　　　　●危機遺産から解除された文化遺産
★危機遺産に登録された自然遺産　　　　　　○危機遺産から解除された自然遺産

図表で見るユネスコ世界遺産

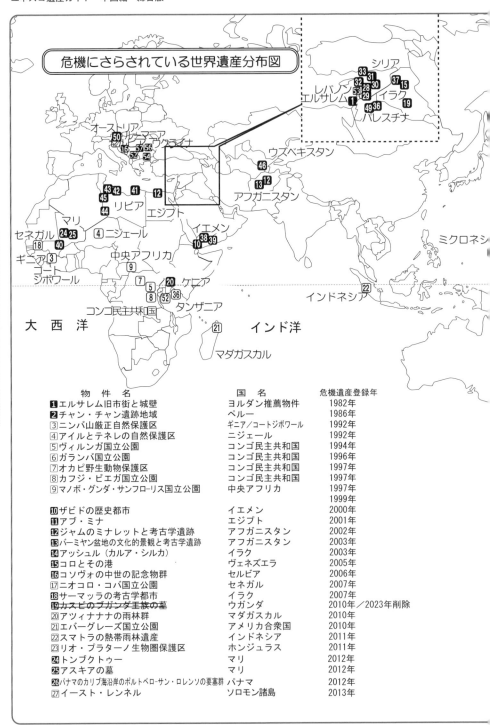

危機にさらされている世界遺産分布図

図表で見るユネスコ世界遺産

物 件 名	国 名	危機遺産登録年
1エルサレム旧市街と城壁	ヨルダン推薦物件	1982年
2チャン・チャン遺跡地域	ペルー	1986年
③ニンバ山厳正自然保護区	ギニア/コートジボワール	1992年
④アイルとテネレの自然保護区	ニジェール	1992年
⑤ヴィルンガ国立公園	コンゴ民主共和国	1994年
⑥ガランバ国立公園	コンゴ民主共和国	1996年
⑦オカピ野生動物保護区	コンゴ民主共和国	1997年
⑧カフジ・ビエガ国立公園	コンゴ民主共和国	1997年
⑨マノボ・グンダ・サンフローリス国立公園	中央アフリカ	1997年
		1999年
⑩ザビドの歴史都市	イエメン	2000年
⑪アブ・ミナ	エジプト	2001年
⑫ジャムのミナレットと考古学遺跡	アフガニスタン	2002年
⑬バーミヤン盆地の文化的景観と考古学遺跡	アフガニスタン	2003年
⑭アッシュル（カルア・シルカ）	イラク	2003年
⑮コロとその港	ヴェネズエラ	2005年
⑯コソヴォの中世の記念物群	セルビア	2006年
⑰ニオコロ・コバ国立公園	セネガル	2007年
⑱サーマッラの考古学都市	イラク	2007年
⑲カスビのブガンダ王族の墓	ウガンダ	2010年／2023年削除
⑳アツィナナナの雨林群	マダガスカル	2010年
㉑エバーグレーズ国立公園	アメリカ合衆国	2010年
㉒スマトラの熱帯雨林遺産	インドネシア	2011年
㉓リオ・プラターノ生物圏保護区	ホンジュラス	2011年
㉔トンブクトゥー	マリ	2012年
㉕アスキアの墓	マリ	2012年
㉖パナマのカリブ海沿岸のポルトベロ-サン・ロレンソの要塞群	パナマ	2012年
㉗イースト・レンネル	ソロモン諸島	2013年

図表で見るユネスコ世界遺産

物件名	国名	危機遺産登録年
28 古代都市ダマスカス	シリア	2013年
29 古代都市ボスラ	シリア	2013年
30 パルミラの遺跡	シリア	2013年
31 古代都市アレッポ	シリア	2013年
32 シュバリエ城とサラ・ディーン城塞	シリア	2013年
33 シリア北部の古村群	シリア	2013年
34 セルース動物保護区	タンザニア	2014年
35 ポトシ市街	ボリヴィア	2014年
36 オリーブとワインの地パレスチナ-エルサレム南部のバティール村の文化的景観	パレスチナ	2014年
37 ハトラ	イラク	2015年
38 サナアの旧市街	イエメン	2015年
39 シバーム城塞都市	イエメン	2015年
40 ジェンネの旧市街	マリ	2016年
41 キレーネの考古学遺跡	リビア	2016年
42 レプティス・マグナの考古学遺跡	リビア	2016年
43 サブラタの考古学遺跡	リビア	2016年
44 タドラート・アカクスの岩絵	リビア	2016年
45 ガダミースの旧市街	リビア	2016年
46 シャフリサーブスの歴史地区	ウズベキスタン	2016年
47 ナン・マドール：東ミクロネシアの祭祀センター	ミクロネシア	2016年
48 ウィーンの歴史地区	オーストリア	2017年
49 ヘブロン/アル・ハリルの旧市街	パレスチナ	2017年
50 ツルカナ湖の国立公園群	ケニア	2018年
51 カリフォルニア湾の諸島と保護地域	メキシコ	2019年
52 ロシア・モンタナの鉱山景観	ルーマニア	2021年
53 トリポリのラシッド・カラミ国際見本市	レバノン	2023年
54 オデーサの歴史地区	ウクライナ	2023年
55 古代サバ王国のランドマーク、マーリブ	イエメン	2023年
56 キーウの聖ソフィア大聖堂と修道院群等	ウクライナ	2023年
57 リヴィウの歴史地区	ウクライナ	2023年

□ 自然遺産
■ 文化遺産
2024年4月現在

中 国 の 概 要

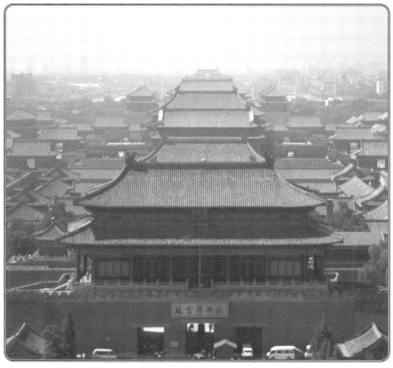

北京と瀋陽の明・清王朝の皇宮
(**Imperial Palaces of the Ming and Qing Dynasties
in Beijing and Shenyang**)
文化遺産(登録基準(i)(ii)(iii)(iv))
1987年／2004年
写真は、北京故宮

中華人民共和国
People's Republic of China

国名の由来
中華は、世界の中心に位置し、最も華やかで優れていることを意味している。
国旗の意味
五星紅旗。赤は共産党による革命を象徴、大きな星は、人民政治協商会議と中国共産党を表わし、周囲の小さな星は、人民を表わしている。
国歌 義勇軍行進曲
国花（樹） ボタン、ウメ

国連加盟	1971年
ユネスコ加盟	1946年
世界遺産条約締約	1985年

面積 約960万平方キロメートル（世界第3位 日本の約26倍）

人口 約14億人

首都 北京

民族 漢民族（総人口の約92%）及び55の少数民族

公用語 中国語

宗教 仏教・イスラム教・キリスト教など

略史 1911年 辛亥革命がおこる

1912年 中華民国成立、清朝崩壊

1921年 中国共産党創立

1949年10月1日 中華人民共和国成立

政体 人民民主専政

国家主席 習近平

議会 全国人民代表大会

政府

首相 李強（国務院総理）

外相 王毅（中央政治局委員兼中央外事工作弁公室主任兼外交部長）

共産党 習近平（総書記）

内政

（1）中国共産党結党百周年（2021年）までに「ややゆとりのある社会」（「小康社会」）を全面的に実現する、（2）2035年までに「小康社会」の全面的完成を土台に「社会主義現代化」を基本的に実現したうえで、建国百周年（2049年）の今世紀中葉までに富強・民主・文明・調和の美しい社会主義現代化強国を実現するとの目標を掲げている。

外交・国防

外交基本方針

世界第2位の経済規模を有する一方で、自らを「世界最大の途上国」と位置づけ、中国の発展は他国の脅威とはならないとする「平和的発展」を掲げている。また、（1）国家主権、（2）国家の安全、（3）領土の保全、（4）国家の統一、（5）中国憲法が確立した国家政治制度、（6）経済社会の持続可能な発展の基本的保障を「核心的利益」と位置づけ、断固として擁護し、各国に尊重するように求めている。

習近平政権は、「中華民族の偉大な復興」のため「特色ある大国外交」を進めるとして、「人類運命共同体」や「新型国際関係」構築の推進といった外交理念を掲げている他、「一帯一路」イニシアチブ、グローバル発展イニシアチブ、グローバル安全保障イニシアチブ及びグローバル文明イニシアチブ等を推進している。

軍事力

（1）国防予算 約1兆5,537億元（2023年度）

（第14期全国人民代表大会（全人代）第1回会議にて発表）

（2）兵力 約204万人（『ミリタリーバランス2022』による）

経済

主要産業（2022、国家統計局）

第一次産業（名目GDPの7.3%）、第二次産業（同39.9%）、第三次産業（同52.8%）

GDP（名目） 約121兆207億元（2022年、中国国家統計局）

約18兆1,000億ドル（2022年、IMF（推計値））

一人当たりGDP 約85,698元（2022年、中国国家統計局）

約12,814ドル（2022年、IMF（推計値））

経済成長率（実質） 3.0%増（2022年、中国国家統計局）

物価上昇率 2.0%（消費者物価）（2022年、中国国家統計局）

失業率 5.6%（都市部調査失業率）（2022年平均、中国国家統計局）

貿易額（2022年、中国海関総署）

(1) 輸出 3兆5,936億ドル (2) 輸入 2兆7,160億ドル

主要貿易品（2022年、中国海関総署）

(1) 輸出 機械類・電子機器、紡績用繊維、卑金属 等

(2) 輸入 機械類・電子機器、鉱物性燃料品、化学工業生産品 等

主要貿易相手国・地域（2022年、中国海関総署）

(1) 輸出 米国、日本、韓国 (2) 輸入 台湾、韓国、日本

通貨 人民元11 **為替レート** 1ドル＝約7.0元（2022年12月末、中国国家外国為替管理局）

経済協力

日本の援助実績（2021年度末に全事業終了）

(1) 有償資金協力（E/Nベース、2007年円借款の新規供与終了） 約3兆3,165億円

(2) 無償資金協力（E/Nベース、2006年一般無償資金協力の新規供与終了） 約1,576億円

(3) 技術協力実績（JICA実績ベース） 約1,857億円

経済関係

日中貿易（財務省。ドル建ては日本貿易振興機構（JETRO）換算）

貿易額（2022年）

対中輸出 19兆38億円（1,456億ドル）

対中輸入 24兆8,434億円（1,899億ドル） 計43兆8,472億円（3,354億ドル）

主要品目（2021年）

対中輸出 半導体等製造装置、半導体等電子部品、プラスチック 等

対中輸入 通信機、電算機類、衣類 等

日本からの直接投資総額（2022年、財務省、日本銀行。ドル建ては日本貿易振興機構

（JETRO）換算） 約1兆956億円（92億ドル）

空港 北京首都国際空港、北京大興国際空港、上海浦東国際空港、上海虹橋国際空港、

大連周水子国際空港、杭州蕭山国際空港、成都双流国際空港、成都天府国際空港など。

文化関係・各種交流

人的往来

日本から中国へ約268万人（2019年、中国文化旅遊部統計）

中国から日本へ約959万人（2019年、日本政府観光局（JNTO）統計、2021年は約4万人、

2022年は約18.9万人）

在留邦人数（外務省海外在留邦人数調査統計） 102,066名（2022年10月1日現在）

在日中国人数（法務省在留外国人統計） 744,551名（2022年6月末現在）

中国の行政区分図

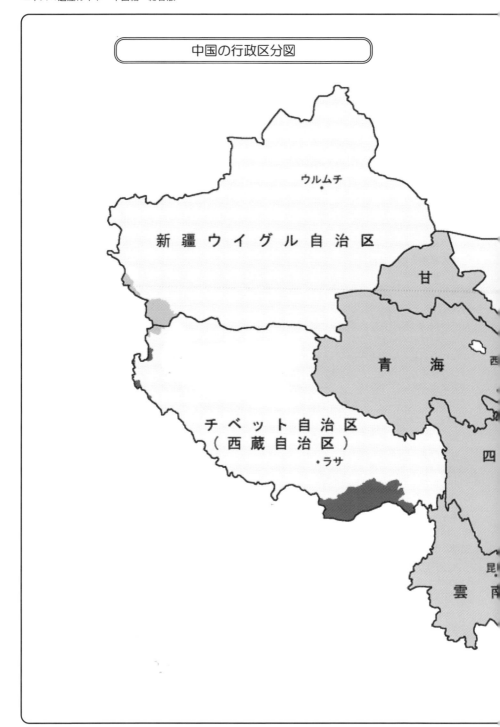

ウルムチ

新疆ウイグル自治区

甘

青　海　西

チベット自治区
（西蔵自治区）
・ラサ

四

昆
雲　南

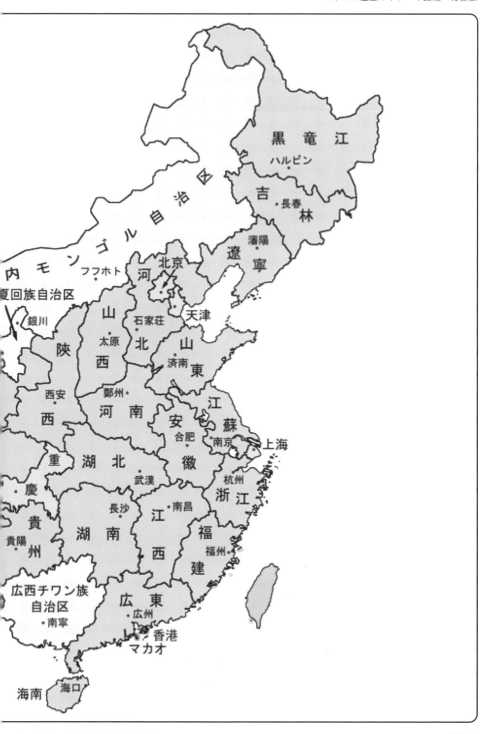

黒竜江

・ハルピン

吉

・長春

林

内 モ ン ゴ ル 自 治 区

遼

・瀋陽

寧

フフホト

河

北京

↓

夏回族自治区

↓

・銀川

山

西

陝

西

西

石家荘

太原

北

天津

山

東

・済南

西安

鄭州・

河 南

江

蘇

安

合肥・

南京

・

上海

・重

慶

湖 北

徽

・武漢

杭州

浙 江

・長沙

江

南昌・

貴

州

湖 南

西

福

・貴陽

建

・福州

広西チワン族

自治区

・南寧

広 東

・広州

香港

マカオ

海 南

海口

中国の世界遺産の概要

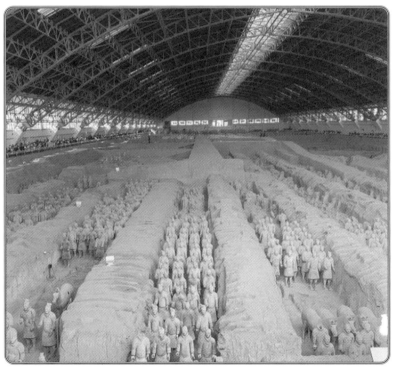

秦の始皇帝陵
（**Mausoleum of the First Qin Emperor**）
文化遺産（登録基準（i）（iii）（iv）（vi））
1987年
写真は、兵馬俑坑

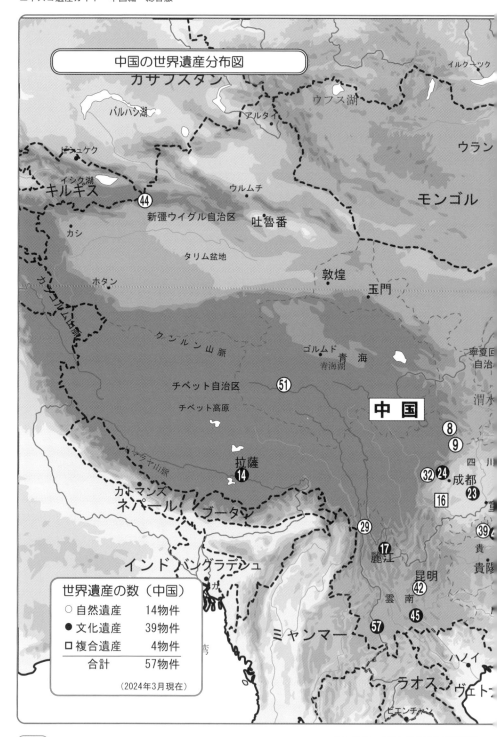

中国の世界遺産分布図

カサフスタン

バルハシ湖

ウプス湖

アルタイ

イルクーツク

ウラン

ビシュケク

イシク湖

キルギス

㊹

モンゴル

新疆ウイグル自治区

ウルムチ

吐魯番

カシ

タリム盆地

敦煌

玉門

ホタン

カラコルム山脈

クンルン山脈

ゴルムド

青海

寧夏区

自治

青海湖

チベット自治区

�51

チベット高原

中 国

渭水

ヒマラヤ山脈

⑧

⑨

拉薩

㉜ ㉔

成都

四 川

⑭

⑯

㉓

カトマンズ

ネパール　ブータン

㉙

㊴

インド　バングラデシュ

⑰

麗江

貴

昆明

㊷

貴陽

㊺

雲 南

ミャンマー

�57

ハノイ

ラオス　ヴェト

ビエンチャン

世界遺産の数（中国）

○ 自然遺産	14物件	
● 文化遺産	39物件	
□ 複合遺産	4物件	
合計	57物件	

（2024年3月現在）

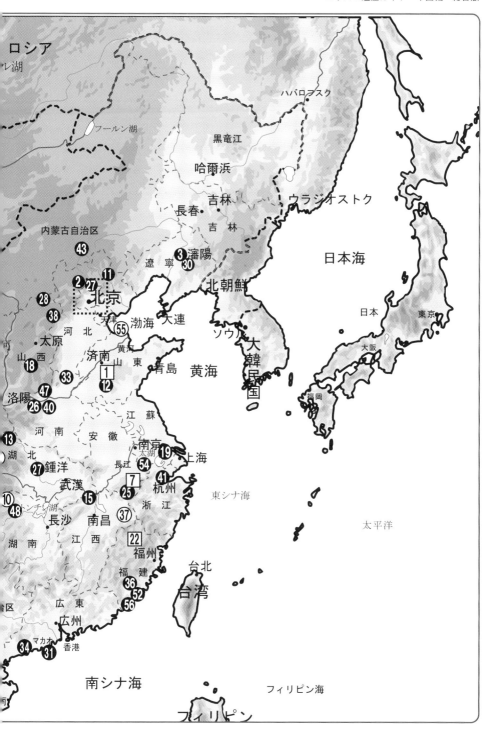

中国の世界遺産の歴史的な位置づけ

中国略史		世界略史		日本
	先史時代	アウストラロピテクス、ホモ＝ハビリス（400万年前）		先土器
		ジャワ原人 ピテカントロプス＝エレクトゥス		
北京原人（60〜15万年前）		ネアンデルタール人（約20万年前）		
		クロマニョン人（約4万〜1万年前）		
		ラスコー洞窟 BC13000年頃		
山頂洞人（1万9000年前）		アルタミラ洞窟 BC15000〜12000年頃	BC10000	
	黄河文明 長江文明		BC5000	
夏		ヘッド・スマッシュト・イン・バッファロー・ジャン		縄文
		モヘンジョダロ遺跡		
		エジプトのピラミッド BC2000年頃	BC2000	
商	殷墟	ミケーネ文明		
		アブ・シンベル神殿 BC1300年頃		
西周	平遥古城創建	古代オリンピック大会はじまる BC776年	BC1000	
		ローマ建国 BC753年		
東周	孔子生誕 BC551年〜BC479年	釈迦生誕 BC623年		
春秋	蘇州古典庭園 BC514年		BC500	
戦国		ペルセポリス BC522年〜BC460年頃		
		パルテノン神殿 BC447年		
秦	秦の始皇帝 中国を統一 BC221年	テオティワカン		
	秦の始皇帝陵完成 BC208年			
前漢	高句麗 五女山城を都として開国 BC37	イエス BC4年頃〜AD30年頃	紀元	
		光武帝 後漢成立 25年 アンソニー島		弥生
		ヴェスヴィオ火山の大噴火 79年		
後漢		五賢帝時代 96年〜180年	101年	
	青城山 張道陵が道教を説く 143年頃	ローマ帝国全盛時代		
		マルクス＝アウレリウス帝即位 161年		
		ガンダーラ美術栄える		
	後漢滅び魏呉蜀の3国分立 220年		201年	
三国		ササン朝ペルシア起こる 226年		
西晋	呉滅び、晋が中国を統一 280年	コンスタンティノープル遷都 330年	301年	
		エルサレムの聖墳墓教会 327年		
東晋	莫高窟 366年	ゲルマン民族の大移動 375年	401年	古墳
		高句麗 平壌に遷都 427年		
	雲崗石窟の造営始まる 460年頃	西ローマ帝国滅亡 476年		
南北朝	龍門石窟 最初の石窟が北魏の教帝によって築かれる。494年	フランク王国建国 481年	501年	
隋	隋（589年〜618年）	マホメット 571年〜632年		

中央縦ラベル：エジプト文明、メソポタミア文明、インダス文明、エーゲ文明、ローマ帝国、マヤ文明

中国	中国の出来事	世界の出来事	日本
隋	玄奘が仏典を求めてインドに出発 629年 / 大足石刻 尖山子磨崖造像	イスラム教成立 610年 / 日本が遺唐使を派遣 630年～894年 / アラブ軍がオアシス都市ブハラを占領 674年	601年 / 飛鳥 奈良
唐 618年～907年 (長安)	李白、杜甫など唐詩の全盛 / 玄宗が即位 713年～756 / 玄宗皇帝 黟山を黄山に改名 747年 / 楽山大仏竣工 803年 / 黄巣の乱 875年～884年	仏国寺建立 752年 / カール大帝戴冠 800年 / イスラム文化の全盛 / ボロブドゥールの建設 / アンコール 889年	701年 / 801年 / 901年 / 平安
五代	蘇州の古典庭園 滄浪亭創建 950	ビザンツ帝国の最盛時代 / 宋建国 960年 / 神聖ローマ帝国成立 962年	
北宋 (開封)	泰山 岱廟正殿創建 1009	セルジューク朝成立 1038年 / ローマ・カトリック教とギリシャ正教完全分離 / 十字軍 エルサレム王国建国 1099年～1187年 / ラパ・ヌイ モアイの石像	1001年 / 1101年
南宋 (臨安) (杭州)	安徽省宏村創建 1131年 / 麗江旧市街	パリ ノートルダム大聖堂建築開始 1163年 / ピサの斜塔 1174年 / ドイツ騎士団おこる / アミアン大聖堂建立 1220年 / ケルン大聖堂 礎石 1248年 / ドイツ「ハンザ同盟」成立 1241年	1201年 / 鎌倉
元 (大都) (北京)	元が日本に襲来 文永の役1274年 弘安の役1282年	マルコ・ポーロ「東方見聞録」 1299年 / 英仏百年戦争 1338年～1453年	1301年 南北朝
明 (南京)↓(北京)	明建国 1368年 / 洪武帝によって万里の長城の城壁が築かれる / 故宮の建設始まる 1406年 / 明十三陵 永楽帝により最初の陵墓着工 1409 / 永楽帝 天壇を造営 1420 / 明顕陵建設 1519～1566年	宗廟着工 1394年着工 / 昌徳宮 1405年 / クスコ / コロンブス アメリカ大陸発見 1492年 / マチュピチュ / アステカ帝国滅亡 1521年 / インカ帝国滅亡 1533年 / インド ムガル帝国成る 1526年 / パドヴァの植物園 1545年	1401年 室町 / 1501年 安土桃山
清 (盛京)(奉天)↓(北京)	マカオのギア要塞が建造 1622年 / 瀋陽故宮 1625年着工、1636年完成 / ダライラマ5世ラサのポタラ宮着工 1645年 / 清東陵孝陵の築造が始まる 1661年 / 承徳の避暑山荘造園 1702～1788年 / フランス人神父がジャイアントパンダ発見 1869年 / 西太后が復元し、頤和園と名付ける 1891年	タージ・マハル廟の造営 1632年～1653年 / ヴェルサイユ宮殿着工 1661年着工 / イギリス 名誉革命 1688年 / キンデルダイク・エルスハウトの風車 / アメリカ独立宣言公布 1776年 / フランス革命 1789年～1794年 / ナポレオン皇帝となる 1804年 / ダーウィン「種の起源」1859年 / ケルン大聖堂完成 1880年 / 旧ヴィクトリア・ターミナス駅完成 1887年	1601年 / 1701年 江戸 / 1801年 / 明治
中華民国	振成楼（福建土楼）が建てられる 1912年 / 北京原人の頭蓋骨が発見される 1929年 / 開平の望楼 1920～1930年代	ロシア革命 1917年 / ヴァルベルイの無線通信所 1922～1924年 / アウシュヴィッツ強制収容所 1940年	1901年 / 昭和
中華人民共和国 (北京)	武陵源が発見される 1979年 / 兵馬俑坑が農民によって発見される 1979年 / 中国世界遺産条約を批准 1985年 / マカオ中国に返還 1999年 / 世界遺産条約採択40周年 2025年	ブラジルの首都 ブラジリアに遷都 1960年 / シドニーのオペラ・ハウス 1973年完成 / ソ連崩壊 1991年 / 世界遺産条約採択40周年 2012年	平成 / 2001年

マヤ文明 アステカ文明

シンクタンクせとうち総合研究機構

中華人民共和国
People's Republic of China
首都　ペキン（北京）
世界遺産の数　57　世界遺産条約締約年　1985年

①泰山（Mount Taishan）
複合遺産（登録基準(i)(ii)(iii)(iv)(v)(vi)(vii)）
1987年

❷万里の長城（The Great Wall）
文化遺産（登録基準(i)(ii)(iii)(iv)(vi)）
1987年

❸北京と瀋陽の明・清王朝の皇宮
（Imperial Palaces of the Ming and Qing Dynasties in Beijing and Shenyang）
文化遺産（登録基準(i)(ii)(iii)(iv)）
1987年／2004年

❹莫高窟（Mogao Caves）
文化遺産（登録基準(i)(ii)(iii)(iv)(v)(vi)）
1987年

❺秦の始皇帝陵
（Mausoleum of the First Qin Emperor）
文化遺産（登録基準(i)(iii)(iv)(vi)）
1987年

❻周口店の北京原人遺跡
（Peking Man Site at Zhoukoudian）
文化遺産（登録基準(iii)(vi)）　1987年

⑦黄山（Mount Huangshan）
複合遺産（登録基準(ii)(vii)(x)）
1990年

⑧九寨溝の自然景観および歴史地区
（Jiuzhaigou Valley Scenic and Historic Interest Area）
自然遺産（登録基準(vii)）　1992年

⑨黄龍の自然景観および歴史地区
（Huanglong Scenic and Historic Interest Area）
自然遺産（登録基準(vii)）　1992年

⑩武陵源の自然景観および歴史地区
（Wulingyuan Scenic and Historic Interest Area）
自然遺産（登録基準(vii)）　1992年

⑪承徳の避暑山荘と外八廟
（Mountain Resort and its Outlying Temples, Chengde）
文化遺産（登録基準(ii)(iv)）　1994年

⑫曲阜の孔子邸、孔子廟、孔子林
（Temple and Cemetery of Confucius, and the Kong Family Mansion in Qufu）
文化遺産（登録基準(i)(iv)(vi)）　1994年

⑬武当山の古建築群
（Ancient Building Complex in the Wudang Mountains）
文化遺産（登録基準(i)(ii)(vi)）　1994年

⑭ラサのポタラ宮の歴史的遺産群
（Historic Ensemble of the Potala Palace, Lhasa）
文化遺産（登録基準(i)(iv)(vi)）
1994年／2000年／2001年

⑮廬山国立公園（Lushan National Park）
文化遺産（登録基準(ii)(iii)(iv)(vi)）　1996年

⑯楽山大仏風景名勝区を含む峨眉山風景名勝区
（Mount Emei Scenic Area, including Leshan Giant Buddha Scenic Area）
複合遺産（登録基準(iv)(vi)(x)）　1996年

⑰麗江古城（Old Town of Lijiang）
文化遺産（登録基準(ii)(iv)(v)）　1997年

⑱平遥古城（Ancient City of Ping Yao）
文化遺産（登録基準(ii)(iii)(iv)）　1997年

⑲蘇州の古典庭園（Classical Gardens of Suzhou）
文化遺産（登録基準(i)(ii)(iii)(iv)(v)）
1997年／2000年

⑳北京の頤和園
（Summer Palace, an Imperial Garden in Beijing）
文化遺産（登録基準(i)(ii)(iii)）
1998年

㉑北京の天壇
（Temple of Heaven:an Imperial Sacrificial Altar in Beijing）
文化遺産（登録基準(i)(ii)(iii)）　1998年

㉒武夷山（Mount Wuyi）
複合遺産（登録基準(iii)(vi)(vii)(x)）
1999年

㉓大足石刻（Dazu Rock Carvings）
文化遺産（登録基準(i)(ii)(iii)）　1999年

㉔青城山と都江堰の灌漑施設
（Mount Qincheng and the Dujiangyan Irrigation System）
文化遺産（登録基準(ii)(iv)(vi)）　2000年

㉕安徽省南部の古民居群―西逓村と宏村
（Ancient Villages in Southern Anhui-Xidi and Hongcun）
文化遺産（登録基準(iii)(iv)(v)）　2000年

㉖龍門石窟（Longmen Grottoes）
文化遺産（登録基準(i)(ii)(iii)）　2000年

㉗明・清皇室の陵墓群
（Imperial Tombs of the Ming and Qing Dynasties）
文化遺産（登録基準(i)(ii)(iii)(iv)(vi)）
2000年／2003年／2004年

㉘雲崗石窟（Yungang Grottoes）
文化遺産（登録基準(i)(ii)(iii)(iv)）
2001年

㉙雲南保護地域の三江併流
（Three Rarallel Rivers of Yunnan Protected Areas）
自然遺産（登録基準(vii)(viii)(ix)(x)）
2003年／2010年

㉚古代高句麗王国の首都群と古墳群
（Capital Cities and Tombs of the Ancient Koguryo Kingdom）
文化遺産（登録基準(i)(ii)(iii)(iv)(v)）
2004年

㉛澳門(マカオ)の歴史地区
　(Historic Centre of Macao)
　文化遺産(登録基準(ii)(iii)(iv)(vi))
　2005年

㉜四川省のジャイアント・パンダ保護区群
　-臥龍、四姑娘山、夾金山脈
　(Sichuan Giant Panda Sanctuaries - Wolong,
　Mt. Siguniang and Jiajin Mountains)
　自然遺産(登録基準(x))　2006年

㉝殷墟 (Yin Xu)
　文化遺産(登録基準(ii)(iii)(iv)(vi))
　2006年

㉞開平の望楼と村落群
　(Kaiping Diaolou and Villages)
　文化遺産(登録基準(ii)(iii)(iv))
　2007年

㉟中国南方カルスト (South China Karst)
　自然遺産(登録基準(vii)(viii))
　2007年／2014年

㊱福建土楼 (Fujian *Tulou*)
　文化遺産(登録基準(iii)(iv)(v))
　2008年

㊲三清山国立公園
　(Mount Sanqingshan National Park)
　自然遺産(登録基準(vii))　2008年

㊳五台山 (Mount Wutai)
　文化遺産(登録基準(ii)(iii)(iv)(vi))
　2009年

㊴中国丹霞 (China Danxia)
　自然遺産(登録基準(vii)(viii))
　2010年

㊵「天地の中心」にある登封の史跡群
　(Historic Monuments of Dengfeng in "The Centre
　of Heaven and Earth")
　文化遺産(登録基準(iii)(vi))
　2010年

㊶杭州西湖の文化的景観
　(West Lake Cultural Landscape of Hangzhou)
　文化遺産(登録基準(ii)(iii)(vi))
　2011年

㊷澄江(チェンジャン)の化石発掘地
　(Chengjiang Fossil Site)
　自然遺産(登録基準(viii))　2012年

㊸上都遺跡 (Site of Xanadu)
　文化遺産(登録基準(ii)(iii)(iv)(vi))
　2012年

㊹新疆天山 (Xinjiang Tianshan)
　自然遺産(登録基準(vii)(ix))
　2013年

㊺紅河ハニ族の棚田群の文化的景観
　(Cultural Landscape of Honghe Hani Rice Terraces)
　文化遺産(登録基準(iii)(v))
　2013年

㊻シルクロード：長安・天山回廊の道路網
　(Silk Roads: the Routes Network of Chang'an
　Tianshan Corridor)
　文化遺産(登録基準(ii)(iii)(v)(vi))
　2014年
　中国／カザフスタン／キルギス

㊼大運河 (The Grand Canal)
　文化遺産(登録基準(i)(iii)(iv)(vi))
　2014年

㊽土司遺跡群 (Tusi Sites)
　文化遺産(登録基準(ii)(iii))
　2015年

㊾湖北省の神農架景勝地 (Hubei Shennongjia)
　自然遺産(登録基準(ix)(x))
　2016年

㊿左江の花山岩画の文化的景観
　(Zuojiang Huashan Rock Art Cultural Landscape)
　文化遺産(登録基準(iii)(vi))
　2016年

�51青海可可西里
　(Qinghai Hoh Xil)
　自然遺産(登録基準(vii)(x))　2017年

�52鼓浪嶼(コロンス島)：歴史的万国租界
　(Kulangsu: a Historic International Settlement)
　文化遺産(登録基準(ii)(iv))
　2017年

�53梵浄山 (Fanjingshan)
　自然遺産(登録基準(x))　2018年

�54良渚古城遺跡
　(Archaeological Ruins of Liangzhu City)
　文化遺産(登録基準((iii)(iv))
　2019年

�55中国の黄海・渤海湾沿岸の渡り鳥保護区群
　(第1段階)
　(Migratory Bird Sanctuaries along the
　Coast of Yellow Sea-Bohai Gulf of China (Phase I))
　自然遺産(登録基準((x))　2019年

�56泉州：宋元中国の世界海洋商業・貿易センター
　(Quanzhou: Emporium of the World in Song-Yuan
　China)
　文化遺産(登録基準((iv))　2021年

�57普洱の景邁山古茶林の文化的景観
　(Cultural Landscape of Old Tea Forests of
　the Jingmai Mountain in Pu'er)
　文化遺産(登録基準(iii)(v))　2023年

泰　山

英語名	**Mount Taishan**
遺産種別	複合遺産

登録基準
（ⅰ）人類の創造的天才の傑作を表現するもの。
（ⅱ）ある期間を通じて、または、ある文化圏において、建築、技術、記念碑的芸術、町並み計画、景観デザインの発展に関し、人類の価値の重要な交流を示すもの。
（ⅲ）現存する、または、消滅した文化的伝統、または、文明の、唯一の、または、少なくとも稀な証拠となるもの。
（ⅳ）人類の歴史上重要な時代を例証する、ある形式の建造物、建築物群、技術の集積、または、景観の顕著な例。
（ⅴ）特に、回復困難な変化の影響下で損傷されやすい状態にある場合における、ある文化（または、複数の文化）或は、環境と人間との相互作用を代表する伝統的集落、または、土地利用の顕著な例。
（ⅵ）顕著な普遍的な意義を有する出来事、現存する伝統、思想、信仰、または、芸術的、文学的作品と、直接に、または、明白に関連するもの。
（ⅶ）もっともすばらしい自然的現象、または、ひときわすぐれた自然美をもつ地域、及び、美的な重要性を含むもの。

登録年月　　1987年12月（第11回世界遺産委員会パリ会議）

登録遺産の面積　25,000ha（自然遺産登録地域）

登録物件の概要　泰山（タイシャン）は、山東省の済南市、泰安市にまたがる華北平原に壮大に聳える玉皇頂（1,545m）を主峰とする中国道教の聖地。秦の始皇帝が天子最高の儀礼である天地の祭りの封禅を行って後、漢武帝、後漢光武帝、清康熙帝などがこれに倣った。岱頂への石段は約7,000段。玉皇閣、それに山麓の中国の三大宮殿の一つがある岱廟、また、泰刻石、経石峪金剛経、無字碑、紀泰山銘など各種の石刻が古来から文人墨客を誘った。「泰山が安ければ四海皆安し」と言い伝えられ、中国の五大名山（泰山、衡山、恒山、嵩山、華山）の長として人々から尊崇されてきた。泰山は、昔、岱山と称され、別称が岱宗、春秋の時に泰山に改称された。国の風景名勝区にも指定されている。

分類	自然景観、聖地、寺院
IUCNの管理カテゴリー	Ⅲ．天然記念物（**Natural Monument**）
物件所在地	山東省済南市（歴城区、長清区）、泰安市

見所
●玉皇頂
●岱頂の四大奇観　（旭日東昇、黄河金帯、晩霞夕照、雲海玉盆）
●扇子崖　●黒竜潭　●龍潭飛瀑　●岱宗坊　●王母池　●紅門宮　●対松山
●碧霞元君祠　●中天門　●南天門　●五大夫松
●1800余か所もある各種の石刻　●瞻魯台
●霊岩寺千仏殿にある宋代の羅漢塑像

ゆかりの人物	秦始皇帝、漢武帝、後漢光武帝、清康熙帝
	杜甫（712〜770年　唐の詩人。「望岳」で「会当凌絶頂、一覧衆山小」と吟じた）

伝統行事	泰山国際登山祭（9月）
保護管理	泰山風景名勝区管理委員会
日本との関係	山東省は、和歌山県、山口県と、済南市は、和歌山県和歌山市、泰安市は、和歌山県橋本市、長清区は宮城県美里町と姉妹自治体関係にある。

参考URL　　http://whc.unesco.org/en/list/437

泰山の摩天雲梯（俗に十八磐）

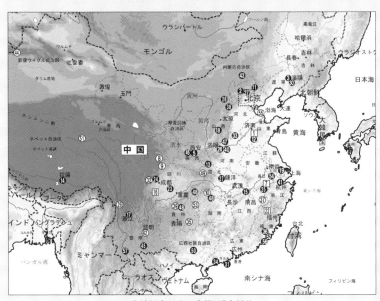

北緯36度16分　東経117度06分

上記地図の 1

交通アクセス　●北京から最寄りの泰安まで列車で7時間。

　　　　　　　●済南から泰安まで列車、或はバスで1時間。

　　　　　　　●泰安からバス30分で中天門。中天門からロープウェイが出ている。

万里の長城

英語名	The Great Wall
遺産種別	文化遺産

登録基準
（ⅰ）人類の創造的天才の傑作を表現するもの。
（ⅱ）ある期間を通じて、または、ある文化圏において、建築、技術、記念碑的芸術、町並み計画、景観デザインの発展に関し、人類の価値の重要な交流を示すもの。
（ⅲ）現存する、または、消滅した文化的伝統、または、文明の、唯一の、または、少なくとも稀な証拠となるもの。
（ⅳ）人類の歴史上重要な時代を例証する、ある形式の建造物、建築物群、技術の集積、または、景観の顕著な例。
（ⅵ）顕著な普遍的な意義を有する出来事、現存する伝統、思想、信仰、または、芸術的、文学的作品と、直接に、または、明白に関連するもの。

登録年月　1987年12月（第11回世界遺産委員会パリ会議）

登録物件の概要　万里（ワンリー）の長城（チャンチョン）は、紀元前7世紀に楚の国が「方城」を築造することから始まって明代（1368～1644年）に至るまで、外敵や異民族の侵入を防御する為に、2000年以上にわたって築き続けた城壁。北方の遊牧民族の侵入を防ぐ為の防衛線としたのが秦の始皇帝（紀元前259～210年）。東は、渤海湾に臨む山海関から、西は、嘉峪関までの総延長は約8851.8km（約1万7700華里）。城壁の要所には、居庸関、黄崖関などの関所、見張り台やのろし台が置かれている。万里の長城は、現在の行政区分では、河北省、北京市、山西省、陝西省、内モンゴル自治区、寧夏回族自治区、甘粛省など17の省、自治区にまたがる。なかでも、北京市郊外の八達嶺や慕田峪からの眺望は、山の起伏に沿って上下し延々と続き雄大そのもの。このほか、金山嶺、司馬台、古北口などからの景色もすばらしい。世界的に有名な万里の長城は、その悠久の歴史とスケールの大きさから中国文明の象徴そのものともいえる。月から肉眼で見える地球で唯一最大の建造物とされる。万里の長城は通称で、一般的には、「長城」と呼ばれている。万里の長城の総延長は、これまで、約6350km（1万2700華里）とされてきたが、中国国家文物局と中国国家測量局が共同で、2006年から2年がかりでGPS（全地球測位システム）など最新の技術を駆使して測量した結果、約2500km長い8851.8kmであることが判明し、総延長距離を確定した。

分類	城塞、城壁
時代区分	前七世紀の楚の国に始まって、明代（1368年～1644年）まで、20余の諸侯国と封建王朝が長城を築造。
見所	●北京の八達嶺、金山嶺長城、慕田峪長城、司馬台長城、古北口長城 　天津の黄崖関長城、河北省の山海関、甘粛省の嘉峪関 ●険しい関所と要衝、何千万もの見張り台やのろし台
ゆかりの人物	秦の始皇帝（紀元前259～210年）
物件所在地	河北省、北京市、天津市、山西省、陝西省、内モンゴル自治区、寧夏回族自治区、甘粛省、遼寧省、吉林省、山東省、新疆ウイグル自治区、青海省、河南省、湖北省、湖南省、四川省
見学時間	八達嶺長城　午前6時30分～午後9時30分
文化施設	長城博物館
保護管理機関	国家文物局　北京市東城区五四大街29号　86-（0）10-64015577 北京市文物事業管理局　北京市東城区府学胡同36号　86-（0）10-64032023
脅威	城壁の風化、劣化、崩壊
参考URL	http://whc.unesco.org/en/list/438

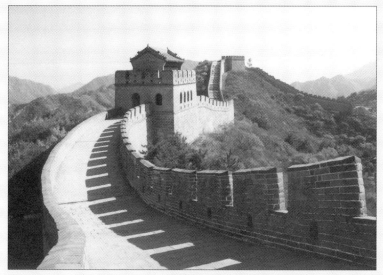

山の起伏に沿って上下し延々と続く万里の長城　八達嶺

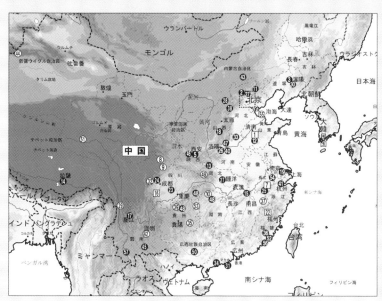

北緯40度25分　東経116度05分

上記地図の❷

交通アクセス　●八達嶺長城　北京市内から車で約1時間。
　　　　　　　　リムジンバス、約2.5時間。
　　　　　　●慕田峪長城　北京市内から車で約2時間。

北京と瀋陽の明・清王朝の皇宮

英語名	Imperial Palaces of the Ming and Qing Dynasties in Beijing and Shenyang
遺産種別	文化遺産

登録基準
（ⅰ）人類の創造的天才の傑作を表現するもの。
（ⅱ）ある期間を通じて、または、ある文化圏において、建築、技術、記念碑的芸術、町並み計画、景観デザインの発展に関し、人類の価値の重要な交流を示すもの。
（ⅲ）現存する、または、消滅した文化的伝統、または、文明の、唯一の、または、少なくとも稀な証拠となるもの。
（ⅳ）人類の歴史上重要な時代を例証する、ある形式の建造物、建築物群、技術の集積、または、景観の顕著な例。

登録年月　1987年12月（第11回世界遺産委員会パリ会議）
2004年 7 月（第28回世界遺産委員会蘇州会議）登録範囲の拡大、登録基準の追加

登録遺産の面積　コア・ゾーン 12.96 ha　**バッファー・ゾーン** 153.1ha

登録物件の概要　北京と瀋陽の明・清王朝の皇宮、いわゆる故宮は、北京市中央部の東城区、天安門の北側にある。故宮は、昔、紫禁城と呼ばれ、明の成祖永楽帝（在位1402～1424年）が14年の歳月をかけて1420年末に完成させた宮城で、1924年に、最後の皇帝の溥儀（1906～1967年）が紫禁城を出ていくまで、明・清両王朝の24代の皇帝が居住した。南北960m、東西750m、面積72万㎡の敷地に、高さ10mの厚い城壁と幅50m余の堀を巡らし、建築面積は、約16万㎡。建築物は、大小60以上の殿閣があり、殿宇楼閣は、9,999.5間にも及ぶ。政治の中枢となった外朝には、太和殿、中和殿、保和殿の三大殿がある。そのうち金碧に輝く太和殿は、高さ35m、幅約63m、奥行き33.33m、面積2,377㎡もあり、中国最大の木造建築物で、世界最大の木造宮殿である。内部は、豪華絢爛たる装飾が施されており、金色に塗られ、竜の彫ってある玉座は、まさに封建時代の象徴といえる。明・清両王朝の歴代の支配者の重要な儀式と祭典はすべてここで行われた。中和殿は、正方形の建物で、皇帝が重要な儀式に出席する際に休憩する控えの間であった。その北にある保和殿は、宴会を催す間として、また科挙の試験会場として使用された。保和殿の後ろにある内廷は、皇帝が日常の政務や生活を行った所で、乾清宮、交泰殿、坤寧宮、それに、寧寿宮花園、慈寧宮花園、御花園などがある。故宮には、建物の至るところに龍や不死鳥など伝説の動物の彫刻が施されており、また、105万にのぼる貴重な歴史文物や芸術品が保存されている。故宮は、現在、故宮博物院として一般公開されている。一方、瀋陽の清王朝の皇宮、いわゆる瀋陽故宮は、2004年に追加登録された。瀋陽故宮は、遼寧省の瀋陽市の中央部にある。清朝の初代皇帝、太祖ヌルハチと2代皇帝、太宗ホンタイジによって建立された皇宮である。瀋陽故宮は、1625年に着工、1636年に完成、総面積は約6万㎡。瀋陽故宮は、順治帝が都を北京に移した後も離宮として使用され、先祖の墓参りや東北地方巡回の際に皇帝が滞在した。

分類	宮殿、皇宮	**時代区分** 明、清時代	
建設	北京故宮　着工　1406年　完成　1420年		
	瀋陽故宮　着工　1625年　完成　1636年		
面積	北京故宮　72万㎡		
	瀋陽故宮　 6万㎡		
物件所在地	北京故宮　北京市東城区景山前街4号　故宮博物院		
	瀋陽故宮　瀋陽市瀋河区瀋陽路171号　瀋陽故宮博物館		
参考URL	**http://whc.unesco.org/en/list/439**		

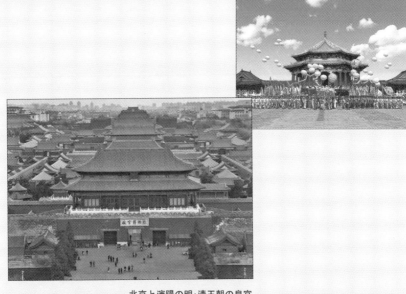

北京と瀋陽の明・清王朝の皇宮

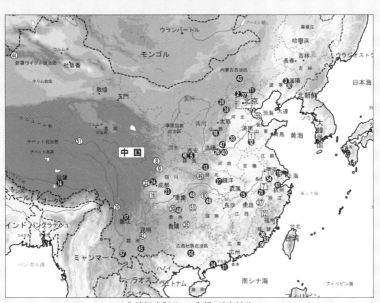

北緯39度54分　東経116度23分

上記地図の❸

交通アクセス　北京故宮　地下鉄天安門東駅から徒歩8分。
　　　　　　　瀋陽故宮　瀋陽駅および瀋陽北駅から路線バス。

莫 高 窟

英語名	**Mogao Caves**
遺産種別	文化遺産

登録基準　（ⅰ）人類の創造的天才の傑作を表現するもの。
　　　　　（ⅱ）ある期間を通じて、または、ある文化圏において、建築、技術、記念碑的芸術、
　　　　　　　　町並み計画、景観デザインの発展に関し、人類の価値の重要な交流を示すもの。
　　　　　（ⅲ）現存する、または、消滅した文化的伝統、または、文明の、唯一の、または、少なくとも稀な
　　　　　　　　証拠となるもの。
　　　　　（ⅳ）人類の歴史上重要な時代を例証する、ある形式の建造物、建築物群、技術の集積、
　　　　　　　　または、景観の顕著な例。
　　　　　（ⅴ）特に、回復困難な変化の影響下で損傷されやすい状態にある場合における、
　　　　　　　　ある文化（または、複数の文化）或は、環境と人間との相互作用を代表する伝統的集落、
　　　　　　　　または、土地利用の顕著な例。
　　　　　（ⅵ）顕著な普遍的な意義を有する出来事、現存する伝統、思想、信仰、または、芸術的、
　　　　　　　　文学的作品と、直接に、または、明白に関連するもの。

登録年月　　　1987年12月（第11回世界遺産委員会パリ会議）

登録遺産の概要　莫高窟（モーカオクー）は、西域へのシルクロードの戦略的な要衝として、交易のみならず、宗教や文化の十字路として繁栄を誇った敦煌の東南25kmのところにある。敦煌には、莫高窟、西千仏洞、楡林窟の石窟があるが、その代表の莫高窟は、甘粛省敦煌県の南東17kmの鳴沙山の東麓の断崖にある、南北の全長約1600m、492の石室が上下5層に掘られた仏教石窟群。石窟の内部には、4.5万㎡の壁画、4000余体の飛天があり、また、2415体の彩色の塑像が安置されていることから、千仏洞という俗称でも呼ばれている。最古の石窟は、5世紀頃に掘られたとされており、十六国、北魏、西魏、北周、隋、唐、五代、宋、西夏、元など16王朝にわたり、唐、宋時代の木造建築物が5棟残っている。莫高窟は、建築、絵画、彫塑をはじめ、過去百年間に、5万余点の文書や文物も発見され、総合的な歴史、芸術、文化の宝庫といえる。

分類	仏教石窟群、仏教美術
時代区分	十六国、北魏、西魏、北周、隋、唐、五代、宋、西夏、元など16王朝

見所	●492の石室が上下5層に掘られた仏教石窟群 ●壁画、飛天、塑像

物件所在地	甘粛省敦煌市
保護関連機関	●敦煌莫高窟風景区管理局 ●敦煌莫高窟文物管理局 ●中国敦煌研究院 ●敦煌石窟文物保護研究陳列中心 ●中国敦煌石窟保護研究基金会
日本との関係	●中国敦煌研究院と日本の東京文化財研究所が1986年度以来、莫高窟の壁画の 　保存・修復に関する共同研究を行っている。 ●敦煌市と栃木県日光市、神奈川県鎌倉市、大分県臼杵市とは姉妹都市の関係 　にある。
脅威	砂漠化、過耕作、過放牧

備考	●井上靖著小説「敦煌」
参考URL	**http://whc.unesco.org/en/list/440**

　　　　　　　　　　　　　　　　　　　　　シンクタンクせとうち総合研究機構

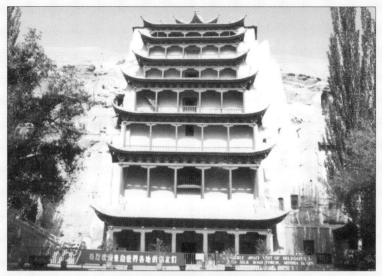

鳴沙山の東麓の断崖にある莫高窟

北緯40度08分　東経94度49分

上記地図の❹

交通アクセス　●敦煌へは西安から飛行機で2時間。莫高窟へは敦煌市内から車で20分。

秦の始皇帝陵

英語名	Mausoleum of the First Qin Emperor
遺産種別	文化遺産
登録基準	（ⅰ）人類の創造的天才の傑作を表現するもの。
	（ⅱ）ある期間を通じて、または、ある文化圏において、建築、技術、記念碑的芸術、 　　　町並み計画、景観デザインの発展に関し、人類の価値の重要な交流を示すもの。
	（ⅳ）人類の歴史上重要な時代を例証する、ある形式の建造物、建築物群、技術の集積、 　　　または、景観の顕著な例。
	（ⅵ）顕著な普遍的な意義を有する出来事、現存する伝統、思想、信仰、または、芸術的、 　　　文学的作品と、直接に、または、明白に関連するもの。
登録年月	1987年12月（第11回世界遺産委員会パリ会議）

登録遺産の概要　秦の始皇帝陵（チンシーファンテリン）は、陝西省西安市の東の郊外35km、驪山の北麓にある紀元前221年に中国を統一した最初の皇帝で絶大な権力を誇った秦の始皇帝（在位紀元前221～紀元前210年）の陵園。始皇帝陵（驪山陵）は、東西485m、南北515mの底辺と55mの高さをもつ方形墳丘で、築造には38年の歳月が費やされ、70万人の職人や服役者が動員されたという。陵墓の周辺には、副葬墓などの墓が400以上あり、銅車馬坑、珍禽異獣坑、馬厩坑、それに、兵馬俑坑などの副葬坑があり、これまでに、5万余点の重要な歴史文物が出土している。1974年、始皇帝陵の東1.5kmの地下壙で20世紀最大の発見ともいわれる兵馬俑坑が発掘された。兵馬俑坑からは、始皇帝の死後の世界を守る実物大の陶製の軍人、軍馬、戦車などからなる地下大軍団「兵馬俑軍陣」の副葬品が大量に出土した。その後も、第2、第3の俑坑が発見され、武士俑の数は8000体にのぼるとされ、軍陣の配列は、全体として、秦国の軍隊編成の縮図であるとされている。兵馬俑1号坑では、2009年5月13日から約20年ぶりに第3回目となる発掘作業が再開されている。

分類	陵園、陵墓、方形墳丘
時代区分	秦
見所	●東西485m、南北515mの底辺と55mの高さをもつ方形墳丘 ●陵墓の周りの副葬墓などの墓 ●銅車馬坑、珍禽異獣坑、馬厩坑、兵馬俑坑などの副葬坑
ゆかりの人物	秦の始皇帝（位紀元前221年～紀元前210年）
物件所在地	陝西省西安市臨潼区
伝統行事	長安国際書法年会（陝西省西安市　毎年11月）
文化施設	兵馬俑博物館（1号坑～3号坑、銅車馬坑）
日本との関係	●陝西省と京都府、香川県とは姉妹自治体の関係にある。 ●西安市と奈良市、京都市、千葉県船橋市、福井県小浜市とは姉妹都市の関係 　にある。
参考URL	http://whc.unesco.org/en/list/441

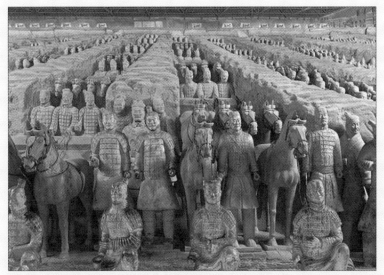

兵馬俑坑

北緯34度22分　東経109度5分

上記地図の❺

交通アクセス　●西安市内から車で1時間。

周口店の北京原人遺跡

英語名	**Peking Man Site at Zhoukoudian**
遺産種別	**文化遺産**

登録基準　(iii) 現存する、または、消滅した文化的伝統、または、文明の、唯一の、または、少なくとも稀な証拠となるもの。
　　　　　(vi) 顕著な普遍的な意義を有する出来事、現存する伝統、思想、信仰、または、芸術的、文学的作品と、直接に、または、明白に関連するもの。

登録年月　　1987年12月（第11回世界遺産委員会パリ会議）

登録物件の概要　周口店（ツォーコーテン）の北京原人遺跡は、北京の南西54kmの房山区の周口店村にある。1929年に北京大学の考古学者の裴文中によって、この村の西北にある竜骨山を中心とする石灰岩の洞穴の裂隙内で、旧石器時代の遺跡が発見された。約50万年前のシナントロプス・ペキネンシス（北京原人）の頭蓋骨、大腿骨、上腕骨などの骨をはじめ、石器や石片、鹿の角の骨器、火を使用した灰燼遺跡などが発見されている。北京原人は、発掘された遺跡などから、直立して歩行し、採集や狩猟生活を主とし、河岸や洞穴の中で群れをなして集団生活をし、握斧など打製石器を使ったり、物を焼いて食べる習慣があったことがわかっている。また、北京原人は、旧石器文化を創造し、華北地区の文化の発展に大きな影響を及ぼした。周口店の北京原人遺跡は、世界の同時期の遺跡の中でも最も系統的かつ科学的価値のある遺跡として評価が高い。

分類	人類遺跡
時代区分	更新世の中期～旧石器時代
見所	●北京原人の頭蓋骨が発見された猿人洞
	●山頂洞人の化石が発見された山頂洞
	●出土品、北京原人の復元像（北京類人展覧館）

物件所在地	北京市房山区周口店路

見学時間	7時30分～18時
伝統行事	北京国際観光文化祭（北京市　9月4日～9月9日）
文化施設	北京原人博物館　房山区周口店

備考	●1929年の遺跡発掘調査ではアメリカのロックフェラー財団が支援した。
	●発見された本物の頭蓋骨化石は、中国科学院古人類研究所に保管されている。
	●多くの貴重な出土品が日中戦争の最中に失われている。

参考URL	**http://whc.unesco.org/en/list/449**

周口店の北京原人遺跡が発見された石灰岩の洞穴

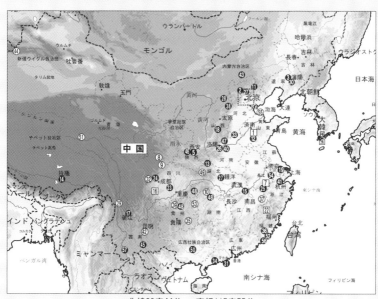

北緯39度44分　東経115度55分

上記地図の❻

交通アクセス　●北京市内から車で1時間30分。
　　　　　　　●天橋から出る917路バスか六里橋から出るミニバスで「周口店道口」下車、
　　　　　　　　徒歩25分。

黄　山

英語名	Mount Huangshan
遺産種別	複合遺産

登録基準　（ii）ある期間を通じて、または、ある文化圏において、建築、技術、記念碑の芸術、町並み計画、景観デザインの発展に関し、人類の価値の重要な交流を示すもの。
（vii）もっともすばらしい自然的現象、または、ひときわすぐれた自然美をもつ地域、及び、美的な重要性を含むもの。
（x）生物多様性の本来的保全にとって、もっとも重要かつ意義深い自然生息地を含んでいるもの。これには、科学上、または、保全上の観点から、すぐれて普遍的価値をもつ絶滅の恐れのある種が存在するものを含む。

登録年月　1990年12月（第14回世界遺産委員会バンフ会議）

登録遺産の面積　15,400ha（自然遺産登録地域）

登録物件の概要　黄山（ホゥンサン）は、長江下流の安徽省南部の黄山市郊外にあり、全域は154km²に及ぶ中国の代表的な名勝。黄山風景区は、温泉、南海、北海、西海、天海、玉屏の6つの名勝区に分かれる。黄山は、花崗岩の山塊であり、霧と流れる雲海に浮かぶ72の奇峰と奇松が作り上げた山水画の様で、標高1800m以上ある蓮花峰、天都峰、光明頂が三大主峰である。黄山は、峰が高く、谷が深く、また、雨も多いため、何時も霧の中にあって、独特な景観を呈する。黄山には、樹齢100年以上の古松は10000株もあり、迎客松、送客松、臥竜松などの奇松をはじめ、怪石、雲海の「三奇」、それに、温泉の4つの「黄山四絶」を備えている。また、黄山の山間には堂塔や寺院が点在し、李白（701～762年）や杜甫（712～770年）などの文人墨客も絶賛した世間と隔絶した仙境の地であった。黄山は、古くは三天子都、秦の時代には、黟山（いざん）と呼ばれていたが、伝説上の帝王軒轅黄帝がこの山で修行し仙人となったという話から道教を信奉していた唐の玄宗皇帝が命名したといわれている。黄山は、中国で最初に指定された国家重点風景名勝区で、中国の十大風景名勝区の一つ。

分類	自然景観、生物多様性、堂塔、寺院
IUCNの管理カテゴリー	III. 天然記念物（**Natural Monument**）
見所	●三大主峰（蓮花峰（標高1860m）天都峰（標高1810m）光明頂（標高1840m）） ●奇松（迎客松、送客松、臥竜松など） ●奇岩（金鶏叫天門、松鼠跳天都、飛来石、猴子観梅、仙人下棋、夢筆生花など） ●玉屏楼（標高1680m） ●雲海（玉屏楼、光明頂、清涼台、排雲亭からの眺めが最適） ●山間の堂塔や寺院 ●黄山風景区ロープウェイ
ゆかりの人物	玄宗皇帝（685～762年　唐の皇帝） 李白（701～762年　唐の詩人） 杜甫（712～770年　唐の詩人） 徐霞客（1587～1641年　明代末の旅行家。著書「徐霞客遊記」）
物件所在地	安徽省黄山市
保護管理	黄山風景名勝区管理委員会
伝統行事	黄山国際観光祭（黄山市　10月）
特産物	黄山石鶏、黄山毛峰（黄山雲霧茶）、霊芝（万年タケ）、筍、白哲（山の幸）
日本との関係	●安徽省は、高知県と、黄山市は、大阪府藤井寺市と姉妹自治体関係にある。
参考URL	http://whc.unesco.org/en/list/547

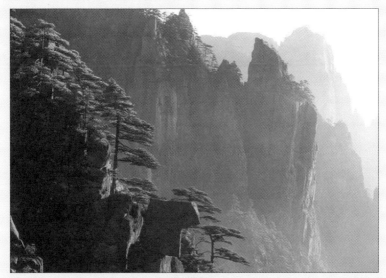

黄山風景区

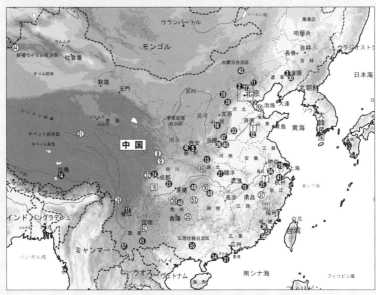

北緯30度10分　東経118度10分

上記地図の ７

交通アクセス　　●黄山へは、北京、上海、広州、成都などから飛行機。
　　　　　　　　　或は、杭州から車で8時間。風景区内にはロープウェイもある。

九寨溝の自然景観および歴史地区

英語名	Jiuzhaigou Valley Scenic and Historic Interest Area
遺産種別	自然遺産
登録基準	(vii) もっともすばらしい自然的現象、または、ひときわすぐれた自然美をもつ地域、及び、美的な重要性を含むもの。
登録年月	1992年12月（第16 回世界遺産委員会サンタ・フェ会議）
登録遺産の面積	72,000ha　　標高　　2,000m〜4,300m

登録遺産の概要　九寨溝（チウチャイゴウ）の自然景観および歴史地区は、四川省の成都の北400km、面積が72,000haにも及ぶ岷山山脈の秘境渓谷で、長海、剣岩、ノルラン、樹正、扎如、黒海の六大風景区などからなる。一帯にチベット族の集落が9つあることから九寨溝と呼ばれている。湖水の透明度が高く湖面がエメラルド色の五花海をはじめ、九寨溝で最も大きい湖である長海、最も美しい湖といわれる五彩池など100以上の澄みきった神秘的な湖沼は、樹林の中で何段にも分けて流れ落ちる樹正瀑布、人々の心魂をゆさぶる珍珠灘瀑布などの瀑布、滝や広大な森林と共に千変万化の美しい自然景観を形成している。九寨の山水は、原始的、神秘的であり、「人間の仙境」と称えられ、「神話世界」や「童話世界」とも呼ばれるこの一帯は、レッサーパンダやジャイアントパンダ、金糸猿など稀少動物の保護区にもなっている。九寨溝は、1982年に全国第1回目重点風景名勝地の一つとして中国国務院に認定されているほか、九寨溝渓谷は、1997年にユネスコの「人間と生物圏計画」（MAB）の生物圏保護区にも指定されている。

分類	自然景観、渓谷、湖沼、瀑布、滝
IUCNの管理カテゴリー	III. 天然記念物（**Natural Monument**）
見所	●樹正溝、日則溝、則査溝の3つの渓谷 ●五花海、長海、五彩池などの湖沼 ●樹正瀑布や珍珠灘瀑布など折り重なる滝や瀑布 ●四季を通じて彩り豊かな白樺や楓などの広大な森林 ●高山植物や漢方薬草 ●雪を頂いた峰 ●チベットの風情 ●チベット族の文化
物件所在地	四川省アバ・チベット族チャン族自治州南坪県
料理	九寨溝名物料理、チベット族家庭料理
備考	●黄龍とセットで周遊するのが一般的。 ●自然保護の為、九寨溝内は許可された「環保緑色観光車」（環境保護エコロジー観光バス）しか走行できない。
参考URL	http://whc.unesco.org/en/list/637

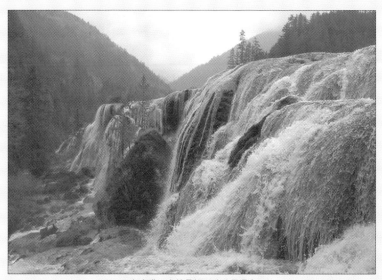

九寨溝の自然景観　珍珠灘瀑布

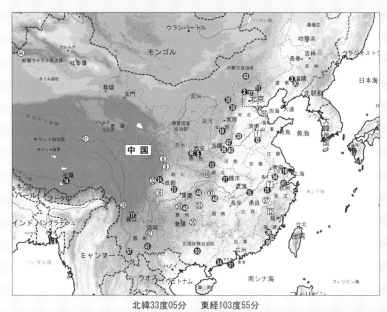

北緯33度05分　東経103度55分

上記地図の⑧

交通アクセス　　●成都から飛行機で九寨溝・黄龍空港まで約45分。そこからバスで約2時間。

黄龍の自然景観および歴史地区

英語名	**Huanglong Scenic and Historic Interest Area**
遺産種別	自然遺産
登録基準	(vii) もっともすばらしい自然的現象、または、ひときわすぐれた自然美をもつ地域、及び、美的な重要性を含むもの。
登録年月	1992年12月（第16 回世界遺産委員会サンタ・フェ会議）
登録遺産の面積	70,000ha　　標高　2000m～3800m

登録遺産の概要　黄龍（ファンロン）は、四川省の成都の北300kmの玉山翠麓の渓谷沿いにある湖沼群。黄龍は、九寨溝に近接し、カルシウム化した石灰岩層に出来た湖沼が水藻や微生物の影響でエメラルド・グリーン、アイス・ブルー、硫黄色など神秘的な色合いをみせる8群、3400もの池が棚田のように重なり合い独特の奇観を呈する。なかでも、最も規模が大きい黄龍彩池群、それに、五彩池と100以上の池が連なる石塔鎮海は、周辺の高山、峡谷、滝、それに林海と一体となった自然景観はすばらしい。また、黄龍は、植物や動物の生態系も豊かで、ジャイアント・パンダや金糸猿などの希少動物も生息している。黄龍は、その雄大さ、険しさ、奇異さ、野外風景の特色で、「世界の奇観」、「人間の仙境」と称えられている。標高5588mの雪宝頂を主峰とする岷山を背景にして建つ仏教寺院の黄龍寺は、明代の創建。黄龍は、国の風景名勝区に指定されており、黄龍風景区と牟尼溝風景区の 2つの部分からなっているほか、2000年にユネスコの「人間と生物圏計画」（MAB）の生物圏保護区に指定されている。

分類	自然景観、湖沼、池、カルスト
IUCNの管理カテゴリー	III. 天然記念物（**Natural Monument**）
見所	●雪宝頂の風景 ●雪山、滝、原始森林、峡谷などの景観 ●黄龍彩池群 ●五彩池、石塔鎮海 ●黄龍中寺（仏教）、黄龍後寺（道教）
物件所在地	四川省アバ・チベット族チャン族自治州松潘県
行事	旧暦6月16日　黄龍寺の縁日
備考	九寨溝とセットで周遊するのが一般的。
参考URL	http://whc.unesco.org/en/list/638

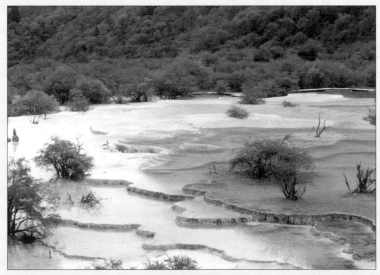

黄龍の自然景観

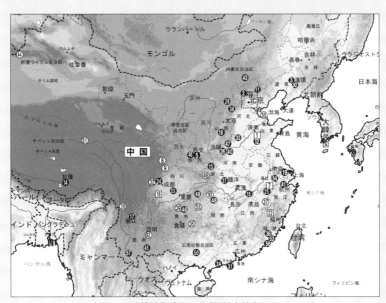

北緯32度45分　東経103度49分

上記地図の⑨

交通アクセス　●成都から飛行機で九寨溝・黄龍空港まで約45分。そこからバスで約3.5時間。

武陵源の自然景観および歴史地区

英語名	**Wulingyuan Scenic and Historic Interest Area**
遺産種別	自然遺産
登録基準	(vii) もっともすばらしい自然的現象、または、ひときわすぐれた自然美をもつ地域、及び、美的な重要性を含むもの。
登録年月	1992年12月 (第16 回世界遺産委員会サンタ・フェ会議)
登録遺産の面積	26,400ha

登録遺産の概要 武陵源（ウーリンユアン）の自然景観および歴史地区は、湖南省の北西、四川省との境にある武陵山脈の南側にある標高260〜1300mの山岳地帯。武陵源は、1億万年前は海であったが、長い間の地殻運動と風雨の侵食により石英質の峰が林立し、奥深い峡谷がある地形が形成されたといわれている。武陵源の中心にある数千の岩峰が延々と続く張家界国立森林公園、瀑布、天橋、溶洞、岩峰、石林など奇特な地貌の天子山自然風景区、「天然の盆栽」と称えられている山水の奇観が印象的な索渓峪自然風景区、百猴谷や竜泉峡などの渓谷美が素晴らしい揚家界風景区の4地域からなる。なかでも、天子山の御筆峰などの奇峰、黄竜洞などの大鍾乳洞、張家界の金鞭渓などの渓谷や紫草潭などの清流、天子山の滝などが、ここぞ桃源郷の感を抱かせる。また、武陵源は生態系も豊かで、ミズスギ、イチョウ、キョウドウなどの稀少植物、キジ、センザンコウ、ガンジスザル、オオサンショウウオなどの稀少動物も生息している。武陵源は、国の風景名勝区に指定されており、観光、探検、科学研究、休養などができる総合的観光区に発展しつつある。

分類	自然景観、山岳、峡谷、渓流、鍾乳洞
IUCNの管理カテゴリー	V 保護景観（**Protected Landscape**）

見所	●張家界国立森林公園　兎児望月、黄石寨、金鞭渓、 天下第一橋
	●天子山自然風景区　石家檐、茶盤塔、老場屋、鳳楼山、黄竜泉、昆侖峰
	●索渓峪自然風景区　黄龍洞、宝峰湖
	●揚家界風景区

物件所在地	湖南省張家界市（旧大庸市）、慈利県、桑植県
伝統行事	張家界国際森林保護祭（張家界市　毎年9月18日から2〜3日開催）
日本との関係	湖南省と滋賀県とは姉妹自治体の関係にある。
参考URL	**http://whc.unesco.org/en/list/640**

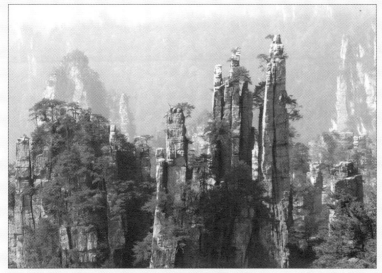

武陵源の自然景観

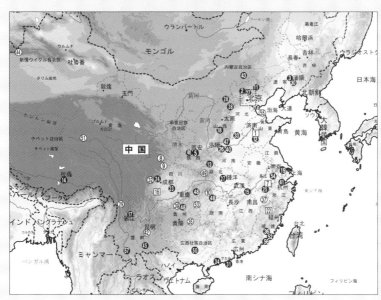

北緯29度20分　東経110度30分

上記地図の⑩

交通アクセス　●長沙から張家界まで車で11時間、張家界市内から風景区まで車で30〜40分。
　　　　　　　●北京空港から張家界空港まで飛行機で2時間、
　　　　　　　　張家界市内から風景区まで車で30〜40分。

承徳の避暑山荘と外八廟

英語名	**Mountain Resort and its Outlying Temples, Chengde**
遺産種別	**文化遺産**

登録基準　(ii) ある期間を通じて、または、ある文化圏において、建築、技術、記念碑的芸術、町並み計画、景観デザインの発展に関し、人類の価値の重要な交流を示すもの。
(iv) 人類の歴史上重要な時代を例証する、ある形式の建造物、建築物群、技術の集積、または、景観の顕著な例。

登録年月　　1994年12月（第18回世界遺産委員会プーケット会議）

登録遺産の概要　避暑山荘（ピースーサンツァン）は、北京の北東約250km、河北省の承徳市北部の風光明媚な山間地にある清朝歴代皇帝の夏の離宮。中国風景の十大名勝地の一つで、世界に現存する最大の皇室庭園。承徳にあることから承徳離宮という別称があり、熱河行宮とも呼ばれる。康熙帝（在位1661〜1722年）が1703年に着工、乾隆帝（在位1735〜1795年）の1792年に竣工した。総面積は564万㎡で、建築面積は10万㎡、建物は110余棟、約10kmの城壁に囲まれている。避暑山荘は、宮殿区と苑景区の2大部分に分かれ、苑景区は、湖州区、平原区、山巒区で構成されている。一方、外八廟（ウァイパーミャオ）は、1713〜1780年に建てられた、城壁の外に散在する溥仁寺、溥善寺、普楽寺、安遠廟、普寧寺、須彌福寿之廟、普陀宗乗之廟、殊像寺の8つ（溥善寺は既に倒壊し今は7つ）の寺廟群。普陀宗乗之廟は、ラサのポタラ宮をまねて建立されたもので、小ポタラ宮と呼ばれている。

分類	宮殿、庭園、寺院、廟、名勝、景観
時代区分	清朝

見所　　避暑山荘　●宮殿区　正宮、松鶴斎、万壑松風、東宮
　　　　　　　　　●苑景区　湖洲区、平原区、山巒区
　　　　外八廟　●溥仁寺、溥善寺、普楽寺、安遠廟、普寧寺、須彌福寿之廟、普陀宗乗之廟、殊像寺（溥善寺は既に倒壊し今は7つ）
　　　　　　　　●普寧寺大乗之閣の千手千眼観音菩薩（高さ22.23m、重さ110トン）は、世界最高最大の木製彫像

ゆかりの人物　康熙帝（位1661〜1722年）、乾隆帝（位1735〜95年）

物件所在地　河北省承徳市

日本との関係　●河北省は長野県と姉妹自治体の関係にある。
　　　　　　　●承徳市と群馬県高崎市、千葉県柏市とは姉妹都市の関係にある。

参考URL　　**http://whc.unesco.org/en/list/703**

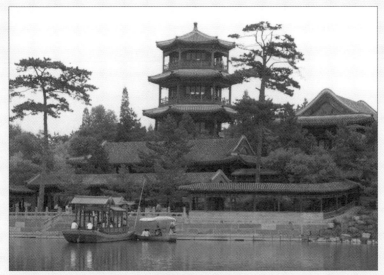

避暑山荘　金山寺

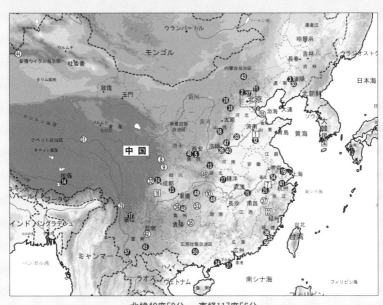

北緯40度59分　東経117度56分

上記地図の⓫

交通アクセス　　●北京から承徳まで列車で5時間。承徳から徒歩、或は、バス

曲阜の孔子邸、孔子廟、孔子林

英語名	Temple and Cemetery of Confucius, and the Kong Family Mansion in Qufu
遺産種別	文化遺産
登録基準	（ⅰ）人類の創造的天才の傑作を表現するもの。 （ⅳ）人類の歴史上重要な時代を例証する、ある形式の建造物、建築物群、技術の集積、または、景観の顕著な例。 （ⅵ）顕著な普遍的な意義を有する出来事、現存する伝統、思想、信仰、または、芸術的、文学的作品と、直接に、または、明白に関連するもの。
登録年月	1994年12月（第18回世界遺産委員会プーケット会議）

登録遺産の概要 曲阜（クーフー）の孔子邸、孔子廟、孔子林は、山東省の曲阜市にある。曲阜は、春秋時代（紀元前770〜紀元前403年）の魯国の都で、中国儒家学派の創始者、教育家、思想家の孔子（紀元前551頃〜紀元前479年）の生誕、終焉の地。孔子邸は、孔子の子孫のうちの長男が住んだところで、孔子の第46代の孫、孔宗願から第77代の孫孔徳成もそこに住んでいた。孔子廟は、歴代孔子を祭るところ。孔子が死んだ翌年、つまり紀元前478年に魯国の哀公が孔子の旧居三間を改築して廟とした。その後、歴代皇帝が拡張し、総面積が21.8万㎡、南北の長さが1km、庭が9つ、54座、466室の規模を誇っている。孔子を祭る正殿である大成殿は、中国三大殿の一つに数えられている。孔子林は、至聖林とも呼ばれ、孔子とその家族の専用墓地。孔子の墓は、高さ6.2m、周りは88mある。曲阜の孔子邸、孔子廟、孔子林は、「三孔」と総称される。

分類	邸宅、廟、墓地
時代区分	春秋時代（紀元前770年〜紀元前403年）の魯
見所	孔子邸　楼房庁堂、庭、東・西・中の三路、中路（官衙、住宅、花園） 孔子廟　庭、左中右の三路、中路（奎文閣、十三御碑亭、杏壇、大成殿、寝殿、聖迹殿）、境内の石碑 孔子林　楼亭坊殿、石碑・石刻、孔子・孔鯉・孔の三代の墓
ゆかりの人物	孔子（紀元前551年頃〜紀元前479年）
物件所在地	山東省曲阜市
伝統行事	曲阜国際孔子文化祭（曲阜市　毎年9月26日〜10月10日） 孔子祭祀行事（9月28日）
日本との関係	●山東省と和歌山県、山口県とは姉妹自治体の関係にある。 ●曲阜市と佐賀県多久市とは姉妹都市の関係にある。
備考	●中国三大殿（故宮の太和殿、孔子廟の大成殿、岱廟の天貺殿） ●中国では孔子故郷修学旅行が盛んである。
参考URL	http://whc.unesco.org/en/list/704

孔子邸

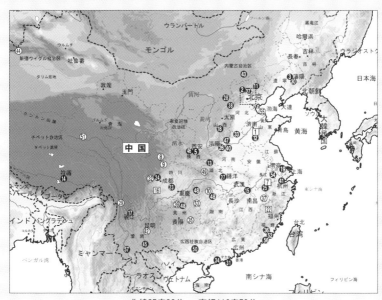

北緯35度36分　東経116度58分

上記地図の⓬

交通アクセス　　●泰安からバスで1時間

武当山の古建築群

英語名	Ancient Building Complex in the Wudang Mountains
遺産種別	文化遺産
登録基準	（ⅰ）人類の創造的天才の傑作を表現するもの。
	（ⅱ）ある期間を通じて、または、ある文化圏において、建築、技術、記念碑的芸術、町並み計画、景観デザインの発展に関し、人類の価値の重要な交流を示すもの。
	（ⅵ）顕著な普遍的な意義を有する出来事、現存する伝統、思想、信仰、または、芸術的、文学的作品と、直接に、または、明白に関連するもの。

登録年月　　1994年12月（第18回世界遺産委員会プーケット会議）

登録遺産の概要　武当山（ウータンサン）の古建築群は、湖北省西北部の丹江口市郊外の武当山の美しい渓谷と山の傾斜地にある。武当山は、大和山ともいい、古くからの民間信仰と神仙思想に道家の説を取り入れてできた道教の名山で、また、北方の少林武術と共に有名な武当派拳術の発祥の地でもある。明の永楽帝が中心になって、15世紀初頭に建築に着手し、元和観、遇真宮、玉虚宮、磨針井、復真観、紫霄宮、太和宮、金殿など8宮、2観、36庵、72岩廟、39橋、12亭、10祠などの道教建築群を築いた。なかでも明の永楽14年（1416年）に建造された主峰の天柱峰の頂上（海抜1612m）にある金殿と、明の永楽11年（1413年）に建造された展旗峰の下にある紫霄宮は、中国重点保護文化財。古くは7世紀頃からの物も含めた武当山の古建築群は、中国の芸術や建築を代表するもので、武当山風景名勝区にも指定されている。

分類	古建築群、道教寺院、景観
時代区分	唐、宋、元、明
見所	●72峰、36岩、24澗、9泉などの景勝
	●元和観、遇真宮、玉虚宮、磨針井、復真観、紫霄宮、太和宮、金殿など8宮、2観、36庵、72岩廟、39橋、12亭、10祠などの道教建築群
	●山の麓から天柱峰の頂上の金殿に通じる黒石が敷き詰められた 「神道」と呼ばれる道
	●内家拳派という独自の流派の武当派武術
ゆかりの人物	成祖永楽帝（位1402～24年）、真武帝
物件所在地	湖北省丹江口市
伝統行事	●武当山「三月縁日」（旧暦三月三日）
	●武当山国際観光祭（毎年10月）
参考URL	http://whc.unesco.org/en/list/705

武当山

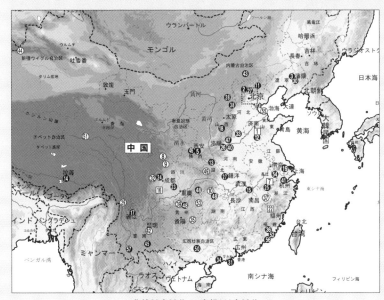

北緯32度28分　東経111度00分

上記地図の⑬

交通アクセス　●十堰から車で3時間。

ラサのポタラ宮の歴史的遺産群

英語名	Historic Ensemble of the Potala Palace, Lhasa
遺産種別	文化遺産

登録基準　（ⅰ）人類の創造的天才の傑作を表現するもの。
　　　　　（ⅳ）人類の歴史上重要な時代を例証する、ある形式の建造物、建築物群、技術の集積、
　　　　　　　　または、景観の顕著な例。
　　　　　（ⅵ）顕著な普遍的な意義を有する出来事、現存する伝統、思想、信仰、または、芸術的、
　　　　　　　　文学的作品と、直接に、または、明白に関連するもの。

登録年月　　1994年12月17日（第18回世界遺産委員会プーケット会議）
　　　　　　2000年12月（第24回世界遺産委員会ケアンズ会議）登録範囲の拡大
　　　　　　2001年12月（第25回世界遺産委員会ヘルシンキ会議）登録範囲の拡大

登録遺産の概要　ラサのポタラ宮の歴史的遺産群は、チベット自治区政府所在地のラサにある。ポタラ宮は、標高3700mの紅山の上に建つチベット仏教（ラマ教）の大本山。ラサもポタラもサンスクリット語で、神の地の普陀落（聖地）を意味する。7世紀に、ネパールと唐朝の王女を娶ったチベットの国王ソンツェン・ガンポ（在位？〜649年）が山の斜面を利用して築いた宮殿式の城砦は、敷地面積41万㎡、建築面積13万㎡、宮殿主楼は、13層、高さ116m、東西420m、南北313mにわたる木と石で造られたチベット最大の建造物。完成までに50年の歳月を要したといわれる。宮殿は、紅宮と白宮に分かれ、歴代ダライ・ラマ（ダライは「偉大な」、ラマは「師」の意）の宮殿として使われた。999もある部屋には、仏像や膨大な仏典が納められている。チベット独特の伝統芸術が、彩色の壁画、宮殿内部の柱や梁に施された各種の彫刻などに見られる。一方、周辺には、大昭寺（チョカン寺）、デプン寺、セラ寺などラサ八景を構成するラマ教の古寺がある。当初は、ラサのポタラ宮が登録されていたが、2000年に登録範囲の拡大により、建物が優美で壁画がすばらしい大昭寺も加えられた。大昭寺は、漢、チベット、ネパール、インドの建築様式が巧みに融合し、廊下や殿堂には、歴史上の人物、事跡、神話、故事などを色鮮やかに描写した壁画が1000mにもわたって延々と描かれている。また、2001年に登録範囲の拡大により加えられたノルブリンカ（「大切な園林」という意味）は、歴代ダライ・ラマの避暑用の離宮であり、園内には樹木が茂り、花が咲き乱れ、殿閣も格別な趣がある。

分類　　　　歴史的遺産群、宮殿、寺院、聖地
時代区分　　7世紀

見所　　　　●ポタラ宮　聖観音堂、ダライ・ラマ5世の霊塔
　　　　　　●大昭寺　廊下、殿堂
　　　　　　●ノルブリンカ　園内、殿閣
ゆかりの人物　チベットの国王ソンツェン・ガンポ、歴代ダライ・ラマ
物件所在地　チベット自治区ラサ市
伝統行事　　●デンショウ大法要（チベット暦の1月1日〜15日）
　　　　　　●甲布羅沙、堅阿曲巴（油堤灯祭　チベット暦の1月15日）
　　　　　　●チベット・シュエトン祭（ラサ市　毎年8月）
　　　　　　　　ノルブリンカでは、チベット・オペラ団の公演が行われる。
　　　　　　●鬼払い祭（毎年チベット暦の12月29日）
脅威　　　　ポタラ宮周辺での無秩序な都市開発
備考　　　　2006年7月に青海省西寧とチベット自治区ラサとを結ぶ青蔵鉄道（青海チベット鉄道　総延長1956km　所要時間約27時間）が開通し、陸路からの交通アクセスも改善した。
参考URL　　http://whc.unesco.org/en/list/707

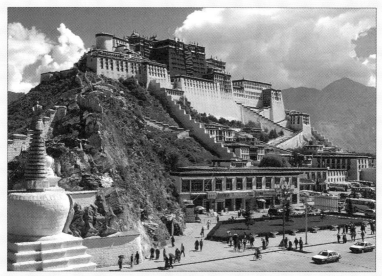

ラサのポタラ宮

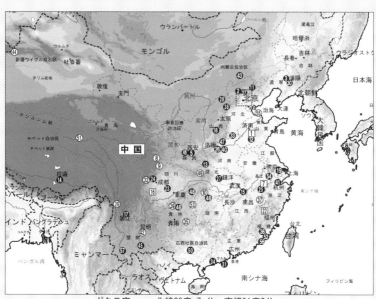

ポタラ宮　　北緯29度 7 分　東経91度2分

上記地図の⓮

交通アクセス　　●ラサへは、北京、成都、或は、カトマンズから飛行機。
ラサ市内へはゴンガ国際空港から車で1時間30分。
ポタラ宮へはラサ市内からバスでポタラ宮前　下車。

盧山国立公園

英語名	Lushan National Park
遺産種別	文化遺産
登録基準	（ i ）人類の創造的天才の傑作を表現するもの。
	（iii）現存する、または、消滅した文化的伝統、または、文明の、唯一の、または、少なくとも稀な証拠となるもの。
	（iv）人類の歴史上重要な時代を例証する、ある形式の建造物、建築物群、技術の集積、または、景観の顕著な例。
	（vi）顕著な普遍的な意義を有する出来事、現存する伝統、思想、信仰、または、芸術的、文学的作品と、直接に、または、明白に関連するもの。

登録年月 1996年12月7日（第20回世界遺産委員会メリダ会議）

登録遺産の概要 盧山（ルーサン）は、江西省九江市の南にある陽湖のほとりにある「奇秀にして天下に冠たり」といわれる名山であり、中国文明の精神的中心地の一つ。盧山の最高峰は海抜1474mの大漢陽で、美しくそびえ立つ五老峰や九奇峰などの峰々、変幻きわまりない雲海、神奇な泉と滝、東晋時代の仏教浄土教の発祥地である東林寺、中国古代の最初の高等学府のひとつである白鹿洞書院をはじめ、道教、儒教の寺院が混在している。盧山には、それぞれの宗派の最高指導者達が集い、北峰の香爐峰など多くの尖峰からなる風景と相俟って、有名な詩「望盧山瀑布」を読んだ李白のほか、杜甫、白居易、陶淵明などの文人墨客をはじめ数多くの芸術家達にも多大な影響を与えた。盧山風景名勝区に指定されている。

分類	山岳、渓谷、湖、池、泉、滝、寺院、建造物群
見所	●五老峰、三畳泉、含口、盧林湖、大天池、花径、如琴湖、錦繍谷、仙人洞、小天池、東林池、白鹿洞書院などがある。
	●花径は、白居易が桃の花を詠んだところだといわれている。
ゆかりの人物	李白、杜甫、白居易、陶淵明
物件所在地	江西省九江市郊外の嶺鎮ほか
文化施設	●盧山博物館 古代の青銅器、歴代の陶磁器、唐・宋時期の画家の書いた書、明・清時期の画家の書いた絵が陳列されている。
	●盧山植物園 亜高山植物園で、国内外の植物が3400余種あり、各種植物標本が10万余点貯蔵されている。
名産品	盧山雲霧茶
日本との関係	●江西省と岡山県、九江市と岡山県玉野市とは姉妹自治体の関係にある。
参考URL	http://whc.unesco.org/en/list/778

盧山国立公園

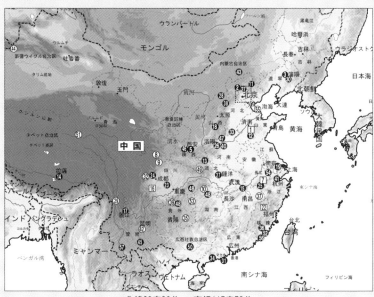

北緯29度26分　東経115度52分

上記地図の**⓯**

交通アクセス　　●南昌から車で2時間。

楽山大仏風景名勝区を含む峨眉山風景名勝区

英語名	Mount Emei Scenic Area, including Leshan Giant Buddha Scenic Area
遺産種別	複合遺産

登録基準　（iv）人類の歴史上重要な時代を例証する、ある形式の建造物、建築物群、技術の集積、または、景観の顕著な例。

（vi）顕著な普遍的な意義を有する出来事、現存する伝統、思想、信仰、または、芸術的、文学的作品と、直接に、または、明白に関連するもの。

（x）生物多様性の本来的保全にとって、もっとも重要かつ意義深い自然生息地を含んでいるもの。これには、科学上、または、保全上の観点から、すぐれて普遍的価値をもつ絶滅の恐れのある種が存在するものを含む。

登録年月　1996年12月（第20回世界遺産委員会メリダ会議）

登録遺産の面積　15,400ha（自然遺産登録地域）

登録遺産の概要　峨眉山（オーメイサン）は、四川省の省都である成都から225km離れた四川盆地の西南端にある。中国の仏教の四大名山（峨眉山、五台山、九華山、普陀山）の一つで、普賢菩薩の道場でもある仏教の聖地。峨眉山の山上には982年に建立された報国寺など寺院が多く、「世界平和を祈る弥勒法会」などの仏教行事がよく行われる。また、峨眉山は、亜熱帯から亜高山帯に広がる植物分布の宝庫でもあり、樹齢千年を越す木も多い。一方、楽山（ローサン）は、中国の有名な観光地で、内外に名高い歴史文化の古い都市である。その東にある凌雲山の断崖に座する弥勒仏の楽山大仏（ローサンダーフォー）は、大渡河、岷江など3つの川を見下ろす岩壁の壁面に彫られた高さ71m、肩幅28m、耳の長さが7mの世界最大の磨崖仏で、713年から90年間かかって造られた。俗に「山が仏なり仏が山なり」といわれ、峨眉山と共に、豊かな自然景観と文化的景観を見事に融合させている。

分類	生物多様性、磨崖仏
IUCNの管理カテゴリー	V　保護景観（Protected Landscape）
時代区分	982年に建立

物件所在地　四川省峨眉山市、楽山市

見所
●天下名山の牌坊　　　●報国寺
●伏虎寺　　　　　　　●清音閣
●九老洞　　　　　　　●峨眉金頂
●華蔵寺　　　　　　　●万年寺

保護管理　峨眉山管理局
　　　　　中国住宅都市農村建設部

伝統行事　世界平和を祈る弥勒法会

日本との関係　●四川省は、山梨県、広島県と姉妹自治体関係にある。
　　　　　　　●峨眉山市は、新潟県柏崎市、楽山市は、千葉県市川市と姉妹都市関係にある。

参考URL　http://whc.unesco.org/en/list/779

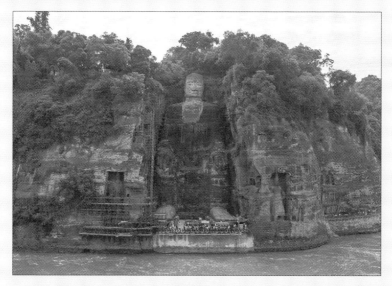

楽山大仏

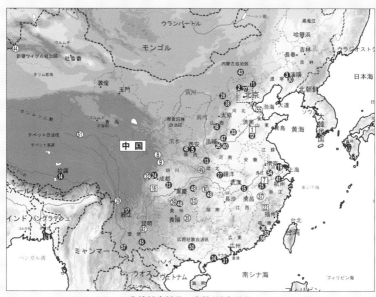

北緯29度32分　東経103度46分

上記地図の 16

交通アクセス　　●成都から列車で2時間30分。

麗 江 古 城

英語名	Old Town of Lijiang
遺産種別	文化遺産

登録基準 （ii）ある期間を通じて、または、ある文化圏において、建築、技術、記念碑的芸術、
町並み計画、景観デザインの発展に関し、人類の価値の重要な交流を示すもの。
（iv）人類の歴史上重要な時代を例証する、ある形式の建造物、建築物群、技術の集積、
または、景観の顕著な例。
（v）特に、回復困難な変化の影響下で損傷されやすい状態にある場合における、
ある文化（または、複数の文化）或は、環境と人間との相互作用を代表する伝統的集落、
または、土地利用の顕著な例。

登録年月　　1997年12月（第21回世界遺産委員会ナポリ会議）

登録遺産の面積　1.5km^2

登録遺産の概要　麗江（リィチィアン）は、雲南省北西部の獅山、象山、金虹山、玉龍雪山が
望める海抜2400mの雲貴高原にある長い歴史をもつ古い町で、大研鎮とも称される。納西（ナ
シ）族自治県の中心地にある麗江古城は、宋代の末期の1126年に建設された。麗江古城内で
は、黒竜潭の水を水路で家々まで流し、354本の橋で結んでいる。旧市街の四方街などが昔なが
らの古風で素朴な瓦ぶきの民家の町並みを残しており、大小の通りや五花石が敷きつめられた
路地が整然として四つの方向に延びている。また、明代の木氏土司が漢、チベット、ナシなど
の各民族の絵師を招いて描かせた麗江の壁画は、大宝積宮、琉璃殿、大宝閣、来河大覚宮に保
存されている。水郷風景の麗江には、巫術、医術、学術、舞踊・絵画・音楽等の芸術、技術な
ど少数民族ナシ族の伝統的な東巴文化が今も息づいており、「麗江東巴古籍文献」は、「世界
の記憶」（Memory of the world）にも登録されている。1986年には国の歴史文化都市になった。

分類	歴史都市、旧市街、町並み、伝統文化
時代区分	宋代末期、元、明、清
見所	●水郷風景 ●四方街などが昔ながらの町並み ●軒を連ねる木造の家屋、石畳の小路 ●ナシ族の伝統文化 ●壁画
ゆかりの人物	明代の木氏土司
物件所在地	雲南省納西族自治県麗江
博物館	雲南民族博物館　雲南省昆明市
伝統文化	ナシ古楽（麗江中国大研納西古楽会）、トンパー祭、トンパー踊り
問題点	原住民のナシ族を他地域に移住させるなどの問題が起きている。
備考	蒙古のモンゴハン3年（1126年）にフビライが南征を行った時に麗江に 滞在したことがある。
参考URL	http://whc.unesco.org/en/list/811

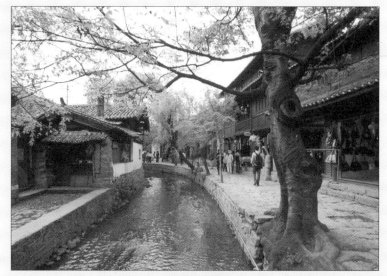

旧市街の四方街

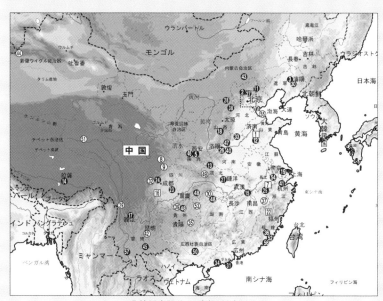

北緯26度52分　東経100度14分

上記地図の⓱

交通アクセス　　●大理から車で3〜4時間。
　　　　　　　　●昆明から飛行機で約50分。空港から市街まで約40分。

平 遥 古 城

英語名	**Ancient City of Ping Yao**
遺産種別	文化遺産

登録基準　（ii）ある期間を通じて、または、ある文化圏において、建築、技術、記念碑的芸術、
　　　　　　　　町並み計画、景観デザインの発展に関し、人類の価値の重要な交流を示すもの。
　　　　　　（iii）現存する、または、消滅した文化的伝統、または、文明の、唯一の、または、少なくとも稀な
　　　　　　　　証拠となるもの。
　　　　　　（iv）人類の歴史上重要な時代を例証する、ある形式の建造物、建築物群、技術の集積、
　　　　　　　　または、景観の顕著な例。

登録年月　　1997年12月（第21回世界遺産委員会ナポリ会議）

登録遺産の面積　2.25km²

登録物件の概要　平遥（ピンヤオ）は、山西省の省都、太原の南100kmにある14世紀に造られた
中国の歴史都市で、現在は平遥県の県都。平遥の雄大で壮観な古城壁は、紀元前11世紀から紀
元前256年の周期に築城され、14世紀の明代に拡張された。平遥古城は、城壁の周囲の全長が
6.4kmの四角形で、城壁の高さは約12m、幅が平均5m、城壁の上には、見張り台の観敵楼が72、
城壁の外側には、幅、深さとも4mの堀がある。城門は、東西、南北に合計6つあり、それぞれの
城門には、高さが7m近くもある四角形の古い城楼が建っている。また、城内は、北天街と南天
街に大別され、街路、市楼、役所、商店、民家などが昔のままの姿で残っている。平遥は、山
西商人の故郷であり、中国初の近代銀行の形を備えた日昇昌票号もここに建てられた。平遥古
城は中国重点保護文化財に指定されている。

分類	歴史都市、城壁都市、町並み
時代区分	周朝（ほぼ前11世紀〜紀元前256年）、明、清
見所	●明、清の時代の町の姿
	●古城壁、堀、城門
	●城内の町並み
	●昔の市楼、役所、商店
	●青いレンガと灰色の瓦で造られた町の中の3797軒の古い民家
	（400カ所は完全な形で保存されている）
	●名刹　鎮国寺、双林寺
保護関連機関	山西省文物局　太原市文廟巷22号
物件所在地	山西省平遥県
日本との関係	山西省と埼玉県とは姉妹都市の関係にある。
参考URL	http://whc.unesco.org/en/list/812

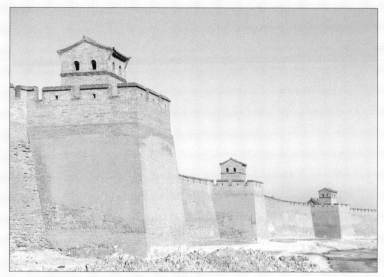

平遥古城

北緯37度12分　東経112度09分

上記地図の⓲

交通アクセス　●太原からバス、或は、車で3時間。人力自転車で城壁を一周できる。

蘇州の古典庭園

英語名	Classical Gardens of Suzhou
遺産種別	文化遺産

登録基準　（ⅰ）人類の創造的天才の傑作を表現するもの。
　　　　　（ⅱ）ある期間を通じて、または、ある文化圏において、建築、技術、記念碑的芸術、
　　　　　　　　町並み計画、景観デザインの発展に関し、人類の価値の重要な交流を示すもの。
　　　　　（ⅲ）現存する、または、消滅した文化的伝統、または、文明の、唯一の、または、少なくとも稀な
　　　　　　　　証拠となるもの。
　　　　　（ⅳ）人類の歴史上重要な時代を例証する、ある形式の建造物、建築物群、技術の集積、
　　　　　　　　または、景観の顕著な例。
　　　　　（ⅴ）特に、回復困難な変化の影響下で損傷されやすい状態にある場合における、
　　　　　　　　ある文化（または、複数の文化）或は、環境と人間との相互作用を代表する伝統的集落、
　　　　　　　　または、土地利用の顕著な例。

登録年月　　1997年12月（第21回世界遺産委員会ナポリ会議）
　　　　　　2000年12月（第24回世界遺産委員会ケアンズ会議）登録範囲の拡大

登録物件の概要　蘇州の古典庭園は、江蘇省の東部、「東洋のベニス」といわれる水郷が印象的
な歴史文化都市 蘇州にある。蘇州の古典庭園は、自然景観を縮図化した中国庭園の中でも、そ
の四大名園（滄浪亭、獅子林、拙政園、留園）は名作である。10～18世紀（宋、元、明、清）
に造られた山水、花鳥と文人の書画で飾られ、自然と文化がうまく融合している。なかでも、
拙政園は、蘇州最大の庭園で、北京の頤和園、承徳の避暑山荘、蘇州の留園と並んで中国の四
大名園の一つにも数えられている。拙政園は、全体の配置は水が中心で、水の面積が約5分の3
を占めており、庭園は、東、中、西の三部分に分かれ、中園は全園の精華である。世界遺産登
録は、当初、拙政園、留園、網師園、環秀山荘の4つの構成資産であったが、2000年に、滄浪
亭、獅子林、芸圃、退思園などが追加登録された。

分類	古典庭園
時代区分	16～18世紀（宋、元、明、清）
見所	●拙政園（中国四大名園、蘇州四大名園の一つ） ●留園（中国四大名園、蘇州四大名園の一つ） ●網師園 ●環秀山荘 ●滄浪亭（蘇州四大名園の一つ） ●獅子林（蘇州四大名園の一つ） ●芸圃 ●退思園
ゆかりの人物	蘇舜欽（北宋の詩人　滄浪亭）
物件所在地	江蘇省蘇州市、江蘇省呉江市同里
行事	蘇州国際シルク祭　9月～10月
文化施設	●蘇州民俗博物館　蘇州市湯儒巷32号 ●蘇州シルク博物館　蘇州市人民路661号
日本との関係	●蘇州市と石川県金沢市、三重県名張市、京都府亀岡市、大阪府池田市、それに、 　蘇州市滄浪区と福岡県広川町、蘇州市平江区と長崎県諫早市とは姉妹都市の 　関係、蘇州市蘇州区と大分県豊後大野市とは友好姉妹都市の関係にある。
参考URL	http://whc.unesco.org/en/list/813

蘇州の古典庭園　退思園

北緯31度19分　東経120度37分

上記地図の⓳

交通アクセス　●蘇州へは上海から列車で約1時間。

北京の頤和園

英語名	**Summer Palace, an Imperial Garden in Beijing**
遺産種別	文化遺産

登録基準 （ⅰ）人類の創造的天才の傑作を表現するもの。
（ⅱ）ある期間を通じて、または、ある文化圏において、建築、技術、記念碑的芸術、
町並み計画、景観デザインの発展に関し、人類の価値の重要な交流を示すもの。
（ⅲ）現存する、または、消滅した文化的伝統、または、文明の、唯一の、または、少なくとも稀な
証拠となるもの。

登録年月 1998年12月（第22回世界遺産委員会京都会議）

登録遺産の面積 **コア・ゾーン** 297ha **バッファー・ゾーン** 5,595ha

登録遺産の概要 北京の頤和園（イーホーユアン）は、北京市内から西へ10km離れた海淀区にある中国最大の皇室庭園の一つである避暑山荘。頤和園は、初めは1153年に建造された皇帝の行宮であった。1860年に英仏連合軍によって破壊されたが1888年に西太后慈禧によって再建され、完工後に頤和園という名前になった。頤和園は、仁寿殿を中心とする政治活動区、玉瀾堂、楽寿堂などの皇帝の生活区、そして、昆明湖（220ha）と万寿山（高さ58.59m）からなる風景遊覧区に大別される。総面積は290haで、そのうち昆明湖が約4分の3を占めている。園は3000余りの殿宇があり、山と湖の形に基づいた配置がなされ、建築群は西山の群峰を借景に変化に富んだ景観を作り出している。長廊（長さ728m、中国園林建築の中で最長）、十七孔橋、石舫（清晏坊、石塊を積み上げ、彫刻を施した長さ36mの石の船）、仏香閣（高さ41m）などは、頤和園のシンボルとして有名。中国四大名園（北京の頤和園、承徳の避暑山荘、蘇州の拙政園、留園）の一つ。頤和園は、1924年以後、公園として一般公開された。

分類	古典庭園、皇室庭園、山、湖、景観
時代区分	遼、金、明、清
見所	●仁寿殿を中心とする政治活動区
	●玉瀾堂、楽寿堂などの皇帝の生活区
	●昆明湖と万寿山からなる風景遊覧区
開放時間	6時30分〜18時
ゆかりの人物	西太后慈禧（1835〜1908年）
物件所在地	北京市海淀区
伝統行事	北京国際観光文化祭（北京市 9月4日〜9月9日）
日本との関係	北京市海淀区と東京都練馬区とは姉妹都市の関係にある。
課題	大規模な改修工事に伴う素材や形状などの真正性の確保。
脅威	観光圧力
備考	頤和園の近隣には中国の名門大学の北京大学がある。
参考URL	**http://whc.unesco.org/en/list/880**

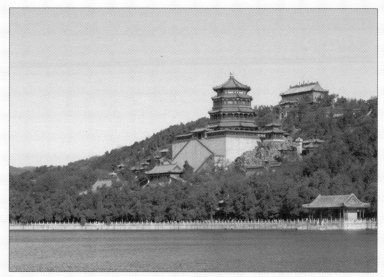

北京の頤和園

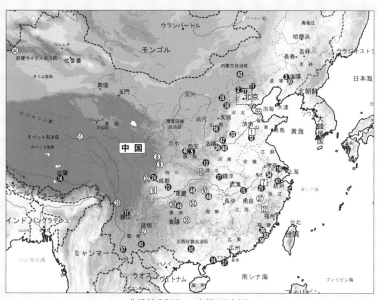

北緯39度54分　東経116度8分

上記地図の❷⓿

交通アクセス　●北京市地下鉄4号線北宮門駅から頤和園へは約2分。

北京の天壇

英語名	Temple of Heaven:an Imperial Sacrificial Altar in Beijing
遺産種別	文化遺産

登録基準 　（ⅰ）人類の創造的天才の傑作を表現するもの。
　　　　　（ⅱ）ある期間を通じて、または、ある文化圏において、建築、技術、記念碑的芸術、
　　　　　　　　町並み計画、景観デザインの発展に関し、人類の価値の重要な交流を示すもの。
　　　　　（ⅲ）現存する、または、消滅した文化的伝統、または、文明の、唯一の、または、少なくとも稀な
　　　　　　　　証拠となるもの。

登録年月 　1998年12月（第22 回世界遺産委員会京都会議）

登録遺産の面積　コア・ゾーン　215ha　　バッファー・ゾーン　3,155.75ha

登録遺産の概要　天壇（テンタン）は、天安門の南、北京市崇文区にある南北1.6km、東西1.7km、面積が約270万㎡もある中国最大の壇廟建築群。天壇は、明の永楽18年(1420年)に創建され、明と清の2王朝の皇帝が毎年天地の神を祭り、皇室先祖、五穀豊穣を祈った所。天壇は、内壇と外壇からなり主な建築物は内壇にある。内壇の北側には、祈年殿、皇乾殿、南側には、圜丘壇、皇穹宇などがある。なかでも、シンボリックな祈年殿は、天壇の主体建築で、直径が32m、高さが8m、ひさしが3層の釘が一切使われていない木造の円形大殿で、壁面には、華麗な彩色の絵が描かれている。天壇の建築デザインは、その後、何世紀にもわたって、中国の国内のみならず、極東の国々の建築にも大きな影響を与えた。また、天壇は市民の公園としても親しまれている。

分類	建造物群、壇廟建築群
時代区分	明、清時代

見所 　　　●祈年殿
　　　　　●皇乾殿
　　　　　●圜丘壇
　　　　　●皇穹宇

開放時間	6時～21時（10月～3月は20時まで）
物件所在地	北京市崇文区天橋南天街
伝統行事	北京国際観光文化祭
課題	大規模な改修工事に伴う素材や形状などの真正性の確保
脅威	観光圧力
備考	北京市内には、故宮を中心に、東には太陽神を祀った日壇公園（朝陽区）西には、月壇公園（西城区）、南には、五穀豊穣を祈った天壇公園（崇文区）、北には、大地の神を祀った地壇公園（東城区）の天地日月の4つの公園が位置する。
参考URL	http://whc.unesco.org/en/list/881

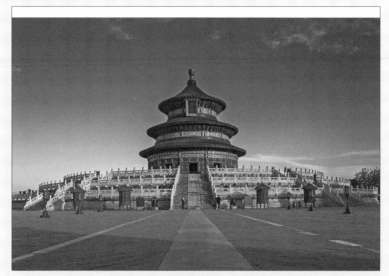

北京の天壇

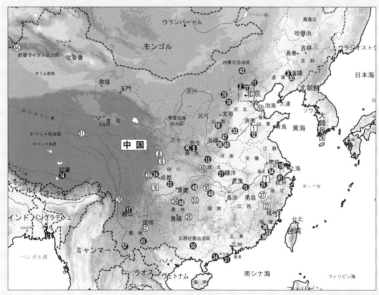

北緯39度50分　東経116度26分

上記地図の㉑

交通アクセス　●地下鉄5号線、天壇東門駅から徒歩約11分。

武 夷 山

英語名	**Mount Wuyi**
遺産種別	複合遺産

登録基準　(iii) 現存する、または、消滅した文化的伝統、または、文明の、唯一の、または、少なくとも稀な証拠となるもの。
(iv) 人類の歴史上重要な時代を例証する、ある形式の建造物、建築物群、技術の集積、または、景観の顕著な例。
(vii) もっともすばらしい自然的現象、または、ひときわすぐれた自然美をもつ地域、及び、美的な重要性を含むもの。
(x) 生物多様性の本来的保全にとって、もっとも重要かつ意義深い自然生息地を含んでいるもの。これには、科学上、または、保全上の観点から、すぐれて普遍的価値をもつ絶滅の恐れのある種が存在するものを含む。

登録年月　1999年12月（第23回世界遺産委員会マラケシュ会議）

登録遺産の面積　99,975ha（自然遺産登録地域）

登録物件の概要　武夷山（ウーイーシャン）は、福建省と江西省が接する国立風景区にある。「鳥の天国、蛇の王国、昆虫の世界」と称され、茫々とした亜熱帯の森林には、美しい白鷺、猿の群れ、そして、珍しい鳥、昆虫、木、花、草が数多く生息しており、国立自然保護区や1987年には、ユネスコの「人間と生物圏計画」（MAB）の生物圏保護区にも指定されている。また、脈々とそびえる武夷山系の最高峰（海抜2158m）の黄崗山は、「華東の屋根」とも称されている。武夷山は、交錯する渓流、勢いよく流れ落ちる滝の風景もすばらしく、有名な九曲渓では、漂流を楽しむことも出来る。また、唐代から武夷山中には、寺院や廟が建てられ、磨崖仏や碑文なども残っている。

分類 IUCNの管理カテゴリー	自然景観、生物多様性、山岳、峡谷・渓流、歴史的建造物 IV. 種と生息地保護管理地域（**Habitats/Species Management Area**） V. 景観保護地域（**Protected Landscape**）
時代区分	唐代
見所	●武夷山自然保護区　　●九曲渓風景区 ●玉女峰　　　　　　　●武夷宮風景区 ●宋街（朱熹記念館など）●大王峰 ●雲窩天遊峰風景区　　　●一線天風景区 ●水簾洞風景区　　　　　●虎嘯岩風景区 ●桃源洞風景区
ゆかりの人物	朱熹（朱子。1130〜1200年。宋代の哲学者で、朱子学の祖）
物件所在地	福建省
保護管理	中国住宅都市農村建設部 福建省建設委員会
日本との関係	福建省は、長崎県、沖縄県と姉妹自治体関係にある。
備考 参考URL	武夷山は、ウーロン茶の最高級品として名高い武夷岩茶の産地としても有名。 **http://whc.unesco.org/en/list/911**

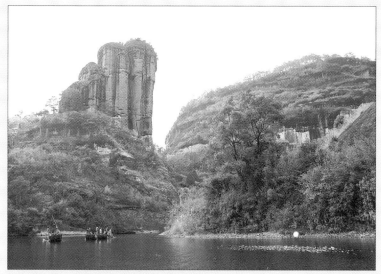

武夷山

北緯27度43分　東経117度40分

上記地図の22

交通アクセス　●武夷山市から車。

大 足 石 刻

英語名	**Dazu Rock Carvings**
遺産種別	**文化遺産**

登録基準 　（ⅰ）人類の創造的天才の傑作を表現するもの。
　　　　　　（ⅱ）ある期間を通じて、または、ある文化圏において、建築、技術、記念碑的芸術、
　　　　　　　　　町並み計画、景観デザインの発展に関し、人類の価値の重要な交流を示すもの。
　　　　　　（ⅲ）現存する、または、消滅した文化的伝統、または、文明の、唯一の、または、少なくとも稀な
　　　　　　　　　証拠となるもの。

登録年月 　　　1999年12月（第23回世界遺産委員会マラケシュ会議）

登録遺産の概要　大足石刻（ダァズシク）は、重慶市街から160km離れた四川盆地の中にある大足県内の北山（Beishan）、宝頂山（Baodingshan）、南山（Nanshan）、石篆山（Shizhuanshan）、石門山（Shimenshan）一帯の断崖にある摩崖造像の総称。これらは、中国の晩期の石刻芸術の精華を集めた独特な風格をもち、甘粛省の敦煌にある莫高窟、山西省の大同にある雲崗石窟、河北省の洛陽にある龍門石窟に並ぶ秀作。この一帯には76の石窟があり、合わせて10万体の石像があり、石刻銘文は10万字にも及ぶ。仏教の石像を主としているが、儒教と道教の石像もある。唐（618〜907年）の末期に掘削と彫刻が始まった大足石刻は、五代を経て、両宋時代に最盛期を迎えた。なかでも宝頂山の石刻は、規模、精巧さ、内容のいずれにおいても圧巻で、大仏湾と呼ばれる崖の摩岩仏、全長が31mもある釈迦涅槃像は、きわめて芸術価値が高い。また、北山の心神車窟の普賢菩薩の像は、美しい東洋の女性の形に模して造られたといわれ、面立ちがきりっと美しいので、東洋のビーナスと称えられている。中国重点保護文化財。

分類	仏教遺跡、石窟、石像
時代区分	唐末期の景福元年、五代、宋（南宋の紹興年間に竣工）、明、清
見所	●中国晩期の石像芸術の手本 ●規模の大きく内容が豊富な石刻、集中している石像 ●宝頂山　釈迦涅槃聖跡図 ●北山　心神車窟、釈迦像、文殊菩薩、普賢菩薩、日月観音
ゆかりの人物	趙智鳳（南宋の名僧　宝頂山）
物件所在地	重慶市大足区北山、宝頂山、南山、石篆山、石門山
文化施設	重慶大足石刻美術博物館
日本との関係	重慶市と広島市とは姉妹都市関係にある。
参考URL	**http://whc.unesco.org/en/list/912**

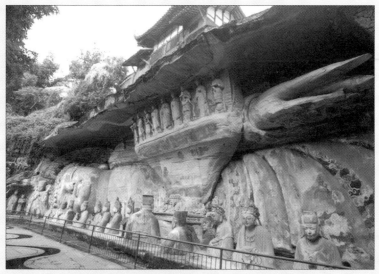

大足石刻　31mもの長い釈迦涅槃像が横たわる「釈迦涅槃聖跡図」

北緯29度42分　東経105度42分

上記地図の❷❸

交通アクセス　●重慶から大足までは車で2時間、或は、重慶から列車で大足駅まで。

青城山と都江堰の灌漑施設

英語名	Mount Qincheng and the Dujiangyan Irrigation System
遺産種別	文化遺産

登録基準 　(ii) ある期間を通じて、または、ある文化圏において、建築、技術、記念碑的芸術、町並み計画、景観デザインの発展に関し、人類の価値の重要な交流を示すもの。
　　　　　　(iv) 人類の歴史上重要な時代を例証する、ある形式の建造物、建築物群、技術の集積、または、景観の顕著な例。
　　　　　　(vi) 顕著な普遍的な意義を有する出来事、現存する伝統、思想、信仰、または、芸術的、文学的作品と、直接に、または、明白に関連するもの。

登録年月 　2000年年12月（第24回世界遺産委員会ケアンズ会議）

登録遺産の概要　青城山と都江堰の灌漑施設は、成都の西58kmにある都江堰市にある。チベット高原の東端にある青城山（1800m）は、灌県の南西15kmにあり、36の山峰、38の道教の寺院、108か所の名勝を有する名山。山全体が囲まれた城の様に見えるので、青城と名づけられた。青城山は、アジアで最も信仰されている宗教の一つである道教（始祖 張道陵）の発祥地であり、上清宮、天師洞、建福宮など一連の古寺と庭園が残されており観光リゾート地にもなっている。一方、2000年の歴史を有する都江堰の灌漑施設は、青城山の北東約15km、成都平原に注ぐ岷江の上流にある。古代中国が紀元前2世紀から建造した世界最古の水利技術の発展を示す水利施設であり現在も四川盆地の農業用に使用されている。万里の長城と同時期に造られた巨大な水利施設は、山川と平野を繋ぐ要衝に築造され、堰堤を利用せずに引水する建築様式が取り入れられた。水量を調節する堰堤である分水魚嘴、排水路である飛沙堰、水を引く入口である宝瓶口の3部分で構成されている。都江堰の一帯は、旧跡、庭園、つり橋など田園風景が美しく、人々と水との闘いなど数々の伝説が残されている。青城山と都江堰の灌漑施設は、2008年5月12日に発生したマグニチュード8.0（中国地震局）の大地震によって、深刻な被害を被り、復興が行なわれている。

分類	名勝旧跡、寺院、土木遺産、灌漑施設
時代区分	秦

見所 　青城山　　●山門
　　　　　　　　　　　●道教寺院のある前山
　　　　　　　　　　　●仏教寺院のある後山
　　　　　都江堰　　●二王廟の楼閣から見た景観

ゆかりの人物 　張道陵（道教の始祖）、李氷親子（都江堰築造者）

物件所在地 　四川省都江堰市

日本との関係 　●四川省は、山梨県、広島県と姉妹自治体関係にある。
　　　　　　　　　●都江堰市は、山梨県南アルプス市、甲斐市、中央市、昭和町、広島県大竹市と姉妹都市関係にある。

参考URL 　http://whc.unesco.org/en/list/1001

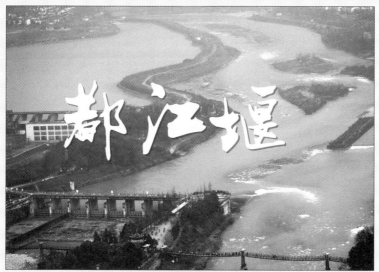

都江堰

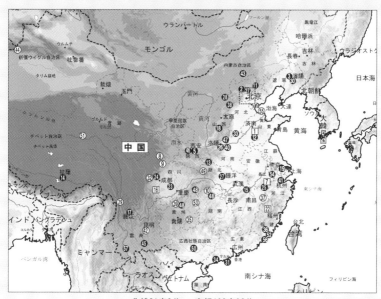

北緯31度0分　東経103度36分
上記地図の㉔

交通アクセス　●青城山　都江堰市から車で30分。ロープウェイがある。
　　　　　　　●都江堰　成都から車で2時間。

安徽省南部の古民居群-西逓村と宏村

英語名	Ancient Villages in Southern Anhui-Xidi and Hongcun
遺産種別	文化遺産

登録基準　（ii）ある期間を通じて、または、ある文化圏において、建築、技術、記念碑的芸術、
　　　　　　　町並み計画、景観デザインの発展に関し、人類の価値の重要な交流を示すもの。
　　　　　　（iv）人類の歴史上重要な時代を例証する、ある形式の建造物、建築物群、技術の集積、
　　　　　　　または、景観の顕著な例。
　　　　　　（v）特に、回復困難な変化の影響下で損傷されやすい状態にある場合における、
　　　　　　　ある文化（または、複数の文化）或は、環境と人間との相互作用を代表する伝統的集落、
　　　　　　　または、土地利用の顕著な例。

登録年月　　　2000年年12月（第24回世界遺産委員会ケアンズ会議）

登録遺産の面積　コア・ゾーン　52ha　　バッファー・ゾーン　730ha

登録物件の概要　安徽（アンホイ）省南部の古民居群は、黄山市の黟県、歙県、績溪などに残さ
れており、その数は400余りに及び鑑賞価値も高い。明、清時代につくられたこれらの民居のほ
とんどは、両面屋根造りで、馬頭櫓と呼ばれる反り返った軒を持ち、黒い煉瓦で敷かれ、白い
壁に支えられている。古代民居のほとんどは名高い安徽派の竹、木、煉瓦、石の彫刻が施され
ており、庭園の鑑賞価値も高い。なかでも黟県の西逓村と宏村の2つの集落の民居や都市区画
は、中国の伝統村落として特に良く保存されている。西逓村は、面積13ha、14〜19世紀の祠堂
が3棟、牌楼が一つ、古民居が224棟も残されており「明清民居博物館」と称されている。南宋
時代の1131年に創られた宏村は、村全体が牛の形を呈しており、白壁が印象的な古民居が137
棟、400年の歴史を持つ月沼、南湖、水（土川）などの水利工程の施設が残っている。

分類	伝統的集落、古民居群
時代区分	明、清時代
見所	西逓村　●14世紀から19世紀の祠堂3棟、牌楼、古民居224棟。
	宏村　　●明、清時代の建築137棟、400年の歴史を持つ月沼、南湖、
	水（土川）などの水利工程の施設。
	●路上市場
ゆかりの人物	李白（西逓村を「この世の外の桃源郷」と称えた）
物件所在地	安徽省黄山市黟県西逓村、宏村
日本との関係	●安徽省は高知県と、黄山市は大阪府藤井寺市と姉妹自治体関係にある。
備考	西逓村などへの入村は外国人通行証が必要。
参考	●黄山市観光局
	●潜口明代民居博物館（屯渓から車で30分）
参考URL	http://whc.unesco.org/en/list/1002

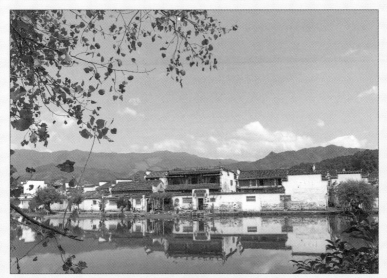

西逓村

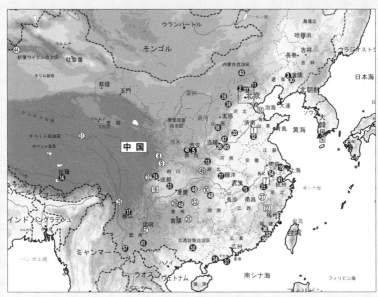

北緯29度54分　東経117度59分
上記地図の㉕

交通アクセス　●西逓村　黄山市内から車で約2時間。
　　　　　　　●宏村　　黄山市内から車で約2時間30分。

龍　門　石　窟

英語名	**Longmen Grottoes**
遺産種別	文化遺産
登録基準	（ⅰ）人類の創造的天才の傑作を表現するもの。
	（ⅱ）ある期間を通じて、または、ある文化圏において、建築、技術、記念碑的芸術、
	町並み計画、景観デザインの発展に関し、人類の価値の重要な交流を示すもの。
	（ⅲ）現存する、または、消滅した文化的伝統、または、文明の、唯一の、
	または、少なくとも稀な証拠となるもの。

登録年月　　　　2000年年12月（第24回世界遺産委員会ケアンズ会議）

登録遺産の概要　龍門（ロンメン）石窟は、河南省洛陽の南14km、伊水の両岸の龍門山（西山）と香山（東山）の岩肌に刻み込まれた仏教石窟群である。龍門の石窟と壁龕（へきがん）は、北魏朝後期（493年）から唐朝初期（907年）にかけての中国最大規模かつ最も感動的な造形芸術の集大成。代表的な石窟は、北魏時代の古陽洞、賓陽洞、蓮花洞と唐時代の潜渓寺洞、万仏洞などで圧巻。龍門石窟で見られる美術は仏教から題材をとったものばかりであり、中国の石仏彫刻の最盛期を代表している。敦煌の莫高窟、大同の雲崗石窟と並び中国三大石窟の一つに数えられている。

分類	仏教石窟寺院、石像、石碑、仏塔
時代区分	北魏朝後期（493年）～唐朝初期（907年）
見所	●石窟約2,000個、石像10万、石碑作品3,600余り、仏塔約40座
	●最も代表的な石窟は北魏の古陽洞、賓陽洞、蓮花洞と唐時代の潜渓寺、
	万仏洞、奉先寺、看経寺など
	●中国の歴史上唯一の女帝則天武后の命によって造られた奉先寺の露天の石像
	（高さ17.14mの廬舎那仏、両側の対の菩薩、天王、力士と供養する人）
ゆかりの人物	北魏の孝文帝、則天武后
物件所在地	河南省洛陽市
伝統行事	洛陽ボタン花展示大会（洛陽市　毎年4月15～25日）
日本との関係	●大阪市立美術館、大原美術館が龍門石窟の石仏を所蔵。
	●2001年度からユネスコ日本信託基金により石窟保護事業が実施されている。
	●龍門石窟研究所、東京文化財研究所、文化財保護振興財団の3者による
	人材養成、研究交流などの諸事業が行なわれている。
	●河南省は、三重県と姉妹自治体関係にある。
	●洛陽市は、福島県須賀川市、岡山県岡山市、奈良県橿原市と姉妹都市関係に
	ある。
参考URL	**http://whc.unesco.org/en/list/1003**

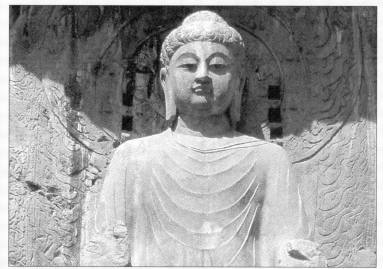

龍門石窟

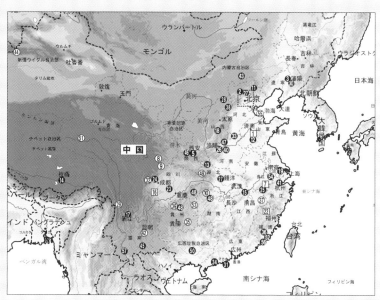

北緯34度28分　東経112度28分

上記地図の㉖

交通アクセス　●洛陽から53路バスで、龍門橋下車。

明・清王朝の陵墓群

英語名	Imperial Tombs of the Ming and Qing Dynasties
遺産種別	文化遺産

登録基準　（ⅰ）人類の創造的天才の傑作を表現するもの。
　　　　　（ⅱ）ある期間を通じて、または、ある文化圏において、建築、技術、記念碑的芸術、
　　　　　　　　町並み計画、景観デザインの発展に関し、人類の価値の重要な交流を示すもの。
　　　　　（ⅲ）現存する、または、消滅した文化的伝統、または、文明の、唯一の、または、少なくとも稀な
　　　　　　　　証拠となるもの。
　　　　　（ⅳ）人類の歴史上重要な時代を例証する、ある形式の建造物、建築物群、技術の集積、
　　　　　　　　または、景観の顕著な例。
　　　　　（ⅵ）顕著な普遍的な意義を有する出来事、現存する伝統、思想、信仰、または、芸術的、
　　　　　　　　文学的作品と、直接に、または、明白に関連するもの。

登録年月　　2000年年12月（第24回世界遺産委員会ケアンズ会議）
　　　　　　2003年年 7 月（第27回世界遺産委員会パリ会議）登録範囲の拡大
　　　　　　2004年年 7 月（第28回世界遺産委員会蘇州会議）登録範囲の拡大

登録遺産の概要　明・清王朝の陵墓群は、湖北省の鍾祥にある明顯陵、河北省の遵化にある清東
陵、河北省易県にある清西陵、遼寧省瀋陽市にある清昭陵、清福陵、清永陵、北京市の明十三
陵、江蘇省南京市の明孝陵からなる。伝統的な建築デザインと装飾を施した多数の建物を建設
するために、古来の風水の思想に則って慎重に立地は選定された。明・清皇室の陵墓群は、中
国の封建時代特有の世界観と権力の概念が5世紀にわたって受け継がれている。明・清皇室の陵
墓群は、異なった歴史的プロセスを経て、河北省、湖北省、江蘇省、北京市、遼寧省などに分
布している。2003年には、北京市の明十三陵、江蘇省南京市の明孝陵が、2004年には、遼寧省
瀋陽市にある清王朝の皇帝墓3基が追加登録された。

分類　　　　陵墓群
時代区分　　明、清時代

見所　　　●明顯陵　湖北省鍾祥市北部にある明の初代皇帝の父、共叡献皇帝とその妻。
　　　　　　　　　　明代最大の陵墓
　　　　　●清東陵　河北省遵化市にある清朝の康熙帝、乾隆帝、西太后など5人の皇帝
　　　　　　　　　　などの陵墓
　　　　　●清西陵　河北省易県にある清朝の雍正帝、傅儀などの陵墓
　　　　　●明十三陵　北京市郊外にある永楽帝など明代の13人の皇帝と皇后の陵墓
　　　　　●明孝陵　江蘇省南京市の紫金山の中腹にある明の初代皇帝朱元璋の陵墓
　　　　　●清福陵　遼寧省瀋陽市東郊外にある清の太祖ヌルハチ帝と孝慈皇后エホナラ氏
　　　　　　　　　　の陵墓
　　　　　●清昭陵　遼寧省瀋陽市北部にある清の太宗皇太極帝と孝端文皇后ボルジジト
　　　　　　　　　　氏の陵墓
　　　　　●清永陵　遼寧省撫順市新賓満族自治県にある満州族の祖陵

ゆかりの人物　朱元璋、永楽帝、康熙帝、乾隆帝、雍正帝、太祖ヌルハチ帝など

物件所在地　湖北省鍾祥市、河北省遵化市、河北省易県、北京市、江蘇省南京市、
　　　　　　遼寧省瀋陽市、撫順市

参考URL　　http://whc.unesco.org/en/list/1004

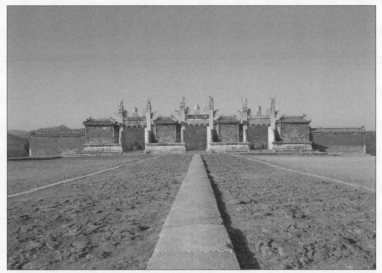

清東陵　龍風門

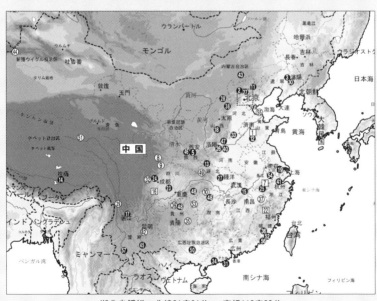

湖北省鍾祥　北緯31度01分　東経112度39分

上記地図の**㉗**

交通アクセス　　●明十三陵へは、北京駅からバス。神路、長陵、定陵のバス停留所がある。

雲 崗 石 窟

英語名	**Yungang Grottoes**
遺産種別	文化遺産

登録基準 　（ⅰ）人類の創造的天才の傑作を表現するもの。
　　　　　　（ⅱ）ある期間を通じて、または、ある文化圏において、建築、技術、記念碑的芸術、
　　　　　　　　　町並み計画、景観デザインの発展に関し、人類の価値の重要な交流を示すもの。
　　　　　　（ⅲ）現存する、または、消滅した文化的伝統、または、文明の、唯一の、または、少なくとも稀な
　　　　　　　　　証拠となるもの。
　　　　　　（ⅳ）人類の歴史上重要な時代を例証する、ある形式の建造物、建築物群、技術の集積、
　　　　　　　　　または、景観の顕著な例。

登録年月　　　　2001年12月（第25回世界遺産委員会ヘルシンキ会議）

登録遺産の面積　**コア・ゾーン**　348.75 ha　　　**バッファー・ゾーン**　846.81 ha

登録遺産の概要　雲崗石窟は、山西省北部、石炭の街としても有名な大同市の西16kmの武周山の麓にある中国の典型的な石彫芸術である。雲崗石窟は、敦煌の莫高窟、洛陽の龍門石窟と並んで、中国三大石窟の一つに数えられる有名な仏教芸術の殿堂。雲崗石窟は、北魏の皇帝拓跋濬（僧曇曜）が4人の先帝（道武帝・明元帝・太武帝・太子晃）を偲んで造営した。1500年前の北魏時代から断崖に掘削され、453～525年の比較的短い期間に造られた。東西1kmに、雲崗石窟最大の高さ25m、幅42mの第3窟、最も古く雲崗石窟のシンボルともいえる露天大仏（第20窟）がある第16～第20窟の曇曜五窟、また、五花窟（五華洞）と呼ばれる第9～第13窟など53の石窟と5万1000点以上の石像が残っている。雲崗石窟は、中国文化と共にインドのガンダーラ・グプタ様式や中央アジア様式の影響を受け、また、後世にも重要な影響を与えた。雲崗石窟は、1902年に日本人の伊東忠太東京帝国大学教授（築地本願寺を設計した学者）によって発見され、世間の注目を浴びた。大同市にあることから大同石窟とも呼ばれている。

分類	石窟、仏教芸術
時代区分	北魏時代
見所	●雲崗石窟最大の高さ25m、幅42mの第3窟。高さ10mの石像が鎮座。
	●最も古い第16～第20窟の曇曜五窟　なかでも第20窟の露天大仏
	●五花窟（五華洞）と呼ばれる第9～第13窟

ゆかりの人物	北魏の皇帝拓跋濬（僧曇曜）、文成帝（位452～465年）
物件所在地	山西省大同市
日本との関係	山西省は埼玉県と、大同市は福 岡県大牟田市と姉妹自治体関係にある。
備考	●398年に鮮卑族の拓跋氏が大同に都に定め、北魏王朝を建国した当時は、平城と呼ばれた。日本の奈良の平城京の原型はここにあったといわれている。
	●雲崗石窟の第20窟を描いた平山郁夫画伯の作品「雲崗石佛」は有名。
参考URL	**http://whc.unesco.org/en/list/1039**

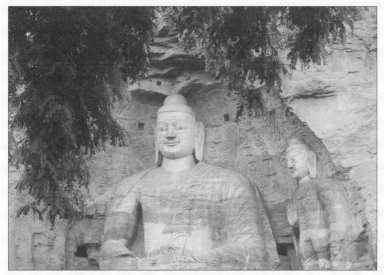

雲崗石窟　第20窟　露天大仏

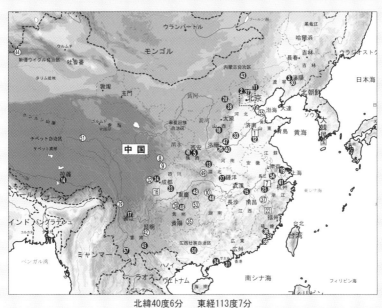

北緯40度6分　東経113度7分

上記地図の❷❽

交通アクセス　●大同市内から車、或は、バスで90分。

雲南保護地域の三江併流

英語名	**Three Parallel Rivers of Yunnan Protected Areas**
遺産種別	自然遺産

登録基準

(vii) もっともすばらしい自然的現象、または、ひときわすぐれた自然美をもつ地域、及び、美的な重要性を含むもの。

(viii) 地球の歴史上の主要な段階を示す顕著な見本であるもの。これには、生物の記録、地形の発達における重要な地学的進行過程、或は、重要な地形的、または、自然地理的特性などが含まれる。

(ix) 陸上、淡水、沿岸、及び、海洋生態系と動植物群集の進化と発達において、進行しつつある重要な生態学的、生物学的プロセスを示す顕著な見本であるもの。

(x) 生物多様性の本来的保全にとって、もっとも重要かつ意義深い自然生息地を含んでいるもの。これには、科学上、または、保全上の観点から、すぐれて普遍的価値をもつ絶滅の恐れのある種が存在するものを含む。

登録年月	2003年7月 (第27回世界遺産委員会パリ会議)
登録遺産の面積	**コア・ゾーン** 939,441ha **バッファー・ゾーン** 758,977ha

登録遺産の概要 雲南保護地域の三江併流は、中国南西部の雲南省北西部にあり、面積が170万haにも及ぶ国立公園内にある7つの保護区群からなる。雲南保護地域の三江併流は、美しい自然景観が特色で、豊かな生物多様性、地質学、地形学、それに、地理学上も大変重要である。例えば、動物種の数は、700種以上で中国全体の25%以上、高山植物は、6000種以上で20%にも及ぶ。1998年に指定された三江併流国家重点風景名勝区の名前は、雲南省北西部を170km以上にもわたり並行して流れる怒江、金沙江、瀾滄江の3つの川に由来する。東方に流れる金沙江は、中国最長の長江上流の流入河川の一つである。瀾滄江は、北から南に流れ、メコン川の上流となる。怒江は、北から南に蛇行しミャンマーを貫流するサルウィン川の上流となる。三江は、海抜760mの怒江大峡谷から、海抜4000mの碧羅雪山、海抜6740mの前人未踏の梅里雪山に至るまで、雪山、氷山、氷河、カルスト洞窟、鍾乳洞、高山湖沼、森林、平原、沼地などの変化に富んだ地形、それに、貴重な動植物が生息する生物多様性を誇る。一方、雲南保護地域は、顔に刺青を入れた紋面の女性のいる独龍族などが住んでいる中国でも屈指の秘境である。

分類	自然景観、地形・地質、生態系、生物多様性、国立公園
生物地理地区	四川高原 (Szechuan Highlands 2.39.12)
IUCNの管理カテゴリー	厳正自然保護区 (**Strict Nature Reserve**)
	資源保護管理地域 (**Managed Resource Protected Area**)
動物	レッサーパンダ、ベンガル虎、金絲猿、白眉手長猿
植物	高山植物、野生ツツジ、石楠花
物件所在地	麗江市 (ロコ湖、寧浪イ族自治県、石鼓鎮、虎跳峡鎮など)
	怒江リス族自治州 (六庫鎮、福貢県、貢山独龍族、怒族自治県など)
	シャングリラ県、徳欽県、維西リス族自治県
土地所有	中国国家、雲南省、
	迪慶蔵族自治州、怒江リス族自治州、麗江市
管理	中華人民共和国 雲南省三江併流風景名勝区管理事務所
脅威	ダム建設
参考URL	**http://whc.unesco.org/en/list/1083**

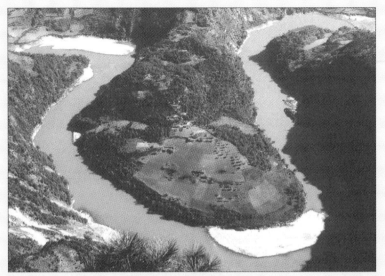

三江併流（怒江第一湾）

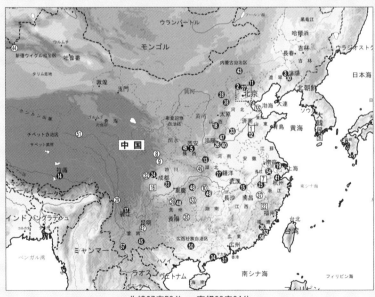

北緯27度53分　東経98度24分

上記地図の㉙

交通アクセス　　●昆明から麗江や六庫までは飛行機。そこからはバス或は車。

古代高句麗王国の首都群と古墳群

英語名	Capital Cities and Tombs of the Ancient Koguryo Kingdom
遺産種別	文化遺産

登録基準　（ⅰ）人類の創造的天才の傑作を表現するもの。
　　　　　（ⅱ）ある期間を通じて、または、ある文化圏において、建築、技術、記念碑的芸術、
　　　　　　　　町並み計画、景観デザインの発展に関し、人類の価値の重要な交流を示すもの。
　　　　　（ⅲ）現存する、または、消滅した文化的伝統、または、文明の、唯一の、または、少なくとも稀な
　　　　　　　　証拠となるもの。
　　　　　（ⅳ）人類の歴史上重要な時代を例証する、ある形式の建造物、建築物群、技術の集積、
　　　　　　　　または、景観の顕著な例。
　　　　　（ⅴ）特に、回復困難な変化の影響下で損傷されやすい状態にある場合における、
　　　　　　　　ある文化（または、複数の文化）或は、環境と人間との相互作用を代表する伝統的集落、
　　　　　　　　または、土地利用の顕著な例。

登録年月　　　2004年7月（第28回世界遺産委員会蘇州会議）

登録遺産の面積　コア・ゾーン　4,164.86ha　**バッファー・ゾーン**　14,142.44ha

登録物件の概要　古代高句麗王国の首都群と古墳群は、中国の東北地方、渾江流域の遼寧省桓仁市と鴨緑江流域の吉林省集安市に分布する。高句麗は紀元前3世紀頃に、騎馬民族の扶余族の一集団が北方から遼寧省桓仁市付近に移住し、高句麗最初の山城を、五女山上に築いて都城としたのが始まりといわれている。古代高句麗王国の首都群と古墳群は、高句麗初期の山城である五女山城（桓仁市）、平地城である国内城（集安市）、山城である丸都山城（集安市）の3つの都市遺跡と高句麗中・後期の14基の皇族古墳と26基の貴族古墳からなる40基の陵墓群（集安市）が含まれる。陵墓群は、有名な好太王（広開土王）碑、将軍塚、大王陵があり、また、舞踊塚、角抵塚、散蓮花塚、三室塚、通溝四神塚などの壁画古墳からなる。陵墓群の中には、優れた設計技術を示すものもあり、その構造や壁画などは人類の創造性を示すものである。

分類	首都遺跡群、古墳群
年代区分	紀元前3世紀～紀元後7世紀
物件所在地	遼寧省桓仁満族自治県、吉林省集安市
活用	五女山城資料館
脅威	●開発 ●洪水 ●地震
日本との関係	遼寧省は神奈川県、富山県と、吉林省は宮城県と姉妹自治体関係にある。
参考URL	http://whc.unesco.org/en/list/1135

0

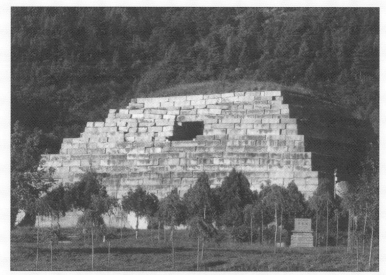

古代高句麗王国の首都群と古墳群　将軍塚

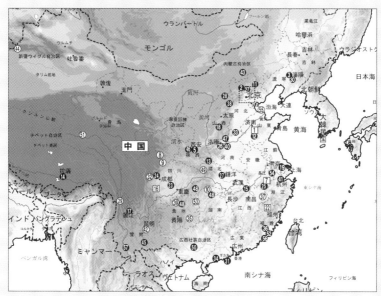

北緯41度09分　東経126度11分

上記地図の❸⓿

交通アクセス　●集安市へは、長春市から車で約7時間。
　　　　　　　●集安市へは、瀋陽市から車で約8時間。

澳門（マカオ）の歴史地区

英語名	Historic Centre of Macao
遺産種別	文化遺産

登録基準　(ii) ある期間を通じて、または、ある文化圏において、建築、技術、記念碑的芸術、町並み計画、景観デザインの発展に関し、人類の価値の重要な交流を示すもの。
(iii) 現存する、または、消滅した文化的伝統、または、文明の、唯一の、または、少なくとも稀な証拠となるもの。
(iv) 人類の歴史上重要な時代を例証する、ある形式の建造物、建築物群、技術の集積、または、景観の顕著な例。
(vi) 顕著な普遍的な意義を有する出来事、現存する伝統、思想、信仰、または、芸術的、文学的作品と、直接に、または、明白に関連するもの。

登録年月　　2005年7月（第29回世界遺産委員会ダーバン会議）

登録遺産の面積　コア・ゾーン　16.1ha　　バッファー・ゾーン　106.8ha

物件の概要　　澳門（マカオ）の歴史地区は、澳門特別行政区のギアの丘など3つの小高い丘に分布する。澳門は、4世紀以上にわたるポルトガル統治時代を経て、1999年12月に中国に返還されたが、1550年代以来、東洋と西洋を結ぶ貿易の中継地点であり、また、カトリック布教の重要な拠点であった。澳門は、ポルトガル文化の影響を大きく受けながらも、中国文化を色濃く残した独自の魅力的な文化を作り上げてきた。澳門の歴史的建造物群の世界遺産は、カテドラル広場、聖オーガスティン広場、聖ドミニコ広場、セナド広場、カモンエス広場、リラウ広場、バラ広場、カンパニー・オブ・ジーザス広場の8つの広場と澳門のシンボル的存在である聖ポール天主堂跡をはじめ、大堂（カテドラル）、聖ヨセフ修道院及び聖堂、聖オーガスティン教会、聖アンソニー教会、聖ローレンス教会、聖ドミニコ教会、ドン・ペドロ5世劇場、モンテの砦、ギア要塞（ギア灯台とギア教会を含む）、カーサ庭園、ロバート・ホートン図書館、プロテスタント墓地、民政総署大楼、媽閣廟、三街會館（關帝廟）、港務局大楼、鄭家大屋、盧屋大屋、仁慈堂、旧城壁、ナーチャ廟の22か所の歴史的、宗教的な建造物群の構成資産からなる。

分類	建造物群
年代区分	16世紀～
普遍的価値	東西の歴史文化、宗教芸術が共存する建造物群
学術的価値	歴史学、建築学

物件所在地　　澳門特別行政区
見所
●聖ポール天主堂跡　　　●聖ヨセフ修道院及び聖堂
●モンテの砦　　　　　　●ギア要塞
●ドン・ペドロ5世劇場　●港務局大楼
●大三巴ナーチャ廟　　　●旧城壁
●民政総署大楼　　　　　●媽閣廟
●鄭家大屋　　　　　　　●仁慈堂

保全管理	マカオ文化局
文化施設	●天主教芸術博物館、マカオ博物館
日本との関係	17世紀に建てられた聖ポール天主堂の建設に日本人キリスタンが係わっていたり、天正遣欧少年使節団も立ち寄ったマカオには日本人の足跡も数多く残されている。

備考　　　　　澳門（マカオ）は、1999年12月に、450年のポルトガル統治下の時代にピリオドを打ち、中国に返還された。

参考URL　　　http://whc.unesco.org/en/list/1110

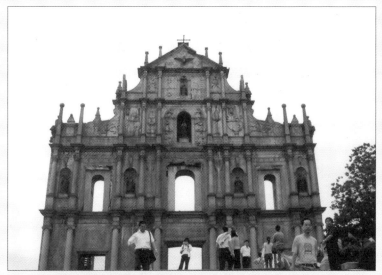

日本人キリシタンが建設に係わった聖ポール天主堂の跡

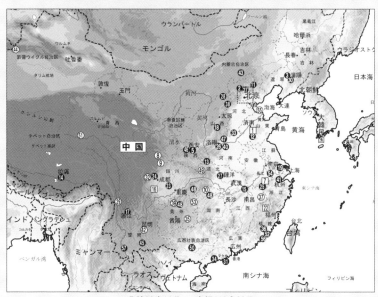

北緯22度11分　東経113度32分

上記地図の㉛

交通アクセス　●マカオへは香港国際空港からフェリーで45分。
　　　　　　　　●マカオ国際空港から車。

四川省のジャイアント・パンダ保護区群－臥龍、四姑娘山、夾金山脈

英語名	Sichuan Giant Panda Sanctuaries - Wolong, Mt. Siguniang and Jiajin Mountains
遺産種別	自然遺産
登録基準	（x）生物多様性の本来的保全にとって、もっとも重要かつ意義深い自然生息地を含んでいるもの。これには、科学上、または、保全上の観点から、すぐれて普遍的価値をもつ絶滅の恐れのある種が存在するものを含む。
登録年月	2006年7月（第30回世界遺産委員会ヴィリニュス会議）
登録遺産の面積	コア・ゾーン　924,500ha　　バッファー・ゾーン　527,100ha
標高	580m（都江堰）～6,250m（四姑娘山）

物件の概要　　四川省のジャイアント・パンダ保護区群は、四川省を流れる大渡河と岷江の間に位置する秦嶺山脈の中にある臥龍など7つの自然保護区と四姑娘山、夾金山など9つの風景名勝区からなる。世界遺産の登録面積は924,500haで、世界の絶滅危惧種のパンダの30％以上が生息する地域である。第三紀の古代の熱帯林からの残存種であるジャイアント・パンダ（大熊猫）の最大の生息地を構成し、繁殖にとって、種の保存の最も重要な地である。また、レッサー・パンダ、ユキヒョウ、ウンピョウの様な他の地球上の絶滅危惧動物の生息地でもある。四川ジャイアント・パンダ保護区群は、植物学上も、1000以上の属の5000～6000の種が自生する世界で最も豊かな地域の一つである。四川省のジャイアント・パンダ保護区群は、2008年5月12日に発生したマグニチュード8.0（中国地震局）の大地震によって、深刻な被害を被り、復興が行なわれている。

分類	生物多様性
IUCNの管理カテゴリー	II.　国立公園（National Park）
	V.　景観保護地域（Protected Landscape）
生物地理地区	東洋夏緑樹林（Oriental Deciduous Forest）
構成資産	●7つの自然保護区（臥龍自然保護区、蜂桶寨自然保護区、四姑娘山自然保護区、喇叭河自然保護区、黒水河自然保護区、金湯-孔玉自然保護区、草坡自然保護区）
	●9つの風景名勝区（青城山-都江堰風景名勝区、天台山風景名勝区、四姑娘山風景名勝区、西嶺雪山風景名勝区、鶏冠山-九龍溝風景名勝区、夾金山風景名勝区、米亜羅風景名勝区、霊鷲山-大雪峰風景名勝区、二郎山風景名勝区）
物件所在地	四川省成都市、雅安市、アバ・チベット族チャン族自治州、カンゼ・チベット族自治州
研究所	中国パンダ保護研究センター（四川省雅安市）
日本との関係	四川省は、山梨県、広島県と姉妹自治体関係にある。
参考URL	http://whc.unesco.org/en/list/1213

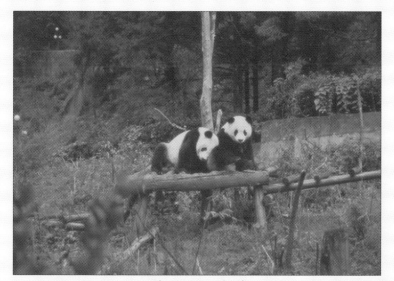

ジャイアント・パンダ

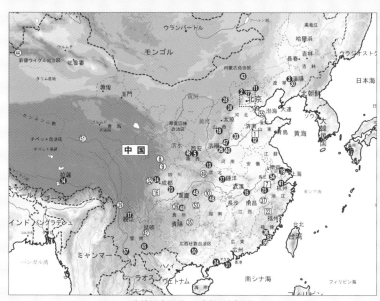

北緯30度49分　東経103度0分

上記地図の㉜

交通アクセス　　●臥龍までは、成都から車で約5時間。

殷 墟

英語名	Yin Xu
遺産種別	文化遺産
登録基準	(ii) ある期間を通じて、または、ある文化圏において、建築、技術、記念碑的芸術、町並み計画、景観デザインの発展に関し、人類の価値の重要な交流を示すもの。
	(iii) 現存する、または、消滅した文化的伝統、または、文明の、唯一の、または、少なくとも稀な証拠となるもの。
	(iv) 人類の歴史上重要な時代を例証する、ある形式の建造物、建築物群、技術の集積、または、景観の顕著な例。
	(vi) 顕著な普遍的な意義を有する出来事、現存する伝統、思想、信仰、または、芸術的、文学的作品と、直接に、または、明白に関連するもの。
登録年月	2006年7月（第30回世界遺産委員会ヴィリニュス会議）
登録遺産の面積	コア・ゾーン　414ha　　バッファー・ゾーン　720ha

物件の概要　　殷墟は、河南省安陽市小屯村付近にある4000年以上前の中国奴隷社会の殷代後期の商朝（紀元前1600年〜紀元前1046年）の首都があった所で、中国の考古学史上、20世紀最大の発見といわれている。殷墟は、広さが約24k㎡、宮殿区、王陵区、一般墓葬区、手工業作業区、平民居住区、奴隷居住区に分けられる。殷墟は、面積規模、宮殿の広さなどから当時、全国的な力をもっていたことがわかる。1927年から発掘調査が行なわれ、宮殿跡、大小の墳墓、竪穴式住居跡などが発見されたほか、甲骨（亀の腹甲や牛や鹿の肩甲骨など）片、文字を刻んだ多数の精巧な青銅器、玉器、車馬などが出土している。1987年、宮殿遺跡の上に面積約100㎡の殷墟博物苑が建てられた。その形は、現在使用されている漢字の祖形となった甲骨文字の「門」の字の形で、柱や梁などの装飾や構造は、商代の建築を再現している。1961年に、全国重点文物保護単位指定されている。

分類	遺跡
年代区分	殷代後期（商）
普遍的価値	4000年以上前の都市遺跡
学術的価値	考古学
物件所在地	河南省安陽市小屯村、後崗、大司空村、候家荘
見所	●宮殿跡　●王墓　●甲骨片、青銅器、玉器、車馬などの出土品
ゆかりの人物	盤康、紂王
文化施設	殷墟博物館
日本との関係	●河南省は三重県と、安陽市は埼玉県草加市と姉妹自治体関係にある。
備考	●殷は、前・中・後期にわかれるが、後期は19代盤庚（ばんこう）から最後の30代帝辛（ていしん）までの約270年間をいう。
	●司馬遷の「史記」にも殷の記述がある。
	●殷墟から出土した甲骨文字は、2017年に「世界の記憶」に選定されている。
参考URL	http://whc.unesco.org/en/list/1114

殷墟

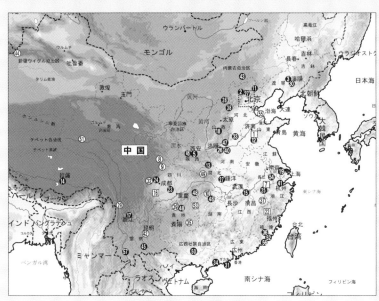

北緯36度07分　東経114度18分

上記地図の㉝

交通アクセス　　●鄭州市から鉄道で安陽駅下車。

開平の望楼と村落群

英語名	**Kaiping Diaolou and Villages**
遺産種別	**文化遺産**

登録基準 　(ii) ある期間を通じて、または、ある文化圏において、建築、技術、記念碑的芸術、
　　　　　　　　町並み計画、景観デザインの発展に関し、人類の価値の重要な交流を示すもの。
　　　　　 (iii) 現存する、または、消滅した文化的伝統、または、文明の、唯一の、または、少なくとも稀な
　　　　　　　　証拠となるもの。
　　　　　 (iv) 人類の歴史上重要な時代を例証する、ある形式の建造物、建築物群、技術の集積、
　　　　　　　　または、景観の顕著な例。

登録年月　　　 2007年7月 （第31回世界遺産委員会クライスト・チャーチ会議）

登録遺産の面積　**コア・ゾーン** 371.9ha　　**バッファー・ゾーン** 2,738ha

物件の概要　　　開平の望楼と村落群は、広東省の省都広州から南西に200km、開平の田園に突
然現れる奇妙な建築群と村落群である。 開平は、14世紀以降、伝統的に欧米への海外移住が盛
んになり、海外に住む中国人の華僑からもたらされたアイデアや流行のるつぼであった。開平
の望楼は、清王朝（1644～1912年）の初期に最初に建設され、1920～1930年代に最高潮に達し
た。開平の望楼は、中国の伝統的建築と西洋の現代建築を折衷させた中西混合式の建物であ
る。開平の望楼は、住宅と要塞の複合機能をもち、重厚な石造りの洋風建築物の中に中国の伝
統建築の要素が見え隠れしている。なかでも、欧米風の5、6階建ての建物は海外へ渡った華僑
達が生涯をかけて蓄えた財で造った、まさに華僑のモニュメントといえる。1833棟が現存する
約100年の歴史をもつ村落群の家屋の多くは既に廃墟と化しており、適切な保存が求められてい
る。

分類　　　　　　モニュメント、建築物群
年代区分　　　　清王朝初期～

普遍的価値　　　中国の伝統的建築と西洋の現代建築を折衷させた中西混合式の建築物群
学術的価値　　　建築学

物件所在地　　　広東省江門市開平市塘口鎮

保護　　　　　　全国重点文物保護単位（国務院　2001年6月）

見所　　　　　　●門楼
　　　　　　　　●更楼
　　　　　　　　●衆楼
　　　　　　　　●居楼

日本との関係　　広東省は兵庫県と姉妹自治体関係にある。

参考URL　　　　**http://whc.unesco.org/en/list/1112**

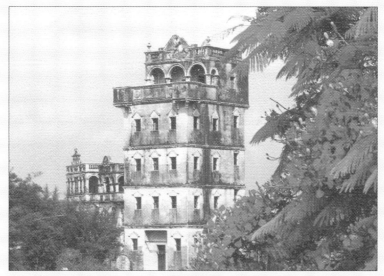

開平の望楼

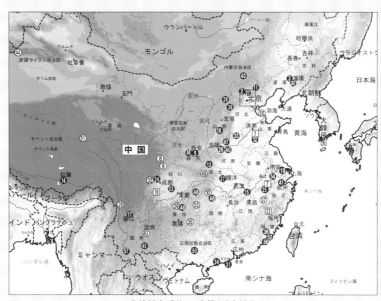

北緯22度17分　東経112度33分

上記地図の㉞

交通アクセス　●広州から開平市中心部の長沙バスターミナルまでバス。

中国南方カルスト

英語名	**South China Karst**
遺産種別	自然遺産

登録基準
(vii) もっともすばらしい自然的現象、または、ひときわすぐれた自然美をもつ地域、
及び、美的な重要性を含むもの。
(viii) 地球の歴史上の主要な段階を示す顕著な見本であるもの。これには、生物の記録、
地形の発達における重要な地学的進行過程、或は、重要な地形的、または、
自然地理的特性などが含まれる。

登録年月 2007年7月（第31回世界遺産委員会クライスト・チャーチ会議）

登録遺産の面積 コア・ゾーン 47,588ha バッファー・ゾーン 98,428ha

物件の概要 中国南方カルストは、雲南省石林イ族自治県、貴州省荔波（れいは）県、重慶市武隆県にまたがるカルスト地形の奇観で知られた地域である。中国は世界有数の石灰岩と白雲岩を主とした炭酸塩類岩石地帯であるが、中国南方カルストは、雲南石林カルスト、荔波カルスト、重慶武隆カルストからなり、中国のカルスト地形面積全体の55%を占める。中国南方カルストは、50万〜3億年の歳月をかけて形成され、世界遺産の登録範囲の総面積は、1460km²に達する。中国南方カルストの特長は、面積が広く、地形の多様性、典型性があり、生物の生態が豊富という点にある。中国南方カルストは、自然遺産としては、中国で初めて複数の省が共同で登録申請したもので、長い地質年代を経た、世界でも重要かつ典型的な自然の特徴を有するカルスト地形である。

分類 自然景観、地形・地質
IUCNの管理カテゴリー V. 景観保護地域（**Protected Landscape**）Maolan自然保護区

見所 ●雲南石林カルスト
（大石林、小石林、外石林、李子園、石林湖、及古石林、芝雲洞）
●荔波（大七孔、小七孔）
●重慶武隆（地縫、天生三橋、芙蓉洞）

物件所在地 雲南省石林イ族自治県、貴州省荔波県、重慶市武隆県

博物館 中国南方カルスト展示センター（貴州省荔波県）

参考URL http://whc.unesco.org/en/list/1248

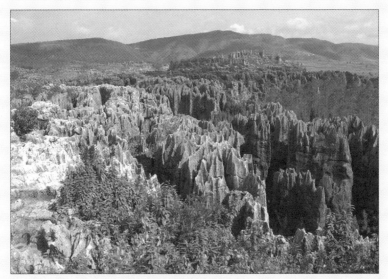

中国南方カルスト

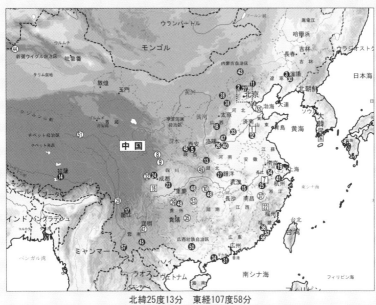

北緯25度13分　東経107度58分

上記地図の㉟

交通アクセス　●雲南石林カルストまでは、昆明から車で約1時間30分。

福 建 土 楼

英語名	**Fujian Tulou**
遺産種別	**文化遺産**

登録基準　(iii) 現存する、または、消滅した文化的伝統、または、文明の、唯一の、または、少なくとも稀な
証拠となるもの。

(iv) 人類の歴史上重要な時代を例証する、ある形式の建造物、建築物群、技術の集積、
または、景観の顕著な例。

(ⅴ) 特に、回復困難な変化の影響下で損傷されやすい状態にある場合における、
ある文化(または、複数の文化)或は、環境と人間との相互作用を代表する伝統的集落、
または、土地利用の顕著な例。

登録年月　　　　2008年7月 (第32回世界遺産委員会ケベック・シティ会議)

登録遺産の面積　**コア・ゾーン** 152.65ha　　**バッファー・ゾーン** 934.59ha

物件の概要　　福建土楼は、福建省の南西部、永定県、南靖県、華安県に分布している客家 (はっか)と呼ばれる人々が12~20世紀にかけて建てた土楼で、客家土楼とも呼ばれる。世界遺産リストに登録されたのは、10か所の46棟の土楼群である。福建土楼の外観は独特で、円形の「円楼」、四角形の「方楼」など特有の建築様式と悠久の歴史や文化を誇る集合住宅である。福建土楼は、宋・元時代に建てられ、明の時代に発展し、17~18世紀の明の末期、清、民国で成熟期を迎え、今日に至っている。福建土楼は、それぞれが村単位であり、それぞれの家族にとっては、「小さな王国」、「小さな都市」であり、大家族での共同生活をする場に適しており、四方を土壁が取り囲み外敵から身を守る構造になっている。福建土楼は、山間部の狭い平地を選んで建てられ、周囲には、米、茶、タバコの畑が広がり、建築材料は、地元の土、木材、卵石などが利用され、その造型は非常に美しい。大半が4階建てで、1階が台所、2階が倉庫、3階と4階が居住空間というのが一般的で、800人まで収容できる。客家は、もともと、中国文明の中心地とされた黄河の中下流地域に住んでいた漢族だが、戦火を逃れ南部に移住した。その為、客家とは、よそ者という意味がある。客家の一族からは優秀な人材を多く輩出している。

分類	建造物群のシリアル・ノミネーション
年代区分	12世紀~
普遍的価値	特有の建築様式と悠久の歴史や文化を誇る集合住宅
学術的価値	建築学
物件所在地	福建省永定県、南靖県、華安県
構成資産	●永定土楼 (振成楼、承啓楼、遺経楼など23資産群) ●南靖土楼 (田螺坑土楼群、裕昌楼、和貴楼など20資産群) ●華安土楼 (二宜楼、南陽楼、東陽楼の3資産群)
文化施設	永定土楼民俗文化村
日本との関係	福建省は、長崎県、沖縄県と姉妹自治体関係にある。
参考URL	**http://whc.unesco.org/en/list/1113**

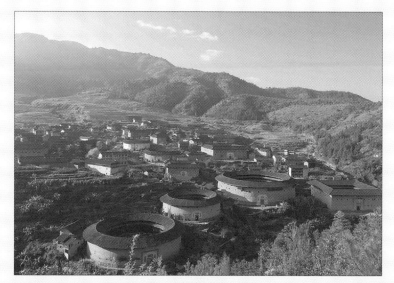

福建土楼

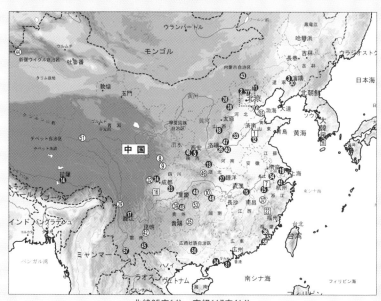

北緯25度1分　東経117度41分

上記地図の㊱

交通アクセス　　●永定土楼へは、厦門（アモイ）から車で約5時間。

三清山国立公園

英語名	**Mount Sanqingshan National Park**
遺産種別	自然遺産
登録基準	(vii)もっともすばらしい自然的現象、または、ひときわすぐれた自然美をもつ地域、及び、美的な重要性を含むもの。
登録年月	2008年7月（第32回世界遺産委員会ケベック・シティ会議）
登録遺産の面積	コア・ゾーン　22,950ha　　バッファー・ゾーン　16,850ha
標高	200〜1817m（玉京峰）

物件の概要　　三清山国立公園は、中国の中央部の東方、江西省の北東部の上饒市にあり、世界遺産の核心地域の面積は22,950haに及ぶ。三清山（サンチンサン）の名前は、標高1817mの玉京峰をはじめ、玉華峰、玉座峰の三つの峰があり、道教の始祖、玉清境洞真教主・元始天尊、上清境洞玄教主・霊宝天尊、太清境洞神教主・道徳天尊の三人が肩を並べて座っている姿に見立てて付けられたと言われている。三清山国立公園は、人間や動物の形に似た花崗岩の石柱などの奇岩、それに奇松が素晴らしく、類いない風景美を誇る景勝地で、中国の「国家重点風景名勝区」にも指定されている。三清山国立公園は、多彩な植生を育む森林、幾つかは60mの高さがある数多くの滝、湖沼群があるのも特徴の一つである。また、三清山は、1600年の歴史を有する道教の聖地としても有名で、「小黄山」、「江南第一仙峰」、「露天道教博物館」とも呼ばれている。三清山国立公園は、森林率も89%と高い為、四川大地震の影響で緊急避難先を探しているパンダの「第二の故郷」にも名乗りを挙げている。

分類	自然景観
IUCNの管理カテゴリー	II. 国立公園（**National Park**）
見所	三清山十大絶景
	●司春女神
	●巨蟒出山
	●猴王献宝
	●玉女開懐
	●老道拝月
	●観音賞曲
	●葛洪献丹
	●神龍戯松
	●三龍出海
	●蒲牢鳴天
物件所在地	江西省上饒市玉山県、徳興県
日本との関係	江西省は、岐阜県、岡山県と姉妹自治体関係にある。
参考URL	**http://whc.unesco.org/en/list/1292**

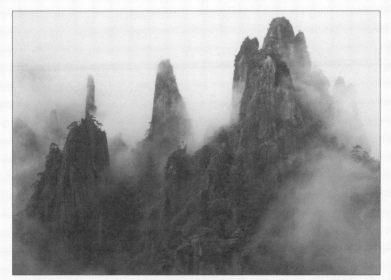

三清山国立公園

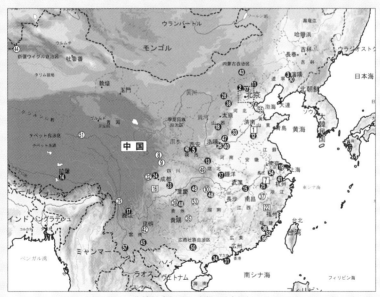

北緯28度54分　東経118度3分

上記地図の㊲

交通アクセス　　●上海南駅から鉄道で、上饒経由玉山駅まで約7時間。
　　　　　　　　　玉山駅からバスで約1時間30分。

五 台 山

英語名	**Mount Wutai**
遺産種別	**文化遺産**

登録基準
- (ii) ある期間を通じて、または、ある文化圏において、建築、技術、記念碑的芸術、町並み計画、景観デザインの発展に関し、人類の価値の重要な交流を示すもの。
- (iii) 現存する、または、消滅した文化的伝統、または、文明の、唯一の、または、少なくとも稀な証拠となるもの。
- (iv) 人類の歴史上重要な時代を例証する、ある形式の建造物、建築物群、技術の集積、または、景観の顕著な例。
- (vi) 顕著な普遍的な意義を有する出来事、現存する伝統、思想、信仰、または、芸術的、文学的作品と、直接に、または、明白に関連するもの。

登録年月　　　2009年6月 （第33回世界遺産委員会セビリア会議）

登録遺産の面積　コア・ゾーン　18,415ha　　**バッファー・ゾーン**　42,312ha

物件の概要　　五台山は、山西省の東北部、五台県にある。五台山の世界遺産の登録面積は、18,415ha、バッファーゾーンは、42,312haである。五台山は、標高3,058m、東台の望海峰、西台の挂月峰、南台の錦繍峰、北台の葉頭峰、中台の翠岩峰の5つの平坦な峰をもった仏教の文殊菩薩の聖山で、53の寺院群などが文化的景観を形成し、土の彫刻群がある唐朝の木造建造物が残っている。五台山の建造物群は、全体的に仏教建築の手法を提示するものであり、1千年以上にわたる中国の宮殿建造物に発展させ影響を与えた。五台山は、中国北部で最も高い山で、寺院群は、1世紀以降20世紀の初期まで、五台山に建造された。五台山は、観音菩薩の霊場である普陀山、普賢菩薩の霊場である峨眉山、地蔵菩薩の霊場である九華山と並んで、中国仏教の代表的な聖地である。唐代の円仁、霊仙、行基、宋代の成尋など日本の僧もこの地を訪れている。2009年の世界遺産登録に際しては、複合遺産をめざしていたが、自然遺産の価値は評価されず、文化遺産として登録された。

分類	遺跡群、文化的景観
普遍的価値	仏教の文殊菩薩の聖山
学術的価値	建築学
物件所在地	山西省五台県
構成資産	●塔院寺、顕通寺、金閣寺、殊像寺、菩薩頂、黛螺頂、广済寺、万佛閣など53寺院群
日本との関係	山西省は、埼玉県と姉妹自治体関係にある。
参考URL	**http://whc.unesco.org/en/list/1279**

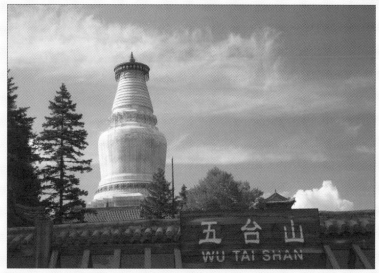

五台山

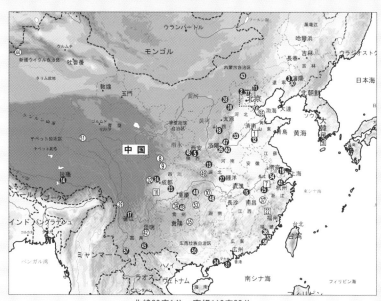

北緯39度1分　東経113度33分

上記地図の**㊳**

交通アクセス　　●大同や太原から五台山行きバスで約7時間。

中国丹霞

英語名	**China Danxia**
遺産種別	自然遺産

登録基準 (vii) もっともすばらしい自然的現象、または、ひときわすぐれた自然美をもつ地域、及び、美的な重要性を含むもの。
(viii) 地球の歴史上の主要な段階を示す顕著な見本であるもの。これには、生物の記録、地形の発達における重要な地学的進行過程、或は、重要な地形的、または、自然地理的特性などが含まれる。

登録年月 2010年8月（第34回世界遺産委員会ブラジリア（ブラジル）会議）

登録遺産の面積 **コア・ゾーン** 82,151ha **バッファー・ゾーン** 136,206ha

物件の概要 中国丹霞は、貴州省の赤水、湖南省の崀山、広東省の丹霞山、福建省の泰寧、江西省の龍虎山、浙江省の江朗山の6つの地域からなる、地質学的、地理学的に関連した中国の丹霞地形（英語：Danxia Landform、中国語：丹霞地貌）のことである。中国の丹霞地形の6地域の核心地域は、82,151ha、緩衝地域は、136,206haであり、独特の自然景観を誇る岩石の地形で、険しい絶壁が特徴的な赤い堆積岩から形成されている。丹霞山は2004年に、竜虎山は2008年に地質学的に見て国際的にも貴重な特徴を持つ「世界ジオパーク」（世界地質公園）に認定されている。中国丹霞は、亜熱帯性常緑広葉樹林を育み、400種の希少種や絶滅危惧種を含む動植物の生物多様性を擁している。

分類 自然景観、地形・地質

普遍的価値 独特の自然景観を誇る岩石の地形
学術的価値 自然科学

物件所在地 貴州省、湖南省、広東省、福建省、江西省、浙江省

構成資産
●貴州省の赤水
●湖南省の崀山
●広東省の丹霞山
●福建省の泰寧
●江西省の龍虎山
●浙江省の江朗山

参考URL http://whc.unesco.org/en/list/1335

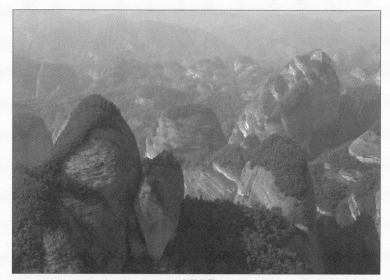

中国丹霞

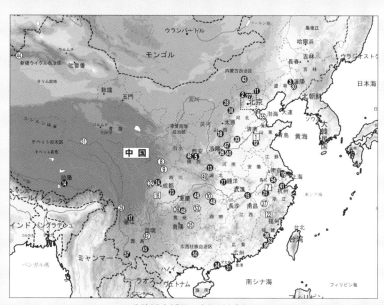

北緯28度25分　東経106度2分
上記地図の㊴

交通アクセス　●飛行機で四川省瀘州市へ行き、　そこから赤水まで90kmの距離をバスで移動。

「天地の中心」にある登封の史跡群

英語名	Historic Monuments of Dengfeng in "The Centre of Heaven and Earth"
遺産種別	文化遺産

登録基準　(iii) 現存する、または、消滅した文化的伝統、または、文明の、唯一の、または、少なくとも稀な証拠となるもの。

(vi) 顕著な普遍的な意義を有する出来事、現存する伝統、思想、信仰、または、芸術的、文学的作品と、直接に、または、明白に関連するもの。

登録年月　2010年8月 （第34回世界遺産委員会ブラジリア（ブラジル）会議）

登録遺産の面積　コア・ゾーン 825ha　　**バッファー・ゾーン** 3,438.1ha

物件の概要　「天地の中心」にある登封の史跡群は、華北平原の西部、河南省鄭州市登封市の嵩山と周辺地域にある。嵩山は、太室と少室の2つの山からなり、主峰は海抜1440mの峻極峰である。嵩山は、古代より道教、仏教、儒教の聖地として崇められ、古代の帝王は、ここで、天と地を祭る封禅の儀式を催してきた中国の聖山の中心で、中国五岳の一つである。歴史が長く、種類も豊富で、各種の文化的意義を持った古代建築群には、碑刻や壁画などさまざまな文化財が残り、唯一無二の文化景観をなしている。また、中国の古い文化伝統や秀でた科学技術、芸術の成果を今に示しており、東洋文明の発祥地としての文明の起源と文化の融合における重要な役割を反映し、その文化は現在にも継続され発展し続けている。「天地の中心」にある登封の史跡群は、面積が約40㎢、太室闕及び中岳廟、少室闕、啓母闕、嵩岳寺塔、少林寺建築群、会善寺、嵩陽書院、周公観景台と観星台の8つの史跡群、367の建造物群からなる。漢代から2000年余りにわたる発展を通じて、周囲に及ぼしてきた影響ははかり知れず、宗教、儀礼、建築、芸術、科学、技術、教育、文化などの面で大きな成果をあげ、その歴史的価値は非常に大きい。

分類	建造物群
普遍的価値	東洋文明の発祥地としての文明の起源と文化の融合における重要な役割を反映
物件所在地	河南省鄭州市登封市の嵩山と周辺地域
構成資産	●太室闕及び中岳廟 ●少室闕 ●啓母闕 ●嵩岳寺塔 ●少林寺建築群 ●会善寺 ●嵩陽書院 ●周公観景台と観星台
参考URL	http://whc.unesco.org/en/list/1305rev

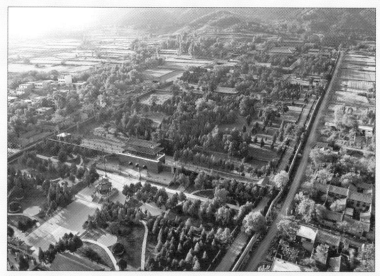

「天地の中心」にある登封の史跡群

北緯34度27分　東経113度4分

上記地図の❹

交通アクセス　　●鄭州への交通アクセスは、飛行機では鄭州新鄭国際空港、
　　　　　　　　　鉄道では鄭州駅（京広線（北京西駅～鄭州～広州駅）。登封市へは鄭州市
　　　　　　　　　から車で約56km、所要時間は約1時間。

杭州西湖の文化的景観

英語名	**West Lake Cultural Landscape of Hangzhou**
遺産種別	文化遺産

登録基準　(ii) ある期間を通じて、または、ある文化圏において、建築、技術、記念碑的芸術、町並み計画、景観デザインの発展に関し、人類の価値の重要な交流を示すもの。

(iii) 現存する、または、消滅した文化的伝統、または、文明の、唯一の、または、少なくとも稀な証拠となるもの。

(vi) 顕著な普遍的な意義を有する出来事、現存する伝統、思想、信仰、または、芸術的、文学的作品と、直接に、または、明白に関連するもの。

登録年月　　2011年6月（第35回世界遺産委員会パリ（フランス）会議）

登録遺産の面積　**コア・ゾーン**　3,322.88ha　　**バッファー・ゾーン**　7,270.31ha

物件の概要　　杭州西湖の文化的景観は、中国の東部、浙江省の省都杭州市内の西にある。杭州西湖の文化的景観は、西湖と丘陵からなり、その美しさは、9世紀以降、白居易や蘇東坡（蘇軾）などの有名な詩人、学者、芸術家を魅了した。杭州西湖の文化的景観は、白堤や蘇堤などの堤や湖心亭などの人工な島々のほか、霊隠寺、浄慈寺など数多くの寺院群、六和塔などの仏塔群、東屋群、庭園群、柳などの観賞用の木々からなる。西湖は、杭州市内の西から長江の南に至る一帯の景観のみならず、何世紀にもわたって、日本や韓国の庭園設計にも影響を与えた。杭州西湖の文化的景観は、自然と人間との理想的な融合を反映した一連の眺望を創出する景観改善の文化的伝統の類いない証明である。

分類	遺跡、文化的景観
普遍的価値	自然と人間との理想的な融合を反映した一連の眺望を創出する景観改善の文化的伝統の類いない証明
物件所在地	浙江省杭州市
西湖十景	雷峰夕照、三潭印月、南屏晩鐘、蘇堤春曉、曲院風荷、柳浪聞鶯、平湖秋月、花港觀魚、双峰挿雲、断橋残雪
利活用	水上ショー「印象・西湖」（水上で行われる白蛇伝を基にした美しい悲恋物語）
備考	日本や韓国の庭園設計にも影響を与えた。
日本との関係	杭州市は岐阜市、福井市と姉妹自治体関係にある。
参考URL	http://whc.unesco.org/en/list/1334

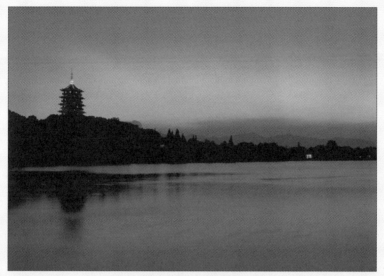

杭州西湖の文化的景観

北緯30度14分　東経120度8分

上記地図の㊶

交通アクセス　●地下鉄1号線「定安路」駅で下車、徒歩。

澄江の化石発掘地

英語名	**Chengjiang Fossil Site**
遺産種別	自然遺産
登録基準	(viii) 地球の歴史上の主要な段階を示す顕著な見本であるもの。これには、生物の記録、地形の発達における重要な地学的進行過程、或は、重要な地形的、または、自然地理的特性などが含まれる。
登録年月	2012年7月（第36回世界遺産委員会サンクトペテルブルク（ロシア連邦）会議）
登録遺産の面積	**コア・ゾーン** 512ha **バッファー・ゾーン** 220ha

物件の概要 澄江（チェンジャン）の化石発掘地は、中国の南部、雲南省中部の玉渓市澄江県帽天山地区にある澄江自然保護区と澄江国家地質公園にまたがる古生物化石群の発掘地で、世界遺産の登録面積は512ha、バッファー・ゾーンは220haである。澄江の化石発掘地は、約5億2500万～約5億2000万年前の古生代カンブリア紀の前期中盤に生息していた40余部類、100余種の動物群（澄江動物群、もしくは、澄江生物群と呼ばれている）の化石の発掘地で、生物硬体化石と精緻な生物軟体印痕化石が保存されている、きわめて重要な地質遺跡である。澄江の化石発掘地は、5.8億年前のオーストラリアの「エディアカラ動物化石群」、5.15億年前のカナダの「バージェス頁岩動物化石群」と共に「地球史上の早期生物進化の実例となる三大奇跡」、「20世紀における最も驚異と見なされる発見の一つ」と言われている。澄江の化石発掘地は、高原構造湖である撫仙湖とも隣接しており、居住する少数民族のイ族やミャオ族の多彩な風情にも出会える。

分類	地形・地質
普遍的価値	地球史上の早期生物進化の実例となる三大奇跡の一つ
物件所在地	雲南省玉渓市澄江県帽天山地区
参考URL	**http://whc.unesco.org/en/list/1388**

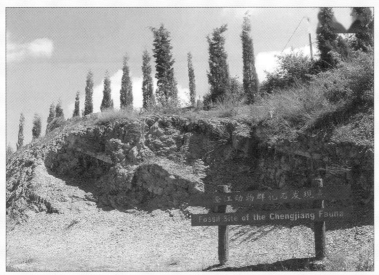

澄江の化石発掘地

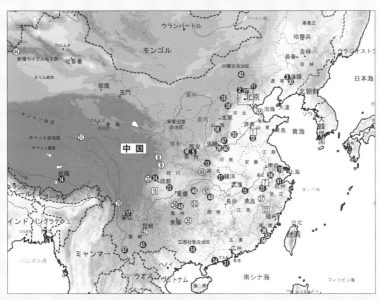

北緯24度40分　東経102度58分

上記地図の㊷

交通アクセス　　●澄江へは昆明からバスがあり、所要時間は約50分。

上都遺跡

英語名	Site of Xanadu
遺産種別	文化遺産

登録基準
（ii）ある期間を通じて、または、ある文化圏において、建築、技術、記念碑的芸術、町並み計画、景観デザインの発展に関し、人類の価値の重要な交流を示すもの。
（iii）現存する、または、消滅した文化的伝統、または、文明の、唯一の、または、少なくとも稀な証拠となるもの。
（iv）人類の歴史上重要な時代を例証する、ある形式の建造物、建築物群、技術の集積、または、景観の顕著な例。
（vi）顕著な普遍的な意義を有する出来事、現存する伝統、思想、信仰、または、芸術的、文学的作品と、直接に、または、明白に関連するもの。

登録年月　2012年7月（第36回世界遺産委員会サンクトペテルブルク（ロシア連邦）会議）

登録遺産の面積　**コア・ゾーン**　25,131.27ha　　**バッファー・ゾーン**　150,721.96ha

物件の概要　　上都（ザナドゥー）遺跡は、中国の北部、内蒙古自治区シュルンホフ旗（旗は行政区画の名称）の草原地帯にある、今から約740年前に造営された元王朝時代の皇城、宮城、外城などからなる面積が25,000ha以上の考古学遺跡。モンゴル帝国の第5代ハーンであったフビライ・ハーン（1215～1294年）が、1256年に劉秉忠（子聡、後に大都の設計も手掛ける）に命じ、金蓮川付近の閃電河の河畔に王府となる開平府を建設させ、1260年、この地に都を定め、元王朝の初代皇帝になった。1264年に燕京（現在の北京）に大都が造営されると、二都巡幸制度が確立され、元王朝の首都は、上都と大都が交代で使用された。上都は、草原遊牧民族がつくった数少ない貴重な都市の一つで、中国の遊牧民族の遺跡としては最も保存状態の良い遺産である。アジア大陸で遊牧文明に属するモンゴル族と農耕文明に属する漢族が、都城設計において相互に交流した特徴も有しており、北東アジアにおけるチベット仏教の普及にも影響を与えた。

分類	遺跡
普遍的価値	上都は、草原遊牧民族がつくった数少ない貴重な都市の一つ
物件所在地	内蒙古自治区シュルンホフ旗
参考URL	http://whc.unesco.org/en/list/1389

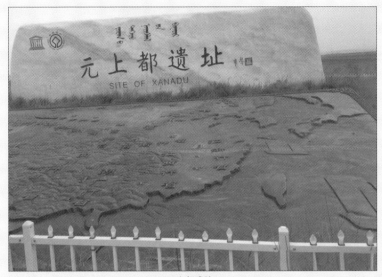

上都遺跡

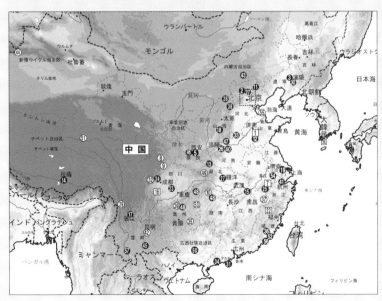

北緯42度21分　東経116度11分
上記地図の**㊸**

交通アクセス　●北京からバスで上都鎮へ：まず、北京の六里橋バスセンターから長距離バスに
乗り、内モンゴル自治区正藍旗上都鎮へ、そして、タクシーで遺跡へ。

新疆天山

英語名	Xinjiang Tianshan
遺産種別	自然遺産

登録基準　(vii) もっともすばらしい自然的現象、または、ひときわすぐれた自然美をもつ地域、及び、美的な重要性を含むもの。
(ix) 陸上、淡水、沿岸、及び、海洋生態系と動植物群集の進化と発達において、進行しつつある重要な生態学的、生物学的プロセスを示す顕著な見本であるもの。

登録年月　2013年6月（第37回世界遺産委員会プノンペン（カンボジア）会議）

登録遺産の面積　コア・ゾーン　606,833ha　　バッファー・ゾーン　491,103ha

物件の概要　新疆天山は、中国の西端、新疆ウイグル地区のウルムチ市、イリカザフ自治州、昌吉回族自治州、阿克蘇地区にまたがる天山山脈。新疆天山は、天山天池国家級風景区などを含むボグダ峰（5445m）、中天山、バインブルグ草原、天山山脈の最高峰でキルギスとの国境に位置するトムール（托木爾）峰（7435m）の4つの構成資産からなる多様性に富んだ地域で、固有の動植物種140種、および希少種や絶滅危惧種477種が生息している。なかでも、天山天池は、地形の変化が激しい自然景勝地で、湖、森林、山谷、オアシス、草原、砂漠などが一体となった自然博物館である。天山山脈は、世界七大山脈の一つで、東西の全長が2500km、幅が平均250～350kmから最高800kmに及ぶ。東は新疆ハミ（哈密）の星星峡のゴビ砂漠から、西はウズベキスタンのキジル・クム砂漠、パミール、北はアルタイ山脈、南は崑崙山脈に至るまで、中国、カザフスタン、ウズベキスタン、キルギスの4か国にまたがり、中央アジアの脊梁を形成する。今回は中国側の新疆天山が登録されたが、キルギス側など登録範囲の拡大が期待される。

分類	自然景観、生態系
普遍的価値	自然博物館とも言える世界七大山脈の一つ
学術的価値	自然科学
物件所在地	新疆ウイグル地区ウルムチ市、イリカザフ自治州、昌吉回族自治州、阿克蘇地区
構成資産	●トムール（托木爾）峰 ●中天山 ●バインブルグ草原 ●ボグダ峰
参考URL	http://whc.unesco.org/en/list/1414

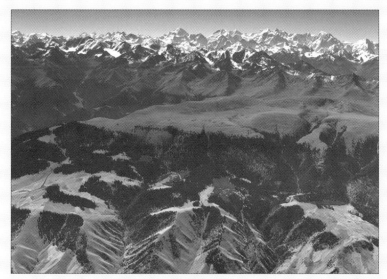

新疆天山

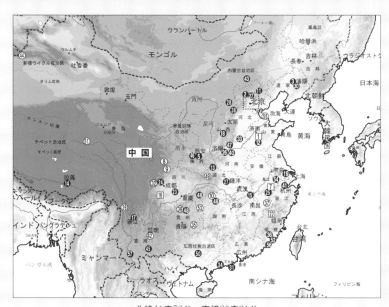

北緯41度58分　東経80度21分

上記地図の㊹

交通アクセス　●ウルムチ市内からタクシーで北郊バスターミナル（烏魯木斉北郊客運站）へ。
バスに乗って阜康へ。阜康でタクシーを捕まえて天山天池景区へ。

紅河ハニ族の棚田群の文化的景観

英語名	Cultural Landscape of Honghe Hani Rice Terraces
遺産種別	文化遺産
登録基準	(iii) 現存する、または、消滅した文化的伝統、または、文明の、唯一の、または、少なくとも稀な証拠となるもの。
	(ⅴ) 特に、回復困難な変化の影響下で損傷されやすい状態にある場合における、ある文化(または、複数の文化)或は、環境と人間との相互作用を代表する伝統的集落、または、土地利用の顕著な例。
登録年月	2013年6月 (第37回世界遺産委員会プノンペン (カンボジア) 会議)
登録遺産の面積	コア・ゾーン 16,603.22ha　　バッファー・ゾーン 29,501.01ha

物件の概要　　紅河ハニ族の棚田群の文化的景観は、雲南省紅河ハニ(哈尼)族イ族自治州元陽県の紅河が流れる南岸にある先祖代々受け継がれてきた自然環境と人間との共同作品。ハニ族は山岳民族で、海抜1,000〜1,500mの高地に住んでいる。ハニ族は、1300年以上の歴史の中で棚田を耕作し、山岳地域に驚くべき環境と文化を創出した。核心地域は、元陽の丘陵の麓から頂上に向かって展開する面積11,000ha以上、3,000段以上の大小様々な非定型の階段の棚田である。なかでも、最大級の「猛品棚田」は、面積が1,133ha、段数が5,000段もあり圧巻。紅河ハニ族の伝統文化は、棚田農業文明であり、それは、合理的な農業システムと農業の崇拝システムである。崇拝の概念は、人間と自然環境との調和が根拠になっており、この信念の証拠が数えきれない棚田である。特に、水が張られた春の棚田、それに日の出と棚田の景観、ハニ族の華やかな民族衣装は美しい。

分類	遺跡、文化的景観
普遍的価値	紅河ハニ族の棚田群の文化的景観
学術的価値	農業
物件所在地	雲南省紅河ハニ(哈尼)族イ族自治州紅河県、元陽県
備考	天空の棚田に生きる〜秘境 雲南〜　NHKスペシャル 2012年2月5日放映
参考URL	http://whc.unesco.org/en/list/1111

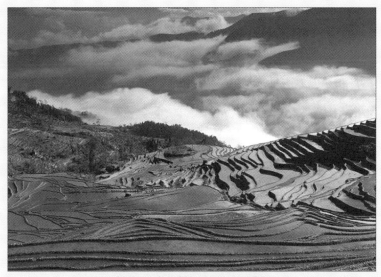

紅河ハニ族の棚田群の文化的景観

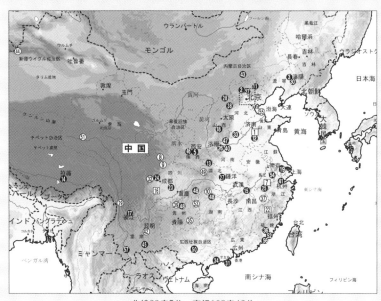

北緯23度5分　東経102度46分

上記地図の㊺

交通アクセス　　●紅河ハニ棚田群は昆明からバスで約300km。昆明から新街までは約6時間。
　　　　　　　　●昆明から蒙自まで列車で約4時間。蒙自駅からバスで新街まで。

シルクロード：長安・天山回廊の道路網

英語名	Silk Roads: the Routes Network of Tian-shan Corridor
遺産種別	文化遺産

登録基準　(ii) ある期間を通じて、または、ある文化圏において、建築、技術、記念碑的芸術、
町並み計画、景観デザインの発展に関し、人類の価値の重要な交流を示すもの。

(iii) 現存する、または、消滅した文化的伝統、または、文明の、唯一の、または、少なくとも稀な
証拠となるもの。

(v) 特に、回復困難な変化の影響下で損傷されやすい状態にある場合における、
ある文化(または、複数の文化) 或は、環境と人間との相互作用を代表する伝統的集落、
または、土地利用の顕著な例。

(vi) 顕著な普遍的な意義を有する出来事、現存する伝統、思想、信仰、または、芸術的、
文学的作品と、直接に、または、明白に関連するもの。

登録年月　　2014年6月 (第38回世界遺産委員会ドーハ (カタール) 会議)

登録遺産の面積　コア・ゾーン　42,668.16ha　　バッファー・ゾーン　189,963.1ha

物件の概要　　シルクロード：長安・天山回廊の道路網は、キルギス、中国、カザフスタンの
3か国にまたがる。世界遺産の登録面積は、42,668.16ha、バッファー・ゾーンは、189,963.1haで
ある。世界遺産は、キルギスの首都ビシュケク(旧名フルンゼ)の東にあるクラスナヤ・レーチカ
仏教遺跡など3か所、中国の唐の時代に盛名を馳せた仏法僧、玄奘三蔵(600年または602年〜664
年)がインドから持ち帰った経典を収めたとされる「大雁塔」(西安市)、「麦積山石窟寺」(甘粛省天
水)、「キジル石窟」(新疆ウイグル自治区)など22か所、カザフスタンのアクトベ遺跡など8か所、
合計33か所の都市、宮殿、仏教寺院などの構成資産からなる。シルクロードは、古代中国の長
期間にわたり、政治、経済、文化の中心であった古都長安(現在の西安市)から洛陽、敦煌、天山
回廊を経て中央アジアに至る約8,700kmの古代の絹の交易路である。シルクロードは、ユーラシ
ア大陸の文明・文化を結び、広範で長年にわたる交流を実現した活力ある道で、世界史の中で
も類いまれな例である。紀元前2世紀から紀元1世紀ごろにかけて各都市を結ぶ通商路として形
成され、6〜14世紀に隆盛期を迎え、16世紀まで幹線道として活用された。シルクロードの名前
は、1870年代に、ドイツの地理学者リヒトホーフェン(1833〜1905年)によって命名され、広く
普及した。今後、シルクロードの他のルートも含めた登録範囲の延長、拡大も期待される。

分類　　　　遺跡群

普遍的価値　ユーラシア大陸の文明・文化を結び、広範で長年にわたる交流を実現した活力ある道
物件所在地　カザフスタン／キルギス／中国
構成資産　　クラスナヤ・レーチカ仏教遺跡など3か所、「大雁塔」(西安市)、「麦積山石窟寺」
(甘粛省天水)、「キジル石窟」(新疆ウイグル自治区)など22か所、カザフスタンの
アクトベ遺跡など8か所、合計33か所の都市、宮殿、仏教寺院などの構成資産
からなる。

参考URL　　http://whc.unesco.org/en/list/1442

シルクロード：長安・天山回廊の道路網

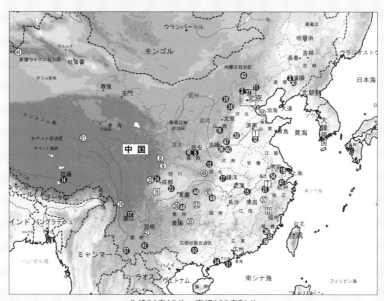

北緯34度18分　東経108度51分

上記地図の**㊼**

交通アクセス　●甘粛省天水市にある「麦積山石窟寺」へは中国高速鉄道宝蘭旅客専用線の
　　　　　　　天水南駅から、この駅始発の60路バスで直通でアクセスできる。

大運河

英語名	**The Grand Canal**
遺産種別	文化遺産

登録基準 （ⅰ）人類の創造的天才の傑作を表現するもの。
（ⅲ）現存する、または、消滅した文化的伝統、または、文明の、唯一の、または、少なくとも稀な証拠となるもの。
（ⅳ）人類の歴史上重要な時代を例証する、ある形式の建造物、建築物群、技術の集積、または、景観の顕著な例。
（ⅵ）顕著な普遍的な意義を有する出来事、現存する伝統、思想、信仰、または、芸術的、文学的作品と、直接に、または、明白に関連するもの。

登録年月 2014年6月（第38回世界遺産委員会ドーハ（カタール）会議）

登録遺産の面積 コア・ゾーン 20,819.11ha バッファー・ゾーン 53,320ha

物件の概要 大運河は、中国の沿海部、北京と杭州を南北に結ぶ大運河で、世界遺産の登録面積は、20,819.11ha、バッファー・ゾーンは、53,320haである。世界遺産の構成資産は、清口、華陽運河、江南運河など31からなる。大運河は、中国の春秋戦国時代に江蘇・楊州のカンコウから開削が始まり、海河、黄河、淮河、長江、銭塘江の5つの大河が結ばれた。8省35都市を通過し、総延長は2000km以上におよぶ。世界最古に開削された、最大規模かつ最長の、そして今でも使用されている世界唯一の人工の大運河である。また、中国で唯一南北を貫通する大運河で、その歴史的地位は中国の万里の長城と並ぶものとされる。大運河は、ライン状の文化遺産で、中国の南北を貫通したという歴史的に重要な意味がある。世界遺産の申請には関係する都市が一丸となり、大運河開削の地である江蘇省楊州市が中心になった。大運河の5分の2が流れ、船舶の往来が最も盛んな江蘇区間ではすでに保護計画が始まっている。

分類 建造物群

普遍的価値 北京と杭州を南北に結ぶ大運河

学術的価値 建築・土木

物件所在地 北京市、天津市、済寧市、揚州市、杭州市ほか

構成資産 清口、華陽運河、江南運河など31からなる。

参考URL http://whc.unesco.org/en/list/1443bis

大運河

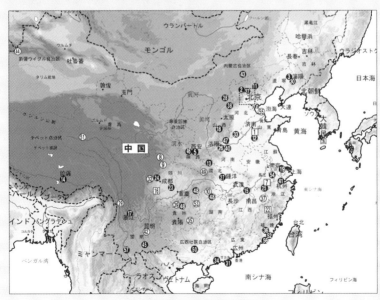

北緯34度41分　東経112度28分
上記地図の㊻

交通アクセス　●上海虹橋駅から高速鉄道で約50分（杭州まで）。

土司遺跡群

英語名	Tusi Sites
遺産種別	文化遺産

登録基準　(ii) ある期間を通じて、または、ある文化圏において、建築、技術、記念碑的芸術、町並み計画、景観デザインの発展に関し、人類の価値の重要な交流を示すもの。
(iii) 現存する、または、消滅した文化的伝統、または、文明の、唯一の、または、少なくとも稀な証拠となるもの。

登録年月　2015年7月（第39回世界遺産委員会ボン（ドイツ）会議）

登録遺産の面積　コア・ゾーン　781.28ha　　バッファー・ゾーン　3,125.33ha

物件の概要　土司遺跡群は、中国の南西部、湖北省恩施トゥチャ族ミャオ族自治州の唐崖土司城遺跡、湖南省湘西トゥチャ族ミャオ族自治州の永順老司城遺跡、貴州省遵義市の播州海竜屯からなる。土司とは、紀元前3世紀に秦によって統一された中華王朝が少数民族のリーダーに13世紀〜20世紀初期に与えた官職で、その少数民族は中華王朝のシステムに組み込まれたことにより、その習慣や生活スタイルが保たれた。土司遺跡群は、南方の多くの民族が集まり、暮らしていた湖南・湖北・貴州3省の交わる武陵山地区に分布している少数民族の伝統的統治、土司の制度に関する例証である。現存する主な遺跡には、土司城遺跡、土司軍事城跡、土司住宅、土司役所建築群、土司荘園、土司家族古墳群などがある。土司遺跡群の保存は、歴史の時空、社会背景、文化的内包、遺産の属性、物質保存などにおける典型的特徴と相互に関連しており、土司制度の歴史、および土司社会の生活様式、文化的特徴を反映している。

分類　遺跡群

普遍的価値　土司制度の歴史、および土司社会の生活様式、文化的特徴を反映

物件所在地　湖北省恩施トゥチャ族ミャオ族自治州
湖南省湘西トゥチャ族ミャオ族自治州
貴州省遵義市

構成資産　●唐崖土司城遺跡(湖北省恩施トゥチャ族ミャオ族自治州)
●永順老司城遺跡(湖南省湘西トゥチャ族ミャオ族自治州)
●播州海龍屯(貴州省遵義市)

参考URL　http://whc.unesco.org/en/list/1474

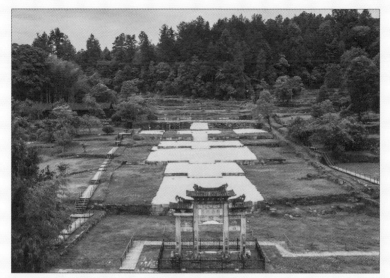

唐崖土司城遺跡

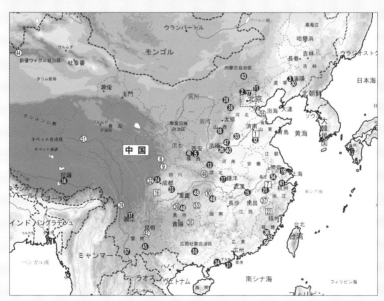

北緯28度59分　東経109度58分
上記地図の❹❽

交通アクセス　●唐崖土司城遺跡へは、恩施市から恩施バスターミナルでリムジンバスに
　　　　　　　乗り、咸豊県で降り、約81分。咸豊バスターミナルバスでリムジンバスに
　　　　　　　乗り、唐崖土司城遺跡で下車、約42分。

湖北省の神農架景勝地

英語名	Hubei Shennongjia

遺産種別　　　自然遺産

登録基準　　(ix) 陸上、淡水、沿岸、及び、海洋生態系と動植物群集の進化と発達において、進行しつつある重要な生態学的、生物学的プロセスを示す顕著な見本であるもの。
　　　　　　　(x) 生物多様性の本来的保全にとって、もっとも重要かつ意義深い自然生息地を含んでいるもの。これには、科学上、または、保全上の観点から、すぐれて普遍的価値をもつ絶滅の恐れのある種が存在するものを含む。

登録年月　　　2016年7月（第40回世界遺産委員会イスタンブール（トルコ）会議）
　　　　　　　2016年10月（第40回世界遺産委員会パリ（フランス）会議）
　　　　　　　2021年7月（第44回世界遺産委員会福州（中国）会議）

登録遺産の面積　コア・ゾーン　79,624ha　　**バッファー・ゾーン**　45,390ha

物件の概要　　　湖北省の神農架景勝地は、中国の中東部、湖北省の西部の辺境にある森林自然保護区で、世界遺産の登録面積は79,624ha、バッファー・ゾーンは45,390haで、その生態系と生物多様性を誇る。構成資産は、神農頂、老君山である。中国における農業・医薬の神である神農が、架（台）をつくり薬草を採取したと言われている神農架は、豊かな自然環境が残る地域として知られている。神農頂国家自然保護区、燕天景区、香渓源観光区、玉泉河観光区の四つの風景区を含む亜熱帯森林生態系の景勝地である。キンシコウ、白クマ、スマトラカモシカ、オオサンショウウオ及びタンチョウヅルなどの動物や鳥類が生息している。

分類　　　　　生態系、生物多様性

普遍的価値　　生態系と生物多様性を誇る森林自然保護区

学術的価値　　自然環境学

物件所在地　　湖北省神農架林区

構成資産　　　●神農頂
　　　　　　　●老君山

参考URL　　　http://whc.unesco.org/en/list/1509bis

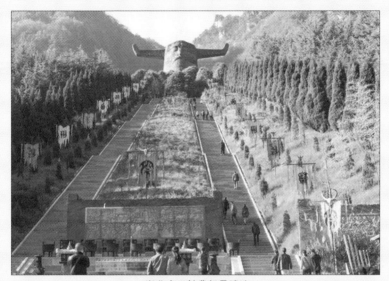

湖北省の神農架景勝地

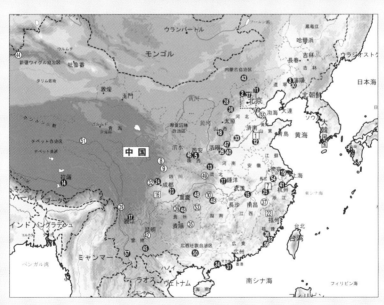

北緯31度28分　東経110度12分

上記地図の㊾

交通アクセス　●上海から武漢（経由）へ飛行し、武漢から神農架への空路アクセスが便利。

左江の花山岩画の文化的景観

英語名	Zuojiang Huashan Rock Art Cultural Landscape
遺産種別	文化遺産

登録基準　(iii) 現存する、または、消滅した文化的伝統、または、文明の、唯一の、または、少なくとも稀な証拠となるもの。
　　　　　(vi) 顕著な普遍的な意義を有する出来事、現存する伝統、思想、信仰、または、芸術的、文学的作品と、直接に、または、明白に関連するもの。

登録年月　2016年 7月 （第40回世界遺産委員会イスタンブール（トルコ）会議）
　　　　　2016年10月 （第40回世界遺産委員会パリ（フランス）会議）

登録遺産の面積 **コア・ゾーン** 6,621.6ha 　**バッファー・ゾーン** 12,149.01ha

物件の概要　左江の花山岩画の文化的景観は、中国の南部、ベトナム国境近くの広西チワン族自治区の龍州県左江の支流、明江の右岸にある花山岩画風景区で見られる。世界遺産の登録面積は6,622ha、バッファー・ゾーンは12,149haである。構成資産は、寧明・龍州県岩画、龍州県岩画、扶綏県岩画など38か所に及ぶ。左江の花山岩画は、岩画を中心に造られた祭儀を行うためのものであり、その独特な形をした人の絵は、紀元前5世紀〜紀元後2世紀の古代の越系民族の精神と社会発展を描いたものである。これらはこの地域が舞踏の祭儀と岩画で繁栄したという祭儀の伝統、及び人間と自然とが融合した文化的景観を映し出している。

分類	遺跡群、文化的景観
普遍的価値	祭儀の伝統、及び人間と自然とが融合した文化的景観
物件所在地	広西チワン族自治区の龍州県左江、明江
構成資産	●寧明・龍州県岩画 ●龍州県岩画 ●扶綏県岩画
参考URL	http://whc.unesco.org/en/list/1508

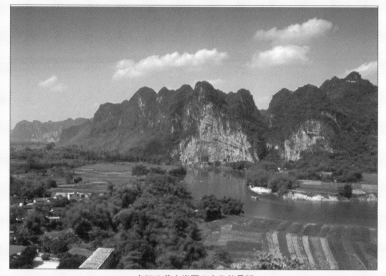

左江の花山岩画の文化的景観

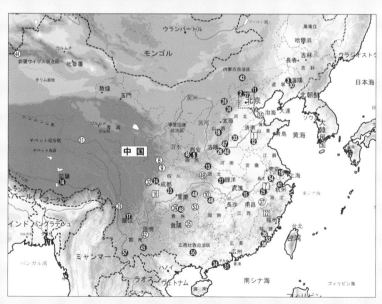

北緯22度15分　東経107度1分

上記地図の❺⓿

交通アクセス　●寧明バスターミナルから花山岩画までは約10kmほどの距離。

青海可可西里

英語名	Qinghai Hoh Xil
遺産種別	自然遺産
登録基準	(vii) もっともすばらしい自然的現象、または、ひときわすぐれた自然美をもつ地域、
	(x) 生物多様性の本来的保全にとって、もっとも重要かつ意義深い自然生息地を含んでいる もの。これには、科学上、または、保全上の観点から、すぐれて普遍的価値をもつ絶滅の 恐れのある種が存在するものを含む。
登録年月	2017年7月（第41回世界遺産委員会クラクフ（ポーランド）会議）
登録遺産の面積	コア・ゾーン　3,735,632ha　　バッファー・ゾーン　2,290,904ha

物件の概要　　青海可可西里（フフシル）は、中国の南西部、チベット（西蔵）自治区の北部、青海省の西部、甘粛省、四川省、雲南省にまたがるヒマラヤ山脈と崑崙山脈との間に広がる、海抜が4500mを超える世界最大の高原である青海チベット高原の北東の後背地にある世界の第三極の広さを持つ無人地帯で、原始的な自然状態がほぼ完璧に維持されている青海可可西里国立自然保護区と三江源国立自然保護区からなる。世界遺産の登録面積は、3,735,632haで、バッファー・ゾーンは2,290,904haである。青海フフシルは、平均気温が氷点下で、冬はマイナス45度に達する過酷な気候、草原、砂漠、7000以上の湖、255の氷河などの美しい壮観な自然景観、植物の1／3以上、哺乳類の3／5は固有種、絶滅危惧種のチベットアンテロープ、野生のヤクやロバなど230種の野生動物など豊かな生物多様性を誇り、長江の水源にもなっている。標高6000m前後の峰が連なり山頂に万年雪を頂く青海フフシルの高原生態系は、地球上の気候変動から大きな影響に直面している。尚、フフシルとはモンゴル語で「青い高原」を意味し、チベット名の「ホホシリ」、中国名の「可可西里」はいずれもこのモンゴル名を音写したものである。

分類	自然景観、生物多様性
普遍的価値	標高6000m前後の峰が連なり山頂に万年雪を頂く自然景観と生物多様性を誇る
物件所在地	●チベット（西蔵）自治区 ●青海省 ●甘粛省 ●四川省 ●雲南省
構成資産	●青海可可西里国立自然保護区 ●三江源国立自然保護区
参考URL	http://whc.unesco.org/en/list/1540

青海可可西里

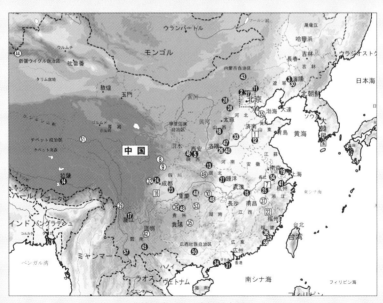

北緯35度22分　東経92度26分

上記地図の�51

交通アクセス　●ゴルムド（格爾木）から国道G109を南下し、チベット方面に向かう。

鼓浪嶼(コロンス島): 歴史的万国租界

英語名	Kulangsu: a Historic International Settlement
遺産種別	文化遺産
登録基準	(ii) ある期間を通じて、または、ある文化圏において、建築、技術、記念碑的芸術、町並み計画、景観デザインの発展に関し、人類の価値の重要な交流を示すもの。 (iv) 人類の歴史上重要な時代を例証する、ある形式の建造物、建築物群、技術の集積、または、景観の顕著な例。
登録年月	2017年7月（第41回世界遺産委員会クラクフ（ポーランド）会議）
登録遺産の面積	コア・ゾーン　316.2ha　　バッファー・ゾーン　886ha

物件の概要　　鼓浪嶼（コロンス島）: 歴史的万国租界は、中国の南東部、福建省南部の九竜江河口付近にある厦門（アモイ）市の沖にある広さ2km2足らずの小さな島で「海上の花園」とも謳われ「中国で最も美しい街」と称される。厦門は、1843年に商業港として、鼓浪嶼は1903年に歴史的居留地として開港した。その遺産は、中国と国際的な建築様式の931の歴史的建造物群、自然景観、歴史的な町並みや庭園群からなる現代の定住の複合的な特質を反映している。厦門は、アヘン戦争後の1842年に締結された南京条約で開港した5港の一つであったが、コロンス島には領事館が置かれ、スペインやポルトガルの西洋人が多く住んでいた。鼓浪嶼は、多様な文化関係を絶えることなく統合して数十年にもわたり形成した有機的な都市構造を今に留める文化の融合の類ない事例である。20世紀に入ると海外に渡った華僑や華人が定着し、アモイ・デコ様式をはじめとする中国と西洋の建築様式が融合した独特の町並みを完成させた。環境汚染など観光客数の増加による歴史的建築物への影響が懸念されており、観光客数の制限措置が求められている。

分類	遺跡
普遍的価値	中国と西洋の建築様式が融合した独特の町並み
物件所在地	福建省厦門市
日本との関係	福建省は長崎県と厦門市は佐世保市と宜野湾市と姉妹自治体関係にある。
参考URL	http://whc.unesco.org/en/list/1541

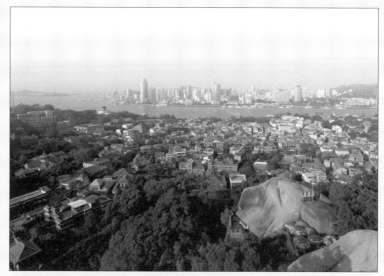

鼓浪嶼（コロンス島）

北緯24度26分　東経118度3分

上記地図の㊿

交通アクセス　　●厦門市思明区鹿礁路6号の港からフェリー。

梵浄山

英語名	**Fanjingshan**

遺産種別　　　自然遺産

登録基準　　（ｘ）生物多様性の本来的保全にとって、もっとも重要かつ意義深い自然生息地を含んでいる
　　　　　　　　　もの。これには、科学上、または、保全上の観点から、すぐれて普遍的価値をもつ絶滅の
　　　　　　　　　恐れのある種が存在するものを含む。

登録年月　　　2018年7月（第42回世界遺産委員会マナーマ（バーレン）会議）

登録遺産の面積　**コア・ゾーン**　40,275ha　　**バッファー・ゾーン**　37,239ha

物件の概要　　　梵浄山は、中国の南西部、貴州省銅仁市のほぼ中心にある海抜500m〜2,570mの
高さの山で梵浄山風景区に指定されている。武陵山脈の主峰であり、核心地域（コアゾーン）
の面積は402.75平方km、緩衝地域（バッファゾーン）は372.39平方kmである。梵浄山の生態シ
ステムには、古代の祖先種の形状を色濃く残している「生きた化石」や稀少・絶滅危惧種およ
び固有種が大量に生息しており、4,394種の植物と2,767種の動物が生息する東南アジア落葉樹
林生物区域の中で最も豊かな注目エリアの一つである。また、世界で唯一の貴州ゴールデンモ
ンキーと梵浄山ホンショウモミの生息地で、裸子植物の種類が世界で最も豊富な地区となって
いる。さらには、アジアで最も重要なイヌブナ林保護地であり、東南アジア落葉樹林生物区域
の中でコケ植物の種類が最も豊かなエリアでもある。貴州省としては荔波（Libo）カルスト、
赤水丹霞（Chishui Danxia）、施秉（Shibing）カルストに次ぐ4番目の世界自然遺産である。

分類　　　　　生物多様性

普遍的価値　　東南アジア落葉樹林生物区域の中で最も豊かな注目エリアの一つ

物件所在地　　貴州省銅仁市

参考URL　　　http://whc.unesco.org/en/list/1559

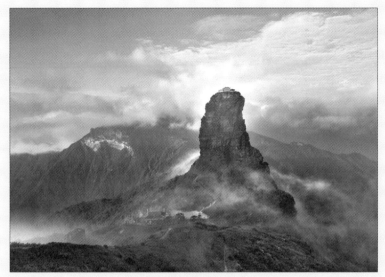

梵浄山

北緯27度53分　東経108度40分

上記地図の㊾

交通アクセス　●銅仁鳳凰空港へ飛行機で到着し、そこからバスまたはタクシーで
　　　　　　　　　銅仁旅遊バスターミナルへ移動、直通バスまたは江口経由のバスで梵浄山へ。

良渚古城遺跡

英語名　　　**Archaeological Ruins of Liangzhu City**

遺産種別　　**文化遺産**

登録基準　　(iii) 現存する、または、消滅した文化的伝統、または、文明の、唯一の、
　　　　　　　　　　 または、少なくとも稀な証拠となるもの。
　　　　　　　　(iv) 人類の歴史上重要な時代を例証する、ある形式の建造物、建築物群、技術の集積、
　　　　　　　　　　 または、景観の顕著な例。

登録年月　　2019年7月（第43回世界遺産委員会バクー（アゼルバイジャン）会議）

登録遺産の面積　**コア・ゾーン**　1,433.66ha　　**バッファー・ゾーン**　9,980.29ha

物件の概要　　良渚（りょうしょ）古城遺跡は、中国の東南部、浙江省杭州市の余杭市良渚
鎮、太湖周辺や長江流域の平原地帯にある新石器時代の遺跡群で良渚古城遺跡公園になってい
る。登録面積が1,433.66 ha、バッファーゾーンが9,980.29ha、構成資産は、莫角山周辺遺跡
群、大遮山（天目山）南麓遺跡群、荀山周辺遺跡群堯山遺跡地域の4地域からなる考古学遺跡群
である。紀元前3300～2300年頃に建てられたとされる都市遺跡で中国五千年の文明史を立証す
る初期の地域国家や都市文明を伝える点などが評価された。分業や階層化が進んでいたこと
が、殉死者を伴う墓などからうかがえる。良渚遺跡区に建設されている良渚博物院は、「良渚
文化」をテーマとする博物館で、玉器・陶器・石器・木器・織物などの発掘遺物と往事の農
耕・陶器制作・玉器製作・木材加工・建築などの生活再現パノラマが楽しめる。長江下流域に
広がる新石器時代の稲作文化と初期の都市文明　「良渚文化」を伝える顕著な普遍的価値を有す
る遺跡である。

分類　　　　遺跡群

普遍的価値　長江下流域に広がる新石器時代の稲作文化と初期の都市文明　「良渚文化」を
　　　　　　　伝える。

物件所在地　浙江省杭州市余杭市良渚鎮、太湖周辺や長江流域の平原地帯

構成資産　　莫角山周辺遺跡群
　　　　　　　大遮山（天目山）南麓遺跡群
　　　　　　　荀山周辺遺跡群
　　　　　　　堯山遺跡地域

備考　　　　良渚博物院（杭州市余杭区良渚鎮美麗路1号）

参考URL　　**http://whc.unesco.org/en/list/1592**

良渚古城遺跡

北緯30度23分　東経119度59分

上記地図の**54**

交通アクセス　●杭州市内から武林門北站発瓶窰南站行のK348路バスに乗り、旧国道104号上の「良博站」で下車。

中国の黄海・渤海湾沿岸の渡り鳥保護区群（第1段階）

英語名	Migratory Bird Sanctuaries along the Coast of Yellow Sea-Bohai Gulf of China (Phase I)〕
遺産種別	自然遺産
登録基準	（ｘ）生物多様性の本来的保全にとって、もっとも重要かつ意義深い自然生息地を含んでいるもの。これには、科学上、または、保全上の観点から、すぐれて普遍的価値をもつ絶滅の恐れのある種が存在するものを含む。
登録年月	2019年7月（第43回世界遺産委員会バクー（アゼルバイジャン）会議）
登録遺産の面積	コア・ゾーン　188,643ha　　バッファー・ゾーン　80,056ha

物件の概要　　中国の黄海・渤海湾沿岸の渡り鳥保護区群（第1段階）は、中国の東部、中国大陸と朝鮮半島の間にある黄海、山東半島と遼東半島に囲まれた渤海湾の沿岸の渡り鳥保護区群で、登録面積が188,643 ha、バッファー・ゾーンが80,056 haである。黄海およびその西部に位置する渤海をあわせた沿岸域生態系は、世界自然保護基金（WWF）の黄海エコリージョンで、オランダ・ドイツ・デンマークの3か国にまたがるワッデン海に次ぐ潮間帯湿地の世界遺産になった。ラムサール条約（「特に水鳥の生息地として国際的に重要な湿地に関する条約」）の保護下でもあり、絶滅危惧種である渡り鳥の重要な越冬の経由地である。この沿岸域には、南堡（ナンプ）湿地など広大な干潟が広がり、毎年数十万羽のシギやチドリなどの渡り鳥が翼を休める一大渡来地となっているが、急速な経済発展に伴い、その自然は埋め立てによる消失、養殖場への改変、排水やゴミによる汚染の危機にさらされている。今回、世界遺産に登録されたことにより、東アジア・オーストラリア地域フライウェイと生息地の自然保護強化の面で、大きな期待が高まっている。

分類	生物多様性
普遍的価値	潮間帯湿地の渡り鳥保護区群
学術的価値	生態学
物件所在地	江蘇省塩城市
構成資産	●江蘇省塩城市の南部にある渡り鳥の生息地 ●江蘇省塩城市の北部にある渡り鳥の生息地
参考URL	http://whc.unesco.org/en/list/1606

黄海・渤海湾沿岸の渡り鳥保護区

北緯32度55分　東経121度1分

上記地図の�55

交通アクセス　●新幹線の塩城駅から車。

泉州：宋元中国の世界海洋商業・貿易センター

英語名	Quanzhou: Emporium of the World in Song-Yuan China
遺産種別	文化遺産
登録基準	(iv) 人類の歴史上重要な時代を例証する、ある形式の建造物、建築物群、技術の集積、または、景観の顕著な例。
登録年月	2021年7月（第44回世界遺産委員会福州（中国）会議）

登録遺産の面積　コア・ゾーン　536.08ha　　**バッファー・ゾーン**　11,126.02ha

物件の概要　　　泉州：宋元中国の世界海洋商業・貿易センターは、中国の南東岸、福建省にある10～14世紀の宋元時代の歴史と宗教文化が色濃く残る街である登録面積536.08 ha、バッファーゾーン11,126.02 haである。エンポリウムとは、商業・交易の中心地という意味で、泉州における貿易の起源は中国の南北朝時代にまでさかのぼり、世界の百近くの国や地域と交易を行ってきた。海上シルクロードを通じて中国からシルクや磁器を輸出し、外国から香料や生薬を輸入するなど、ザイトンと呼ばれた当時の賑やかな光景は「東洋一の大港」と称えられ、元代にはマルコ・ポーロやイブン・バットゥータがザイトンと呼んでいた。構成資産は、福建省最大の古刹である開元寺、中国最古のイスラム教寺院の清浄寺、清原山にある石の老子像、洛陽江の上に架けられている洛陽橋、かつて泉州古城の南門であった徳済門遺跡など16件の史跡群からなる。中国語での名称は、「泉州－宋元中国的世界海洋商易中心」である。

分類	モニュメント群、建造物群、遺跡群
普遍的価値	10～14世紀の宋元時代の歴史と宗教文化が色濃く残る街
物件所在地	福建省泉州市
構成資産	●開元寺 ●清浄寺 ●石の老子像 ●洛陽橋 ●徳済門遺跡 　など16件の史跡群
参考URL	http://whc.unesco.org/en/list/1561

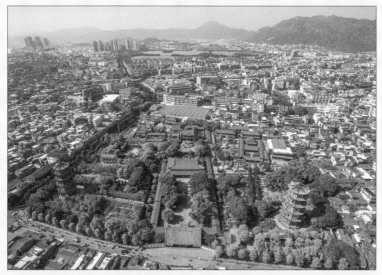

泉州：宋元中国の世界海洋商業・貿易センター

北緯24度42分　東経118度26分
上記地図の**56**

交通アクセス　●鉄道では福厦線（福州駅～廈門駅、杭福深旅客専用線の一部）の泉州駅。
　　　　　　　●飛行機は泉州市街中心部から車で 31分、泉州晋江国際空港。

普洱の景邁山古茶林の文化的景観

英語名	Cultural Landscape of Old Tea Forests of the Jingmai Mountain in Pu'er
遺産種別	文化遺産
登録基準	（iii）現存する、または、消滅した文化的伝統、または、文明の、唯一の、または、少なくとも稀な証拠となるもの。 （ⅴ）特に、回復困難な変化の影響下で損傷されやすい状態にある場合における、ある文化（または、複数の文化）或は、環境と人間との相互作用を代表する伝統的集落、または、土地利用の顕著な例。
登録年月	2023年9月（第45回世界遺産委員会リヤド（サウジアラビア）会議）
登録遺産の面積	**コア・ゾーン** 7,167.89ha　**バッファー・ゾーン** 11,927.85ha

物件の概要　普洱の景邁山古茶林の文化的景観は、中国の南西部、景邁山（ジンマイ山）で古くから培われてきたプーアル茶生産地である。世界遺産の登録面積は7,167.89ha、バッファー・ゾーンは11,927.85haである。少数民族固有の文化を茶生産というかたちで継承し、集落構造なども茶生産を中心に造られている独創性が評価された。この文化的景観は、10世紀に始まる慣行に従って、ブラン族とダイ族によって千年以上にわたって開発された。この地域は、森林と茶園に囲まれた古い茶樹園内の伝統的な村々からなる茶の生産地域である。古い茶樹の下層栽培は、山の生態系と亜熱帯モンスーン気候の特定の条件に対応する方法であり、地元の先住民コミュニティが維持するガバナンスシステムと組み合わさっている。伝統的な儀式や祭りは、茶の祖先の信仰に関連しており、その信仰は茶園や地元の動植物に精霊が住んでいるという信念で、この文化的伝統の中心にある。

分類	文化的景観
普遍的価値	古茶林の文化的景観
物件所在地	雲南省普洱市恵民鎮
参考URL	http://whc.unesco.org/en/list/1665

普洱の景邁山古茶林の文化的景観

北緯22度11分　東経100度0分

上記地図の㊸

交通アクセス　　●雲南省の省都の昆明から普洱まで飛行機（直行便、6〜7便/日）で 55分。

中国の世界遺産暫定リスト記載物件

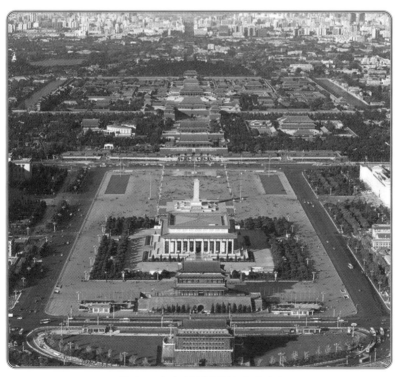

北京の中央軸線（北海を含む）
（The Central Axis of Beijing（including Beihai）
2013年暫定リスト記載物件

世界遺産暫定リスト記載物件

東塞港自然保護区（Dongzhai Port Nature Reserve）（1996年）海南省海口市

揚子江ワニ自然保護区（The Alligator Sinensis Nature Reserve）（1996年）

鄱陽湖自然保護区（Poyang Nature Reserve）（1996年）江西省

桂林漓江風景名勝区（The Lijiang River Scenic Zone at Guilin ）（1996年）広西チワン族自治区

大理蒼山洱海風景名勝区（Dali Chanshan Mountain and Erhai Lake Scenic Spot）（2001年）　雲南省大理

長江三峡風景名勝区（Yangtze Gorges Scenic Spot）（2001年）重慶直轄市

金仏山風景名勝区（Jinfushan Scenic Spot ）（2001年）重慶直轄市南川市

天壷地隙（Heaven Pit and Ground Seam Scenic Spot）（2001年）重慶直轄市

花山風景名勝区（Hua Shan Scenic Area）（2001年）広西チワン族自治区

雁蕩山（Yandang Mountain）（2001年）浙江省温州市

楠渓江（Nanxi River）（2001年）浙江省

麦積山風景名勝区（Maijishan Scenic Spots）（2001年）甘粛省天水市

五大連池風景名勝区（Wudalianchi Scenic Spots）（2001年）黒竜江省

海壇風景名勝区（Haitan Scenic Spots）（2001年）福建省

中国の酒造りの遺跡群（Sites for Liquor Making in China）（2008）

山西省と陝西省の古民居群（Ancient Residences in Shanxi and Shaanxi Provinces）（2008年）

明・清王朝の城壁（City Walls of the Ming and Qing Dynasties）（2008年）

揚州の痩西湖と歴史都市地域（Slender West Lake and Historic Urban Area in Yangzhou）（2008年）

長江南部の古代の水辺の町（The Ancient Waterfront Towns in the South of Yangtze River）（2008年）

シルクロードの中国側：陸路：河南省、陝西省、甘粛省、青海省、寧夏回族自治区、
　　　新疆ウイグル自治区：海路　西漢朝から秦朝までの浙江省寧波市、福建省泉州市
（Chinese Section of the Silk Road: Land routes in Henan Province, Shaanxi Province,
　Gansu Province,Qinghai Province, Ningxia Hui Autonomous Region, and Xinjiang Uygur
　Autonomous Region; Sea Routes in Ningbo City,Zhejiang Province and Quanzhou City,
　Fujian Province - from Western-Han Dynasty to Qing Dynasty）（2008年）

鳳凰古城（Fenghuang Ancient City）(2008年)　湖南省

南越国遺跡（Site of Southern Yue State）(2008年)　広東省広州市

白鶴梁の古水文題刻（Baiheliang Ancient Hydrological Inscription）（2008年）

貴州省東南部の苗族村落：雷公山の麓に広がる苗族村落
（Miao Nationality Villages in Southeast Guizhou Province: The villages of Miao Nationality
　at the Foot of Leigong Mountain in Miao Ling Mountains）（2008年）　貴州省

カレズ井戸（Karez Wells）（2008年）　新疆ウイグル自治区トルファン

明清王朝の陵群の【登録範囲の拡大】プロジェクト：潞簡王陵墓
　（Expansion Project of Imperial Tombs of the Ming and Qing Dynasties: King Lujian's Tombs ）
　（2012年）　河南省新郷市

泰山の拡大としての四聖山群（The Four Sacred Mountains as an Extension of Mt. Taishan）
　（2008年）

タクラマカン砂漠−ポプラユーフラティカ森林（Taklimakan Desert—Populus euphratica Forests ）
　（2010年）

中国アルタイ（China Altay）（2010年）　新疆ウイグル自治区

カラコルム・パミール（Karakorum-Pamir）（2010年）

◇自然遺産　◆文化遺産　◇◆複合遺産
（　）内は、暫定リスト記載年　　下線は、本書掲載物件　　　シンクタンクせとうち総合研究機構

北京の中央軸線（北海を含む）（The Central Axis of Beijing（including Beihai）（2013年）

遼代の木造構造物-中国・寺院の木造塔と寺院の本堂
（Wooden Structures of Liao Dynasty—Wooden Pagoda of Yingxian County, Main Hall of Fengguo
Monastery of Yixian County ）（2013年）

ホンシャン文化の遺跡群：ニウヘリアン考古遺跡、ホンシャンホウ考古遺跡、ウェイジャワオプ考古遺跡
（Sites of Hongshan Culture: The Niuheliang Archaeological Site, the Hongshanhou Archaeological Site,
and Weijiawopu Archaeological Site）（2013年）河北省、内モンゴル自治区、遼寧省

中国の古代磁器窯跡（Ancient Porcelain Kiln Site in China）（2013年）　浙江省

三坊七巷（SanFangQiXiang）（2013年）　福建省福州市

西夏陵（Western Xia Imperial Tombs）（2013年）　寧夏回族自治区

ドン族の村々（Dong Villages）（2013年）　貴州省、湖南省、広西チワン族自治区

霊渠（Lingqu Canal）（2013年）　広西チワン族自治区

チベット族と羌族の雕楼建築と村落（Diaolou Buildings and Villages for Tibetan and Qiang Ethnic Groups）
（2013年）　四川省

紀元前12世紀から紀元前5世紀にかけての古代蜀国の考古遺跡：船棺合葬墓：三星堆遺跡
（Archaeological Sites of the Ancient Shu State: Site at Jinsha and Joint Tombs of Boat- shaped Coffins
in Chengdu City, Sichuan Province; Site of Sanxingdui in Guanghan City, Sichuan Province
29C.BC-5C.BC）（2013年）四川省成都市、広漢市

新疆ヤルダン（Xinjiang Yardang）（2015年）　新疆ウイグル自治区

敦煌ヤルダン群（Dunhuang Yardangs）（2015年）　敦煌市

天柱山（Tianzhushan）（2015年）　安徽省潜山県

井崗山（「武夷山」の登録範囲の拡大）（Jinggangshan–North Wuyishan (Extension of Mount Wuyi)）（2015年）

蜀道（ShuDao）（2015年）　四川省成都

土林・グゲの景観と歴史的関心地域（Tulin-Guge Scenic and Historic Interest Areas）（2015年）
チベット自治区アリ地区札達県

古代の泉州（ザイトン）の史跡（Historic Monuments and Sites of Ancient Quanzhou (Zayton)）
（2016年）

管涔山 -- 芦芽山（Guancen Mountain -- Luya Mountain ）（2017年）　山西省忻州市寧武県

呼倫貝爾景観と古代少数民族の発祥地（Hulun Buir Landscape & Birthplace of Ancient Minority）
（2017年）　内モンゴル自治区呼倫貝爾市

青海湖（Qinghai Lake）（2017年）　青海省

聖なる山と湖の景観と歴史的地域（Scenic and historic area of Sacred Mountains and Lakes）（2017年）
チベット自治区ブラン県

太行山（Taihang Mountain）（2017年）　山西省、河南省、河北省

長白山の垂直植生景観と火山景観（Vertical Vegetation Landscape and Volcanic Landscape
in Changbai Mountain）（2017年）

景徳鎮の御用窯跡（Imperial Kiln Sites of Jingdezhen）（2017年）　江西省景徳鎮市

バダイン・ジャラン砂漠-砂の塔群と湖群-（Badain Jaran Desert—Towers of Sand and Lakes）
（2019年）　内モンゴル自治区

（　　）内は、暫定リスト記載年

中国の世界無形文化遺産

中国書道
（**Chinese calligraphy**）
代表リスト　2009年

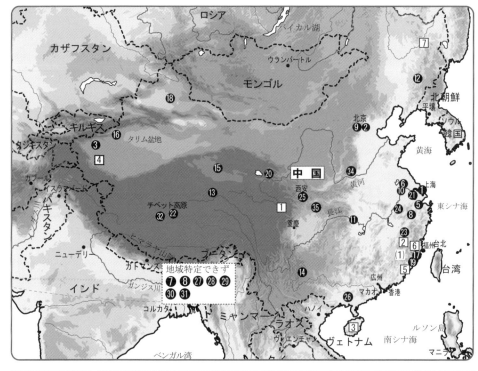

中華人民共和国 People's Republic of China　首都　ペキン（北京）

代表リストへの登録数　35
緊急保護リストへの登録数　7
グッド・プラクティスへの選定数　1
条約締約年　2004年

❶昆劇 （Kun Qu opera）
　2008年 ← 2001年第1回傑作宣言
❷古琴とその音楽（Guqin and its music）
　2008年 ← 2003年第2回傑作宣言
❸新疆のウイグル族のムカーム
　（Uyghur Muqam of Xinjiang）
　2008年 ← 2005年第3回傑作宣言
❹オルティン・ドー、伝統的民謡の長唄
　（Urtiin Duu, traditional folk long song）
　モンゴル／中国
　2008年 ← 2005年第3回傑作宣言
❺中国篆刻芸術
　（The art of Chinese seak engraving）　2009年
❻中国版木印刷技術
　（China engraved block printing technique）
　2009年
❼中国書道（Chinese calligraphy）　2009年
❽中国剪紙（Chinese paper-cut）　2009年
❾中国の伝統的な木結構造の建築技芸
　（Chinese traditional architectual craftmanship for

　timber-framed structures）　2009年
❿南京雲錦工芸
　（The craftmanship of Nanjing Yunjin brocade）
　2009年
⓫端午節 （The Dragon Boat festival）
　2009年
⓬中国の朝鮮族の農楽舞
　（Farmers' dance of China's Korean ethnic group）
　2009年
⓭ケサル叙事詩の伝統 （Gesar epic tradition）
　2009年
⓮トン族の大歌
　（Grand song of the Dong ethnic group）　2009年
⓯花儿（Hua'er）　2009年
⓰マナス（Manas）　2009年
⓱媽祖信仰（Mazu belief and customs）2009年
⓲歌のモンゴル芸術：ホーミー
　（Mongolian art of singing:Khoomei）　2009年
⓳南音（Nanyin）　2009年
⓴熱貢芸術（Regong arts）　2009年

㉑中国の養蚕と絹の技芸
（Sericulture and silk craftsmanship of China）
2009年
㉒チベット・オペラ（Tibetan opera）2009年
㉓伝統的な龍泉青磁の焼成技術
（Traditional firing technology of Longquan
celadon）　2009年
㉔伝統的な宣紙の手工芸
（Traditional handicrafts of making Xuan paper）
2009年
㉕西安鼓楽（Xi'an wind and percussion ensemble）
2009年
㉖粤劇（Yueju opera）　　2009年
㉗伝統的な中医針灸
（Acupuncture and moxibustion of traditional
Chinese medicine）　　2010年
㉘京劇（Peking opera）　　2010年
㉙中国の影絵人形芝居
（Chinese shadow puppetry）2011年
㉚中国珠算、そろばんでの算術計算の知識と慣習
（Chinese Zhusuan, knowledge and practices of
mathematical calculation through the abacus）
2013年
㉛二十四節気、太陽の1年の動きの観察を通じて
発達した中国人の時間と実践の知識
（The Twenty-Four Solar Terms, knowledge of
time and practices developed in China through
observation of the sun's annual motion）
2016年
㉜中国のチベット民族の生命、健康及び病気の
予防と治療に関する知識と実践：チベット
医学におけるルム薬湯
（Lum medicinal bathing of Sowa Rigpa,knowledge
and practices concerning life,　2018年
㉝人間と海の持続可能な関係を維持するための
王船の儀式、祭礼と関連する慣習
（Ong Chun/Wangchuan/Wangkang ceremony、
rituals and related practices for maintaining
the sustainable connection between man and
the ocean）　中国／マレーシア 2020年
㉞太極拳（Taijiquan）　2020年
㉟中国の伝統製茶技術とその関連習俗
（Traditional tea processing techniques
and associated social practices in China）
2022年

＊緊急保護リストに登録されている無形文化遺産

1羌年節　（Qiang New Year festival）
2009年　★【緊急保護】
2中国の木造アーチ橋建造の伝統的なデザイン
と慣習
（Traditional design and practices for building
Chinese wooden arch bridges）
2009年　★【緊急保護】
3伝統的な黎（リー）族の繊維技術：紡績、
染色、製織、刺繍
（Traditional Li textile techniques:spinning,
dyeing, weaving and embroidering）
2009年　★【緊急保護】
4メシュレプ（Meshrep）
2010年　★【緊急保護】
5中国帆船の水密隔壁技術
（Watertight-bulkhead technology of Chinese
junks）　2010年　★【緊急保護】
6中国の木版印刷
（Wooden movable-type printing of China）
2010年　★【緊急保護】
7ホジェン族のイマカンの物語り
（Hezhen Yimakan storytelling）
2011年　★【緊急保護】

グッド・プラクティスに選定されている無形文化遺産

(1)福建省の操り人形師の次世代育成の為の戦略
（Strategy for training coming generations of
Fujian puppetry practitioners）　　2012年

昆　劇

準拠	無形文化遺産の保護に関する条約（略称：無形文化遺産保護条約）
目的	グローバル化により失われつつある多様な文化を守る為、無形文化遺産尊重の意識を向上させ、その保護に関する国際協力を促進する。
登録遺産名	**Kun Qu opera**

人類の無形文化遺産の代表的なリスト（略称：代表リスト）への登録年

2008年　←　2001年第2回傑作宣言

登録遺産の概要　昆劇は、500年程前の明の武宗の時代に魏良輔が創作した音楽劇。京劇のルーツの一つと言われている。昆劇は、明王朝（1368〜1644年）以前に、現在の江蘇省の蘇州の近くにある江南地方の昆山で創始された。昆劇には700年以上の歴史があり、文学、舞踊、音楽、戯劇を一体化した芸術表現を行うもので、その後の京劇や数多くの地方戯曲に大きな影響を与えた世界的にも非常に貴重な芸術。中国政府文化部は、昆劇を国家重点保護芸術に指定している。

分類　芸能

地域　江蘇省蘇州市昆山

登録基準　「代表リスト」への登録申請にあたっては、次のR.1〜R.5までの5つの基準を全て満たさなければならない。

R.1　要素は、条約第2条で定義された無形文化遺産を構成すること。

R.2　要素の登録は、無形文化遺産の認知と重要性の意識の向上が確保され、世界の文化の多様性を反映し、人類の創造性を示す対話が奨励されること。

R.3　要素を保護し促進する保護措置が図られていること。

R.4　要素は、関係するコミュニティー、集団、或は、場合によっては、個人の可能な限り幅広い参加、そして、彼らの自由な、事前説明を受けた上での同意をもって申請されたものであること。

R.5　要素は、条約第11条と第12条で定義された、締約国の領域内にある無形文化遺産の提出目録に含まれていること。

参考URL　https://ich.unesco.org/en/RL/kun-qu-opera-00004

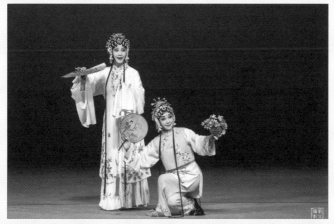

昆劇

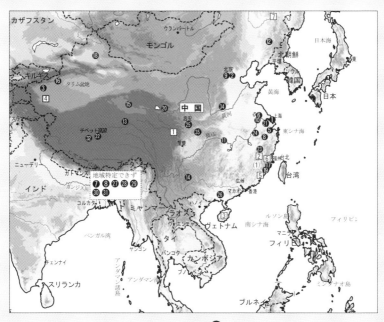

上記地図の❶

交通アクセス ●上海虹橋駅から新幹線、昆山南駅下車。

古琴とその音楽

準拠	無形文化遺産の保護に関する条約（略称：無形文化遺産保護条約）
目的	グローバル化により失われつつある多様な文化を守る為、無形文化遺産尊重の意識を向上させ、その保護に関する国際協力を促進する。
登録遺産名	**Guqin and its music**

人類の無形文化遺産の代表的なリスト（略称：代表リスト）への登録年
<div align="right">2008年 ← 2003年第2回傑作宣言</div>

登録遺産の概要　古琴は、七絃琴で、3000年の歴史を有する中国で最古の弦楽器である。古琴は、格調の高い中国文化の象徴の一つとして見られ、中国音楽の本質を最も表現する楽器である。中国帝国では、文化人は、4つの芸術、すなわち、古琴、碁、書道、絵画に熟達していた。古琴は、100以上の倍音を奏でることができ、約3000の琴曲集と600の楽曲について大変豊富な蓄積がある。代表的な楽曲は、高山、流水、秋水、梅花三弄、平湖秋月等である。長い歴史と豊かな蓄積で、古琴は、各種の理論的な遺産、すなわち、琴理論、琴製作、音律、学校等を有している。古琴芸術は、世紀を越えた中国文明の美学と社会学上の足跡を残した中国人が古くから愛好した音楽遺産である。古琴の保護、そして、演奏技術の若い世代への継承が求められている。

分類　芸能、伝統工芸技能

地域　北京、上海など。

登録基準　「代表リスト」への登録申請にあたっては、次のR.1～R.5までの5つの基準を全て満たさなければならない。

R.1　要素は、条約第2条で定義された無形文化遺産を構成すること。
R.2　要素の登録は、無形文化遺産の認知と重要性の意識の向上が確保され、世界の文化の多様性を反映し、人類の創造性を示す対話が奨励されること。
R.3　要素を保護し促進する保護措置が図られていること。
R.4　要素は、関係するコミュニティー、集団、或は、場合によっては、個人の可能な限り幅広い参加、そして、彼らの自由な、事前説明を受けた上での同意をもって申請されたものであること。
R.5　要素は、条約第11条と第12条で定義された、締約国の領域内にある無形文化遺産の提出目録に含まれていること。

参考URL　https://ich.unesco.org/en/RL/guqin-and-its-music-00061

古琴とその音楽

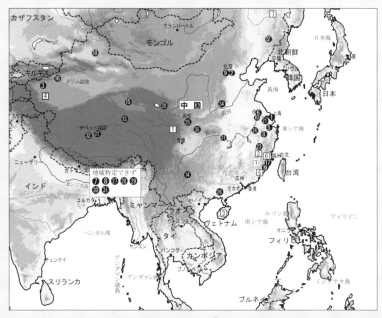

上記地図の❷

新疆のウイグル族のムカーム

準拠 無形文化遺産の保護に関する条約（略称：無形文化遺産保護条約）

目的 グローバル化により失われつつある多様な文化を守る為、無形文化遺産尊重の意識を向上させ、その保護に関する国際協力を促進する。

登録遺産名 **Uyghur Muqam of Xinjiang**

人類の無形文化遺産の代表的なリスト（略称：代表リスト）への登録年
2008年 ← 2005年第5回傑作宣言

登録遺産の概要 新疆のウイグル族のムカームは、中国の最大級の少数民族でイスラム教を信仰するウイグル族の間で普及し伝承されてきた多様なムカームの伝統芸能である。新疆ウイグル自治区は、中国の北西端にある自治区で、古くは中央アジアのシルクロードの中心に立地していた為、東西の文化交流が活発であった。新疆のウイグル族のムカームは、歌、舞踊、民謡、古典音楽が複合した歌舞音楽で、内容、舞踊形式、音楽形態、楽器が多様であることが特色である。歌は、リズムに変化があり、独唱や合唱で演じられる。古代ウイグル音楽を継承する古典音楽で、十数種類の楽器で演奏するウイグル芸術の集大成ともいえる12ムカーム、それにダオラン（刀郎）・ムカーム、トルファン（吐魯番）ムカーム、ハミ（哈密）・ムカームの4つの主な地域様式に発展した。今日では、メシュレプの様な全員参加の伝統的なフェスティバルは、余り開催されなくなり、また、若者の関心の低下、それに12ムカームの様に長時間・多曲のムカームも失せつつある。

分類 芸能

地域 新疆ウイグル自治区

登録基準 「代表リスト」への登録申請にあたっては、次のR. 1～R. 5までの5つの基準を全て満たさなければならない。

R. 1 要素は、条約第2条で定義された無形文化遺産を構成すること。
R. 2 要素の登録は、無形文化遺産の認知と重要性の意識の向上が確保され、世界の文化の多様性を反映し、人類の創造性を示す対話が奨励されること。
R. 3 要素を保護し促進する保護措置が図られていること。
R. 4 要素は、関係するコミュニティー、集団、或は、場合によっては、個人の可能な限り幅広い参加、そして、彼らの自由な、事前説明を受けた上での同意をもって申請されたものであること。
R. 5 要素は、条約第11条と第12条で定義された、締約国の領域内にある無形文化遺産の提出目録に含まれていること。

参考URL https://ich.unesco.org/en/RL/uyghur-muqam-of-xinjiang-00109?lang=en

新疆のウイグル族のムカーム

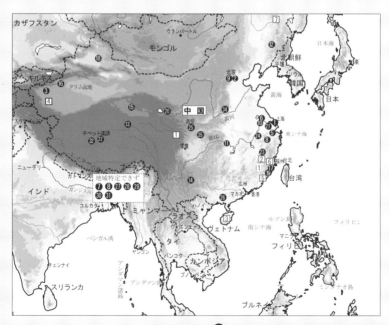

上記地図の❸

オルティン・ドー、伝統的民謡の長唄

準拠　無形文化遺産の保護に関する条約（略称：無形文化遺産保護条約）

目的　グローバル化により失われつつある多様な文化を守る為、無形文化遺産尊重の意識を向上させ、その保護に関する国際協力を促進する。

登録遺産名　Urtiin Duu, traditional folk long song

人類の無形文化遺産の代表的なリスト（略称：代表リスト）への登録年
2008年　←　2005年第3回傑作宣言

登録遺産の概要　オルティン・ドー、伝統的民謡の長唄は、短い唄のボギノ・ドーと共にモンゴルと中国の内モンゴル自治区で2000年にもわたり口承されてきた表現形態の2つの主要な歌の一つである。オルティン・ドーは、声を長く伸ばして声を長く伸ばし喉を振るわせる独特の歌唱法で、主に馬頭琴の伴奏によって歌われる。オルティン・ドーは、重要な祝賀やフェスティバルに伴う儀式の形式として、モンゴル社会では誉れ高い役割を果たしている。オルティン・ドーは、結婚式、新居の落成、子供の誕生などモンゴルの遊牧民族社会の祝典で演じられる伝統芸能である。オルティン・ドーは、年に一度開催される国民的な相撲、弓射、競馬などスポーツ競技の祭典ナーダムでも聞くことができる。しかしながら、オルティン・ドーは、草原での遊牧民族の生活様式の変化と共に多くの伝統的な慣習や様式が失われ、その多様なレパートリーも失せつつある。モンゴルとの共同登録。

分類　口承による伝統及び表現、芸能

地域　内モンゴル自治区

登録基準　「代表リスト」への登録申請にあたっては、次のR. 1〜R. 5までの5つの基準を全て満たさなければならない。

R. 1　要素は、条約第2条で定義された無形文化遺産を構成すること。
R. 2　要素の登録は、無形文化遺産の認知と重要性の意識の向上が確保され、世界の文化の多様性を反映し、人類の創造性を示す対話が奨励されること。
R. 3　要素を保護し促進する保護措置が図られていること。
R. 4　要素は、関係するコミュニティー、集団、或は、場合によっては、個人の可能な限り幅広い参加、そして、彼らの自由な、事前説明を受けた上での同意をもって申請されたものであること。
R. 5　要素は、条約第11条と第12条で定義された、締約国の領域内にある無形文化遺産の提出目録に含まれていること。

参考URL　https://ich.unesco.org/en/RL/urtiin-duu-traditional-folk-long-song-00115

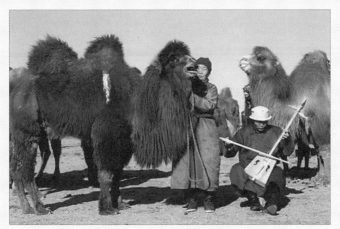

オルティン・ドー、伝統的民謡の長唄

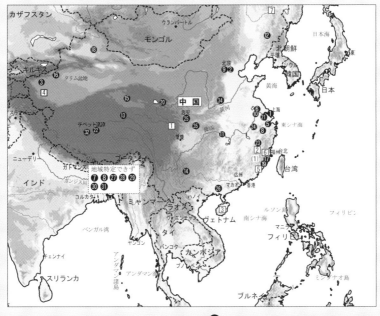

上記地図の❹

中国篆刻芸術

準拠	無形文化遺産の保護に関する条約（略称：無形文化遺産保護条約）
目的	グローバル化により失われつつある多様な文化を守る為、無形文化遺産尊重の意識を向上させ、その保護に関する国際協力を促進する。

登録遺産名　Art of Chinese seal engraving

人類の無形文化遺産の代表的なリスト（略称：代表リスト）への登録年　2009年

登録遺産の概要　中国篆刻芸術は、中国の美術の礎石といえる。篆刻（てんこく）とは、石や木に、印刀で文字などを彫ることで、書画などに用いる印章もその一つである。篆は、もともと権威者の署名やサインとして使用されたが、現在では全ての社会階級、それにアジアの多くの国で使用される様になった。1904年に、篆刻家の丁仁、呉隠らによって、浙江省杭州市の孤山の西側に西冷印社が設立され、ここを中心に伝統的な中国の篆刻芸術を守り続けている。今日、中国には約100の篆刻の芸術機関や社会グループがあり、そのうち最も有名なのは、北京の中国芸術研究院.傘下の上記の西冷印社と中国篆刻芸術院である。

分類　伝統工芸技能

地域　北京市、杭州市など。

登録基準　「代表リスト」への登録申請にあたっては、次のR.1～R.5までの5つの基準を全て満たさなければならない。

R.1　要素は、条約第2条で定義された無形文化遺産を構成すること。

R.2　要素の登録は、無形文化遺産の認知と重要性の意識の向上が確保され、世界の文化の多様性を反映し、人類の創造性を示す対話が奨励されること。

R.3　要素を保護し促進する保護措置が図られていること。

R.4　要素は、関係するコミュニティー、集団、或は、場合によっては、個人の可能な限り幅広い参加、そして、彼らの自由な、事前説明を受けた上での同意をもって申請されたものであること。

R.5　要素は、条約第11条と第12条で定義された、締約国の領域内にある無形文化遺産の提出目録に含まれていること。

参考URL　https://ich.unesco.org/en/RL/art-of-chinese-seal-engraving-00217

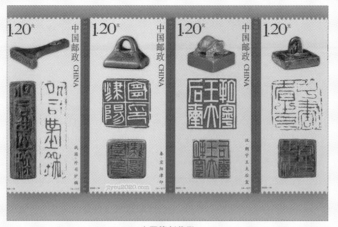

中国篆刻芸術

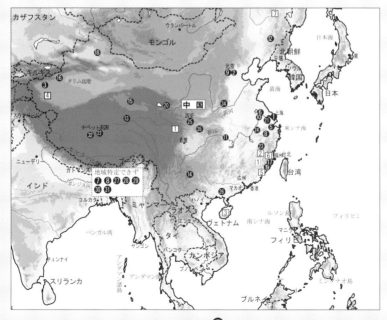

上記地図の❺

中国版木印刷技術

準拠 無形文化遺産の保護に関する条約（略称：無形文化遺産保護条約）

目的 グローバル化により失われつつある多様な文化を守る為、無形文化遺産尊重の
意識を向上させ、その保護に関する国際協力を促進する。

登録遺産名 **China engraved block printing technique**

人類の無形文化遺産の代表的なリスト（略称：代表リスト）への登録年　2009年

登録遺産の概要 中国版木印刷技術は、江蘇省の揚州市などで見られる印刷の専門知識、機敏
さ、チーム精神が必要な6人の共同作業で行う彫版印刷の伝統工芸技術である。仏教経典は、江
蘇省の南京、木版印刷は、四川省の徳格県の徳格印経院でも見られる。木版印刷とは、木の板
に彫刻刀で反転した文字を彫り、墨を塗り、紙に印刷する。木の板は、主に梨、棗、銀杏の木
を、墨は、江西省景徳鎮の磁器窯の松煙盃、紙は、浙江省と安徽省で作られる画仙紙が多く用
いられる。木版印刷術は、2006年5月20日に、第1期国家級無形文化財リストに登録されてい
る。揚州市には、中国木版印刷博物館がある。

分類 伝統工芸技能

地域 江蘇省揚州市

登録基準 「代表リスト」への登録申請にあたっては、次のR.1～R.5までの5つの基準を
全て満たさなければならない。

 R.1 要素は、条約第2条で定義された無形文化遺産を構成すること。
 R.2 要素の登録は、無形文化遺産の認知と重要性の意識の向上が確保され、世界の文化の
 多様性を反映し、人類の創造性を示す対話が奨励されること。
 R.3 要素を保護し促進する保護措置が図られていること。
 R.4 要素は、関係するコミュニティー、集団、或は、場合によっては、個人の可能な限り
 幅広い参加、そして、彼らの自由な、事前説明を受けた上での同意をもって申請された
 ものであること。
 R.5 要素は、条約第11条と第12条で定義された、締約国の領域内にある無形文化遺産の提出
 目録に含まれていること。

参考URL **https://ich.unesco.org/en/RL/china-engraved-block-printing-technique-00229**

中国版木印刷技術

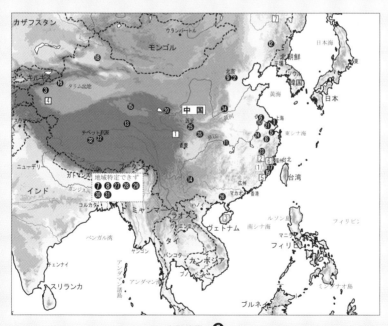

上記地図の❻

中国書道

準拠　　無形文化遺産の保護に関する条約（略称：無形文化遺産保護条約）

目的　　グローバル化により失われつつある多様な文化を守る為、無形文化遺産尊重の
　　　　　意識を向上させ、その保護に関する国際協力を促進する。

登録遺産名　　**Chinese calligraphy**

人類の無形文化遺産の代表的なリスト（略称：代表リスト）への登録年　2009年

登録遺産の概要　中国書道は、筆と墨で、特殊な造型を描く社会的慣習であり、書くことで文
字の美しさを表そうとする東洋の造形芸術である。芸術性の要素があるので、ボールペンとコ
ンピューターの時代においても価値があり、中国全土、また、日本、韓国にも普及している。
中国書道は、芸術的な実践で、情報伝達の機能を満たす一方、主な道具や用具としての筆、
墨、紙で漢字を書くことを通じて、自然、社会、生活など人間の思いを伝える特別の書写記号
や筆致を通じて、ユニークな文字、精神、気質、関心、中国人の思考法 を反映する。漢字の出
現と進化と共に、中国書道は、3000年以上もの間、発展して、中国文化のシンボルになった。

分類　伝統工芸技能

地域　中国全土

登録基準　　「代表リスト」への登録申請にあたっては、次のR.1～R.5までの5つの基準を
　　　　　全て満たさなければならない。

R.1　要素は、条約第2条で定義された無形文化遺産を構成すること。
R.2　要素の登録は、無形文化遺産の認知と重要性の意識の向上が確保され、世界の文化の
　　　多様性を反映し、人類の創造性を示す対話が奨励されること。
R.3　要素を保護し促進する保護措置が図られていること。
R.4　要素は、関係するコミュニティー、集団、或は、場合によっては、個人の可能な限り
　　　幅広い参加、そして、彼らの自由な、事前説明を受けた上での同意をもって申請された
　　　ものであること。
R.5　要素は、条約第11条と第12条で定義された、締約国の領域内にある無形文化遺産の提出
　　　目録に含まれていること。

参考URL　**https://ich.unesco.org/en/RL/chinese-calligraphy-00216**

中国書道

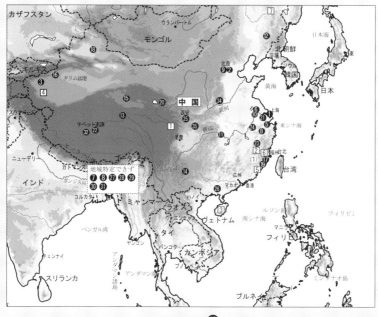

上記地図の❼

中国剪紙

| 準拠 | 無形文化遺産の保護に関する条約（略称：無形文化遺産保護条約） |

準拠　　　無形文化遺産の保護に関する条約（略称：無形文化遺産保護条約）

目的　　　グローバル化により失われつつある多様な文化を守る為、無形文化遺産尊重の意識を向上させ、その保護に関する国際協力を促進する。

登録遺産名　　Chinese paper-cut

人類の無形文化遺産の代表的なリスト（略称：代表リスト）への登録年　2009年

登録遺産の概要　中国剪紙（せんし）は、陝西省や浙江省など中国の至る所、多様な異民族の中でも人気のある芸術である切り紙である。剪紙は、子供の時から始まって、長年、母から娘へと伝承されている伝統工芸技術である。剪紙は中国の民間工芸のひとつで、日本でいうところの「切り紙」のことである。紙の上に花や動物、風景、人物などの図案を切り出すハサミで紙を切り抜いたものを「剪紙」、小刀で模様を切り出したものを「刻紙」と言うが、現在ではこれらの技法による切り紙細工を総称して「剪紙」と呼ぶ。

分類　社会的慣習、儀式及び祭礼行事

地域　陝西省、浙江省、河北省、山西省、遼寧省、江蘇省、雲南省、広東省

登録基準　「代表リスト」への登録申請にあたっては、次のR.1～R.5までの5つの基準を全て満たさなければならない。

R.1　要素は、条約第2条で定義された無形文化遺産を構成すること。
R.2　要素の登録は、無形文化遺産の認知と重要性の意識の向上が確保され、世界の文化の多様性を反映し、人類の創造性を示す対話が奨励されること。
R.3　要素を保護し促進する保護措置が図られていること。
R.4　要素は、関係するコミュニティー、集団、或は、場合によっては、個人の可能な限り幅広い参加、そして、彼らの自由な、事前説明を受けた上での同意をもって申請されたものであること。
R.5　要素は、条約第11条と第12条で定義された、締約国の領域内にある無形文化遺産の提出目録に含まれていること。

参考URL　https://ich.unesco.org/en/RL/chinese-paper-cut-00219

中国剪紙

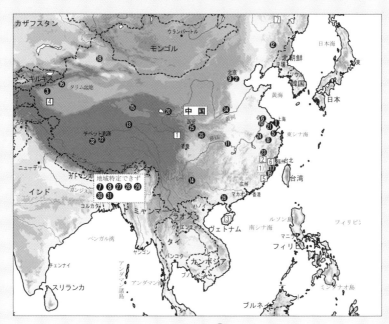

上記地図の❽

中国の伝統的な木結構造の建築技芸

準拠　無形文化遺産の保護に関する条約（略称：無形文化遺産保護条約）

目的　グローバル化により失われつつある多様な文化を守る為、無形文化遺産尊重の意識を向上させ、その保護に関する国際協力を促進する。

登録遺産名　Chinese traditional architectual craftmanship for timber

人類の無形文化遺産の代表的なリスト（略称：代表リスト）への登録年　2009年

登録遺産の概要　中国の伝統的な木結構造の建築技芸は、中国の全土、主に、北京、江蘇省、浙江省、安徽省、山西省、福建省、それに、ミャオ族やトン族など少数民族が居住する貴州省など南西地域で見られる中国の建築文化の独特のシンボルで、故宮の太和殿など国内の至るところで見られる職人の木造建築技術である。柱、桁、鴨居、母屋、腕木などの木材部品は、柔軟な耐震性のほぞ組（木材を接合する時に、一方の材にあけた穴にはめこむため、他方の材の一端につくった突起）での接続、継手や仕口、斗栱（とぎ）などの高度な技術と装飾などの伝統工芸技術である。伝統木結構造技芸。

分類　伝統工芸技能

地域　中国全土、主に、北京、江蘇省、浙江省、安徽省、山西省、福建省、貴州省

登録基準　「代表リスト」への登録申請にあたっては、次のR. 1〜R. 5までの5つの基準を全て満たさなければならない。

R. 1　要素は、条約第2条で定義された無形文化遺産を構成すること。
R. 2　要素の登録は、無形文化遺産の認知と重要性の意識の向上が確保され、世界の文化の多様性を反映し、人類の創造性を示す対話が奨励されること。
R. 3　要素を保護し促進する保護措置が図られていること。
R. 4　要素は、関係するコミュニティー、集団、或は、場合によっては、個人の可能な限り幅広い参加、そして、彼らの自由な、事前説明を受けた上での同意をもって申請されたものであること。
R. 5　要素は、条約第11条と第12条で定義された、締約国の領域内にある無形文化遺産の提出目録に含まれていること。

参考URL　https://ich.unesco.org/en/RL/chinese-traditional-architectural-craftsmanship-for-timber-framed-structures-00223

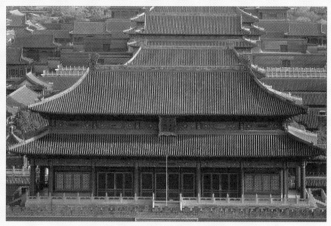

中国の伝統的な木結構造の建築技芸

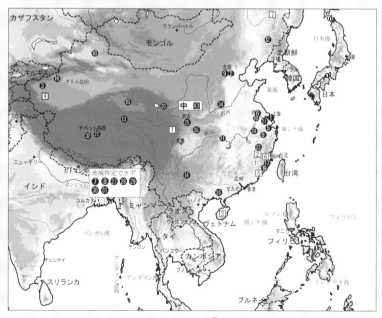

上記地図の❾

南京雲錦工芸

準拠　　　　無形文化遺産の保護に関する条約（略称：無形文化遺産保護条約）

目的　　　　グローバル化により失われつつある多様な文化を守る為、無形文化遺産尊重の
　　　　　　　　意識を向上させ、その保護に関する国際協力を促進する。

登録遺産名　**Craftmanship of Nanjing Yunjin brocade**

人類の無形文化遺産の代表的なリスト（略称：代表リスト）への登録年　2009年

登録遺産の概要　南京雲錦工芸は、中国の東部、江蘇省の省都、南京での、絹、金、孔雀の羽
毛糸などを材料に使って2人の職人が製作する伝統工芸技術である。南京は、温暖な気候と豊か
な土地に恵まれ、古くから養蚕業が盛んで、絹や錦などのシルク製品の都として栄えた。この
地に420〜589年の南北朝時代に北方の中原地域から多くの優れた絹織り職人が移住してきたこ
とにより、雲錦と呼ばれる絹織物が誕生した。その後、13世紀初〜20世紀初の元、明、清の3つ
の王朝にわたって、雲錦は皇室の御用達品に指定され、皇帝、皇后をはじめとする皇室の衣装
などは全て雲錦になった。高さ4mもある「大花楼」と呼ばれる独特な織機、複雑な図案、絹の
他に純金や孔雀の羽から作られる糸、吉祥を表すデザイン、これらをまとめ上げる職人の技な
どが評価された。2004年には、南京に雲錦博物館もオープンしている。

分類　社会的慣習、儀式及び祭礼行事、伝統工芸技能

地域　江蘇省南京市

登録基準　「代表リスト」への登録申請にあたっては、次のR. 1〜R. 5までの5つの基準を
　　　　　　　全て満たさなければならない。

R. 1　要素は、条約第2条で定義された無形文化遺産を構成すること。
R. 2　要素の登録は、無形文化遺産の認知と重要性の意識の向上が確保され、世界の文化の
　　　多様性を反映し、人類の創造性を示す対話が奨励されること。
R. 3　要素を保護し促進する保護措置が図られていること。
R. 4　要素は、関係するコミュニティー、集団、或は、場合によっては、個人の可能な限り
　　　幅広い参加、そして、彼らの自由な、事前説明を受けた上での同意をもって申請された
　　　ものであること。
R. 5　要素は、条約第11条と第12条で定義された、締約国の領域内にある無形文化遺産の提出
　　　目録に含まれていること。

参考URL　https://ich.unesco.org/en/RL/craftsmanship-of-nanjing-yunjin-brocade-00200

南京雲錦工芸

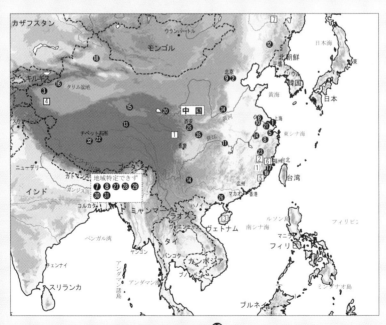

上記地図の❿

端午節

準拠　　無形文化遺産の保護に関する条約（略称：無形文化遺産保護条約）

目的　　グローバル化により失われつつある多様な文化を守る為、無形文化遺産尊重の意識を向上させ、その保護に関する国際協力を促進する。

登録遺産名　　**Dragon Boat festival**

人類の無形文化遺産の代表的なリスト（略称：代表リスト）への登録年　2009年

登録遺産の概要　端午節は、湖北省宜昌市の「屈原の故郷の端午の習俗」、黄石市の「西塞神舟会」、湖南省汨羅市の「汨羅江の端午の習俗」、江蘇省蘇州市の「蘇州の端午の習俗」など長江の中流や下流を中心に、陰暦の5月5日に行われる端午の節句である。端午節は、2300年前の戦国時代の楚の偉大な愛国詩人で、秦に敗北したことを知って、川に身を投じて国に殉じた屈原を偲ぶ竜船競漕（ドラゴンレース）の行事で、ちまきを食べる風習は今も続いている。龍船節、ドラゴンボート・フェスティバルとも言う。

分類　社会的慣習、儀式及び祭礼行事

地域　湖北省宜昌市、黄石市、湖南省汨羅市、江蘇省蘇州市など

登録基準　「代表リスト」への登録申請にあたっては、次のR.1〜R.5までの5つの基準を全て満たさなければならない。

R.1　要素は、条約第2条で定義された無形文化遺産を構成すること。

R.2　要素の登録は、無形文化遺産の認知と重要性の意識の向上が確保され、世界の文化の多様性を反映し、人類の創造性を示す対話が奨励されること。

R.3　要素を保護し促進する保護措置が図られていること。

R.4　要素は、関係するコミュニティー、集団、或は、場合によっては、個人の可能な限り幅広い参加、そして、彼らの自由な、事前説明を受けた上での同意をもって申請されたものであること。

R.5　要素は、条約第11条と第12条で定義された、締約国の領域内にある無形文化遺産の提出目録に含まれていること。

参考URL　**https://ich.unesco.org/en/RL/dragon-boat-festival-00225**

端午節

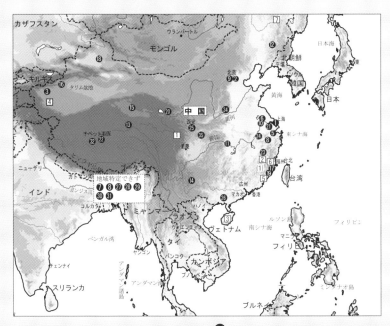

上記地図の⓫

中国の朝鮮族の農楽舞

準拠　無形文化遺産の保護に関する条約（略称：無形文化遺産保護条約）

目的　グローバル化により失われつつある多様な文化を守る為、無形文化遺産尊重の意識を向上させ、その保護に関する国際協力を促進する。

登録遺産名　**Farmers' dance of China's Korean ethnic group**

人類の無形文化遺産の代表的なリスト（略称：代表リスト）への登録年　2009年

登録遺産の概要　中国の朝鮮族の農楽舞は、中国北東部の吉林省延辺朝鮮族自治州、黒竜江省、遼寧省に居住する朝鮮族の間で行われる祭事での伝統芸能で、土地の神に犠牲を捧げ、幸運や豊作を祈願する。朝鮮族は「歌舞」（歌と踊り）の民族と言われるほど少数民族の中でも舞踊文化が豊富な民族で、代表的なのは農楽舞である。農楽舞のなかでよく知られている象帽舞が祝日の式典などでよく披露される。楽しい踊りとともに色とりどりの帽子がゆれ、回転する長いリボンが踊る人の周りに輝く美しい輪を作り上げる。

分類　芸能

地域　吉林省、黒竜江省、遼寧省

登録基準　「代表リスト」への登録申請にあたっては、次のR.1～R.5までの5つの基準を全て満たさなければならない。

R.1　要素は、条約第2条で定義された無形文化遺産を構成すること。
R.2　要素の登録は、無形文化遺産の認知と重要性の意識の向上が確保され、世界の文化の多様性を反映し、人類の創造性を示す対話が奨励されること。
R.3　要素を保護し促進する保護措置が図られていること。
R.4　要素は、関係するコミュニティー、集団、或は、場合によっては、個人の可能な限り幅広い参加、そして、彼らの自由な、事前説明を受けた上での同意をもって申請されたものであること。
R.5　要素は、条約第11条と第12条で定義された、締約国の領域内にある無形文化遺産の提出目録に含まれていること。

参考URL　https://ich.unesco.org/en/RL/farmers-dance-of-chinas-korean-ethnic-group-00213

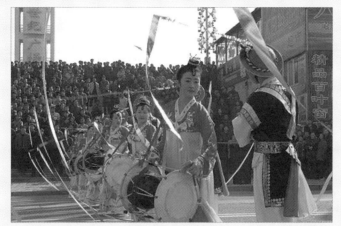

中国の朝鮮族の農楽舞

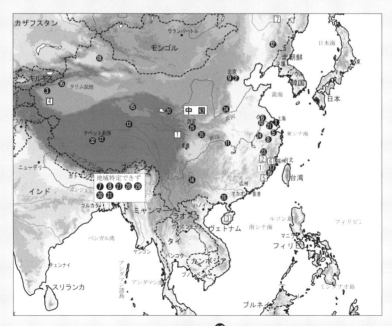

上記地図の⓬

ケサル叙事詩の伝統

準拠　　　　無形文化遺産の保護に関する条約（略称：無形文化遺産保護条約）

目的　　　　グローバル化により失われつつある多様な文化を守る為、無形文化遺産尊重の
　　　　　　　意識を向上させ、その保護に関する国際協力を促進する。

登録遺産名　　**Gesar epic tradition**

人類の無形文化遺産の代表的なリスト（略称：代表リスト）への登録年　2009年

登録遺産の概要　　ケサル叙事詩の伝統は、中国西部と北部の異民族、チベット族、モンゴル
族、土（トウ）族のコミュニティーに伝わるチベットの古代の英雄リン・ケサル大王のエピソ
ードなどの叙事詩の朗唱である。世界最長の叙事詩と呼ばれることもあるケサル王物語の英雄
叙事詩は、黄河と長江の二大河川の源流域が発祥地である。ケサルの叙事詩には、リン王国に
君臨する超人的な戦士が、近隣のホル王国と戦争を繰り広げる様が描かれている。ケサル王伝
あるいはゲセル・ハーン物語は、チベットおよび中央アジアにおける主要な叙事詩である。現
在でも140名余りのケサル吟遊詩人（チベット人、モンゴル人、ブリヤート人、トゥ族など）に
よって歌われており、現存する数少ない叙事詩の一つとしても価値が高い。この叙事詩は約
1,000年前のものと推定され、勇胆の王ケサルと彼が治めたという伝説の国家リン王国について
語られている。なお、ケサルとゲセルはそれぞれこの物語の主人公名のチベット語読みとモン
ゴル語読みである。

分類　口承による伝統及び表現、社会的慣習、儀式及び祭礼行事

地域　チベット自治区（西蔵自治区）、内モンゴル自治区、青海省、甘粛省、四川省、
　　　　雲南省、新疆ウイグル自治区

登録基準　　「代表リスト」への登録申請にあたっては、次のR.1〜R.5までの5つの基準を
　　　　　　全て満たさなければならない。

　R.1　要素は、条約第2条で定義された無形文化遺産を構成すること。
　R.2　要素の登録は、無形文化遺産の認知と重要性の意識の向上が確保され、世界の文化の
　　　　多様性を反映し、人類の創造性を示す対話が奨励されること。
　R.3　要素を保護し促進する保護措置が図られていること。
　R.4　要素は、関係するコミュニティー、集団、或は、場合によっては、個人の可能な限り
　　　　幅広い参加、そして、彼らの自由な、事前説明を受けた上での同意をもって申請された
　　　　ものであること。
　R.5　要素は、条約第11条と第12条で定義された、締約国の領域内にある無形文化遺産の提出
　　　　目録に含まれていること。

参考URL　　https://ich.unesco.org/en/RL/gesar-epic-tradition-00204

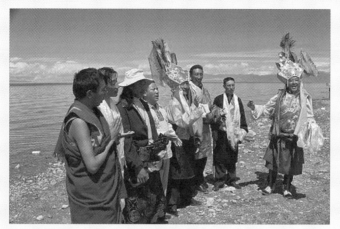

ケサル叙事詩の伝統

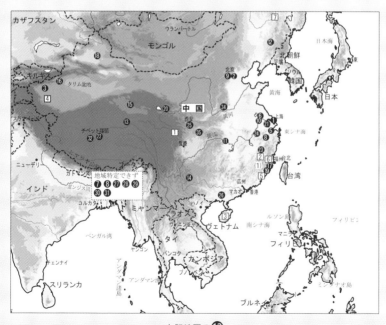

上記地図の⓭

トン族の大歌

準拠	無形文化遺産の保護に関する条約（略称：無形文化遺産保護条約）
目的	グローバル化により失われつつある多様な文化を守る為、無形文化遺産尊重の意識を向上させ、その保護に関する国際協力を促進する。

登録遺産名 Grand song of the Dong ethnic group

人類の無形文化遺産の代表的なリスト（略称：代表リスト）への登録年　2009年

登録遺産の概要　トン族の大歌（おおうた）は、中国南部の貴州省の黔東南ミャオ族トン族自治州、黎平県、従江県、榕江、それに、榕江の川沿いの村に住むトン族の歌である。「歌の民族」といわれるトン族の人々の間では「米は身体を育て、歌は魂を育てる」と言われており、彼らの文化と音楽の知識の伝統は、楽器の伴奏、指揮者などのリーダー無しで演じられる大歌である多声合唱で例証される。トン族の大歌は、基本的に歌詞はトン語で男女それぞれの歌班に分かれ、主旋律を歌うリードボーカルと、その他の歌い手たちとの合唱によって成り立っている。大歌の内容は、自然、生活、労働、恋愛、友情が主で、鳥や虫の鳴き声、水の音など自然の音が歌の源で、鼓楼大歌、叙事大歌、礼俗大歌、児童大歌、戯曲大歌などがある。トン族の大歌祭りは、毎年西暦11月28日に。従江県・小黄村で行われている。

分類　口承による伝統及び表現、芸能

地域　貴州省

登録基準　「代表リスト」への登録申請にあたっては、次のR.1〜R.5までの5つの基準を全て満たさなければならない。

R.1　要素は、条約第2条で定義された無形文化遺産を構成すること。
R.2　要素の登録は、無形文化遺産の認知と重要性の意識の向上が確保され、世界の文化の多様性を反映し、人類の創造性を示す対話が奨励されること。
R.3　要素を保護し促進する保護措置が図られていること。
R.4　要素は、関係するコミュニティー、集団、或は、場合によっては、個人の可能な限り幅広い参加、そして、彼らの自由な、事前説明を受けた上での同意をもって申請されたものであること。
R.5　要素は、条約第11条と第12条で定義された、締約国の領域内にある無形文化遺産の提出目録に含まれていること。

参考URL　https://ich.unesco.org/en/RL/grand-song-of-the-dong-ethnic-group-00202

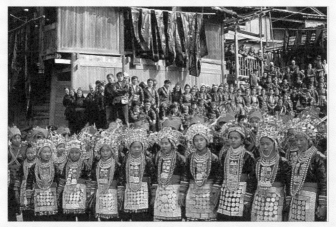

トン族の大歌

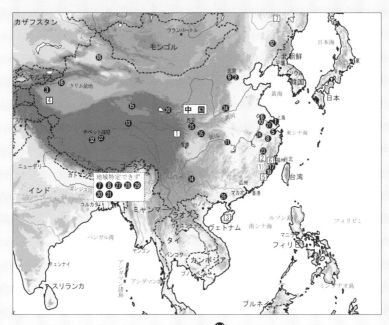

上記地図の⑭

花　児

準拠	無形文化遺産の保護に関する条約（略称：無形文化遺産保護条約）
目的	グローバル化により失われつつある多様な文化を守る為、無形文化遺産尊重の意識を向上させ、その保護に関する国際協力を促進する。
登録遺産名	**Hua'er**

人類の無形文化遺産の代表的なリスト（略称：代表リスト）への登録年　2009年

登録遺産の概要　花児は、甘粛省、青海省、寧夏省など中国の北西部の、回族、バオアン族、トンシャン族、漢族、チベット族、サラール族、トウ族、グユル族、モンゴル族の9つの民族によって継承されてきた伝統的な民族音楽である。音楽は、民族、町、或は、花に因んで命名された広範で伝統的なレパートリーからなる。歌は、若者の恋愛、きつい仕事、農業生活の疲労、或は、歌の楽しさなどを歌う。花児のフェスティバルは、毎年、上記の3つの省で開催される。花児は人気のある娯楽としてだけではなく、異民族間の文化交流の媒体として、大変重要である。カタカナ読みは、フュアァ（ル）。

分類　口承による伝統及び表現、芸能

地域　甘粛省、青海省、寧夏省など

登録基準　「代表リスト」への登録申請にあたっては、次のR.1〜R.5までの5つの基準を全て満たさなければならない。

R.1　要素は、条約第2条で定義された無形文化遺産を構成すること。
R.2　要素の登録は、無形文化遺産の認知と重要性の意識の向上が確保され、世界の文化の多様性を反映し、人類の創造性を示す対話が奨励されること。
R.3　要素を保護し促進する保護措置が図られていること。
R.4　要素は、関係するコミュニティー、集団、或は、場合によっては、個人の可能な限り幅広い参加、そして、彼らの自由な、事前説明を受けた上での同意をもって申請されたものであること。
R.5　要素は、条約第11条と第12条で定義された、締約国の領域内にある無形文化遺産の提出目録に含まれていること。

参考URL　**https://ich.unesco.org/en/RL/huaer-00211**

花儿

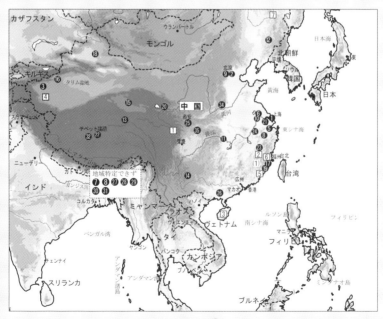

上記地図の⓯

マナス

準拠	無形文化遺産の保護に関する条約（略称：無形文化遺産保護条約）
目的	グローバル化により失われつつある多様な文化を守る為、無形文化遺産尊重の意識を向上させ、その保護に関する国際協力を促進する。
登録遺産名	**Manas**

人類の無形文化遺産の代表的なリスト（略称：代表リスト）への登録年　2009年

登録遺産の概要　マナスは、中国の西部、新疆ウイグル自治区のキルギス族が誇りとする民族の英雄マナスの叙事詩で、結婚式、葬儀などの儀式で演じられる。マナスの語り手はマナスチュといい、神のお告げを受けているという。マナスは、天山山脈とカラコラム山脈との間にあるクズルス・キルギス自治州が最も有名である。また、マナスは、キルギス、カザフスタン、タジキスタンなどの近隣諸国でも行われている。

分類　口承による伝統及び表現

地域　新疆ウイグル自治区

登録基準　「代表リスト」への登録申請にあたっては、次のR. 1～R. 5までの5つの基準を全て満たさなければならない。

R. 1　要素は、条約第2条で定義された無形文化遺産を構成すること。

R. 2　要素の登録は、無形文化遺産の認知と重要性の意識の向上が確保され、世界の文化の多様性を反映し、人類の創造性を示す対話が奨励されること。

R. 3　要素を保護し促進する保護措置が図られていること。

R. 4　要素は、関係するコミュニティー、集団、或は、場合によっては、個人の可能な限り幅広い参加、そして、彼らの自由な、事前説明を受けた上での同意をもって申請されたものであること。

R. 5　要素は、条約第11条と第12条で定義された、締約国の領域内にある無形文化遺産の提出目録に含まれていること。

参考URL　**https://ich.unesco.org/en/RL/manas-00209**

マナス

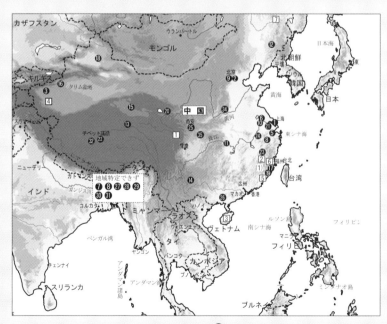

上記地図の⓰

媽祖信仰

準拠	無形文化遺産の保護に関する条約（略称：無形文化遺産保護条約）
目的	グローバル化により失われつつある多様な文化を守る為、無形文化遺産尊重の意識を向上させ、その保護に関する国際協力を促進する。

登録遺産名　Mazu belief and customs

人類の無形文化遺産の代表的なリスト（略称：代表リスト）への登録年　2009年

登録遺産の概要　媽祖（まそ）信仰は、台湾海峡に面する福建省や広東省の沿海部での信仰と慣習である。媽祖は、中国で最も影響力のある道教の航海守護神（女神）で、航海（水夫）、漁業（船乗り）など海の守護神であり、天上聖母とも呼ばれる。媽祖信仰は、口承、宗教儀式、民俗慣行など信仰と慣習の中心であり、海を渡った華僑によって、世界各地で媽祖廟が建てられている。台湾、琉球、日本（薩摩、長崎、水戸など）、および南海地方など、広くアジア全域にも伝えられた。

分類　社会的慣習、儀式及び祭礼行事

地域　福建省、広東省

登録基準　「代表リスト」への登録申請にあたっては、次のR.1〜R.5までの5つの基準を全て満たさなければならない。

R.1　要素は、条約第2条で定義された無形文化遺産を構成すること。
R.2　要素の登録は、無形文化遺産の認知と重要性の意識の向上が確保され、世界の文化の多様性を反映し、人類の創造性を示す対話が奨励されること。
R.3　要素を保護し促進する保護措置が図られていること。
R.4　要素は、関係するコミュニティー、集団、或は、場合によっては、個人の可能な限り幅広い参加、そして、彼らの自由な、事前説明を受けた上での同意をもって申請されたものであること。
R.5　要素は、条約第11条と第12条で定義された、締約国の領域内にある無形文化遺産の提出目録に含まれていること。

参考URL　https://ich.unesco.org/en/RL/mazu-belief-and-customs-00227

媽祖（まそ）信仰

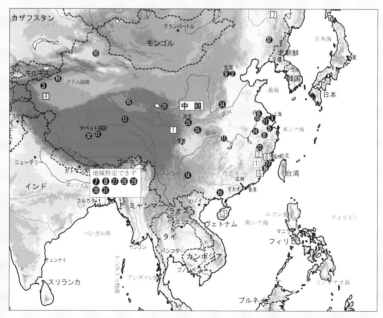

上記地図の⑰

歌のモンゴル芸術、ホーメイ

準拠　無形文化遺産の保護に関する条約（略称：無形文化遺産保護条約）

目的　グローバル化により失われつつある多様な文化を守る為、無形文化遺産尊重の意識を向上させ、その保護に関する国際協力を促進する。

登録遺産名　**Mongolian art of singing, Khoomei**

人類の無形文化遺産の代表的なリスト（略称：代表リスト）への登録年　2009年

登録遺産の概要　歌のモンゴル芸術、ホーメイは、中国北部の内蒙古、新疆ウイグル自治区のアルタイ山地地域、モンゴル西部のホブド県とザブハン県、ロシアのトゥヴァ共和国で広く歌われるモンゴル族の喉歌である。歌手が声帯を振動させながら気管や口腔で倍音を共鳴させ、同時に二つの音声（或は、三つの音声）を発する歌唱法で、発祥は、西モンゴルのアルタイ地方だと言われている。伝統的に儀式の時に演じられ、歌は、自然界、モンゴル人の先祖、偉大な英雄への尊敬や賞賛を表現する。歌のモンゴル芸術：ホーメイは、特別な行事、競馬、弓術、レスリング、大宴会、犠牲祭などのグループ活動の為に用意される。中国では、ホーメイ、ホーリン・チョール、コーミジュ、或は、蒙古族呼麦、モンゴルでは、ホーミー、トゥヴァでは、ホーメイやコーメイともいう。

分類　社会的慣習、儀式及び祭礼行事

地域　内モンゴル自治区、新疆ウイグル自治区

登録基準　「代表リスト」への登録申請にあたっては、次のR.1〜R.5までの5つの基準を全て満たさなければならない。

R.1　要素は、条約第2条で定義された無形文化遺産を構成すること。

R.2　要素の登録は、無形文化遺産の認知と重要性の意識の向上が確保され、世界の文化の多様性を反映し、人類の創造性を示す対話が奨励されること。

R.3　要素を保護し促進する保護措置が図られていること。

R.4　要素は、関係するコミュニティー、集団、或は、場合によっては、個人の可能な限り幅広い参加、そして、彼らの自由な、事前説明を受けた上での同意をもって申請されたものであること。

R.5　要素は、条約第11条と第12条で定義された、締約国の領域内にある無形文化遺産の提出目録に含まれていること。

参考URL　https://ich.unesco.org/en/RL/mongolian-art-of-singing-khoomei-00210

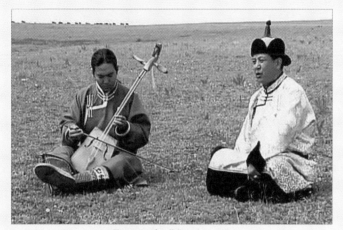

歌のモンゴル芸術、ホーメイ

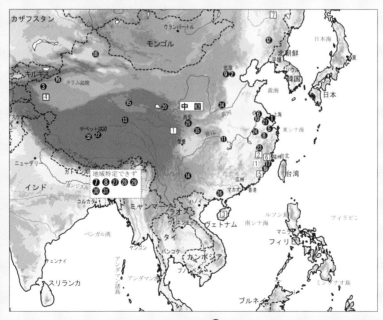

上記地図の⓭

南 音

準拠　　　　無形文化遺産の保護に関する条約（略称：無形文化遺産保護条約）

目的　　　　グローバル化により失われつつある多様な文化を守る為、無形文化遺産尊重の
　　　　　　意識を向上させ、その保護に関する国際協力を促進する。

登録遺産名　**Nanyin**

人類の無形文化遺産の代表的なリスト（略称：代表リスト）への登録年　2009年

登録遺産の概要　南音は、中国南東海岸沿いの福建省の南部の泉州を発祥の地とするミンナン
人の文化を反映した伝統的な室内楽の音楽芸能である。南音の起源は、304年の西晋時代の内乱
で中原地方から大規模な漢民族の移動があり、彼らが持ってきた農耕や紡績の技術により閩南
地域の生活様式が大きく変わったことで誕生したといわれている。その後、唐代、元代、明代
を経て、音楽理論の整備が進んで、南音は固有の音楽として社会に定着したと言われている。
使われる楽器は、琵琶、二弦、三弦、洞簫、拍版それに、チャルメラ、鈴、銅鑼などの鳴りも
のなどで構成され、歌われる歌詞は、福建省の南部の方言の閩南語が用いられる。南曲、南
楽、南管、弦管とも言う。福建南音。

分類　芸能

地域　福建省

登録基準　「代表リスト」への登録申請にあたっては、次のR.1〜R.5までの5つの基準を
　　　　　全て満たさなければならない。

　R.1　要素は、条約第2条で定義された無形文化遺産を構成すること。
　R.2　要素の登録は、無形文化遺産の認知と重要性の意識の向上が確保され、世界の文化の
　　　　多様性を反映し、人類の創造性を示す対話が奨励されること。
　R.3　要素を保護し促進する保護措置が図られていること。
　R.4　要素は、関係するコミュニティー、集団、或は、場合によっては、個人の可能な限り
　　　　幅広い参加、そして、彼らの自由な、事前説明を受けた上での同意をもって申請された
　　　　ものであること。
　R.5　要素は、条約第11条と第12条で定義された、締約国の領域内にある無形文化遺産の提出
　　　　目録に含まれていること。

参考URL　**https://ich.unesco.org/en/RL/nanyin-00199**

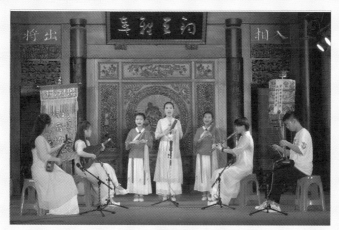

南音

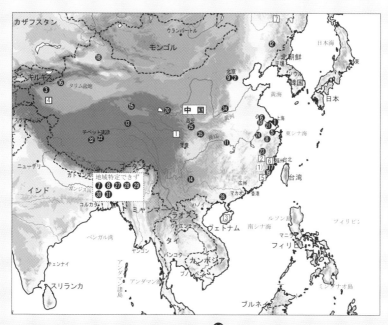

上記地図の⓳

熱貢芸術

準拠　　無形文化遺産の保護に関する条約（略称：無形文化遺産保護条約）

目的　　グローバル化により失われつつある多様な文化を守る為、無形文化遺産尊重の
　　　　　意識を向上させ、その保護に関する国際協力を促進する。

登録遺産名　　**Regong arts**

人類の無形文化遺産の代表的なリスト（略称：代表リスト）への登録年　2009年

登録遺産の概要　熱貢（レブコン）芸術は、中国西部の青海省黄南蔵族自治州同仁県（旧 熱貢
（レブコン）地方）、隆務川流域の寺院と村での、チベット族と土（トウ）族の仏教徒の僧と
民俗芸術家によるチベット仏画のタンカ、壁画などの絵画、パッチワークのバルボーラの工
芸、彫刻の造形美術である。熱貢芸術は、チベットの歴史、仏教、文化と深く結びついた、美
術品および工芸品である。同仁県の村々の男性の7〜8割はなんらかの伝統芸術を継承する工芸
職人で、農閑期に村人により制作されるレブコン芸術は、市場経済化が促進するにつれ重要な
現金収入の源となっている。青海熱貢芸術とも言う。

分類　伝統工芸技能

地域　青海省

登録基準　　「代表リスト」への登録申請にあたっては、次のR.1〜R.5までの5つの基準を
　　　　　　全て満たさなければならない。

R.1　要素は、条約第2条で定義された無形文化遺産を構成すること。
R.2　要素の登録は、無形文化遺産の認知と重要性の意識の向上が確保され、世界の文化の
　　　多様性を反映し、人類の創造性を示す対話が奨励されること。
R.3　要素を保護し促進する保護措置が図られていること。
R.4　要素は、関係するコミュニティー、集団、或は、場合によっては、個人の可能な限り
　　　幅広い参加、そして、彼らの自由な、事前説明を受けた上での同意をもって申請された
　　　ものであること。
R.5　要素は、条約第11条と第12条で定義された、締約国の領域内にある無形文化遺産の提出
　　　目録に含まれていること。

参考URL　　**https://ich.unesco.org/en/RL/regong-arts-00207**

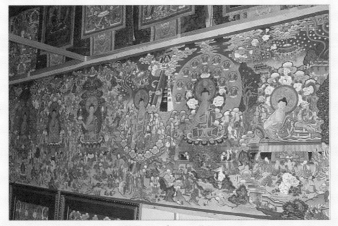

熱貢（レブコン）芸術

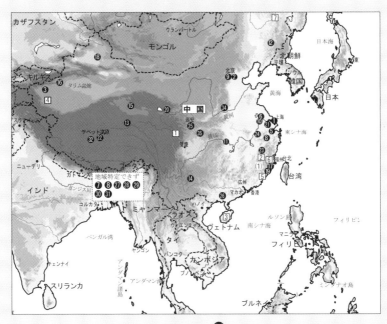

上記地図の⑳

中国の養蚕と絹の技芸

準拠　　　　　無形文化遺産の保護に関する条約（略称：無形文化遺産保護条約）

目的　　　　　グローバル化により失われつつある多様な文化を守る為、無形文化遺産尊重の
　　　　　　　意識を向上させ、その保護に関する国際協力を促進する。

登録遺産名　　**Sericulture and silk craftsmanship of China**

人類の無形文化遺産の代表的なリスト（略称：代表リスト）への登録年　2009年

登録遺産の概要　　中国の養蚕と絹の技芸は、浙江省の杭州市、嘉興市、湖州市、江蘇省の蘇州市、四川省の成都市などでの古い歴史を有する伝統的な養蚕・織物技術である。桑の木の植栽、養蚕、紡績、製糸、機織りなどの一連の職人技術は、農村地域の経済において、また、女性にとっては大変重要な役割を果たしている。毎年4月、女性の蚕農婦は、絹、或は、紙でつくられたカラフルな花で着飾り、「蚕花庙会」で豊作を祈願する。この重要な文化遺産である中国の養蚕と絹の技芸を守り、国内外への普及啓発を促進している。浙江省の杭州市の中国絹博物館は1992年に開館し、2004年からは国内外からの訪問者に公開されている。中国蚕桑絹技芸。

分類　社会的慣習、儀式及び祭礼行事、伝統工芸技能

地域　浙江省杭州市、嘉興市、湖州市、江蘇省蘇州市、四川省成都市

登録基準　「代表リスト」への登録申請にあたっては、次のR.1～R.5までの5つの基準を
　　　　　　全て満たさなければならない。

R.1　要素は、条約第2条で定義された無形文化遺産を構成すること。
R.2　要素の登録は、無形文化遺産の認知と重要性の意識の向上が確保され、世界の文化の
　　　多様性を反映し、人類の創造性を示す対話が奨励されること。
R.3　要素を保護し促進する保護措置が図られていること。
R.4　要素は、関係するコミュニティー、集団、或は、場合によっては、個人の可能な限り
　　　幅広い参加、そして、彼らの自由な、事前説明を受けた上での同意をもって申請された
　　　ものであること。
R.5　要素は、条約第11条と第12条で定義された、締約国の領域内にある無形文化遺産の提出
　　　目録に含まれていること。

参考URL　https://ich.unesco.org/en/RL/sericulture-and-silk-craftsmanship-of-china-00197

中国の養蚕と絹の技芸

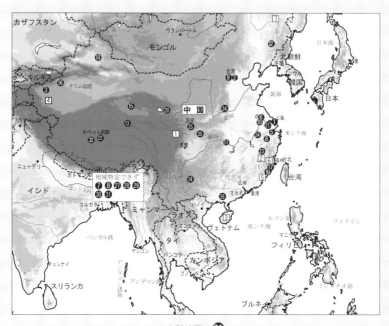

上記地図の㉑

チベット・オペラ

準拠　　　　無形文化遺産の保護に関する条約（略称：無形文化遺産保護条約）

目的　　　　グローバル化により失われつつある多様な文化を守る為、無形文化遺産尊重の
　　　　　　　　意識を向上させ、その保護に関する国際協力を促進する。

登録遺産名　　**Tibetan opera**

人類の無形文化遺産の代表的なリスト（略称：代表リスト）への登録年　2009年

登録遺産の概要　チベット・オペラは、中国西南部、青蔵高原のチベット自治区のラサ市、シ
ガツェ市、チャムド市のほかに、青海省の黄南チベット族自治州、ゴロク・チベット族自治
州、門源回族自治県、四川省のアバ・チベット族チャン族自治州、甘粛省の甘南チベット族自
治州などの集落に住むチベット民族の間で大変人気がある伝統的なチベット地方劇である。民
謡、舞踊、物語、歌、曲芸などを組み合わせた総合芸術歌を中心とする歌劇で、歌、詩、舞踊
が一体となってチベット語で演じられる。15世紀に、仏僧のタントゥン・ギェルポが民俗芸能
を呪術師の儀礼舞踊へと発展させ、民話や仏教経典の説話を演じ、歌と踊りを伴う歌劇形式に
なったと言われている。楽器は、太鼓とシンバル、分野は歴史的伝説、民話、人間の世のあり
方、仏教経典の物語、主要な演目は、文成公主、ノルサン王子、ドワサンモなどである。チ
ベット歌劇、蔵劇、アチェ・ラモとも言う。

分類　口承による伝統及び表現、芸能、社会的慣習、儀式及び祭礼行事

地域　チベット自治区、青海省、四川省、甘粛省

登録基準　「代表リスト」への登録申請にあたっては、次のR. 1～R. 5までの5つの基準を
　　　　　　　全て満たさなければならない。

R. 1　要素は、条約第2条で定義された無形文化遺産を構成すること。
R. 2　要素の登録は、無形文化遺産の認知と重要性の意識の向上が確保され、世界の文化の
　　　　多様性を反映し、人類の創造性を示す対話が奨励されること。
R. 3　要素を保護し促進する保護措置が図られていること。
R. 4　要素は、関係するコミュニティー、集団、或は、場合によっては、個人の可能な限り
　　　　幅広い参加、そして、彼らの自由な、事前説明を受けた上での同意をもって申請された
　　　　ものであること。
R. 5　要素は、条約第11条と第12条で定義された、締約国の領域内にある無形文化遺産の提出
　　　　目録に含まれていること。

参考URL　https://ich.unesco.org/en/RL/tibetan-opera-00208

　　　　　　　　　　　　　　　　　　　　　　　　　　シンクタンクせとうち総合研究機構

チベット・オペラ

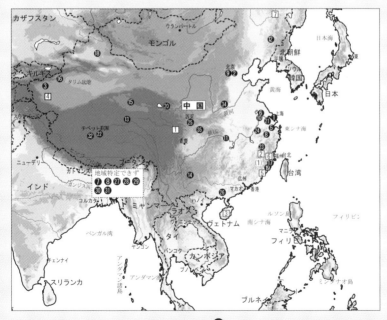

上記地図の㉒

伝統的な龍泉青磁の焼成技術

準拠 無形文化遺産の保護に関する条約（略称：無形文化遺産保護条約）

目的 グローバル化により失われつつある多様な文化を守る為、無形文化遺産尊重の意識を向上させ、その保護に関する国際協力を促進する。

登録遺産名 **Traditional firing technology of Longquan celadon**

人類の無形文化遺産の代表的なリスト（略称：代表リスト）への登録年 2009年

登録遺産の概要 伝統的な龍泉青磁の焼成技術は、浙江省麗水市龍泉に古くから伝わる青磁器である製陶技術である。スミレ色の金色の粘土、焼けた長石、石灰石、クオーツおよび植物の灰の混合物から合成されて、特殊な上薬は、何世代もの間、受け継がれてきた製法である。龍泉窯は、明代朝廷が朝貢貿易を掌握するために、外国へ賞賜した重要な産物でもある。アジアやアフリカ、欧州地域の古跡や宮廷収蔵品の中に、今もなお明代の龍泉磁器を見ることができ、各地がその模造を通して磁器産業を確立する原動力ともなった。このため、龍泉青磁の美しさは、世界公認の美であると言える。浙江龍泉青磁とも言う。

分類 伝統工芸技能

地域 浙江省麗水市龍泉

登録基準 「代表リスト」への登録申請にあたっては、次のR.1〜R.5までの5つの基準を全て満たさなければならない。

R.1 要素は、条約第2条で定義された無形文化遺産を構成すること。
R.2 要素の登録は、無形文化遺産の認知と重要性の意識の向上が確保され、世界の文化の多様性を反映し、人類の創造性を示す対話が奨励されること。
R.3 要素を保護し促進する保護措置が図られていること。
R.4 要素は、関係するコミュニティー、集団、或は、場合によっては、個人の可能な限り幅広い参加、そして、彼らの自由な、事前説明を受けた上での同意をもって申請されたものであること。
R.5 要素は、条約第11条と第12条で定義された、締約国の領域内にある無形文化遺産の提出目録に含まれていること。

参考URL https://ich.unesco.org/en/RL/traditional-firing-technology-of-longquan-celadon-00205

伝統的な龍泉青磁の焼成技術

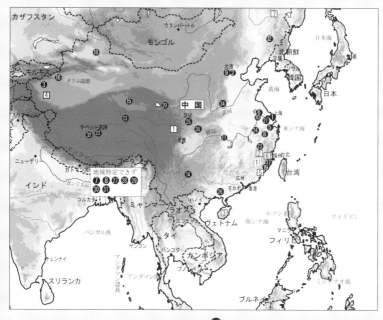

上記地図の㉓

伝統的な宣紙の手工芸

準拠　　　　無形文化遺産の保護に関する条約（略称：無形文化遺産保護条約）

目的　　　　グローバル化により失われつつある多様な文化を守る為、無形文化遺産尊重の
　　　　　　　意識を向上させ、その保護に関する国際協力を促進する。

登録遺産名　　**Traditional handicrafts of making Xuan paper**

人類の無形文化遺産の代表的なリスト（略称：代表リスト）への登録年　2009年

登録遺産の概要　伝統的な宣紙の手工芸は、中国東部の安徽省宣城市の涇県（けいけん）一帯
の水質と温暖な気候に恵まれた地で唐代初期から育まれてきた伝統工芸である。中国の4大発明
は、紙、火薬、羅針盤、印刷術であるが、このうち「紙」は、昔の中国知識人の文房具の筆、
墨、紙、硯のひとつでもあり、日常生活においても欠かせないものである。宣紙は、青檀樹の
皮と藁を主な原料としたもので、素地は丈夫で耐久性に優れ、色は白く滲みがあり、墨の付き
がよく、いろいろ変化する。また、19世紀にはパナマ国際博覧会で、20世紀の初めには上海で
の万国紙の評定会において、2回金メダルを獲得するなど、中国書画用紙の代表格となり、「紙
王」とも呼ばれている。この宣紙のふるさと、宣城市の涇県一帯は、世界遺産に登録されてい
る黄山の北麓にあり、山紫水明、県内には黄山の麓を源とし長江に流れる青弋江という川が流
れている。このきれいな水で作り上げられた宣紙は、品質がとても高い。

分類　社会的慣習、儀式及び祭礼行事、伝統工芸技能

地域　安徽省宣城市

登録基準　「代表リスト」への登録申請にあたっては、次のR.1～R.5までの5つの基準を
　　　　　　全て満たさなければならない。

R.1　要素は、条約第2条で定義された無形文化遺産を構成すること。
R.2　要素の登録は、無形文化遺産の認知と重要性の意識の向上が確保され、世界の文化の
　　　多様性を反映し、人類の創造性を示す対話が奨励されること。
R.3　要素を保護し促進する保護措置が図られていること。
R.4　要素は、関係するコミュニティー、集団、或は、場合によっては、個人の可能な限り
　　　幅広い参加、そして、彼らの自由な、事前説明を受けた上での同意をもって申請された
　　　ものであること。
R.5　要素は、条約第11条と第12条で定義された、締約国の領域内にある無形文化遺産の提出
　　　目録に含まれていること。

参考URL　https://ich.unesco.org/en/RL/traditional-handicrafts-of-making-xuan-paper-00201

伝統的な宣紙の手工芸

上記地図の㉔

西安鼓楽

準拠　　　　無形文化遺産の保護に関する条約（略称：無形文化遺産保護条約）

目的　　　　グローバル化により失われつつある多様な文化を守る為、無形文化遺産尊重の
　　　　　　意識を向上させ、その保護に関する国際協力を促進する。

登録遺産名　**Xi'an wind and percussion ensemble**

人類の無形文化遺産の代表的なリスト（略称：代表リスト）への登録年　2009年

登録遺産の概要　西安鼓楽は、陝西省西安市で、一千年以上も演奏されてきた管楽器と打楽器
との編成で演奏される合奏で、内容は、地方の生活、信仰に関連し、寺院、縁日、葬式の様な
宗教的な機会に演奏される。西安鼓楽は、隋で始まり、唐の時代で盛んになり、かつては宮廷
音楽として俗世間から離れて高みにいた。唐の安史の乱時期に宮廷楽師の流亡に伴って民間に
流出し、さらに寺院などの音楽行事を通じて、僧、道、俗という3つの流派が形成され、明・清
の時代で全盛期を迎えた。東倉鼓楽社は、西安鼓楽の有名な楽社の一つで、2006年、大唐芙蓉
園観光風景区で正式に発足した。東倉鼓楽社の舞台は大唐芙蓉園の紫雲楼である。

分類　芸能、社会的慣習、儀式及び祭礼行事

地域　陝西省西安市

登録基準　「代表リスト」への登録申請にあたっては、次のR.1～R.5までの5つの基準を
　　　　　全て満たさなければならない。

R.1　要素は、条約第2条で定義された無形文化遺産を構成すること。
R.2　要素の登録は、無形文化遺産の認知と重要性の意識の向上が確保され、世界の文化の
　　　多様性を反映し、人類の創造性を示す対話が奨励されること。
R.3　要素を保護し促進する保護措置が図られていること。
R.4　要素は、関係するコミュニティー、集団、或は、場合によっては、個人の可能な限り
　　　幅広い参加、そして、彼らの自由な、事前説明を受けた上での同意をもって申請された
　　　ものであること。
R.5　要素は、条約第11条と第12条で定義された、締約国の領域内にある無形文化遺産の提出
　　　目録に含まれていること。

参考URL　https://ich.unesco.org/en/RL/xian-wind-and-percussion-ensemble-00212

西安鼓楽

上記地図の㉕

粤 劇

準拠　　無形文化遺産の保護に関する条約（略称：無形文化遺産保護条約）

目的　　グローバル化により失われつつある多様な文化を守る為、無形文化遺産尊重の
　　　　　意識を向上させ、その保護に関する国際協力を促進する。

登録遺産名　**Yueju opera**

人類の無形文化遺産の代表的なリスト（略称：代表リスト）への登録年　2009年

登録遺産の概要　粤劇（えつげき）は、中国南東部の広東省と広西チワン（壮）族自治区がルー
ツの、北京語のオペラの伝統と広東語の方言を組み合わせた古典歌劇で、香港、マカオ、台
湾等でも育った。粤劇は、唱（歌）、念（せりふ）、做（仕草）、打（立ち回り）、舞台衣
装、顔絵と共に弦楽器と打楽器との組み合わせの楽師の演奏が特徴の舞台芸術である。沙田
（シャーティン）地区にある香港文化博物館では常設展示として広東粤劇のコーナーが設けら
れているほか、世界各地にある広東華僑のチャイナタウンなどで粤劇が上演されている。
「粤」は広東省の別名で、広東語では「ユッケッ」と読む。京劇との違いは、言語が広東語で
あること、音楽も歌い方も違い、化粧の仕方が異なるなどが挙げられる。別名、広東大戯（広
東オペラ）。

分類　芸能

地域　広東省、広西チワン（壮）族自治区

登録基準　「代表リスト」への登録申請にあたっては、次のR.1～R.5までの5つの基準を
　　　　　全て満たさなければならない。

R.1　要素は、条約第2条で定義された無形文化遺産を構成すること。
R.2　要素の登録は、無形文化遺産の認知と重要性の意識の向上が確保され、世界の文化の
　　　多様性を反映し、人類の創造性を示す対話が奨励されること。
R.3　要素を保護し促進する保護措置が図られていること。
R.4　要素は、関係するコミュニティー、集団、或は、場合によっては、個人の可能な限り
　　　幅広い参加、そして、彼らの自由な、事前説明を受けた上での同意をもって申請された
　　　ものであること。
R.5　要素は、条約第11条と第12条で定義された、締約国の領域内にある無形文化遺産の提出
　　　目録に含まれていること。

参考URL　https://ich.unesco.org/en/RL/yueju-opera-00203

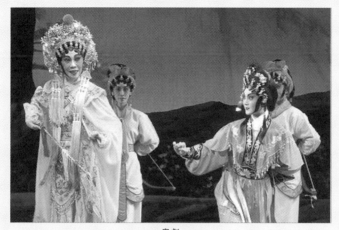

粤劇

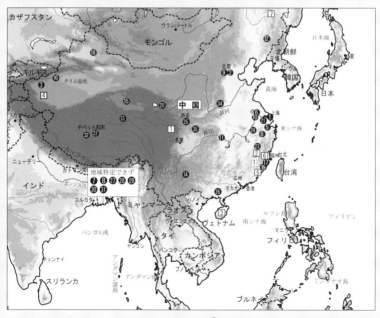

上記地図の㉖

伝統的な中医針灸

準拠　　　無形文化遺産の保護に関する条約（略称：無形文化遺産保護条約）

目的　　　グローバル化により失われつつある多様な文化を守る為、無形文化遺産尊重の
　　　　　　意識を向上させ、その保護に関する国際協力を促進する。

登録遺産名　**Acupuncture and moxibustion of traditional Chinese medicine**

人類の無形文化遺産の代表的なリスト（略称：代表リスト）への登録年　2010年

登録遺産の概要　伝統的な中医針灸（しんきゅう）は、東洋医学の医療技術で、鍼灸とは、細
い針をツボに刺入することで刺激を加え、疾患の治療を促す施術のことである。中医針灸は、
中華民族の知恵と創造力が独特に表現された文化の一つであり、現在でも実践的医療として
脈々と受け継がれている。中医針灸は、完成された知識体系、また、健康への効果など重要な
医術である。保存団体に中国針灸学会がある。中医鍼灸は中国が起源であり、人類の健康に大
いに貢献している。南北朝時代以降に日韓に伝わり周辺国家で応用されるようになった。

分類　自然及び万物に関する知識及び慣習

地域　中国全土

登録基準　「代表リスト」への登録申請にあたっては、次のR.1～R.5までの5つの基準を
　　　　　　全て満たさなければならない。

R.1　要素は、条約第2条で定義された無形文化遺産を構成すること。
R.2　要素の登録は、無形文化遺産の認知と重要性の意識の向上が確保され、世界の文化の
　　　多様性を反映し、人類の創造性を示す対話が奨励されること。
R.3　要素を保護し促進する保護措置が図られていること。
R.4　要素は、関係するコミュニティー、集団、或は、場合によっては、個人の可能な限り
　　　幅広い参加、そして、彼らの自由な、事前説明を受けた上での同意をもって申請された
　　　ものであること。
R.5　要素は、条約第11条と第12条で定義された、締約国の領域内にある無形文化遺産の提出
　　　目録に含まれていること。

参考URL　https://ich.unesco.org/en/RL/acupuncture-and-moxibustion-of-traditional-chinese-medicine-00425

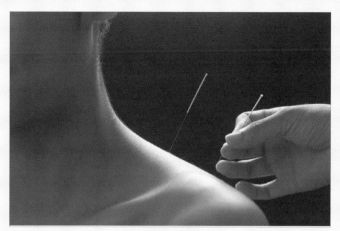

伝統的な中医針灸

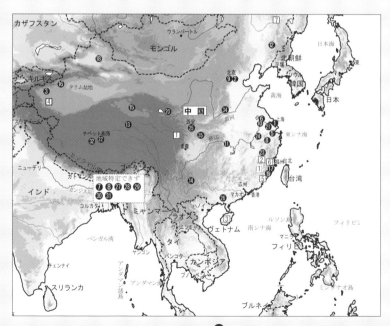

上記地図の㉗

京 劇

準拠	無形文化遺産の保護に関する条約（略称：無形文化遺産保護条約）
目的	グローバル化により失われつつある多様な文化を守る為、無形文化遺産尊重の意識を向上させ、その保護に関する国際協力を促進する。

登録遺産名　**Peking opera**

人類の無形文化遺産の代表的なリスト（略称：代表リスト）への登録年　2010年

登録遺産の概要　京劇は、19世紀中頃の清代に南曲など南北各地の演劇の要素を吸収しながら民間で発達し、北京で完成した中国を代表する伝統的な演劇であり、形式化、象徴化された演技、手、視線、立ち回りの総合的な要素から伝統的な美学を追究した音楽劇である。中国には、昆劇、越劇、川劇など100を超す多くの伝統的地方演劇があるが、北京を中心とする京劇はその頂点にあり、約200年の歴史を持つ。囃子方、歌、舞踊、台詞、立ち回りなどを組み合わせ、言葉、音楽、舞踊を融合させた総合的な演劇で、欧米などでは北京オペラと呼ばれる。伝統的に女性の役は女形が演じたが、近年の中国では女形は廃され、女優が演じている。

分類　芸能

地域　北京市、天津市、遼寧省、上海市、山東省

登録基準　「代表リスト」への登録申請にあたっては、次のR.1～R.5までの5つの基準を全て満たさなければならない。

R.1　要素は、条約第2条で定義された無形文化遺産を構成すること。
R.2　要素の登録は、無形文化遺産の認知と重要性の意識の向上が確保され、世界の文化の多様性を反映し、人類の創造性を示す対話が奨励されること。
R.3　要素を保護し促進する保護措置が図られていること。
R.4　要素は、関係するコミュニティー、集団、或は、場合によっては、個人の可能な限り幅広い参加、そして、彼らの自由な、事前説明を受けた上での同意をもって申請されたものであること。
R.5　要素は、条約第11条と第12条で定義された、締約国の領域内にある無形文化遺産の提出目録に含まれていること。

参考URL　https://ich.unesco.org/en/RL/peking-opera-00418

　　　　　　　　　　　　　　　　　　　　　　シンクタンクせとうち総合研究機構

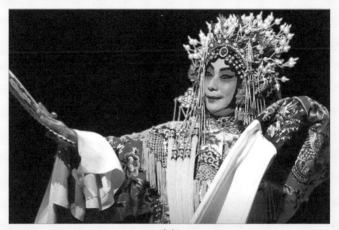

京劇

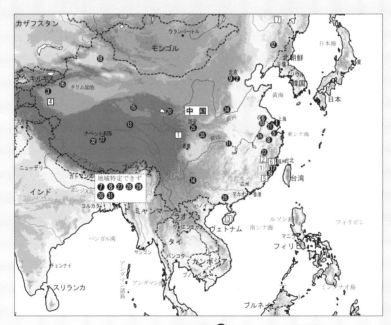

上記地図の㉘

中国の影絵人形芝居

準拠 　　　無形文化遺産の保護に関する条約（略称：無形文化遺産保護条約）

目的 　　　グローバル化により失われつつある多様な文化を守る為、無形文化遺産尊重の
　　　　　　意識を向上させ、その保護に関する国際協力を促進する。

登録遺産名 　　**Chinese shadow puppetry**

人類の無形文化遺産の代表的なリスト（略称：代表リスト）への登録年　　2011年

登録遺産の概要　　中国の影絵人形芝居は、陝西省、湖南省、河北省、遼寧省など中国の国内で
広く演じられてきた操り人形、歌唱、伝承文学、彫刻工芸などを伴う伝統的な芸能であり、唐
代中期あるいは7世紀～8世紀の五代の時期に始められた。当時は仏教寺院が「輪廻応報」の仏
法を民衆に説くために演じられた。影絵人形芝居が最も盛んな地域の一つである河北省唐山地
区の老芸人の間では、現在でも脚本を「影経」、「影巻」と呼び、観音菩薩が説法をしたもの
が「皮影」となったと伝えられ、観音菩薩を祭祀している。宋代になると、説唱芸術と結びつ
いて民間の市民文芸の一つとして隆盛をきわめた。影人（インレン・人形）の素材は、北宋時
代には紙であったものが、皮（羊）に変化した。また、人形を造型の面からみると、「頭」
（トウチャ）と称する頭部が、北方皮影は鼻から額にかけて直線的であるのに対して、西部皮
影は丸みを帯びた高い額が特徴である。中国の影絵人形芝居は、「皮影戯」とか「弄影戯」と
も称される。中国の影絵人形芝居は、2006年と2008年に文化省が所管する無形文化遺産リスト
に登録されている。

分類　　口承による伝統及び表現、芸能、伝統工芸技能

地域　　陝西省、湖南省、河北省、遼寧省

登録基準　　「代表リスト」への登録申請にあたっては、次のR.1～R.5までの5つの基準を
　　　　　　全て満たさなければならない。

R.1　要素は、条約第2条で定義された無形文化遺産を構成すること。

R.2　要素の登録は、無形文化遺産の認知と重要性の意識の向上が確保され、世界の文化の
　　　多様性を反映し、人類の創造性を示す対話が奨励されること。

R.3　要素を保護し促進する保護措置が図られていること。

R.4　要素は、関係するコミュニティー、集団、或は、場合によっては、個人の可能な限り
　　　幅広い参加、そして、彼らの自由な、事前説明を受けた上での同意をもって申請された
　　　ものであること。

R.5　要素は、条約第11条と第12条で定義された、締約国の領域内にある無形文化遺産の提出
　　　目録に含まれていること。

参考URL　　https://ich.unesco.org/en/RL/chinese-shadow-puppetry-00421

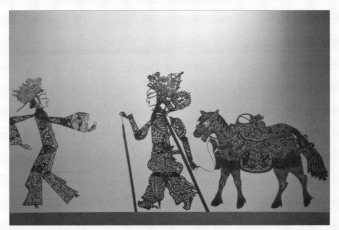

中国の影絵人形芝居

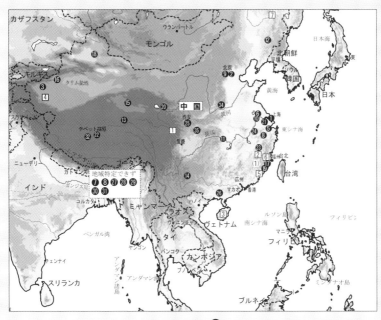

上記地図の㉙

中国珠算、そろばんでの算術計算の知識と慣習

準拠　　無形文化遺産の保護に関する条約（略称：無形文化遺産保護条約）

目的　　グローバル化により失われつつある多様な文化を守る為、無形文化遺産尊重の
　　　　意識を向上させ、その保護に関する国際協力を促進する。

登録遺産名　Chinese Zhusuan, knowledge and practices of mathematical calculation
　　　　through the abacus

人類の無形文化遺産の代表的なリスト（略称：代表リスト）への登録年　2013年

登録遺産の概要　中国珠算は、そろばん（算盤）を使う古来の伝統的な計算方法で、桁に沿っ
てビーズ（珠）を弾くことによって、加減乗除や平方根など複雑な計算もできることから、羅
針盤、火薬、紙、印刷術と並び「中国五大発明」の一つとも称され、伝統的な中国文化の重要
なシンボルでもある。中国珠算は、民俗、言語、文学、彫刻、建築など多様な文化、数学など
学問領域への貢献のほか、子供の記憶力や注意力など知能発達の教育効果も評価された。中国
では文化革命期の頃までは、1本の軸に丸い珠を計7つ通したそろばんが一般的だったが、近年
は、軸にひし形の珠を5つ通した日本型に近いそろばんが普及している。そろばんを計算機とし
て使用始めた発祥には諸説あるが、後漢末期に活躍した武将で商業の神様ともいわれる関羽が
発明したとの伝承がある。現代中国における珠算は、学校教育からも外れ、若者の間では関心
が薄くなっているが、今回の無形文化遺産登録を契機に、そろばんの素晴らしさを再認識する
ことが期待されている。

分類　自然及び万物に関する知識及び慣習

地域　中国本土、香港、マカオ、台湾地域で広く普及しており、特に北京市、江蘇省南通市、
　　　　安徽省黄山市、山西省汾陽市、浙江省臨海市など。

登録基準　「代表リスト」への登録申請にあたっては、次のR.1～R.5までの5つの基準を
　　　　全て満たさなければならない。

R.1　要素は、条約第2条で定義された無形文化遺産を構成すること。
R.2　要素の登録は、無形文化遺産の認知と重要性の意識の向上が確保され、世界の文化の
　　　多様性を反映し、人類の創造性を示す対話が奨励されること。
R.3　要素を保護し促進する保護措置が図られていること。
R.4　要素は、関係するコミュニティー、集団、或は、場合によっては、個人の可能な限り
　　　幅広い参加、そして、彼らの自由な、事前説明を受けた上での同意をもって申請された
　　　ものであること。
R.5　要素は、条約第11条と第12条で定義された、締約国の領域内にある無形文化遺産の提出
　　　目録に含まれていること。

参考URL　https://ich.unesco.org/en/RL/chinese-zhusuan-knowledge-and-practices-of-mathematical-
　　　　calculation-through-the-abacus-00853

中国珠算

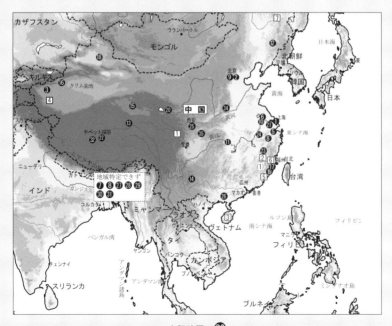

上記地図の❸⓿

二十四節気、太陽の1年の動きの観察を通じて

準拠　無形文化遺産の保護に関する条約（略称：無形文化遺産保護条約）

目的　グローバル化により失われつつある多様な文化を守る為、無形文化遺産尊重の意識を向上させ、その保護に関する国際協力を促進する。

登録遺産名　The Twenty-Four Solar Terms, knowledge of time and practices developed in China through observation of the sun's annual motion

人類の無形文化遺産の代表的なリスト（略称：代表リスト）への登録年　2016年

登録遺産の概要　二十四節気（にじゅうしせっき）は、1年の太陽の黄道上の動きを視黄経の15度ごとに24等分して決められている。太陰太陽暦（旧暦）では季節を表すために用いられていた。すなわち、立春、雨水、啓蟄、春分、清明、穀雨、立夏、小満、芒種、夏至、小暑、大暑、立秋、処暑、白露、秋分、寒露、霜降、立冬、小雪、大雪、冬至、小寒、大寒の24で、全体を4つに分け春夏秋冬とし、さらにそれぞれを6つに分けて、節気（立春、啓蟄などの奇数番）と中気（雨水、春分などの偶数番）を交互に配している。また、季節とのずれを少なくするために約3年に一度、閏月を設け調整していた。二十四節気は、中国人が自然を尊重し、人間と自然の調和を追求する理念、また農業生産や儀式、そして民間行事のバランスの取れた管理を物語るものである。二十四節気は、地域と団体の共通文化の構築や、人々が無形文化遺産の重要性に対する認識の増強にも役立っている。

分類　自然及び万物に関する知識及び慣習

地域　黄河流域、長江流域、浙江省、湖南省、貴州省、広西チワン族自治区

登録基準　「代表リスト」への登録申請にあたっては、次のR.1〜R.5までの5つの基準を全て満たさなければならない。

R.1　要素は、条約第2条で定義された無形文化遺産を構成すること。

R.2　要素の登録は、無形文化遺産の認知と重要性の意識の向上が確保され、世界の文化の多様性を反映し、人類の創造性を示す対話が奨励されること。

R.3　要素を保護し促進する保護措置が図られていること。

R.4　要素は、関係するコミュニティー、集団、或は、場合によっては、個人の可能な限り幅広い参加、そして、彼らの自由な、事前説明を受けた上での同意をもって申請されたものであること。

R.5　要素は、条約第11条と第12条で定義された、締約国の領域内にある無形文化遺産の提出目録に含まれていること。

参考URL　https://ich.unesco.org/en/RL/the-twenty-four-solar-terms-knowledge-in-china-of-time-and-practices-developed-through-observation-of-the-suns-annual-motion-00647

二十四節気

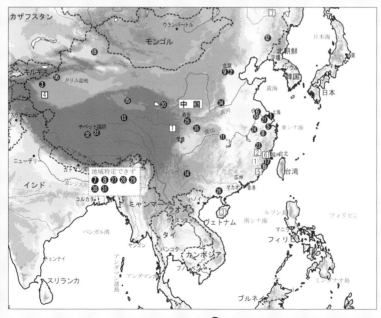

上記地図の㉛

中国のチベット民族の生命、健康及び病気の予防と治療に関する知識と実践：チベット医学におけるルム薬湯

準拠　　　無形文化遺産の保護に関する条約（略称：無形文化遺産保護条約）

目的　　　グローバル化により失われつつある多様な文化を守る為、無形文化遺産尊重の
　　　　　　意識を向上させ、その保護に関する国際協力を促進する。

登録遺産名　　**Lum medicinal bathing of Sowa Rigpa,knowledge and practices concerning life, health and illness prevention and treatment among the Tibetan people in China**

人類の無形文化遺産の代表的なリスト（略称：代表リスト）への登録年　2018年

登録遺産の概要　中国のチベット民族の生命、健康及び病気の予防と治療に関する知識と実践：ソワリッパのルム薬湯は、中国の西部、チベット　（西蔵）自治区の南部を流れるヤルン川渓谷、5要素に基づく生命観など健康と病気の予防と治療に関しての知識をラマ僧などチベット民族が実践し発展した伝統医学であるチベット医学の慣習である。ソワリッパとは、「癒しの科学」という意味で、何世紀にもわたる伝統的なチベット医学の慣習でありシステムで、脈拍の測定と検尿で診断する。行動、食餌、薬草の組み合わせと多様な理学療法で病気の根本原因から患者を治療し完全に全身を癒すのを目標にしている。この慣習は、地球上の多くの人が何年にもわたって体験している。

分類　自然及び万物に関する知識及び慣習

地域　チベット　（西蔵）自治区

登録基準　「代表リスト」への登録申請にあたっては、次のR.1～R.5までの5つの基準を
　　　　　　全て満たさなければならない。

　R.1　要素は、条約第2条で定義された無形文化遺産を構成すること。
　R.2　要素の登録は、無形文化遺産の認知と重要性の意識の向上が確保され、世界の文化の
　　　　多様性を反映し、人類の創造性を示す対話が奨励されること。
　R.3　要素を保護し促進する保護措置が図られていること。
　R.4　要素は、関係するコミュニティー、集団、或は、場合によっては、個人の可能な限り
　　　　幅広い参加、そして、彼らの自由な、事前説明を受けた上での同意をもって申請された
　　　　ものであること。
　R.5　要素は、条約第11条と第12条で定義された、締約国の領域内にある無形文化遺産の提出
　　　　目録に含まれていること。

参考URL　https://ich.unesco.org/en/RL/lum-medicinal-bathing-of-sowa-rigpa-knowledge-and-practices-concerning-life-health-and-illness-prevention-and-treatment-among-the-tibetan-people-in-china-01386

中国のチベット民族の生命、健康及び病気の予防と治療に関する知識と実践

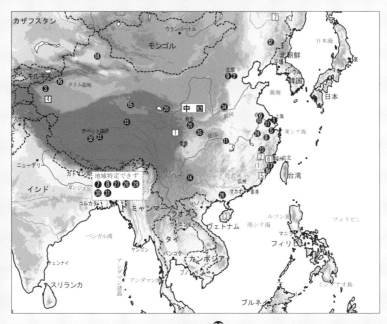

上記地図の㉜

人間と海の持続可能な関係を維持するための王船の儀式、祭礼と関連する慣習

準拠　無形文化遺産の保護に関する条約（略称：無形文化遺産保護条約）

目的　グローバル化により失われつつある多様な文化を守る為、無形文化遺産尊重の意識を向上させ、その保護に関する国際協力を促進する。

登録遺産名　**Ong Chun/Wangchuan/Wangkang ceremony, rituals and related practices for maintaining the sustainable connection between man and the ocean**

人類の無形文化遺産の代表的なリスト（略称：代表リスト）への登録年　2020年

登録遺産の概要　人間と海の持続可能な関係を維持するための王船の儀式、祭礼と関連する慣習は、中国では、15世紀〜17世紀にの南部、福建省の南部の閩南地域で発展し現在は、厦門湾と東海湾の沿岸地域やマレーシアのマラッカ地区の中国人コミュニティに広く伝わる除災招福の社会的慣習、儀式及び祭礼行事である。王船の儀式、祭礼と関連する慣習は、災害を避け平安を願う民俗儀式で、代々の祖先が海を渡ってきた歴史的記憶を伝え、人間と自然との調和と生命尊重の理念を体現、気象や潮の流れ、海流の観測などの海洋知識と航海技術を蓄積してきた象徴である。王船は中国とマレーシアの関係者の間で共通の遺産とみなされており、中華文化が海上シルクロード沿岸の国に広まり、融合した代表的な事例といえる。マレーシアとの共同登録。

分類　社会的慣習、儀式及び祭礼行事

地域　福建省

登録基準　「代表リスト」への登録申請にあたっては、次のR. 1〜R. 5までの5つの基準を全て満たさなければならない。

　R. 1　要素は、条約第2条で定義された無形文化遺産を構成すること。
　R. 2　要素の登録は、無形文化遺産の認知と重要性の意識の向上が確保され、世界の文化の多様性を反映し、人類の創造性を示す対話が奨励されること。
　R. 3　要素を保護し促進する保護措置が図られていること。
　R. 4　要素は、関係するコミュニティー、集団、或は、場合によっては、個人の可能な限り幅広い参加、そして、彼らの自由な、事前説明を受けた上での同意をもって申請されたものであること。
　R. 5　要素は、条約第11条と第12条で定義された、締約国の領域内にある無形文化遺産の提出目録に含まれていること。

参考URL　https://ich.unesco.org/en/RL/ong-chun-wangchuan-wangkang-ceremony-rituals-and-related-practices-for-maintaining-the-sustainable-connection-between-man-and-the-ocean-01608

人間と海の持続可能な関係を維持するための王船の儀式、祭礼と関連する慣習

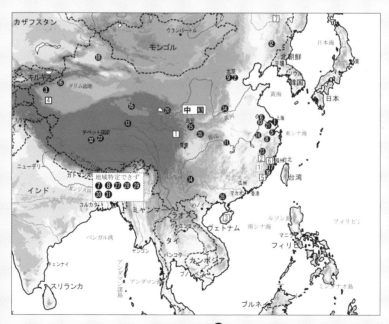

上記地図の❸❸

太極拳

準拠	無形文化遺産の保護に関する条約（略称：無形文化遺産保護条約）
目的	グローバル化により失われつつある多様な文化を守る為、無形文化遺産尊重の意識を向上させ、その保護に関する国際協力を促進する。
登録遺産名	**Taijiquan**

人類の無形文化遺産の代表的なリスト（略称：代表リスト）への登録年　2020年

登録遺産の概要　太極拳は、中国の中央部、河南省焦作市が起源で、黄河の北部、河南省の焦作市、河北省の邯鄲市永年区、任県、北京市大興区、天津市武清区などに集中している。300年にわたって中国の他の地域や異民族にも普及し実践されている。太極拳は、17世紀、明朝末から清朝初の頃に、河南省に居住する陳姓の一族の間で創始された拳法の一種である陳式太極拳で、自然及び万物に関する知識及び慣習である。その変幻無窮の技法を、古代思想の陰陽理論である「太極説」によって説き、拳法の名称としたのである。陳式太極拳には、姿勢・動作である大架と小架、古伝の型である老架、新しい型である新架の種類があり、のちに楊式、呉式、武式、孫式などを派生した。各派の太極拳は80前後の技法動作が連結されている拳法の型であり、源流の陳式を除き、一様にゆっくりとした深長呼吸にあわせて、緩やかに円形運動を行うのが大きな特徴であり、意識・呼吸・動作の協調運動である。源流の陳式は、本来、実戦武術として考案されたものであり、柔軟で緩やかな動作のなかに、激しく力強い動作を含み、円形動作には螺旋状のひねりを伴い、打撃には瞬発力を打ち出す発勁動作が特徴である。太極拳は、治病と健身に効果が認められることから、近年では健康法として多くの人に行われ、1956年に国家体育運動委員会は、もっとも広く普及している楊式太極拳の型を縮小し、動作を左右均等にした簡化太極拳を制定し、「治病健身体操」として国民に奨励している。太極拳は、伝説、ことわざ、儀式を通じて広められてきた。太極拳の保護は異なるコミュニティでの実践など多様な方法での視認と対話が増強する。

分類　自然及び万物に関する知識及び慣習

地域　河南省の焦作市、河北省の邯鄲市永年区、任県、北京市大興区、天津市武清区など。

登録基準　「代表リスト」への登録申請にあたっては、次のR.1～R.5までの5つの基準を全て満たさなければならない。

R.1　要素は、条約第2条で定義された無形文化遺産を構成すること。
R.2　要素の登録は、無形文化遺産の認知と重要性の意識の向上が確保され、世界の文化の多様性を反映し、人類の創造性を示す対話が奨励されること。
R.3　要素を保護し促進する保護措置が図られていること。
R.4　要素は、関係するコミュニティー、集団、或は、場合によっては、個人の可能な限り幅広い参加、そして、彼らの自由な、事前説明を受けた上での同意をもって申請されたものであること。
R.5　要素は、条約第11条と第12条で定義された、締約国の領域内にある無形文化遺産の提出目録に含まれていること。

参考URL　https://ich.unesco.org/en/RL/taijiquan-00424

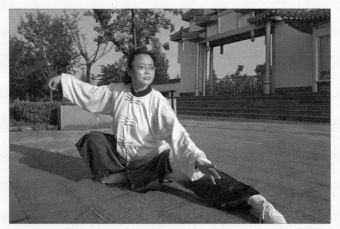

太極拳

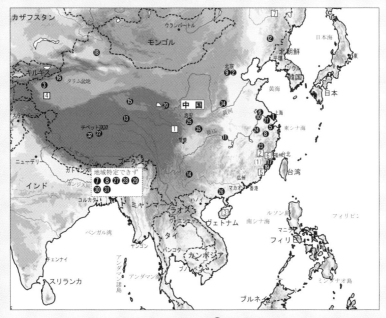

上記地図の㉝

中国の伝統製茶技術とその関連習俗

準拠　無形文化遺産の保護に関する条約（略称：無形文化遺産保護条約）

目的　グローバル化により失われつつある多様な文化を守る為、無形文化遺産尊重の意識を向上させ、その保護に関する国際協力を促進する。

登録遺産名　**Traditional tea processing techniques and associated social practices in China**

人類の無形文化遺産の代表的なリスト（略称：代表リスト）への登録年　2022年

登録遺産の概要　中国の伝統的な茶の加工技術と関連する社会的慣習は、茶園の管理、茶葉の摘み取り、手作業による加工、飲用、共有に関する知識、スキル、慣習を含む。自然条件と地域の習慣に基づいて、茶の生産者は緑茶、黄茶、紅茶、白茶、ウーロン茶、紅茶の6つのカテゴリーを開発している。花の香りのする茶などの再加工茶を加えると、色、香り、味、形状の異なる2000以上の茶製品が生まれる。茶は中国人の日常生活に広く浸透しており、家庭、職場、茶屋、レストラン、寺院で煮出されたり煮沸されたりしている。茶は社交や結婚式、祭りなどの儀式において重要な役割を果たしている。茶に関連する活動を通じてゲストを迎え、家族や隣人との関係を築く慣習は、複数の民族グループに共通しており、共有のアイデンティティと連続性を提供している。知識、スキル、伝統は家族や見習いを通じて受け継がれており、茶の生産者、農家、アーティスト、そして茶と一緒に提供されるペストリーを作る人々がその担い手である。

分類　社会的慣習、儀式及び祭礼行事、自然及び万物に関する知識及び慣習、伝統工芸技能

地域　秦嶺山脈と淮河の南部、青海チベット高原の東部で実践されており、南部、北部、西南部、南部の4つの茶産地がある。これらの地域には浙江、江蘇、江西、湖南、安徽、湖北、河南、陝西、雲南、貴州、四川、福建、広東、広西などの省、自治区、直轄市が含まれる。

登録基準　「代表リスト」への登録申請にあたっては、次のR.1〜R.5までの5つの基準を全て満たさなければならない。

R.1　要素は、条約第2条で定義された無形文化遺産を構成すること。

R.2　要素の登録は、無形文化遺産の認知と重要性の意識の向上が確保され、世界の文化の多様性を反映し、人類の創造性を示す対話が奨励されること。

R.3　要素を保護し促進する保護措置が図られていること。

R.4　要素は、関係するコミュニティー、集団、或は、場合によっては、個人の可能な限り幅広い参加、そして、彼らの自由な、事前説明を受けた上での同意をもって申請されたものであること。

R.5　要素は、条約第11条と第12条で定義された、締約国の領域内にある無形文化遺産の提出目録に含まれていること。

参考URL　https://ich.unesco.org/en/RL/traditional-tea-processing-techniques-and-associated-social-practices-in-china-01884

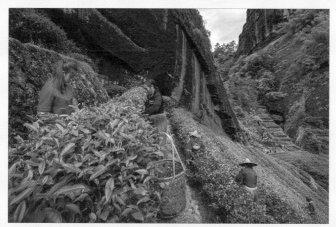

中国の伝統的な茶の加工技術と関連する社会的慣習

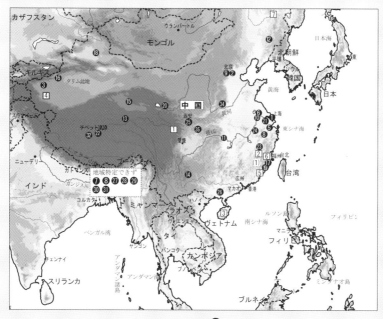

上記地図の㉞

羌年節

準拠	無形文化遺産の保護に関する条約（略称：無形文化遺産保護条約）
目的	グローバル化により失われつつある多様な文化を守る為、無形文化遺産尊重の意識を向上させ、その保護に関する国際協力を促進する。

登録遺産名　**Qiang New Year festival**

緊急に保護する必要がある無形文化遺産のリスト（略称：「緊急保護リスト」）への登録年　2009年

録遺産の概要　羌年節は、四川省アバ蔵族羌族自治州の茂県、理県、文川県、北川羌族自治県に住む羌族(チャン族)が、毎年、羌暦新年の10月1日に開催する天上の神、山の神、村の神などを祀るお祭りである。羌族は、もともとは、チベット高原で羊の放牧をしていたが戦火を逃れて四川省に移ってきた長い歴史をもつ少数民族で、中国最古の民族とも言われている。羌年節は、繁栄への天への崇拝、自然との調和と尊重する関係の再確認、社会と家族との調和を促す機会である。山に山羊の生贄を捧げる厳粛な儀式は、最高の儀式用のドレスに身を包んだ村人達によって、「釈比」と呼ばれるシャーマンの注意深い指導の下で行われる。羌年節は、釈比が率いる羊皮の太鼓と踊りが続く。お祭りは、釈比による伝統的な羌族の叙事詩の詠唱、歌、ワインと興に入る。お祭りを通じて、羌族の集落は、全ての生き物、祖国、自分達の祖先に対して、尊重と崇拝を表わす。近年、祭りへの参加者は、移住、若者の間での羌族の遺産への関心が薄らいでいること、それに外部の文化の影響で減少している。しかも2008年の四川省文川県地震が羌族の村落群の多くを破壊、地域が廃墟と化し、新年の祝賀行事どころではない深刻な状況下にある。

分類　社会的慣習、儀式及び祭礼行事

地域　四川省アバ蔵族羌族自治州

登録基準　「緊急保護リスト」への登録は、次のU.1～U.6までの6つの基準を全て満たさなければならない。
U.1　要素は、条約第2条で定義された無形文化遺産を構成すること。
U.2　a　要素は、関係するコミュニティー、集団、或は、場合によっては、個人及び締約国の努力にもかかわらず、その存続が危機にさらされている為、緊急の保護の必要があること。
　　　b　要素は、即時の保護なしでは存続が期待できない終末的な脅威に直面している為、喫緊の保護の必要があること。
U.3　要素を保護し促進する保護措置が図られていること。
U.4　要素は、関係するコミュニティー、集団、或は、場合によっては、個人の可能な限り幅広い参加、そして、彼らの自由な、事前説明を受けた上での同意をもって申請されたものであること。
U.5　要素は、条約第11条と第12条で定義された、締約国の領域内にある無形文化遺産の提出目録に含まれていること。
U.6　喫緊の場合には、関係締約国は、条約第17条3項に則り、要素の登録について、正式に協議を受けていること。

参考URL　**https://ich.unesco.org/en/USL/qiang-new-year-festival-00305**

羌年節

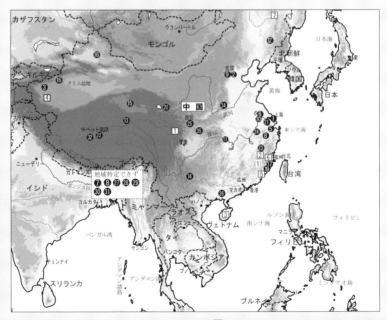

上記地図の[1]

中国の木造アーチ橋建造の伝統的なデザインと慣習

準拠　　無形文化遺産の保護に関する条約（略称：無形文化遺産保護条約）

目的　　グローバル化により失われつつある多様な文化を守る為、無形文化遺産尊重の
　　　　　意識を向上させ、その保護に関する国際協力を促進する。

登録遺産名　　Traditional design and practices for building Chinese wooden arch bridges

緊急に保護する必要がある無形文化遺産のリスト（略称：「緊急保護リスト」）**への登録年**　2009年

録遺産の概要　　中国の木造アーチ橋は、南東海岸沿いの福建省、浙江省で見られる。木造アーチ
橋の建造には、木材の使用、伝統的な建築道具類、職人、製織、接続などの中心技術、異なる諸
環境の経験豊富な木工の理解、必要な構造力学が結びついたものである。木造アーチ橋の建造、
維持、保護には、氏族が欠かせない役割を果たす。伝統的な中国のアーチ橋によって創出された
文化的空間は、人間の間での交流や理解を深める環境を提供した。しかしながら、近年、急速な
都市化、木材の欠乏、建設場所の不足などが重なって、その継承や存続が危ぶまれている。

分類　　伝統工芸技能

地域　　福建省、浙江省

登録基準　　「緊急保護リスト」への登録は、次のU.1～U.6までの6つの基準を
　　　　　　全て満たさなければならない。
U.1　要素は、条約第2条で定義された無形文化遺産を構成すること。
U.2　a　要素は、関係するコミュニティー、集団、或は、場合によっては、個人及び締約国の
　　　　努力にもかかわらず、その存続が危機にさらされている為、緊急の保護の必要がある
　　　　こと。
　　　b　要素は、即時の保護なしでは存続が期待できない終末的な脅威に直面している為、喫緊
　　　　の保護の必要があること。
U.3　要素を保護し促進する保護措置が図られていること。
U.4　要素は、関係するコミュニティー、集団、或は、場合によっては、個人の可能な限り
　　　幅広い参加、そして、彼らの自由な、事前説明を受けた上での同意をもって申請された
　　　ものであること。
U.5　要素は、条約第11条と第12条で定義された、締約国の領域内にある無形文化遺産の提出
　　　目録に含まれていること。
U.6　喫緊の場合には、関係締約国は、条約第17条3項に則り、要素の登録について、正式に協議
　　　を受けていること。

参考URL　https://ich.unesco.org/en/USL/traditional-design-and-practices-for-building-chinese-wooden-arch-bridges-00303

中国の木造アーチ橋

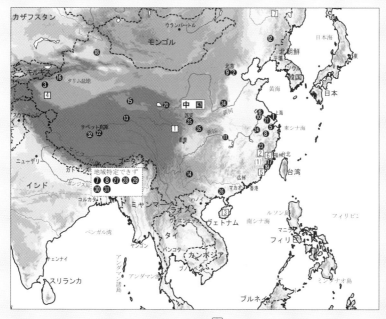

上記地図の②

伝統的な黎族の繊維技術：紡績、染色、製織、刺繍

準拠	無形文化遺産の保護に関する条約（略称：無形文化遺産保護条約）
目的	グローバル化により失われつつある多様な文化を守る為、無形文化遺産尊重の意識を向上させ、その保護に関する国際協力を促進する。
登録遺産名	**Traditional Li textile techniques:spinning, dyeing, weaving and embroidering**

緊急に保護する必要がある無形文化遺産のリスト（略称：「緊急保護リスト」）への登録年　2009年

録遺産の概要　伝統的な黎族の繊維技術：紡績、染色、製織、刺繍は、海南省の黎族の女性によって、綿、麻などの繊維を衣類やその他の日常の必需品を作る為に用いられている。絣、刺繍、ジャガード織などの技術は、幼い頃から、母親から娘に、口頭で個人的に伝承されている。黎族の女性は、自分の想像力と伝統的なスタイルの知識を使って、繊維の文様をデザインする。文語が無い中で、これらの文様は、黎文化の歴史や伝説を記録している。文様は、また、海南島の5つの主要な方言を区別している。繊維は、宗教的な儀式、祭り、特に、結婚式など重要な社会的、文化的な機会に欠かせない。伝統的な黎族の繊維技術は、黎族の文化遺産に欠かせない。しかしながら、最近の数十年間に、製織や刺繍のできる女性の数が減少しており、伝統的な黎族の繊維技術は、絶滅の危険にさらされ、緊急の保護の必要性がある。

分類　手工芸

地域　海南省

登録基準　「緊急保護リスト」への登録は、次のU.1～U.6までの6つの基準を
　　　　　　全て満たさなければならない。
 U.1 要素は、条約第2条で定義された無形文化遺産を構成すること。
 U.2 a 要素は、関係するコミュニティー、集団、或は、場合によっては、個人及び締約国の努力にもかかわらず、その存続が危機にさらされている為、緊急の保護の必要があること。
　　 b 要素は、即時の保護なしでは存続が期待できない終末的な脅威に直面している為、喫緊の保護の必要があること。
 U.3 要素を保護し促進する保護措置が図られていること。
 U.4 要素は、関係するコミュニティー、集団、或は、場合によっては、個人の可能な限り幅広い参加、そして、彼らの自由な、事前説明を受けた上での同意をもって申請されたものであること。
 U.5 要素は、条約第11条と第12条で定義された、締約国の領域内にある無形文化遺産の提出目録に含まれていること。
 U.6 喫緊の場合には、関係締約国は、条約第17条3項に則り、要素の登録について、正式に協議を受けていること。

参考URL　**https://ich.unesco.org/en/USL/traditional-li-textile-techniques-spinning-dyeing-weaving-and-embroidering-00302**

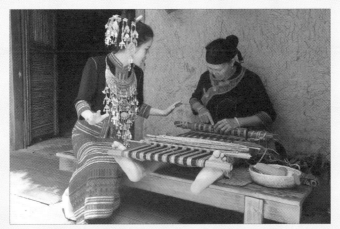

伝統的な黎族の繊維技術：紡績、染色、製織、刺繍

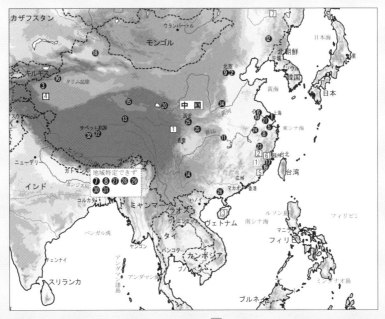

上記地図の③

メシュレプ

準拠	無形文化遺産の保護に関する条約（略称：無形文化遺産保護条約）
目的	グローバル化により失われつつある多様な文化を守る為、無形文化遺産尊重の意識を向上させ、その保護に関する国際協力を促進する。

登録遺産名 **Meshrep**

緊急に保護する必要がある無形文化遺産のリスト（略称：「緊急保護リスト」）への登録年 2010年

録遺産の概要 メシュレプは、中国の北西部、新疆ウイグル自治区、カシュガル地区のメキト県、アクス地区のアワト県などタクラマカン砂漠の周縁のオアシスの集落で演じられるウイグル族の伝統的な民俗歌舞である。中国語では、麦蓋提、漢字では、麦西莱甫と表記する。メシュレプは、毎年の秋ころから始まり、翌年春のノールズ祭りまでに行われる伝統的で地方的特長をもっている。メシュレプは、お祭り、お祝い、送別会、歓迎パーティなどの時に、村の人々が一堂に集まって、楽器や歌にあわせて踊ったり、歌ったりする。メキトのメシュレプは、ドゥラン（刀朗）・メシュレプ、または、ドゥラン・ムカームともいわれる。メシュレプは、都市化や近代化によるライフスタイルの変化、華麗なメシュレプの主役や民俗芸術家の死去や高齢化により略式でしか行われなくなったこと、メシュレプの果たす文化的な機能が社会的に失せていること、また、若者の伝統文化に参加する関心が薄らいでいること、それに、精巧な技を習得する機会もなくなっていることなどから遺産の継承が危ぶまれ緊急の保護が求められている。

分類 社会的慣習、儀式及び祭礼行事

地域 新疆ウイグル自治区カシュガル地区メキト県、アクス地区アワト県

登録基準 「緊急保護リスト」への登録は、次のU.1〜U.6までの6つの基準を全て満たさなければならない。

U.1 要素は、条約第2条で定義された無形文化遺産を構成すること。

U.2 a 要素は、関係するコミュニティー、集団、或は、場合によっては、個人及び締約国の努力にもかかわらず、その存続が危機にさらされている為、緊急の保護の必要があること。

 b 要素は、即時の保護なしでは存続が期待できない終末的な脅威に直面している為、喫緊の保護の必要があること。

U.3 要素を保護し促進する保護措置が図られていること。

U.4 要素は、関係するコミュニティー、集団、或は、場合によっては、個人の可能な限り幅広い参加、そして、彼らの自由な、事前説明を受けた上での同意をもって申請されたものであること。

U.5 要素は、条約第11条と第12条で定義された、締約国の領域内にある無形文化遺産の提出目録に含まれていること。

U.6 喫緊の場合には、関係締約国は、条約第17条3項に則り、要素の登録について、正式に協議を受けていること。

参考URL https://ich.unesco.org/en/USL/meshrep-00304

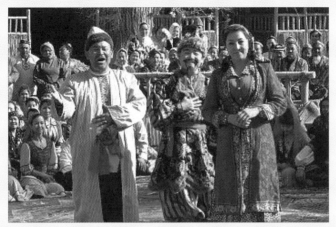

メシュレプ

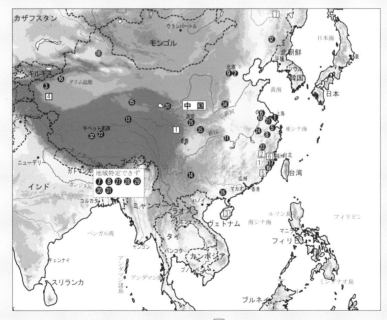

上記地図の 4

中国帆船の水密隔壁技術

準拠　無形文化遺産の保護に関する条約（略称：無形文化遺産保護条約）

目的　グローバル化により失われつつある多様な文化を守る為、無形文化遺産尊重の
意識を向上させ、その保護に関する国際協力を促進する。

登録遺産名　The watertight-bulkhead technology of Chinese junks

緊急に保護する必要がある無形文化遺産のリスト（略称：「緊急保護リスト」）への登録年　2010年

録遺産の概要　中国帆船の水密隔壁技術は、中国の南部、福建省で、樟脳、松、樅の木材を使用し
て造られる中国の船舶の建造技術の一つ。漢字では「戎克」と表記するが、中国語では、「大民船」、
または、単に「帆船」という。中国帆船は、船体中央を支える構造材である竜骨が無く、船体が多
数の水密隔壁で区切られている。また、横方向に多数の割り竹が挿入された帆によって、風上へ
の切り上り性に優れ、一枚の帆全体を帆柱頂部から吊り下げることによって突風が近づいた時な
どに素早く帆を下ろすことを可能にしているのが大きな特徴である。中国帆船による海洋交易網
は、13世紀の宋代以降に発展し、天津、福建などを中核に、東シナ海、南シナ海、インド洋にま
で張り巡らされ、中国の経済発展に大いに貢献したが、19世紀以降、蒸気船が普及したことによ
り衰退した。独特のスタイルは、絵画や写真の題材として好まれており、今日では観光用として
用いられている。中国帆船の水密隔壁技術は、近代的な遠洋漁業の発展で、木造船から鉄装船に
切り替わったこと、木材不足と価格高騰の為、帆船の建造がビジネスとして成り立たなくなって
いる為、新造船の発注が激減していること、帆船の建造は、専門知識と熟練技術が必要で、かつ
重労働であるにもかかわらず低収入である為、相次ぐり離職や転職などから後継者が育たず緊急
の保護が求められている。

分類　伝統工芸技術

地域　福建省晋江市、寧徳市、泉州市

登録基準　「緊急保護リスト」への登録は、次のU.1～U.6までの6つの基準を
全て満たさなければならない。
U.1　要素は、条約第2条で定義された無形文化遺産を構成すること。
U.2 a　要素は、関係するコミュニティー、集団、或は、場合によっては、個人及び締約国の
努力にもかかわらず、その存続が危機にさらされている為、緊急の保護の必要がある
こと。
b　要素は、即時の保護なしでは存続が期待できない終末的な脅威に直面している為、喫緊
の保護の必要があること。
U.3　要素を保護し促進する保護措置が図られていること。
U.4　要素は、関係するコミュニティー、集団、或は、場合によっては、個人の可能な限り
幅広い参加、そして、彼らの自由な、事前説明を受けた上での同意をもって申請された
ものであること。
U.5　要素は、条約第11条と第12条で定義された、締約国の領域内にある無形文化遺産の提出
目録に含まれていること。
U.6　喫緊の場合には、関係締約国は、条約第17条3項に則り、要素の登録について、正式に協議
を受けていること。

参考URL　https://ich.unesco.org/en/USL/watertight-bulkhead-technology-of-chinese-junks-00321

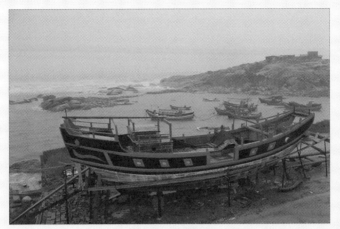

中国帆船の水密隔壁技術

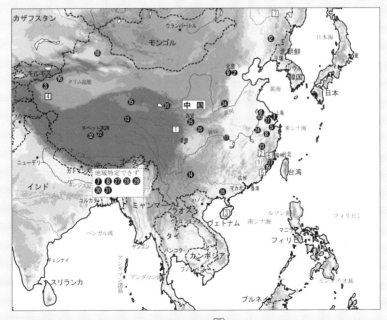

上記地図の⑤

中国の木版印刷

準拠　　　無形文化遺産の保護に関する条約（略称：無形文化遺産保護条約）

目的　　　グローバル化により失われつつある多様な文化を守る為、無形文化遺産尊重の
　　　　　　意識を向上させ、その保護に関する国際協力を促進する。

登録遺産名　　**Wooden movable-type printing of China**

緊急に保護する必要がある無形文化遺産のリスト（略称：「緊急保護リスト」）への登録年　2010年

録遺産の概要　中国の木版印刷は、世界最古の印刷技術の一つで、浙江省瑞安県では、一族の家系図の編集・印刷をするのに使用され継承されている。中国の木版印刷は、唐の時代に始まり、中国最古のものは、新疆ウイグル自治区のトルファン（吐魯蕃）で出土した「妙法蓮華経」とされている。唐代の木版印刷物としては、「金剛般若波羅密経」や「大般若経」などがある。宋の時代に盛んとなり、代表作に「大蔵経」、「太平御覧」などがある。以後、銅活字、木活字、陶活字も登場するものの、清の時代に、西洋式の活字印刷技術が伝えられるまでの間、木版印刷が主流となっていた。中国の木版印刷は、職人技術の複雑さ、中国史や中国語の文法など深い知識が必要である為、従事者が急速に減少していること、また、現代の若者や中年には、これらの知識や技術を保有している人が少ないこと、デジタル印刷技術の普及により、伝統文化や家系の考え方が非常に弱体化しており、保護措置を講じなければ早晩、途絶えてしまうことから緊急の保護が求められている。

分類　伝統工芸技術

地域　浙江省瑞安市

登録基準　「緊急保護リスト」への登録は、次のU.1～U.6までの6つの基準を
　　　　　　全て満たさなければならない。
- U.1　要素は、条約第2条で定義された無形文化遺産を構成すること。
- U.2　a　要素は、関係するコミュニティー、集団、或は、場合によっては、個人及び締約国の
　　　　　努力にもかかわらず、その存続が危機にさらされている為、緊急の保護の必要がある
　　　　　こと。
- 　　　b　要素は、即時の保護なしでは存続が期待できない終末的な脅威に直面している為、喫緊
　　　　　の保護の必要があること。
- U.3　要素を保護し促進する保護措置が図られていること。
- U.4　要素は、関係するコミュニティー、集団、或は、場合によっては、個人の可能な限り
　　　　幅広い参加、そして、彼らの自由な、事前説明を受けた上での同意をもって申請された
　　　　ものであること。
- U.5　要素は、条約第11条と第12条で定義された、締約国の領域内にある無形文化遺産の提出
　　　　目録に含まれていること。
- U.6　喫緊の場合には、関係締約国は、条約第17条3項に則り、要素の登録について、正式に協議
　　　　を受けていること。

参考URL　https://ich.unesco.org/en/usl/wooden-movable-type-printing-of-china-00322

中国の木版印刷

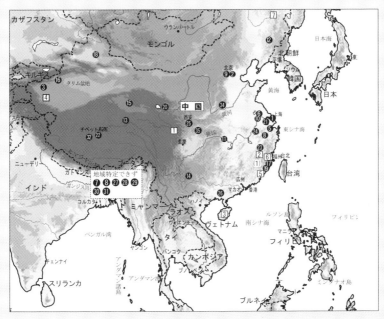

上記地図の6

ホジェン族のイマカンの物語り

準拠 無形文化遺産の保護に関する条約（略称：無形文化遺産保護条約）

目的 グローバル化により失われつつある多様な文化を守る為、無形文化遺産尊重の意識を向上させ、その保護に関する国際協力を促進する。

登録遺産名 **Hezhen Yimakan storytelling**

緊急に保護する必要がある無形文化遺産のリスト（略称：「緊急保護リスト」）への登録年 2011年

録遺産の概要 ホジェン族のイマカンの物語りは、中国東北部、黒龍江省の少数民族であるホジェン（赫哲）族の英雄叙事詩の物語りである。イマカン（伊瑪堪）は、ホジェン族の民族の歴史を綴った叙事詩に関する演芸で、シャーマニズムの儀式、釣り、狩猟などの伝統文化を伝えるもので、アイヌの英雄叙事詩ユーカラに似ている。しかしながら、漢語教育の普及など学校教育の近代化と標準化、それに、経済基盤の激変によって、ホジェン族の言語と文化は、現在、消滅の危機にさらされており、年長者しか生粋の言葉を話せない。このことが、イマカンの伝統の保持していく上での主な障害になっており、多くのベテランの語り部が亡くなり、また、若手が職探しの為に都会に流出したことから、現在は、5人の達人の語り部しか演じることができず、存続が危ぶまれている。

分類 口承による伝統及び表現

地域 黒龍江省

登録基準 「緊急保護リスト」への登録は、次のU.1〜U.6までの6つの基準を全て満たさなければならない。
U.1 要素は、条約第2条で定義された無形文化遺産を構成すること。
U.2 a 要素は、関係するコミュニティー、集団、或は、場合によっては、個人及び締約国の努力にもかかわらず、その存続が危機にさらされている為、緊急の保護の必要があること。
b 要素は、即時の保護なしでは存続が期待できない終末的な脅威に直面している為、喫緊の保護の必要があること。
U.3 要素を保護し促進する保護措置が図られていること。
U.4 要素は、関係するコミュニティー、集団、或は、場合によっては、個人の可能な限り幅広い参加、そして、彼らの自由な、事前説明を受けた上での同意をもって申請されたものであること。
U.5 要素は、条約第11条と第12条で定義された、締約国の領域内にある無形文化遺産の提出目録に含まれていること。
U.6 喫緊の場合には、関係締約国は、条約第17条3項に則り、要素の登録について、正式に協議を受けていること。

参考URL https://ich.unesco.org/en/USL/hezhen-yimakan-storytelling-00530

ホジェン族のイマカンの物語り

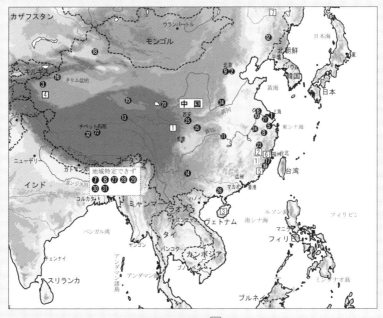

上記地図の □7□

福建省の操り人形師の次世代育成の為の戦略

準拠	無形文化遺産の保護に関する条約（略称：無形文化遺産保護条約）
目的	グローバル化により失われつつある多様な文化を守る為、無形文化遺産尊重の意識を向上させ、その保護に関する国際協力を促進する。
登録遺産名	**Strategy for training coming generations of Fujian puppetry practitioners**

無形文化遺産保護のための好ましい計画、事業及び活動の実践事例
（略称：「グッド・プラクティス」）への選定年　2012年

登録遺産の概要　福建省の操り人形師の次世代育成の為の戦略は、中国の南東部の福建省の泉州市や漳州市で行われる人形劇。人形の頭部や手足部は木製であり、それ以外の身体部は布製の衣服により構成されており、演出時は手を人形衣装の中に入れて操作する。「布で作られた袋状の人形」を用いたことから布袋劇、布袋木偶戯などとも称される。しかしながら、社会経済やライフスタイルの変化、それに、人形を操る技術を習得する研修期間が長いことなどから、人形劇を学ぶ若者がいなくなった。こうした後継者問題を打開する為、関係者は、人形劇の従事者の後継者研修の為の長期戦略(2008～2020年)を策定、研修機関や展示ホールの設置、専門研修の充実、公的な人形劇グループの組成、財政支援などに努めている。

分類　伝統芸能

地域　福建省

選定基準　「グッド・プラクティス」への選定申請にあたっては、次のP.1～P.9までの9つの基準を全て満たさなければならない。

P.1 計画、事業及び活動は、条約の第2条3で定義されている様に、保護することを伴うこと。
P.2 計画、事業及び活動は、地域、小地域、或は、国際レベルでの無形文化遺産を保護する為の取組みの連携を促進するものであること。
P.3 計画、事業及び活動は、条約の原則と目的を反映するものであること。
P.4 計画、事業及び活動は、関係する無形文化遺産の育成に貢献するのに有効であること。
P.5 計画、事業及び活動は、コミュニティ、グループ、或は、適用可能な個人が関係する場合には、それらの、自由、事前に同意した参加であること。
P.6 計画、事業及び活動は、保護活動の事例として、小地域的、地域的、或は、国際的なモデルとして機能すること。
P.7 申請国は、関係する実行団体とコミュニティ、グループ、或は、もし適用できるならば、関係する個人は、もし、彼らの計画、事業及び活動が選定されたら、グッド・プラクティスの普及に進んで協力すること。
P.8 計画、事業及び活動は、それらの実績が評価されていること。
P.9 計画、事業及び活動は、発展途上国の特定のニーズに、主に適用されること。

参考URL　https://ich.unesco.org/en/BSP/strategy-for-training-coming-generations-of-fujian-puppetry-practitioners-00624

福建省の操り人形

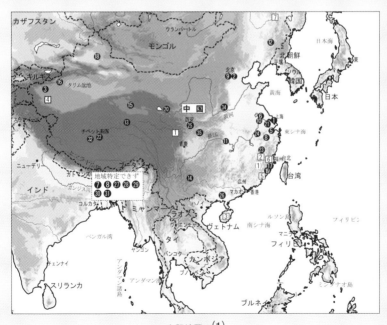

上記地図の(1)

中国の世界の記憶

伝統音楽の録音保存資料
（Traditional Music Sound Archives）
1997年登録
写真は、所蔵機関の中国芸術研究院（北京市）

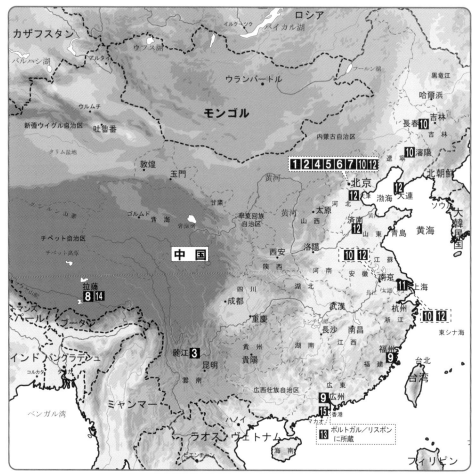

中華人民共和国
People's Republic of China

首都　ペキン（北京）　主要言語　中国語
「世界の記憶」の数　15　（世界遺産の数　57　世界無形文化遺産の数　43）2024年3月現在

１伝統音楽の録音保存資料（Traditional Music Sound Archives）
　1997年登録
　＜所蔵機関＞中国芸術研究院音楽研究所（北京）

２清の内閣大学士の記録−中国における西洋文化の浸透
　（Records of the Qing's Grand Secretariat - 'Infiltration of Western Culture in China'）
　1999年登録
　＜所蔵機関＞中国故宮博物館（北京）

３麗江のナシ族の東巴古籍（Ancient Naxi Dongba Literature Manuscripts）
　2003年登録
　＜所蔵機関＞麗江納西（ナシ）族自治県東巴研究所（麗江市ダヤン）

④清の官吏登用試験合格者掲示（Golden Lists of the Qing Dynasty Imperial Examination）
　2005年登録
＜所蔵機関＞中国国家档案局（北京）

⑤清朝様式雷の記録文書（Qing Dynasty Yangshi Lei Archives）
　2007年登録
＜所蔵機関＞中国国家図書館、中国第一歴史档案館、中国故宮博物館（北京）

⑥本草綱目（Ben Cao Gang Mu（Compendium of Materia Medica））
　2011年登録
＜所蔵機関＞中国中医科学院図書館（北京）

⑦黄帝内経（Huang Di Nei Jing（Yellow Emperor's Inner Canon））
　2011年登録　黄帝は、紀元前2717〜前2599年　中国古代伝説上の帝王で、三皇五帝の一人。
＜所蔵機関＞中国国家図書館（北京）

⑧中国の元朝のチベットの公式記録集1304〜1367年
（Official Records of Tibet from the Yuan Dynasty China, 1304-1367）
　2013年登録　　＜所蔵機関＞中国西蔵自治区档案館(ラサ)

⑨華僑からの通信文と送金書類
（Qiaopi and Yinxin Correspondence and Remittance Documents from Overseas Chinese）
　2013年登録　　＜所蔵機関＞広東省アーカイヴス(広東省)、福建省アーカイヴス(福州)

⑩南京大虐殺の記録（Documents of Nanjing Massacre）
　2015年登録
＜所蔵機関＞中国国家档案局中央档案館(資料館)(北京)、中国第二歴史档案館(資料館)(南京)、
　遼寧省档案館(資料館)(瀋陽)、吉林省档案館(資料館)(長春)、上海市档案館(資料館)(上海)、
　南京市档案館(資料館)(南京)、南京大虐殺記念館(南京)

⑪近現代の蘇州シルクのアーカイヴス
（The Archives of Suzhou Silk from Modern and Contemporary Times）
　2017年登録
＜所蔵機関＞蘇州工商档案局（蘇州）

⑫中国の甲骨文字（Chinese Oracle-Bone Inscriptions）
　2017年登録
＜所蔵機関＞中国国家档案局(北京)、清華大学図書館(北京)、南京博物院(南京)、中国社会科学院歴
　史研究所(北京)、山東省博物館(済南)、故宮博物院(北京)、上海博物館(上海)、天津博物館(天津)、
　旅順博物館(大連)、中国国家図書館(北京)、中国社会科学院考古研究所(北京)、北京大学(北京)

⑬清王朝時代(1693〜1886年)のマカオの公式記録
（Official Records of Macao During the Qing Dynasty (1693-1886)）
　2017年登録
＜所蔵機関＞リスボン大学トーレ・ド・トンボ国立公文書館　（ポルトガル・リスボン）

⑭チベット医学の四部医典
（The four treatises of Tibetan Medicine）
　2023年選定　　＜所蔵機関＞メンツィーカン・チベット伝統医学院(ラサ)

⑮マカオの功徳林寺のアーカイブと写本（1645年から1980年まで）
（Archives and Manuscripts of Macau Kong Tac Lam Temple (1645–1980)）
　2023年選定　　＜所蔵機関＞功徳林寺(マカオ・中区)

伝統音楽の録音保存資料

準拠	メモリー・オブ・ザ・ワールド・プログラム（略称：MOW）　1992年

目的　　　　　人類の歴史的な文書や記録など、忘却してはならない貴重な記録遺産を登録し、最新のデジタル技術などで保存し、広く公開する。

選定遺産名　　**Traditional Music Sound Archives**

世界の記憶への選定年月　1997年

分類　　　　　音楽/音声/録音

選定遺産の概要　伝統音楽の録音保存資料は、しばしば、国内のさまざまな50以上の民族グループのいずれかと関連しており、①古代の歌　②民謡　③曲藝（音楽的な物語）　④地方オペラ　⑤包括的な伝統的な音楽形式　⑥宗教音楽　⑦歌とダンスの音楽　⑧伝統的な楽器音楽　⑨現代の作曲された歌　⑩西洋楽器で演奏される中国音楽　⑪オペラとバレエ　⑫音楽に関連するその他の音声資料などからなる。

選定基準　　　○真正性（Authenticity）、複写、模写、偽造品ではない
　　　　　　　　　○独自性と非代替性（Unique and Irreplaceable）
　　　　　　　　　○年代、場所、人物、題材・テーマ、形式・様式
　　　　　　　　　○希少性（Rarity）
　　　　　　　　　○完全性（integrity）
　　　　　　　　　○脅威（Threat）
　　　　　　　　　○管理計画（Management Plan）

所蔵機関　　　中国芸術研究院音楽研究所（北京）

参考URL　　　https://www.unesco.org/en/memory-world/traditional-music-sound-archives

伝統音楽の録音保存資料

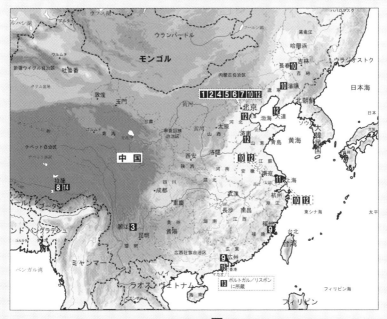

上記地図の❶

清の内閣大学士の記録-中国における西洋文化の浸透

準拠	メモリー・オブ・ザ・ワールド・プログラム（略称：MOW）　1992年
目的	人類の歴史的な文書や記録など、忘却してはならない貴重な記録遺産を登録し、最新のデジタル技術などで保存し、広く公開する。

選定遺産名　Records of the Qing's Grand Secretariat - 'Infiltration of Western Culture in China

世界の記憶への選定年月　1999年

分類　　　　文書類

選定遺産の概要　中国は漢文化の発祥地であり、常に東洋文化の中心であり、その中でも特に中国最後の封建王朝である清朝は象徴的である。清朝の行政政策は国境を越え、多くの東アジア諸国がこの王朝の属国であり、社会的変化を目撃した。封建文明の衰退と現代の西洋文明への移行は、現在の世界的な歴史研究の対象である。17世紀の中国における西洋文化と東洋文化の衝突は、世界史を形作った。清朝の機密文書に含まれる17世紀の中国における西洋の宣教師の活動に関する記録は、「中国における西洋文化の浸透」についての詳細な第一手の証言を提供している。この時代の文化的交流と衝突は、世界の歴史に深い影響を与えた。清朝の記録は、異文化の交流と相互影響についての貴重な情報源となっている。

選定基準　　○真正性（Authenticity）、複写、模写、偽造品ではない
　　　　　　　　○独自性と非代替性（Unique and Irreplaceable）
　　　　　　　　○年代、場所、人物、題材・テーマ、形式・様式
　　　　　　　　○希少性（Rarity）
　　　　　　　　○完全性（integrity）
　　　　　　　　○脅威（Threat）
　　　　　　　　○管理計画（Management Plan）

所蔵機関　　北京故宮博物院

参考URL　https://www.unesco.org/en/memory-world/records-qings-grand-secretariat-infiltration-western-culture-china

清の内閣大学士の記録

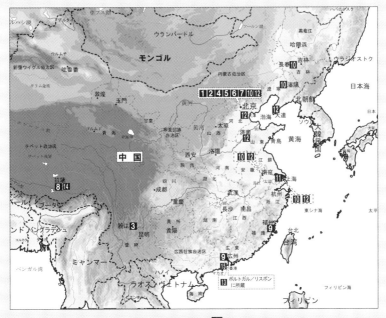

上記地図の **2**

麗江のナシ族の東巴古籍

準拠	メモリー・オブ・ザ・ワールド・プログラム（略称：MOW）　1992年
目的	人類の歴史的な文書や記録など、忘却してはならない貴重な記録遺産を登録し、最新のデジタル技術などで保存し、広く公開する。
選定遺産名	**Ancient Naxi Dongba Literature Manuscripts**

世界の記憶への選定年月　2003年

選定遺産の概要　麗江のナシ族の東巴（トンパ）文字は、中国のチベット東部や雲南省北部に住む少数民族の一つナシ族に伝わる象形文字の一種である。ナシ語の表記に用い、異体字を除くと約1400の単字からなり、語彙は豊富である。現在、世界で唯一の「生きた象形文字」とされている。麗江で生まれた東巴文化は、数万冊の東巴古籍を残した。これらの古籍文献は、中国、また、海外の博物館に収蔵され、東巴文字も「活きた化石」と称えられている。ナシ族は、人口は約30万人で、女性が農場で働き、家庭を支える母系社会で、中国が公式に認める56の民族グループの1つで、独自の文字、独自の言語、独自の民族衣装を持っている。ナシ族の文化は、彼ら独自の宗教、文学、農業慣行に大きく影響を受けており、漢族の歴史の儒教的なルーツも影響している。特に、音楽の楽譜においても、ナシ文学の基盤となっている。ナシの寺院は、柱、アーチ、壁画に彫刻が施されており、しばしばドンバと仏教の影響を組み合わせたユニークなデザインが見られる。壁画には、トンパの神々の描写があり、スタイルはハン族のチベット仏教のテーマの解釈に由来している。

分類	文書類
選定基準	○真正性（Authenticity）、複写、模写、偽造品ではない ○独自性と非代替性（Unique and Irreplaceable） ○年代、場所、人物、題材・テーマ、形式・様式 ○希少性（Rarity） ○完全性（integrity） ○脅威（Threat） ○管理計画（Management Plan）
所蔵機関	麗江納西(ナシ)族自治県東巴研究所（麗江市ダヤン）
参考URL	https://www.unesco.org/en/memory-world/ancient-naxi-dongba-literature-manuscripts
備考	「麗江古城」（**Old Town of Lijiang**）は、1997年に文化遺産（登録基準(ii)(iv)(v)）に登録されている。

麗江のナシ族の東巴古籍

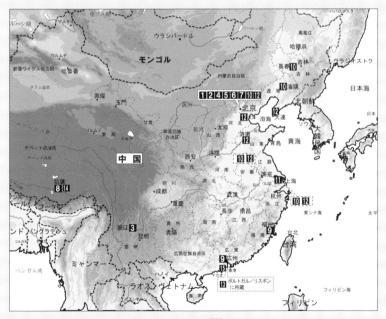

上記地図の3

清の官吏登用試験合格者掲示

準拠　　　メモリー・オブ・ザ・ワールド・プログラム（略称：MOW）　1992年

目的　　　人類の歴史的な文書や記録など、忘却してはならない貴重な記録遺産を登録し、最新のデジタル技術などで保存し、広く公開する。

選定遺産名　　**Golden Lists of the Qing Dynasty Imperial Examination**

世界の記憶への選定年月　2005年

選定遺産の概要　清朝の宮廷試験は、清朝（1644-1911年）の文官採用試験の最終段階だった。この試験は皇帝自身によって準備され、主宰された。金榜は合格者の名前を記したもので、黄色い紙に書かれている。これらは、隋代（581年）以降の数世紀にわたる進化の過程で形成された清朝の試験制度を象徴する文書である。試験の順序：地方試験：地域レベルで実施された。省試験：省レベルで行われた。会試：さらに高度な評価。宮廷試験：最終ラウンドで、皇宮内の保和殿で行われた。進士の称号：宮廷試験に合格した者は進士の称号を授与されました。彼らは3つのカテゴリに分類された。金榜の形式：大金榜：長さは150-220 cm、幅は80-90 cmで、長安門の外に展示された。中国語と満洲語の両方で書かれ、皇帝の印章が押されていた。満洲語は左から右に、中国語は右から左に書かれている。両言語は紙の中央で交差し、「榜」という文字を形成している。小金榜：約100 cmの長さで、スタイルと内容は大金榜と同様ですが、皇帝の印章はない。これらの金榜は、試験制度だけでなく、清代中国の社会、文化、統治の広い文脈を照らし出している。この素晴らしい時代の学者の知識と志向を示す証拠となっている。

分類　　文書類

選定基準　　○真正性（Authenticity）、複写、模写、偽造品ではない
　　　　　　　　○独自性と非代替性（Unique and Irreplaceable）
　　　　　　　　○年代、場所、人物、題材・テーマ、形式・様式
　　　　　　　　○希少性（Rarity）
　　　　　　　　○完全性（integrity）
　　　　　　　　○脅威（Threat）
　　　　　　　　○管理計画（Management Plan）

所蔵機関　　中国国家档案局（北京）

参考URL　　https://www.unesco.org/en/memory-world/golden-lists-qing-dynasty-imperial-examination

清の官吏登用試験合格者掲示

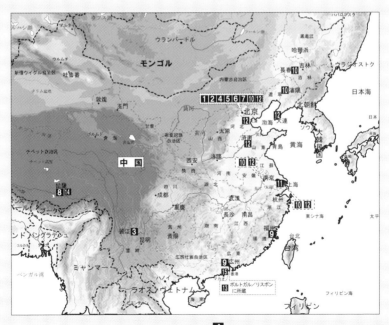

上記地図の**4**

清朝様式雷の記録文書

準拠	メモリー・オブ・ザ・ワールド・プログラム（略称：MOW）　1992年

目的　　　　人類の歴史的な文書や記録など、忘却してはならない貴重な記録遺産を登録し、最新のデジタル技術などで保存し、広く公開する。

選定遺産名　　**Qing Dynasty Yangshi Lei Archives**

世界の記憶への選定年月　2007年

分類　　　　図面

選定遺産の概要　清朝様式雷の記録文書は、18世紀中頃から20世紀初頭までの日付範囲にわたり、北京、天津、河北、遼寧、山西の皇宮建築をカバーしている。これらのアーカイブは、建築調査、設計、建設および装飾の計画に関する図面や模型が含まれており、都市、宮殿、庭園、祭壇、陵墓、公邸、現代工場、学校などを参照している。土地調査、建築スケッチ、建設計画、床面図、立面図、断面図、装飾の図面、建設進捗のモデルとメモなど、さまざまな資料がある。また、建設計画、エンジニアリングノート、さらには皇帝や公式の命令についての書面も含まれている。様式雷文書は多くの側面でその価値を示している。これらのアーカイブのほとんどは現存する構造物に関連しており、中国の建築史、伝統的な建築計画、エンジニアリング、および設計原則についての類まれなる洞察を提供している。同時に、清朝社会、経済、文化、建築原則、美学、哲学についてさらなる理解を得ることができる。様式雷文書は、清代の建築知識だけでなく、清代の文化知識の宝庫でもある。

　選定基準　　○真正性（Authenticity）、複写、模写、偽造品ではない
　　　　　　　○独自性と非代替性（Unique and Irreplaceable）
　　　　　　　○年代、場所、人物、題材・テーマ、形式・様式
　　　　　　　○希少性（Rarity）
　　　　　　　○完全性（integrity）
　　　　　　　○脅威（Threat）
　　　　　　　○管理計画（Management Plan）

所蔵機関　　中国国家図書館、中国第一歴史档案館、北京故宮博物院

参考URL　　**https://www.unesco.org/en/memory-world/qing-dynasty-yangshi-lei-archives**

清朝样式雷の記録文書

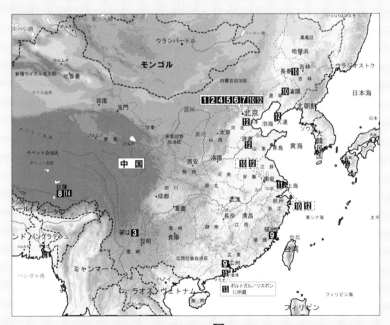

上記地図の **5**

本草綱目

準拠	メモリー・オブ・ザ・ワールド・プログラム（略称：MOW）　1992年
目的	人類の歴史的な文書や記録など、忘却してはならない貴重な記録遺産を登録し、最新のデジタル技術などで保存し、広く公開する。
選定遺産名	**Ben Cao Gang Mu（Compendium of Materia Medica）**

世界の記憶への選定年月　2011年

分類	書籍類

選定遺産の概要　本草綱目は、中国伝統医学の歴史において書かれた最も完全で包括的な医学書である。李時珍（1518〜1593年）が明代（1368-1644年）の医学の専門家として27年間かけて編纂・執筆した。初稿は1578年に完成し、1596年に南京で印刷された。この書は、当時の伝統中国医学の薬物学に関する知識を持つ植物、動物、鉱物などのすべての物をリストアップし、分析し、説明している。この書は、16世紀以前の東アジアの薬学の成果と発展を象徴している。李時珍は、薬学研究における先人の業績を基に、多くの過去の誤りや誤解を補完・修正することでさらに貢献した。さまざまな薬物の性質やさまざまな疾患の原因についての誤解を修正した。この書は、現代の薬学研究の夜明けを告げている。この偉大な医学書は、中国の伝統医学の重要な遺産であり、李時珍の知識と努力によって生まれた。

選定基準	○真正性（Authenticity）、複写、模写、偽造品ではない
	○独自性と非代替性（Unique and Irreplaceable）
	○年代、場所、人物、題材・テーマ、形式・様式
	○希少性（Rarity）
	○完全性（integrity）
	○脅威（Threat）
	○管理計画（Management Plan）

所蔵機関	中国中医科学院図書館（北京）

参考URL　https://www.unesco.org/en/memory-world/ben-cao-gang-mu-bencaogangmu-compendium-materia-medica

本草綱目

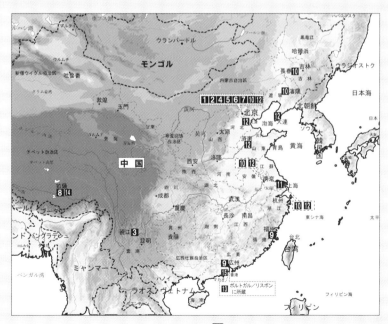

上記地図の❻

黄帝内経

準拠	メモリー・オブ・ザ・ワールド・プログラム（略称：MOW）　1992年
目的	人類の歴史的な文書や記録など、忘却してはならない貴重な記録遺産を登録し、最新のデジタル技術などで保存し、広く公開する。
選定遺産名	**Huang Di Nei Jing（Yellow Emperor's Inner Canon）**
世界の記憶への選定年月　2011年	
分類	書籍類

選定遺産の概要　黄帝内経は、中国の伝統医学において最も古く、最も重要な文献である。紀元前475年から221年の戦国時代に編纂され、中国医学の基本的かつ最も代表的なテキストとされている。この文献は、神秘的な黄帝とその6人の伝説的な臣下との対話形式で構成されており、2つのテキストから成り立っている。第1のテキストは「素問」とも呼ばれ、中国医学の理論的基盤と診断方法をカバーしている。第2のテキストは「靈樞（リンシュウ）」と呼ばれ、鍼灸療法について詳しく説明している。これら2つのテキストは総称して「黄帝内経」とも呼ばれる。実際には、より影響力のある「素問」のことを指すことが一般的である。この文献は、道教徒にも人気があった。「黄帝内経」は、古代のシャーマニズム的な信念から逸脱しており、病気は「邪気」によって引き起こされるとは考えていない。代わりに、バランスの崩れによるさまざまな要因（ウイルス、細菌、発がん物質など）が病気の原因とされている。この文献では、宇宙は陰陽や五行などのさまざまなシンボルと原則で表現され、気（チー）も重要な概念とされている。「黄帝内経」は、中国医学だけでなく、道教の理論とライフスタイルにおいても重要な古典的なテキストである。

選定基準	○真正性（Authenticity）、複写、模写、偽造品ではない
	○独自性と非代替性（Unique and Irreplaceable）
	○年代、場所、人物、題材・テーマ、形式・様式
	○希少性（Rarity）
	○完全性（integrity）
	○脅威（Threat）
	○管理計画（Management Plan）

所蔵機関　中国国家図書館（北京）

参考URL　https://www.unesco.org/en/memory-world/huang-di-nei-jing-huangdineijing-yellow-emperors-inner-canon

黄帝内経

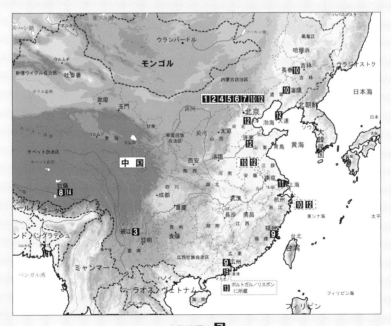

上記地図の **7**

中国の元朝のチベットの公式記録集1304～1367年

準拠　　　メモリー・オブ・ザ・ワールド・プログラム（略称：MOW）　1992年

目的　　　人類の歴史的な文書や記録など、忘却してはならない貴重な記録遺産を登録し、最新のデジタル技術などで保存し、広く公開する。

選定遺産名　**Official Records of Tibet from the Yuan Dynasty China, 1304-1367**

世界の記憶への選定年月　2013年

分類　　　文書類

選定遺産の概要　中国の元朝のチベットの公式記録集1304～1367年は、ユアン朝の皇帝によって発行された勅令、皇帝の師範によって発行された宗教的勅令、およびチベットの政治指導者からの命令を記した、22点の貴重な原文書である。これらの文書は、古代チベットの政治、宗教、経済、文化の側面を理解するための真正な証拠となっている。これらの文書は、非常に珍しいユアン朝の紙文書の一部であるだけでなく、新しいモンゴル文字であるパスパ文字で書かれているため、世界的にも非常に珍しいものとされている。

選定基準　　○真正性（Authenticity）、複写、模写、偽造品ではない
　　　　　　　○独自性と非代替性（Unique and Irreplaceable）
　　　　　　　○年代、場所、人物、題材・テーマ、形式・様式
　　　　　　　○希少性（Rarity）
　　　　　　　○完全性（integrity）
　　　　　　　○脅威（Threat）
　　　　　　　○管理計画（Management Plan）

所蔵機関　　中国西蔵自治区档案館(ラサ)

参考URL　　https://www.unesco.org/en/memory-world/official-records-tibet-yuan-dynasty-china-1304-1367

中国の元朝のチベットの公式記録集1304～1367年

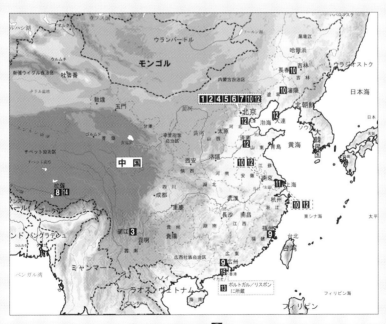

上記地図の 8

華僑からの通信文と送金書類

準拠　　　　メモリー・オブ・ザ・ワールド・プログラム（略称：MOW）　1992年

目的　　　　人類の歴史的な文書や記録など、忘却してはならない貴重な記録遺産を登録し、最新のデジタル技術などで保存し、広く公開する。

選定遺産名　Qiaopi and Yinxin Correspondence and Remittance Documents from Overseas Chinese

世界の記憶への選定年月　2013年

分類　　　　文書類、報告書類

選定遺産の概要　これらの文書は、中国から海外に移住した華僑とその中国の家族との間の通信によって生じた手紙、報告書、会計帳簿、送金の受領書である。これらの文書は、アジア、北アメリカ、オセアニアに住む華僑の現代の生活と活動、および19世紀と20世紀における彼らの居住国の歴史的および文化的発展を直接記録している。これらは中国の国際移住の歴史と東西文化の接触と交流の証拠となっている。

選定基準　　○真正性（Authenticity）、複写、模写、偽造品ではない
　　　　　　　　○独自性と非代替性（Unique and Irreplaceable）
　　　　　　　　○年代、場所、人物、題材・テーマ、形式・様式
　　　　　　　　○希少性（Rarity）
　　　　　　　　○完全性（integrity）
　　　　　　　　○脅威（Threat）
　　　　　　　　○管理計画（Management Plan）

所蔵機関　　広東省アーカイヴス(広東省)、福建省アーカイヴス(福州)

参考URL　https://www.unesco.org/en/memory-world/qiaopi-and-yinxin-correspondence-and-remittance-documents-overseas-chinese

華僑からの通信文と送金書類

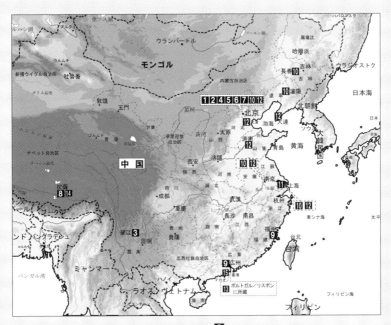

上記地図の 9

南京大虐殺の記録

準拠　　　　　メモリー・オブ・ザ・ワールド・プログラム（略称：MOW）　1992年

目的　　　　　人類の歴史的な文書や記録など、忘却してはならない貴重な記録遺産を登録し、
　　　　　　　最新のデジタル技術などで保存し、広く公開する。

選定遺産名　　**Documents of Nanjing Massacre**

世界の記憶への選定年月　2015年

分類　　　　　文書類

選定遺産の概要　これらの文書は3つの部分から成り立っている。第1部は大虐殺の期間（1937年
-1938年）に関連しており、第2部は中国国民政府軍事法廷（1945年-1947年）によって記録され
た戦犯の戦後調査と裁判に関連している。第3部は中華人民共和国の司法当局（1952年-1956
年）によって文書化されたファイルを扱っている 。これらの文書は、歴史的な出来事や法的プ
ロセスに関する重要な情報を提供しており、その時代の理解に貢献している。

選定基準　　　○真正性（Authenticity）、複写、模写、偽造品ではない
　　　　　　　○独自性と非代替性（Unique and Irreplaceable）
　　　　　　　○年代、場所、人物、題材・テーマ、形式・様式
　　　　　　　○希少性（Rarity）
　　　　　　　○完全性（integrity）
　　　　　　　○脅威（Threat）
　　　　　　　○管理計画（Management Plan）

所蔵機関　　　●中国国家档案局中央档案館(資料館)(北京)
　　　　　　　●中国第二歴史档案館(資料館)(南京)
　　　　　　　●遼寧省档案館(資料館)(瀋陽)
　　　　　　　●吉林省档案館(資料館)(長春)
　　　　　　　●上海市档案館(資料館)(上海)
　　　　　　　●南京市档案館(資料館)(南京)
　　　　　　　●南京大虐殺記念館(南京)

参考URL　　　https://www.unesco.org/en/memory-world/documents-nanjing-massacre

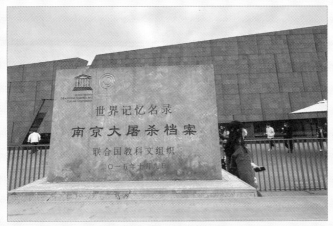

南京大虐殺記念館(資料館)(南京)

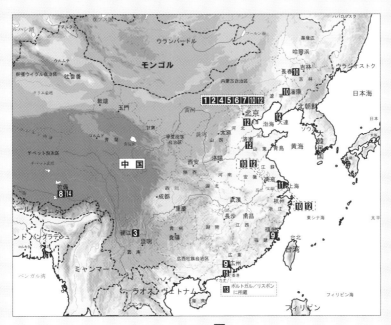

上記地図の🔟

近現代の蘇州シルクのアーカイヴス

準拠	メモリー・オブ・ザ・ワールド・プログラム（略称：MOW）　1992年
目的	人類の歴史的な文書や記録など、忘却してはならない貴重な記録遺産を登録し、最新のデジタル技術などで保存し、広く公開する。
選定遺産名	The Archives of Suzhou Silk from Modern and Contemporary Times
世界の記憶への選定年月	2017年
分類	図面

選定遺産の概要　近現代の蘇州絹のアーカイブは、19世紀から20世紀末までの多くの蘇州絹企業や組織の技術研究、生産管理、取引、マーケティング、外国為替に関する記録を含んでいる。これらのアーカイブは、書面記録と高い保存価値を持つ絹のサンプルから成り立っている。29,592巻のデザイン図面、仕様書、発注書、製品サンプルが含まれており、中国の絹産業が伝統的な工房から産業生産への変化を目撃している。これらのアーカイブには、国際要素を持つ輸出貿易の認証書やパターンデザインが多数含まれており、それは1世紀以上にわたる東西の貿易交流と文化の変化を反映している。また、アーカイブの歴史的および国際的な意義は、「一帯一路」イニシアティブ沿いの国々との現在の交流とも共鳴している。

選定基準	○真正性（Authenticity）、複写、模写、偽造品ではない ○独自性と非代替性（Unique and Irreplaceable） ○年代、場所、人物、題材・テーマ、形式・様式 ○希少性（Rarity） ○完全性（integrity） ○脅威（Threat） ○管理計画（Management Plan）
所蔵機関	蘇州工商档案局（蘇州）
参考URL	https://www.unesco.org/en/memory-world/archives-suzhou-silk-modern-and-contemporary-times

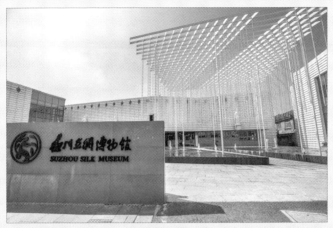

蘇州絹のアーカイブ

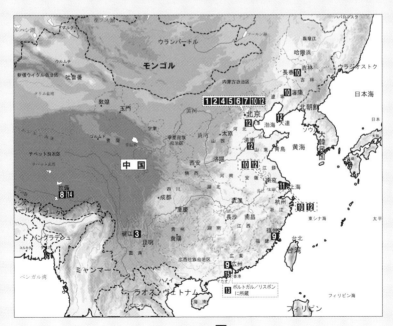

上記地図の**11**

中国の甲骨文字

準拠　　　　メモリー・オブ・ザ・ワールド・プログラム（略称：MOW）　1992年

目的　　　　人類の歴史的な文書や記録など、忘却してはならない貴重な記録遺産を登録し、最新のデジタル技術などで保存し、広く公開する。

選定遺産名　**Chinese Oracle-Bone Inscriptions**

世界の記憶への選定年月　2017年

分類　　　　文字、図案、絵画

選定遺産の概要　中国河南省の安陽市にある殷墟から出土した甲骨文字は、紀元前1400年から1100年にかけて、商朝末期の人々によって神託と祈りの記録として使用された。神託には主に牛の肩甲骨や亀の甲羅、その他の動物の骨が使われた。これらの骨を焼いた際にできるひび割れから、吉凶を解読した。神託は商朝のあらゆる側面に関与し、犠牲、祈り、王の事務、天候、収穫、軍事、行き来などが含まれていた。甲骨文字は、その形式と内容に基づいていくつかの時期に分けることができ、商朝の実際の王族の系譜を再構築し、王族の重要な出来事や当時の人々の生活について研究するための重要な資料である。また、甲骨文字は中国語の原初の構成や最初期の文法の状態を研究するための重要な材料でもある。

選定基準　　○真正性（Authenticity）、複写、模写、偽造品ではない
　　　　　　○独自性と非代替性（Unique and Irreplaceable）
　　　　　　○年代、場所、人物、題材・テーマ、形式・様式
　　　　　　○希少性（Rarity）
　　　　　　○完全性（integrity）
　　　　　　○脅威（Threat）
　　　　　　○管理計画（Management Plan）

所蔵機関　　中国国家档案局(北京)、清華大学図書館(北京)、南京博物院(南京)、
　　　　　　中国社会科学院歴史研究所(北京)、山東省博物館(済南)、故宮博物院(北京)、
　　　　　　上海博物館(上海)、天津博物館(天津)、旅順博物館(大連)、
　　　　　　中国国家図書館(北京)、中国社会科学院考古研究所(北京)、北京大学(北京)

参考URL　　https://www.unesco.org/en/memory-world/chinese-oracle-bone-inscriptions

備考　　　　「殷墟」（**Yin Xu**）は、2006年に文化遺産(登録基準(ii)(iii)(iv)(vi)) に登録されている。

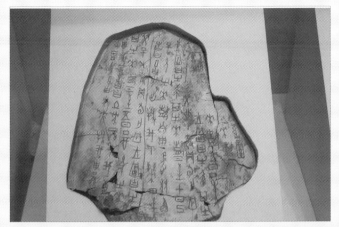

中国の甲骨文字

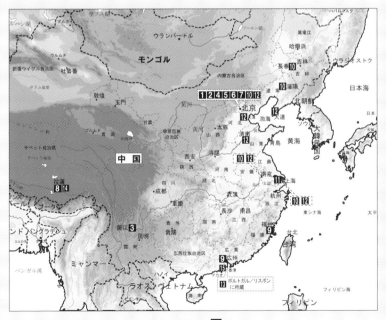

上記地図の**12**

清王朝時代(1693〜1886年)のマカオの公式記録

準拠　　　　　メモリー・オブ・ザ・ワールド・プログラム（略称：MOW）　1992年

目的　　　　　人類の歴史的な文書や記録など、忘却してはならない貴重な記録遺産を登録し、最新のデジタル技術などで保存し、広く公開する。

選定遺産名　　**Official Records of Macao During the Qing Dynasty**　（1693-1886）

世界の記憶への選定年月　　2017年

分類　　　　　文書類

選定遺産の概要　　清王朝時代(1693〜1886年)のマカオの公式記録は、中国語で書かれた記録（一部はポルトガル語）で構成されており、マカオの忠誠なる元老院検事の事務所が1693年から1886年にかけて中国広東省の当局と公式の業務取引を行った際に作成および受領した3,600以上の文書を含んでいる。このコレクションは、マカオ港が西洋と東洋の出会いの場としての重要性を証明しており、両者の異文化交流を示している。また、このコレクションは、西洋の植民地拡大とそれに伴うアジア社会、特に中国の急速な変革を文書化している。さらに、清朝の独特な「外交政策」を理解するための主要かつ独自の情報源であり、その絶頂期から19世紀末の衰退に至るまでの「野蛮な」西洋との取引において、マカオが果たしたユニークな役割を示している。この歴史的なプロセスにおいて、マカオは特異な役割を果たしていた。

選定基準　　　○真正性（Authenticity）、複写、模写、偽造品ではない
　　　　　　　○独自性と非代替性（Unique and Irreplaceable）
　　　　　　　○年代、場所、人物、題材・テーマ、形式・様式
　　　　　　　○希少性（Rarity）
　　　　　　　○完全性（integrity）
　　　　　　　○脅威（Threat）
　　　　　　　○管理計画（Management Plan）

所蔵機関　　　リスボン大学トーレ・ド・トンボ国立公文書館　（ポルトガル・リスボン）

参考URL　　　https://www.unesco.org/en/memory-world/official-records-macao-during-qing-dynasty-1693-1886

備考　　　　　澳門(マカオ)の歴史地区（**Historic Centre of Macao**）は、2005年に文化遺産(登録基準(ii)(iii)(iv)(vi)) に登録されている。

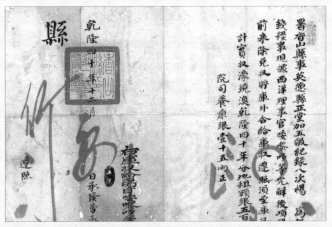

清王朝時代(1693〜1886年)のマカオの公式記録

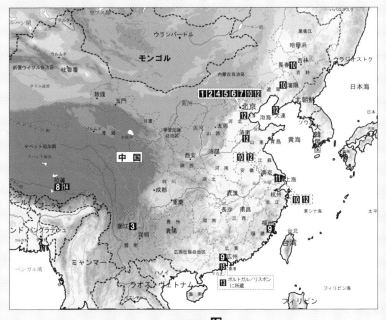

上記地図の⓭

チベット医学の四部医典

準拠	メモリー・オブ・ザ・ワールド・プログラム（略称：MOW）　1992年
目的	人類の歴史的な文書や記録など、忘却してはならない貴重な記録遺産を登録し、最新のデジタル技術などで保存し、広く公開する。
選定遺産名	**The four treatises of Tibetan Medicine**
世界の記憶への選定年月	2023年
分類	文書（論文）

選定遺産の概要　チベット医学の四部医典は、根本論文、解説論文、口頭指導の論文、それに、最後の論文の四大論文で構成されている。これらは、8世紀から12世紀にかけて編纂され、伝統的なチベット医学であるチベット伝統医学の最も基本的な古典である。四部医典は、チベット伝統医学の発展と進化を完全に示しており、青海・チベット高原やヒマラヤ、モンゴル地域でのチベット伝統医学の普及と発展にも重要な役割を果たしている。これは古代のチベットでの最高水準の医療を代表するだけでなく、人文学、歴史、伝統、文学、芸術、工芸の研究を反映している。四部医典には、異なる歴史的段階で校正された改訂版の木版が4つあるが、金のインクの手書き版が最も保存状態が良い希少書である。

選定基準	○真正性（Authenticity）、複写、模写、偽造品ではない ○独自性と非代替性（Unique and Irreplaceable） ○年代、場所、人物、題材・テーマ、形式・様式 ○希少性（Rarity） ○完全性（integrity） ○脅威（Threat） ○管理計画（Management Plan）
所蔵機関	メンツィーカン・チベット伝統医学院(ラサ)
参考URL	https://www.unesco.org/en/memory-world/four-treatises-tibetan-medicine
備考	●「ラサのポタラ宮の歴史的遺産群」（Historic Ensemble of the Potala Palace, Lhasa）文化遺産（登録基準(i)(iv)(vi)）　1994年／2000年／2001年 ●「チベット医学の四部医典」は、2015年5月に「中国国家档案文献リスト」に入選し、2018年に5月に「世界の記憶のアジア太平洋地域リスト」に登録されている。

チベット医学の四部医典

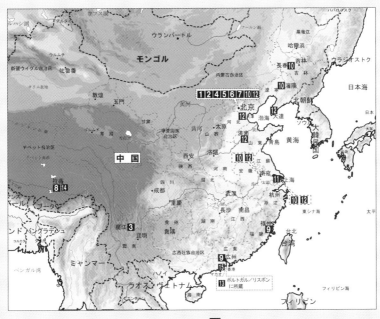

上記地図の⑭

マカオの功徳林寺のアーカイブと写本（1645年から1980年まで）

準拠　メモリー・オブ・ザ・ワールド・プログラム（略称：MOW）　1992年

目的　人類の歴史的な文書や記録など、忘却してはならない貴重な記録遺産を登録し、最新のデジタル技術などで保存し、広く公開する。

選定遺産名　**Archives and Manuscripts of Macau Kong Tac Lam Temple (1645–1980)**

世界の記憶への選定年月　2023年

分類　文書、写本、書籍、写真

選定遺産の概要　マカオの功徳林寺のアーカイブと写本（1645年から1980年まで）は、明朝末期から20世紀中頃までのもので、2,300タイトル、6,600巻以上の文書や写本、貴重な書籍、聖書、古い写真、絵画などから構成される。これらの資料は、1924年に正式に設立された「功徳林寺」に関連する知識人によって作成・蓄積された。この寺院は、特にマカオ、中国本土、周辺地域の女性の教育と文化活動において、仏教の教えと思想の普及において、そして、社会変革と改革、特に女性の解放と社会的地位の向上において、独自の役割を果たした。

選定基準　○真正性（Authenticity）、複写、模写、偽造品ではない
　　　　　　○独自性と非代替性（Unique and Irreplaceable）
　　　　　　○年代、場所、人物、題材・テーマ、形式・様式
　　　　　　○希少性（Rarity）
　　　　　　○完全性（integrity）
　　　　　　○脅威（Threat）
　　　　　　○管理計画（Management Plan）

所蔵機関　功徳林寺（マカオ・中区）

参考URL　https://www.unesco.org/en/memory-world/archives-and-manuscripts-macau-kong-tac-lam-temple-1645-1980

備考　●「澳門（マカオ）の歴史地区」（**Historic Centre of Macao**）は、2005年に文化遺産（登録基準(ii)(iii)(iv)(vi)）に登録されている。
　　　　●「マカオの功徳林寺のアーカイブと写本（1645年から1980年まで）」は、2016年に5月に「世界の記憶のアジア太平洋地域リスト」に登録されている。

マカオの功徳林寺のアーカイブと写本（1645年から1980年まで）（虚雲和尚のノート）

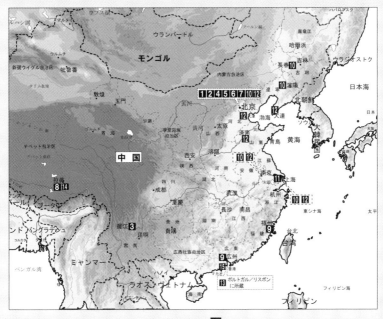

上記地図の⓯

世界遺産、世界無形文化遺産、世界の記憶の違い

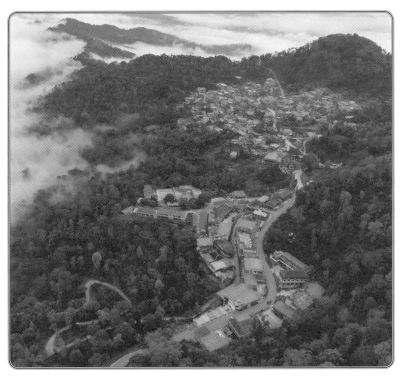

普洱の景邁山古茶林の文化的景観
（**Cultural Landscape of Old Tea Forests of
the Jingmai Mountain in Pu'er**）
文化遺産（登録基準(iii)(v)）
2023年

	世 界 遺 産	世界無形文化遺産	世界の記憶
準拠	世界の文化遺産および自然遺産の保護に関する条約（略称 ： 世界遺産条約）	無形文化遺産の保護に関する条約（略称：無形文化遺産保護条約）	メモリー・オブ・ザ・ワールド・プログラム（略称：MOW）＊条約ではない
採択・開始	1972年	2003年	1992年
目的	かけがえのない遺産をあらゆる脅威や危険から守る為に、その重要性を広く世界に呼びかけ、保護・保全の為の国際協力を推進する。	グローバル化により失われつつある多様な文化を守るため、無形文化遺産尊重の意識を向上させ、その保護に関する国際協力を促進する。	人類の歴史的な文書や記録など、忘却してはならない貴重な記録遺産を登録し、最新のデジタル技術などで保存し、広く公開する。
対象	有形の不動産（文化遺産、自然遺産）	文化の表現形態・口承及び表現・芸能・社会的慣習、儀式及び祭礼行事・自然及び万物に関する知識及び慣習・伝統工芸技術	・文書類（手稿、写本、書籍等）・非文書類（映画、音楽、地図等）・視聴覚類（映画、写真、ディスク等）・その他　記念碑、碑文など
登録申請	各締約国（195か国）2024年3月現在	各締約国（182か国）2024年3月現在	国、地方自治体、団体、個人など
審議機関	世界遺産委員会（委員国21か国）	無形文化遺産委員会（委員国24か国）	ユネスコ事務局長国際諮問委員会
審査評価機関	NGOの専門機関(ICOMOS, ICCROM, IUCN) 現地調査と書類審査	無形文化遺産委員会の評価機関 6つの専門機関と6人の専門家で構成	国際諮問委員会の補助機関　登録分科会専門機関(IFLA, ICA, ICAAA, ICOM などのNGO)
リスト	世界遺産リスト　（1199件）中国（57件）日本（25件）	人類の無形文化遺産の代表的なリスト　（611件）中国（35件）日本（22件）	世界の記憶リスト　（494件）中国（15件）　日本（8件）
登録基準	必要条件 ：10の基準のうち、1つ以上を完全に満たすこと。 顕著な普遍的価値	必要条件 ：5つの基準を全て満たすこと。 コミュニティへの社会的な役割と文化的な意味	必要条件：5つの基準のうち、1つ以上の世界的な重要性を満たすこと。 世界史上重要な文書や記録
危機リスト	危機にさらされている世界遺産リスト（略称：危機遺産リスト）　（56件）	緊急に保護する必要がある無形文化遺産のリスト　（82件）	―
基金	世界遺産基金	無形文化遺産保護基金	世界の記憶基金
事務局	ユネスコ世界遺産センター	ユネスコ文化局無形遺産課	ユネスコ情報・コミュニケーション局知識社会部ユニバーサルアクセス・保存課
指針	オペレーショナル・ガイドラインズ（世界遺産条約履行の為の作業指針）	オペレーショナル・ディレクティブス（無形文化遺産保護条約履行の為の運用指示書）	ジェネラル・ガイドラインズ（記録遺産保護の為の一般指針）
中国の窓口	自然資源部、国家文物局	教育部ユネスコ全国委員会事務局	教育部ユネスコ全国委員会事務局
日本の窓口	環境省、林野庁文化庁文化資源活用課	文化庁文化資源活用課	文部科学省日本ユネスコ国内委員会

世 界 遺 産	世界無形文化遺産	世界の記憶
代表例 <自然遺産> ○ キリマンジャロ国立公園 (タンザニア) ○ グレート・バリア・リーフ(オーストラリア) ○ グランド・キャニオン国立公園(米国) ○ ガラパゴス諸島 (エクアドル) <文化遺産> ● アンコール(カンボジア) ● タージ・マハル(インド) ● 万里の長城(中国) ● モン・サン・ミッシェルとその湾(フランス) ● ローマの歴史地区(イタリア・ヴァチカン) <複合遺産> ◎ 泰山(中国) ◎ トンガリロ国立公園(ニュージーランド) ◎ マチュ・ピチュの歴史保護区(ペルー) 　　　　　　　　　　　　　　　など	◉ ジャマ・エル・フナ広場の文化的空間 　(モロッコ) ◉ ベドウィン族の文化空間(ヨルダン) ◉ ヨガ(インド) ◉ カンボジアの王家の舞踊(カンボジア) ◉ ヴェトナムの宮廷音楽、 　　ニャー・ニャック(ヴェトナム) ◉ イフガオ族のフドフド詠歌(フィリピン) ◉ 端午節(中国) ◉ 江陵端午祭(カンルンタノジュ)(韓国) ◉ コルドバのパティオ祭り(スペイン) ◉ フランスの美食(フランス) ◉ ドゥブロヴニクの守護神聖ブレイズの 　祝祭(クロアチア) 　　　　　　　　　　　　　　　など	○ アンネ・フランクの日記(オランダ) ○ ゲーテ・シラー資料館のゲーテの 　直筆の文学作品(ドイツ) ○ ブラームスの作品集(オーストリア) ○ 朝鮮王朝実録(韓国) ○ 伝統音楽の録音保存資料 　(中国) ○ 解放闘争の生々しいアーカイヴ・ 　コレクション(南アフリカ) ○ エレノア・ルーズベルト文書プロジェクト 　の常設展(米国) ○ ヴァスコ・ダ・ガマのインドへの最初の 　航海史1497〜1499年(ポルトガル) 　　　　　　　　　　　　　　　など
日本関係 (25件) <自然遺産> ○ 白神山地 ○ 屋久島 ○ 知床 ○ 小笠原諸島 <文化遺産> ● 法隆寺地域の仏教建造物 ● 姫路城 ● 古都京都の文化財 　(京都市 宇治市 大津市) ● 白川郷・五箇山の合掌造り集落 ● 広島の平和記念碑(原爆ドーム) ● 厳島神社 ● 古都奈良の文化財 ● 日光の社寺 ● 琉球王国のグスク及び関連遺産群 ● 紀伊山地の霊場と参詣道 ● 石見銀山遺跡とその文化的景観 ● 平泉ー仏国土(浄土)を表す建築・ 　庭園及び考古学的遺跡群ー ● 富士山ー信仰の対象と芸術の源泉 ● 富岡製糸場と絹産業遺産群 ● 明治日本の産業革命遺産 　ー製鉄・製鋼、造船、石炭産業 ● ル・コルビュジエの建築作品 　ー近代化運動への顕著な貢献 ●「神宿る島」宗像・沖ノ島と関連遺産群 ● 長崎と天草地方の潜伏キリシタン関連 　遺産 ● 百舌鳥・古市古墳群 ○ 奄美大島、徳之島、沖縄島北部 　及び西表島 ● 北海道・北東北の縄文遺跡群	(22件) ◉ 能楽 ◉ 人形浄瑠璃文楽 ◉ 歌舞伎 ◉ 秋保の田植踊(宮城県) ◉ 題目立(奈良県) ◉ 大日堂舞楽(秋田県) ◉ 雅楽 ◉ 早池峰神楽(岩手県) ◉ 小千谷縮・越後上布-新潟県魚沼 　地方の麻織物の製造技術(新潟県) ◉ 奥能登のあえのこと(石川県) ◉ アイヌ古式舞踊(北海道) ◉ 組踊、伝統的な沖縄の歌劇(沖縄県) ◉ 結城紬、絹織物の生産技術 　(茨城県、栃木県) ◉ 壬生の花田植、広島県壬生の田植 　の儀式(広島県) ◉ 佐陀神能、島根県佐太神社の神楽 　(島根県) ◉ 那智の田楽:那智の火祭りで演じられる 　宗教的な民俗芸能(和歌山県) ◉ 和食:日本人の伝統的な食文化 ◉ 和紙:日本の手漉和紙技術 　(島根県、岐阜県、埼玉県) ◉ 日本の山・鉾・屋台行事 　(青森県、埼玉県、京都府など18府県33件) ◉ 来訪神:仮面・仮装の神々 　(秋田県など8県10件) ◉ 伝統建築工匠の技木造建造物を 　受け継ぐための伝統技術 ◉ 風流踊(神奈川県など24都府県41件)	(8件) ○ 山本作兵衛コレクション 　<所蔵機関>田川市石炭・歴史博物館 　福岡県立大学附属研究所(福岡県田川市) ○ 慶長遣欧使節関係資料 　(スペインとの共同登録) 　<所蔵機関>仙台市博物館(仙台市) ○ 御堂関白記:藤原道長の自筆日記 　<所蔵機関>公益財団法人陽明文庫 　　(京都市右京区) ○ 東寺百合文書 　<所蔵機関>京都府立総合資料館 　　(京都市左京区) ○ 舞鶴への生還ー1946〜1953シベリア 抑留等日本人の本国への引き揚げの記録 　<所蔵機関>舞鶴引揚記念館 　　(京都府舞鶴市) ○ 上野三碑(こうずけさんぴ) 　<所蔵機関>高崎市 ○ 朝鮮通信使に関する記録 17〜19世紀 の日韓間の平和構築と文化交流の歴史 　(韓国との共同登録) 　<所蔵機関>東京国立博物館、長崎県立 　　対馬歴史民俗資料館、日光東照宮など ○ 智証大師円珍関係文書典籍 　― 日本・中国のパスポートー 　<所蔵機関>宗教法人園城寺(滋賀県大津市) 　　東京国立博物館
※佐渡島(さど)の金山	※伝統的酒造り	

〈監修者プロフィール〉

古田 陽久（ふるた・はるひさ FURUTA Haruhisa）
世界遺産総合研究所 所長

1951年広島県生まれ。1974年慶応義塾大学経済学部卒業、1990年シンクタンクせとうち総合研究機構を設立。アジアにおける世界遺産研究の先覚・先駆者の一人で、「世界遺産学」を提唱し、1998年世界遺産総合研究所を設置、所長兼務。毎年の世界遺産委員会や無形文化遺産委員会などにオブザーバー・ステータスで参加、中国の「首届中国大運河国際高峰論壇」(杭州市人民政府)、西南師範大学(現西南大学)、湖北民族大学、韓国の延世大学、台湾の雲林科技大学での講演、エッセイ「中国『世界遺産大国』への予感」（『 まほろ』第42号 旅の文化研究所）など、その活動を国際的に展開している。これまでにイタリア、中国、スペイン、フランス、ドイツ、インド、メキシコ、英国、ロシア連邦、アメリカ合衆国、ブラジル、オーストラリア、ギリシャ、カナダ、トルコ、ポルトガル、ポーランド、スウェーデン、ベルギー、韓国、スイス、チェコ、ペルー、キューバ、サウジアラビアなど69か国、約300の世界遺産地を訪問している。
【ホームページ】「世界遺産と総合学習の杜」http://www.wheritage.net/

白 松強（はく・しょうきょう HAKU·SHOKYO）
湖北民族大学民族学・社会学学院 准教授（副教授）

1976年中国の河南省唐河県生まれ。2002年遼寧大学(瀋陽)文学部卒業、2009年西北師範大学大学院(蘭州)漢言語文字学研究科(修士)修了、2010年中山大学(広州)地域民俗学研究科(博士)中退、2015年九州大学大学院(福岡)人間環境学の博士学位取得後帰国、湖北民族大学で教壇にたち現在に至る。留学期間中、世界遺産への関心が高まり、『無形文化遺産分類にみられる差異：中国と日本の比較を中心に』『経済大国から文化大国へ：東アジア中日韓三国における無形文化遺産保護に関する一考察』『世界無形文化遺産時代における中国の無形文化遺産保護に関する一考察』など一連の学術論文が相次いで発表された。帰国後も世界遺産研究に取り組み続け、『論以落選世界遺産名録為契机而産生的新名録制度—以日本遺産名録制度的創設為例』『中国語境下的"工業遺産"概念内涵芻議—兼議中日対Industrial Heritage不同訳介』『前瞻与思辨：拓展非物質文化遺産保護研究的国際視角—評《UNESCO〈保護非物質文化遺産公約〉述論》』『中日文化遺産保護与利用比較研究』（中国社会科学出版社）、『日本「文化財保護法」的解読与漢訳』（中国致公出版社）など、数多くの論文や著書を相次いで発表·出版している。
【ホームページ】「湖北民族大学民族学与社会学学院」https://www.hbmzu.edu.cn/mzyjy/szdw.htm

ユネスコ遺産ガイドー中国編ー総合版

2024年（令和6年）5月20日 初版 第1刷

監　　修　　古田 陽久　　白 松強
企画・編集　　世界遺産総合研究所
発　　行　　シンクタンクせとうち総合研究機構 ©
〒731-5113 広島市佐伯区美鈴が丘緑三丁目4番3号
TEL＆FAX　082-926-2306
電子メール　wheritage@tiara.ocn.ne.jp
インターネット　http://www.wheritage.net
出版社コード　86200

©本書の内容を複写、複製、引用、転載される場合には、必ず発行元に、事前にご連絡下さい。

Complied and Printed in Japan, 2024　ISBN978-4-86200-275-4 C1570 Y3182E

発行図書のご案内

世界遺産シリーズ

世界遺産データ・ブック 2024年版 〈新刊〉 978-4-86200-272-3 本体2727円 2024年1月発行
最新のユネスコ世界遺産1199物件の全物件名と登録基準、位置を掲載。ユネスコ世界遺産の概要も充実。世界遺産学習の上での必携の書。

世界遺産事典-1199全物件プロフィール- 〈新刊〉 978-4-86200-273-0 本体3182円 2024年4月発行
2024改訂版 世界遺産1199物件の全物件プロフィールを収録。 2024改訂版

世界遺産キーワード事典 2020改訂版 〈新刊〉 978-4-86200-241-9 本体2600円 2020年7月発行
世界遺産に関連する用語の紹介と解説

世界遺産マップス -地図で見るユネスコの世界遺産- 〈新刊〉 978-4-86200-263-1 本体2727円 2023年2月発行
2023改訂版 世界遺産1157物件の位置を地域別・国別に整理

世界遺産ガイド-世界遺産条約採択40周年特集- 978-4-86200-172-6 本体2381円 2012年11月発行
世界遺産の40年の歴史を特集し、持続可能な発展を考える。

世界遺産フォトス -写真で見るユネスコの世界遺産- 4-916208-22-6 本体1905円 1999年8月発行
第2集-多様な世界遺産- 4-916208-50-1 本体2000円 2002年1月発行
世界遺産の多様性を写真資料で学ぶ。 第3集-海外と日本の至宝100の記憶- 978-4-86200-148-1 本体2381円 2010年1月発行

世界遺産入門-平和と安全な社会の構築- 978-4-86200-191-7 本体2500円 2015年5月発行
世界遺産を通じて「平和」と「安全」な社会の大切さを学ぶ

世界遺産学入門-もっと知りたい世界遺産- 4-86200-52-8 本体2000円 2002年9月発行
新しい学問としての「世界遺産学」の入門書

世界遺産学のすすめ-世界遺産が地域を拓く- 4-86200-100-9 本体2000円 2005年4月発行
普遍的価値を顕す世界遺産が、閉塞した地域を拓く

世界遺産概論<上巻><下巻> 世界遺産の基礎的事項 上巻 978-4-86200-116-0 2007年1月発行
をわかりやすく解説 下巻 978-4-86200-117-7 本体 各2000円

世界遺産ガイド-ユネスコ遺産の基礎知識-2023改訂版 〈新刊〉 978-4-86200-267-9 本体2727円 2023年8月発行
混同しやすいユネスコ三大遺産の違いを明らかにする

世界遺産ガイド-世界遺産条約編- 4-916208-34-X 本体2000円 2000年7月発行
世界遺産条約を特集し、条約の趣旨や目的などポイントを解説

世界遺産ガイド -世界遺産条約と 978-4-86200-128-3 本体2000円 2007年12月発行
オペレーショナル・ガイドラインズ編- 世界遺産条約とその履行の為の作業指針について特集する

世界遺産ガイド-世界遺産の基礎知識編- 2009改訂版 978-4-86200-132-0 本体2000円 2008年10月発行
世界遺産の基礎知識をQ&A形式で解説

世界遺産ガイド-図表で見るユネスコの世界遺産編- 4-916208-89-7 本体2000円 2004年12月発行
世界遺産をあらゆる角度からグラフ、図表、地図などで読む

世界遺産ガイド-情報所在源編- 4-916208-84-6 本体2000円 2004年1月発行
世界遺産に関連する情報所在源を各国別、物件別に整理

世界遺産ガイド-自然遺産編- 2020改訂版 〈新刊〉 978-4-86200-234-1 本体2600円 2020年4月発行
ユネスコの自然遺産の全容を紹介

世界遺産ガイド-文化遺産編- 2020改訂版 〈新刊〉 978-4-86200-235-8 本体2600円 2020年4月発行
ユネスコの文化遺産の全容を紹介

世界遺産ガイド-文化遺産編-
1. 遺跡 4-916208-32-3 本体2000円 2000年8月発行
2. 建造物 4-916208-33-1 本体2000円 2000年9月発行
3. モニュメント 4-916208-35-8 本体2000円 2000年10月発行
4. 文化的景観 4-916208-53-6 本体2000円 2002年1月発行

世界遺産ガイド-複合遺産編- 2020改訂版 〈新刊〉 978-4-86200-236-5 本体2600円 2020年4月発行
ユネスコの複合遺産の全容を紹介

世界遺産ガイド-危機遺産編- 2020改訂版 〈新刊〉 978-4-86200-237-2 本体2600円 2020年4月発行
ユネスコの危機遺産の全容を紹介

世界遺産ガイド-文化の道編- 978-4-86200-207-5 本体2500円 2016年12月発行
世界遺産に登録されている「文化の道」を特集

世界遺産ガイド-文化的景観編- 978-4-86200-150-4 本体2381円 2010年4月発行
文化的景観のカテゴリーに属する世界遺産を特集

世界遺産ガイド-複数国にまたがる世界遺産編- 978-4-86200-151-1 本体2381円 2010年6月発行
複数国にまたがる世界遺産を特集

世界遺産ガイド–日本編– 2024改訂版 新刊	978-4-86200-271-6 本体 2727円 2024年1月発行	日本にある世界遺産、暫定リストを特集
日本の世界遺産 –東日本編– –西日本編–	978-4-86200-130-6 本体 2000円 2008年2月発行 978-4-86200-131-3 本体 2000円 2008年2月発行	
世界遺産ガイド–日本の世界遺産登録運動–	4-86200-108-4 本体 2000円 2005年12月発行	暫定リスト記載物件はじめ世界遺産登録運動の動きを特集
世界遺産ガイド–世界遺産登録をめざす富士山編–	978-4-86200-153-5 本体 2381円 2010年11月発行	富士山を世界遺産登録する意味と意義を考える
世界遺産ガイド–北東アジア編–	4-916208-87-0 本体 2000円 2004年3月発行	北東アジアにある世界遺産を特集、国の概要も紹介
世界遺産ガイド–朝鮮半島にある世界遺産–	4-86200-102-5 本体 2000円 2005年7月発行	朝鮮半島にある世界遺産,暫定リスト,無形文化遺産を特集
ユネスコ遺産ガイド–中国編–総合版	978-4-86200-275-4 本体 3182円 2024年5月発行	中国のユネスコ遺産を特集
世界遺産ガイド–モンゴル編– 新刊	978-4-86200-233-4 本体 2500円 2019年12月発行	モンゴルにあるユネスコ遺産を特集
世界遺産ガイド–東南アジア諸国編–	978-4-86200-262-4 本体 3500円 2023年1月発行	東南アジア諸国にあるユネスコ遺産を特集
世界遺産ガイド–ネパール・インド・スリランカ編– 新刊	978-4-86200-221-1 本体 2500円 2018年11月発行	ネパール・インド・スリランカにある世界遺産を特集
世界遺産ガイド–オーストラリア編–	4-86200-115-7 本体 2000円 2006年5月発行	オーストラリアにある世界遺産を特集、国の概要も紹介
世界遺産ガイド–中央アジアと周辺諸国編–	4-916208-63-3 本体 2000円 2002年8月発行	中央アジアと周辺諸国にある世界遺産を特集
世界遺産ガイド–イスラエルとパレスチナ編– 新刊	4-86200-274-7 本体 2727円 2024年2月発行	イスラエルとパレスチナにある世界遺産等を特集
世界遺産ガイド–サウジアラビア編–	4-86200-270-9 本体 2500円 2023年11月発行	サウジアラビアにある世界遺産等を特集
世界遺産ガイド–知られざるエジプト編–	978-4-86200-152-8 本体 2381円 2010年6月発行	エジプトにある世界遺産、暫定リスト等を特集
世界遺産ガイド–イタリア編–	4-86200-109-2 本体 2000円 2006年1月発行	イタリアにある世界遺産、暫定リストを特集
世界遺産ガイド–スペイン・ポルトガル編–	978-4-86200-158-0 本体 2381円 2011年1月発行	スペインとポルトガルにある世界遺産を特集
世界遺産ガイド–英国・アイルランド編–	978-4-86200-159-7 本体 2381円 2011年3月発行	英国とアイルランドにある世界遺産等を特集
世界遺産ガイド–フランス編–	978-4-86200-160-3 本体 2381円 2011年5月発行	フランスにある世界遺産、暫定リストを特集
世界遺産ガイド–ドイツ編–	4-86200-101-7 本体 2000円 2005年6月発行	ドイツにある世界遺産、暫定リストを特集
世界遺産ガイド–ロシア編–	978-4-86200-166-5 本体 2381円 2012年4月発行	ロシアにある世界遺産等を特集
世界遺産ガイド–ウクライナ編– 新刊	978-4-86200-260-0 本体 2600円 2022年3月発行	ウクライナにある世界遺産等を特集
世界遺産ガイド–コーカサス諸国編– 新刊	978-4-86200-227-3 本体 2500円 2019年6月発行	コーカサス諸国にある世界遺産等を特集
世界遺産ガイド–アメリカ合衆国編– 新刊	978-4-86200-214-3 本体 2500円 2018年1月発行	アメリカ合衆国にあるユネスコ遺産等を特集
世界遺産ガイド–メキシコ編–	978-4-86200-202-0 本体 2500円 2016年8月発行	メキシコにある世界遺産等を特集
世界遺産ガイド–カリブ海地域編– 新刊	4-86200-226-6 本体 2600円 2019年5月発行	カリブ海地域にある主な世界遺産を特集
世界遺産ガイド–中米編–	4-86200-81-1 本体 2000円 2004年2月発行	中米にある主な世界遺産を特集
世界遺産ガイド–南米編–	4-86200-76-5 本体 2000円 2003年9月発行	南米にある主な世界遺産を特集

	
世界遺産ガイド-地形・地質編-	978-4-86200-185-6 本体2500円 2014年5月発行 世界自然遺産のうち、代表的な「地形・地質」を紹介
世界遺産ガイド-生態系編-	978-4-86200-186-3 本体2500円 2014年5月発行 世界自然遺産のうち、代表的な「生態系」を紹介
世界遺産ガイド-自然景観編-	4-916208-86-2 本体2000円 2004年3月発行 世界自然遺産のうち、代表的な「自然景観」を紹介
世界遺産ガイド-生物多様性編-	4-916208-83-8 本体2000円 2004年1月発行 世界自然遺産のうち、代表的な「生物多様性」を紹介
世界遺産ガイド-自然保護区編-	4-916208-73-0 本体2000円 2003年5月発行 自然遺産のうち、自然保護区のカテゴリーにあたる物件を特集
世界遺産ガイド-国立公園編-	4-916208-58-7 本体2000円 2002年5月発行 ユネスコ世界遺産のうち、代表的な国立公園を特集
世界遺産ガイド-名勝・景勝地編-	4-916208-41-2 本体2000円 2001年3月発行 ユネスコ世界遺産のうち、代表的な名勝・景勝地を特集
世界遺産ガイド-歴史都市編-	4-916208-64-1 本体2000円 2002年9月発行 ユネスコ世界遺産のうち、代表的な歴史都市を特集
世界遺産ガイド-都市・建築編-	4-916208-39-0 本体2000円 2001年2月発行 ユネスコ世界遺産のうち、代表的な都市・建築を特集
世界遺産ガイド-産業・技術編-	4-916208-40-4 本体2000円 2001年3月発行 ユネスコ世界遺産のうち、産業・技術関連遺産を特集
世界遺産ガイド-産業遺産編-保存と活用	4-86200-103-3 本体2000円 2005年4月発行 ユネスコ世界遺産のうち、各産業分野の遺産を特集
世界遺産ガイド-19世紀と20世紀の世界遺産編-	4-916208-56-0 本体2000円 2002年7月発行 激動の19世紀、20世紀を代表する世界遺産を特集
世界遺産ガイド-宗教建築物編-	4-916208-72-2 本体2000円 2003年6月発行 ユネスコ世界遺産のうち、代表的な宗教建築物を特集
世界遺産ガイド-仏教関連遺産編- 新刊	4-86200-223-5 本体2600円 2019年2月発行 ユネスコ世界遺産のうち仏教関連遺産を特集
世界遺産ガイド-歴史的人物ゆかりの世界遺産編-	4-916208-57-9 本体2000円 2002年9月発行 歴史的人物にゆかりの深いユネスコ世界遺産を特集
世界遺産ガイド-人類の負の遺産と復興の遺産編-	978-4-86200-173-3 本体2000円 2013年2月発行 世界遺産から人類の負の遺産と復興の遺産を学ぶ
世界遺産ガイド-未来への継承編 新刊	4-916208-242-6 本体3500円 2020年10月発行 2022年の「世界遺産条約採択50周年」に向けて
ユネスコ遺産ガイド-世界編- 総合版 新刊	4-916208-255-6 本体3500円 2022年2月発行 世界のユネスコ遺産を特集
ユネスコ遺産ガイド-日本編- 総集版 新刊	4-916208-250-1 本体3500円 2021年4月発行 日本のユネスコ遺産を特集

世界の文化シリーズ

世界遺産の無形版といえる「世界無形文化遺産」についての希少な書籍

	
世界無形文化遺産データ・ブック 新刊 2023年版	978-4-86200-269-3 本体2727円 2023年9月 世界無形文化遺産の仕組みや登録されているものを地域別・国別に整理。
世界無形文化遺産事典 2022年版 新刊	978-4-86200-258-7 本体2727円 2022年3月 世界無形文化遺産の概要を、地域別・国別・登録年順に掲載。

世界の記憶シリーズ

ユネスコのプログラム「世界の記憶」の全体像を明らかにする

	
世界の記憶データ・ブック 新刊 2023年版	978-4-86200-268-6 本体3000円 2023年8月発行 ユネスコ三大遺産事業の一つ「世界の記憶」の仕組みや494件の世界の記憶など、プログラムの全体像を明らかにする。

ふ る さ と シ リ ー ズ

誇れる郷土データ・ブック 〈新刊〉 ―コロナ後の観光振興―**2022年版**	978-4-86200-261-7 本体2727円 2022年6月発行 ユネスコ遺産（世界遺産、世界無形文化遺産、世界の記憶）を活用した観光振興策を考える。「訪れてほしい日本の誇れる景観」も特集。
誇れる郷土データ・ブック ―世界遺産と令和新時代の観光振興―**2020年版**	978-4-86200-231-0 本体2500円 2019年12月発行 令和新時代の観光振興につながるユネスコの世界遺産、世界無形文化遺産、世界の記憶、それに日本遺産などを整理。
誇れる郷土データ・ブック ―2020東京オリンピックに向けて―**2017年版**	978-4-86200-209-9 本体2500円 2017年3月発行 2020年に開催される東京オリンピック・パラリンピックを見据えて、世界に通用する魅力ある日本の資源を都道府県別に整理。
誇れる郷土ガイド―日本の歴史的な町並み編―	978-4-86200-210-5 本体2500円 2017年8月発行 日本らしい伝統的な建造物群が残る歴史的な町並みを特集
誇れる郷土ガイド ―北海道・東北編― 〈新刊〉	978-4-86200-244-0 本体2600円 2020年12月 北海道・東北地方のユネスコ遺産を生かした地域づくりを提言
―関東編― 〈新刊〉	978-4-86200-246-4 本体2600円 2021年2月 関東地方のユネスコ遺産を生かした地域づくりを提言
―中部編― 〈新刊〉	978-4-86200-247-1 本体2600円 2021年3月 中部地方のユネスコ遺産を生かした地域づくりを提言
―近畿編― 〈新刊〉	978-4-86200-248-8 本体2600円 2021年3月 近畿地方のユネスコ遺産を生かした地域づくりを提言
―中国・四国編― 〈新刊〉	978-4-86200-243-3 本体2600円 2020年12月 中国・四国地方のユネスコ遺産を生かした地域づくりを提言
―九州・沖縄編― 〈新刊〉	978-4-86200-245-7 本体2600円 2021年2月 九州・沖縄地方のユネスコ遺産を生かした地域づくりを提言
誇れる郷土ガイド―口承・無形遺産編―	4-916208-44-7 本体2000円 2001年6月発行 各都道府県別に、口承・無形遺産の名称を整理収録
誇れる郷土ガイド―全国の世界遺産登録運動の動き―	4-916208-69-2 本体2000円 2003年1月発行 暫定リスト記載物件はじめ全国の世界遺産登録運動の動きを特集
誇れる郷土ガイド―全国47都道府県の観光データ編―**2010改訂版**	978-4-86200-123-8 本体2381円 2009年12月発行 各都道府県別の観光データ等の要点を整理
誇れる郷土ガイド―全国47都道府県の誇れる景観編―	4-916208-78-1 本体2000円 2003年10月発行 わが国の美しい自然環境や文化的な景観を都道府県別に整理
誇れる郷土ガイド―全国47都道府県の国際交流・協力編―	4-916208-85-4 本体2000円 2004年4月発行 わが国の国際交流・協力の状況を都道府県別に整理
誇れる郷土ガイド―日本の国立公園編―	4-916208-94-3 本体2000円 2005年2月発行 日本にある国立公園を取り上げ、概要を紹介
誇れる郷土ガイド―自然公園法と文化財保護法―	978-4-86200-129-0 本体2000円 2008年2月発行 自然公園法と文化財保護法について紹介する
誇れる郷土ガイド―市町村合併編―	978-4-86200-118-4 本体2000円 2007年2月発行 平成の大合併により変化した市町村の姿を都道府県別に整理
日本ふるさと百科―データで見るわたしたちの郷土―	4-916208-11-0 本体1429円 1997年12月発行 事物・統計・地域戦略などのデータを各都道府県別に整理
環日本海エリア・ガイド	4-916208-31-5 本体2000円 2000年6月発行 環日本海エリアに位置する国々や日本の地方自治体を取り上げる

シンクタンクせとうち総合研究機構

事務局　〒731-5113　広島市佐伯区美鈴が丘緑三丁目４番３号

書籍のご注文専用ファックス　082-926-2306　電子メールwheritage@tiara.ocn.ne.jp